Introduction to Art

艺术导论

徐 磊 胡兴艳 编著

清华大学出版社
北京

图书在版编目（CIP）数据

艺术导论 / 徐磊，胡兴艳编著. -- 北京 ：清华大学出版社，2025. 4.
（高等院校公共艺术课程系列教材）. -- ISBN 978-7-302-68778-8

Ⅰ．J0

中国国家版本馆CIP数据核字第2025VJ7253号

责任编辑：宋丹青
封面设计：傅瑞学
责任校对：王荣静
责任印制：杨　艳

出版发行：清华大学出版社
　　　　　网　　　址：https://www.tup.com.cn，https://www.wqxuetang.com
　　　　　地　　　址：北京清华大学学研大厦A座　　邮　　编：100084
　　　　　社　总　机：010-83470000　　　　　邮　　购：010-62786544
　　　　　投稿与读者服务：010-62776969，c-service@tup.tsinghua.edu.cn
　　　　　质量反馈：010-62772015，zhiliang@tup.tsinghua.edu.cn
印 装 者：三河市人民印务有限公司
经　　销：全国新华书店
开　　本：210mm×285mm　　印　　张：10.75　　字　　数：240千字
版　　次：2025年6月第1版　　　　　　印　　次：2025年6月第1次印刷
定　　价：49.80元

产品编号：105553-01

总　序

美育是我国教育方针的重要组成部分。美育，就是审美的教育，是提高学生美的感受、美的体验、美的鉴赏、美的创造等各方面综合素养的教育。大学美育的主途径是课堂教育，以课堂上的艺术教育为主体。在高校开设公共艺术教育通识课程是推进美育工作的重要路径。

我国一直十分重视高校公共艺术教育工作。2002 年 7 月 25 日，教育部发布《学校艺术教育工作规程》，涉及学校艺术课程，课外、校外艺术教育活动，学校艺术教育的保障，奖励与处罚等内容。2006 年，教育部办公厅印发《全国普通高等学校公共艺术课程指导方案》，该方案明确指出，"公共艺术课程是为培养社会主义现代化建设所需要的高素质人才而设立的限定性选修课程，对于提高审美素养，培养创新精神和实践能力，塑造健全人格具有不可替代的作用"。2014 年，《教育部关于推进学校艺术教育发展的若干意见》指出，"普通高校按照《全国普通高等学校公共艺术课程指导方案》要求，面向全体学生开设公共艺术课程，并纳入学分管理。有条件的学校要开设丰富的艺术选修课供学生选择性学习。鼓励各级各类学校开发具有民族、地域特色的地方艺术课程"。2020 年 10 月，中共中央

办公厅、国务院办公厅印发《关于全面加强和改进新时代学校美育工作的意见》，其中明确提出："坚持面向全体。健全面向人人的学校美育育人机制，缩小城乡差距和校际差距，让所有在校学生都享有接受美育的机会，整体推进各级各类学校美育发展，加强分类指导，鼓励特色发展，形成'一校一品''一校多品'的学校美育发展新局面。"这些方案、意见的出台为开展高校公共艺术教育提供了基础。

习近平总书记高度重视美育工作。2018 年 8 月 30 日，在给中央美术学院老教授的回信中，习近平总书记提出："美术教育是美育的重要组成部分，对塑造美好心灵具有重要作用。你们提出加强美育工作，很有必要。做好美育工作，要坚持立德树人，扎根时代生活，遵循美育特点，弘扬中华美学精神，让祖国青年一代身心都健康成长。"2018 年 9 月 10 日，习近平总书记在全国教育大会上指出："要全面加强和改进学校美育，坚持以美育人、以文化人，提高学生审美和人文素养。"2020 年 10 月 23 日，习近平总书记在回信中勉励中国戏曲学院师生："全面贯彻党的教育方针，落实立德树人根本任务，引导广大师生坚定文化自信，弘扬优良传统，坚持守正创

新，在教学相长中探寻艺术真谛，在服务人民中砥砺从艺初心，为传承中华优秀传统文化、建设社会主义文化强国作出新的更大的贡献。"2021年4月19日，习近平总书记在考察清华大学美术学院时指出："美术、艺术、科学、技术相辅相成、相互促进、相得益彰。要发挥美术在服务经济社会发展中的重要作用，把更多美术元素、艺术元素应用到城乡规划建设中，增强城乡审美韵味、文化品位，把美术成果更好服务于人民群众的高品质生活需求。要增强文化自信，以美为媒，加强国际文化交流。"习近平总书记关于美育的系列重要讲话，为开展大学美育指明了方向。

当前，我国的经济、文化、社会、教育等方面都在发生深刻的变化。在技术革命的推动下，人工智能、数字媒体技术等全面影响着我们的日常生活。新时代成长起来的大学生和以前有了很大不同。本教材面对的对象，是艺术类院校的本科大学生，尤其是出生在2000年之后的新生代大学生。当代大学生更为注重自我感受，性格更加独立，注重体验，个性鲜明，自尊心强烈，愿意追求和尝试各种新生事物，是未来中国新经济、新消费、新文化的主导力量。针对时代特征，通过开展公共艺术通识教育，提升当代大学生的美学素养，能够帮助他们更好地塑造人格，更好地走向社会。在一定程度上，这也正是大学美育的时代使命所在。时代的发展，艺术教育的进步，大学生性格特征的变化，都对我们编写公共艺术教育教材提出了新任务和新要求。

为深入贯彻落实习近平总书记关于美育工作的重要指示精神，以及中共中央办公厅、国务院办公厅《关于全面加强和改进新时代学校美育工作的意见》要求，全面提高教学质量，培养高素质艺术设计人才，推进艺术院校公共艺术通识教育改革创新，山东工艺美术学院组织编写了本套公共艺术通识教育教材。本套教材包括《大学美育》《艺术导论》《美学导论》《马克思主义文艺观通论》《传统造物与生活方式概论》五册。

本套教材与其他公共艺术通识教育教材相比，显示出以下三方面特色：第一，视野广阔全面，涵盖美学原理、艺术学原理、马克思主义文艺观、传统造物原理等多个艺术教育领域，能够使学生获得全面的公共艺术通识教育；第二，特点鲜明突出，立足于中华传统造物艺术体系和中华传统造型艺术体系，结合我校民艺学研究传统，相关案例特点鲜明；第三，多学科交叉融合，涉及美学、文学、社会学、历史学、美术学、民俗学等多个学科，编写者来自不同的学科领域，教材内容明显具备多学科交叉融合的特点。

本套教材是编写组所有成员集体智慧的结晶。尽管编写者都认真负责，但难免会出现疏漏和不足。恳请各位专家、读者朋友批评指正。本套教材的出版得到了清华大学出版社的大力支持，我们对清华大学出版社严谨认真的编审人员表示衷心的感谢！最后，希望这套教材能够为艺术院校公共艺术教育事业的发展作出贡献。

2024年5月20日

前　言

艺术是人类文明中不可或缺的一部分，它以多种形式存在，具有丰富的内涵和深远的影响力。它首先是一种创造和表达美的形式，通过艺术，人们能够以独特的方式表达情感和思想，创造出令人心驰神往的作品。优秀的艺术作品不仅体现了艺术家的技巧和技艺，还反映了一定的社会和文化现象，展示了人类的想象力和创新能力。同时，观众通过欣赏艺术作品，与其对话，产生共鸣，从而得以窥见时间和空间中艺术的多种面貌。

艺术的演变历经了丰富多彩的篇章。中国古代艺术的兴起与发展，展现了中华民族对美的追求和独特的审美观念。而西方古代艺术的兴起与发展，则展示了欧洲文明的辉煌。随着现代社会的变革，艺术也经历了深刻的转变，现代艺术以其多样的风格和形式崛起，艺术家们对自由表达的追求使得艺术变得更加包容和多元。同时，新媒体的发展也为艺术提供了全新的创作和传播途径，艺术与科技的融合呈现出前所未有的可能性。

艺术具有许多特点。它是创造性的，艺术家通过独特的创作手法和思维方式，创造出新颖和独特的作品。艺术也是表现性的，它通过形式

和表达方式，传递出艺术家内心深处的情感和思想。同时，艺术具有审美性，它能够引发观众的美感和审美享受。艺术的创新性和多样性使其充满生命力，每一个时代和地区都诞生出独具风格和特点的艺术作品，丰富了人类文化的宝库。

对于艺术的起源，人们孜孜不倦地探究谜底，主要的艺术起源学说有模仿说、游戏说、表现说、巫术说、劳动说及多元决定论。然而，艺术并不仅仅是单纯的创作行为，它与文化息息相关。艺术在文化坐标体系中扮演着重要的角色，与哲学、宗教、科学技术以及道德等有着紧密的联系。艺术的种类多样，包括造型艺术（如绘画、书法、雕塑、工艺美术、建筑、园林、摄影），表演艺术（如音乐、舞蹈），综合艺术（如戏剧、电影与电视艺术）及语言艺术（如诗歌、散文、小说）。艺术以其多样性为人们提供了多种方式来表达和传递思想、情感和体验。在人类文化的进程中，艺术一直是不可或缺的存在。

艺术文本、艺术创作、艺术接受是艺术重要的存在方式。艺术文本由语言符号、艺术形象、艺术意蕴和文本特征等要素构成，这些要素相互交织，共同构建了艺术作品的内涵与外在表现。在艺术中，不同的艺术流派具有各自独特的

特点和风格，这种区别对于理解和解读艺术文本及进行评价至关重要。艺术创作也有其特点和主体性，包括创作的过程、艺术家的风格、主题和意图，以及艺术创作对个体发展的影响等方面。艺术的接受涉及接受主体的条件、艺术接受的特征，以及艺术作品对社会的影响和意义。通过对艺术创作和接受的研究，我们可以更好地理解艺术的本质和作用，进一步拓宽我们的审美视野，增强文化认知。

艺术在个体发展中扮演着重要角色，具有积极影响。艺术激发创造力，推动创新与社会进步。艺术教育培养创造力、情感表达、审美意识、跨学科能力、文化认同和社会意识。此外，艺术与个体心理健康密切相关，积极的艺术作品有助于调节情绪，完善自我认知，提升表达能力，更好地应对压力，提升自信心，并带来心流体验。

当代艺术正处于一个充满活力和创新的时代，其发展趋势和特点不断扩展和演变。多元化的表现形式使艺术家能够选择适合自己创作理念和风格的方式来表达。关注社会问题和个人经验使艺术成为一种反映和探讨现实世界的力量，唤起人们的思考和共鸣。文化的多样性和交融则为艺术带来了不同的视角和观点，促进了文化之间的对话和交流。而技术的应用与影响则深刻地改变了艺术的创作和展示方式。

数字艺术和网络艺术凭借其数字化、网络化的特点成为当代艺术创作的重要方向。艺术家们通过数字技术和网络平台，以前所未有的方式展现他们的创作。数字艺术和网络艺术打破了传统艺术的时间和空间限制，让观众可以在全球范围内随时随地欣赏和分享艺术作品。互动性和参与性是数字艺术和网络艺术的鲜明特点，观众可以参与到艺术作品的创作和呈现中，与艺术家互动和交流。虚拟现实和增强现实为艺术创作带来了全新的感官体验和表现手段，可以增强身临其境之感。

同时，人工智能的发展也对艺术产生了深远的影响。人工智能技术为艺术家提供了创新的创作工具和技术，帮助他们拓展创作的边界和可能性。艺术作品的解析与评价也受到了人工智能的影响，人工智能可以通过大数据和算法分析对艺术作品进行深度解读和评价。艺术与科技的融合带来了全新的艺术形式和体验，推动了艺术的创新和变革。

当代艺术正处于一个充满活力和创新的时代，数字艺术、网络艺术和人工智能的发展为艺术注入了新的生命力和表达方式。艺术家们以数字化、互动性和实验性为特点，不断探索和挑战艺术的边界，创作出独具个性和创新性的作品。这些艺术技术创新的前沿趋势和特点共同构筑了当代艺术发展的壮丽景观，使我们对未来的艺术发展充满了期待和憧憬。

目　录

第 1 章　艺术概述

1.1　艺术的定义和概念 / 001

1.2　艺术的历史与演变 / 008

1.3　艺术的特点 / 017

第 2 章　艺术的发生与文化参与

2.1　艺术的发生 / 021

2.2　艺术中的文化参与 / 029

第 3 章　艺术种类：美的集合

3.1　造型艺术 / 040

3.2　表演艺术 / 051

3.3　综合艺术 / 056

3.4　语言艺术 / 061

第 4 章　艺术文本

4.1　文本要素 / 067

4.2　风格与流派 / 073

4.3　文本的解读与评价 / 080

第 5 章　艺术创作

5.1　艺术创作的特点与主体 / 085

5.2　艺术家的风格、主题和意图 / 091

5.3　艺术创作的过程 / 094

第 6 章　艺术接受

6.1　艺术接受的主体 / 105

6.2　艺术接受的特征 / 111

6.3　艺术作品的社会影响与意义 / 117

第 7 章　艺术与个体发展

7.1　艺术对个体发展的影响 / 123

7.2　艺术与创造力 / 126

7.3　艺术教育的重要性 / 131

7.4　艺术与心理健康 / 137

第 8 章　当代艺术发展动向

8.1　当代艺术的走向 / 143

8.2　数字艺术和网络艺术 / 148

8.3　人工智能与艺术创作 / 152

8.4　艺术技术创新的前沿趋势和特点 / 156

参考文献 / 161

后　记 / 163

第 1 章　艺术概述

艺术，作为人类文明的重要组成部分，承担着无可替代的角色。它不仅是一种创造性的表达方式，更是一种思想、情感和文化的传递媒介。通过艺术，我们可以感受人类的内心世界，领略世界的多样性，探索和理解人类存在的意义。

1.1　艺术的定义和概念

艺术是什么？无论是古代还是现代，这都是一个充满争议和无尽诠释的话题。波兰美学家符·塔达基维奇（1886—1980）在《西方美学概念史》中指出：

经过了两千年的发展建立起来的概念，其性质是多样的。首先，这一概念隐含了艺术乃是文化的一部分。其次，艺术的产生起于技艺。再次，艺术的产生也由于它几乎可以构成世界的一种成分。最后，艺术的目的在于使艺术作品获得生命力，艺术的意义就在作品之中，只有对于作品来说，艺术才是有价值的，而"艺术"这一名称则不仅用来表示艺术家的技艺，而且也用来表示艺术作品。①

艺术的定义和概念因时间和文化的变迁而不断演变，从古希腊的"技巧和技艺的展示"到现代的"情感和思想的表达"，艺术一直以来都是人类文明的重要组成部分。艺术是一种创造和表达的方式，它可以通过绘画、音乐、舞蹈、文学等多种形式来传达对美的理解和感受，唤起人们的情感共鸣和思考。艺术也是一种对社会和文化的反映，艺术家通过作品呈现和探讨社会问题、文化价值观等内容，引起观众的反思和讨论。同时，艺术也是观众的参与和互动活动，观众通过欣赏、解读和评价艺术作品来与艺术家进行对话和交流。艺术的定义和概念是多样而开放的，我们可以从以下几个方面来理解和解读艺术。

1.1.1　美的创造和表达

艺术与美有着紧密的联系，它是一种美的创造和表达。爱美之心人皆有之，在人类文化史上，对美的追求是一个长期而不断演变的过程，在这个过程中，艺术诞生了。美的概念和追求在不同的文化和时期有着不同的表现和意义。早期人类对美的追求主要集中在大自然的美和生命的

① ［波］符·塔达基维奇.西方美学概念史[M].褚朔维，译.北京：学苑出版社，1990：60–61.

美上，原始人类通过观察大自然的壮丽景色、动植物以及人体的形态等，获得了美的感受和体验，这种对自然美的追求和表达可以在史前洞穴壁画和雕塑中找到。随着人类文明的进步，美的概念逐渐扩展到人类的创造领域。古代文明如古埃及、古希腊、古罗马等，发展出了雕塑、绘画、建筑和文学等艺术形式，人们通过这些艺术形式来表达和展示美的理念。中国古代人对美的追求体现在各个方面的文化表现中，包括文字与文学、绘画与书法、建筑与园林、衣着与饮食等。他们追求和谐、优雅、自然的美，通过诗词、绘画、建筑设计、园林布局、服饰搭配和菜肴烹饪等表达对美的独特理解和追求。随着现代化的发展，美的概念变得更加多样化和个性化。艺术家开始追求独特的表达方式，从表现主义、抽象艺术到当代艺术等，各种艺术流派和风格相继涌现，丰富了美的表达方式。不同文化之间的交流和融合也影响着人们对美的追求和理解。

从本质上来说，美是一种主观感受和审美价值的体现，美的创造和表达是个人或群体通过创造和表达的方式来表达自己对美的理解和感受。艺术作为一种创造和表达美的方式，是通过艺术家的创造性思维和技巧，将艺术家内在的审美感知和情感外化为具体的艺术作品。在创造过程中，艺术家通过对形式、结构、色彩、音乐等艺术元素有意识的组合和处理，塑造出独特的艺术形象和表现风格。这种创造性的行为不仅仅是对已有美的规范和传统的延续和变革，更是通过艺术家的个人经验、观点和情感，创造出新的美的形式和内涵。例如，文艺复兴时期的画家达·芬奇（1452—1519）通过他的名作《蒙娜丽莎》，表达了对女性神秘与美丽的理解。这幅画作以其精湛的技艺和细腻的表现成为世界艺术史上的经典之作。艺术家通过细致入微的绘画技巧，表现出蒙娜丽莎微笑中蕴含的神秘和内在的美。观者在欣赏这幅作品时往往会被蒙娜丽莎深邃的眼神所吸引，感受到艺术家对美的独特诠释。

此外，艺术家通过艺术作品传递对美的理解和追求，以及他们对人类生活、自然界和社会现象的感知和思考。许多艺术作品是艺术家对所处时代和文化背景的个人回应和表达，通过独特的艺术语言和符号系统，引发观者的共鸣和思考。观者可以通过对艺术作品的欣赏和解读，感知和领悟艺术家所表达的美的情感和思想，从而丰富自己的审美体验和人文素养。音乐家路德维希·凡·贝多芬（1770—1827）的《第九交响曲》以其庄严激昂的音乐语言，表达了对人类团结与和平的向往，乐曲的最后一个乐章传达出对美好未来的憧憬和对自由意志的追求。当聆听这部交响乐时，观众们会感受到艺术家对美的深刻理解和对情感的充分表达。

无论是绘画还是音乐等艺术作品，艺术家都通过自己的独特创作方式，将内心的美与情感转化为作品中的形式和内容，从而激发观者的共鸣和思考。艺术家通过创造和表达美，不仅给人们带来美的享受，而且深刻影响了人类文明的发展。

1.1.2 情感和思想的表达

艺术是一种情感和思想的深刻表达。列夫·尼古拉耶维奇·托尔斯泰（1828—1910）说："人们用语言互相传达自己的思想，而人们用艺术互相传达自己的感情。"[①]艺术家往往通过艺术作品来传递和表达他们内心深处的情感和思考。他们对形式、色彩、音乐、文字等艺术元素

[①] [俄] 列夫·托尔斯泰. 艺术论 [M]. 丰陈宝，译. 北京：人民文学出版社，1958：45-46.

进行选择和运用，对作品结构和内容进行构思和安排，将自己的情感和思想转化为具体的艺术形式和语言。

情感是人类内心世界一种基本的、复杂的体验，虽然不同的事件、场景、人物对于不同的人有着不同的情感激荡，但是喜悦、忧伤、愤怒、爱等却是相通的。艺术家正是通过其艺术作品中的形式、色彩、音乐等媒介来表现这些情感，通过情感这样一个桥梁，艺术作品触动观者或听者的心灵，引起他们内心深处的共鸣和情感体验。例如克劳德·莫奈（1840—1926）的画作《睡莲》（图1-1）即是他内心情感的真实表达。这幅作品通过柔和而细腻的色彩和平静的画面，传达出莫奈对自然和平静的追求。观者在欣赏这幅作品时，不仅仅是欣赏莫奈的绘画技巧，更会被他内心情感的深情表达所触动。作品中的水面和花朵仿佛带领观者进入了画家的内心世界，感受到他对自然美的独特感悟，引发了观者对自己内心情感和生活意义的思考。

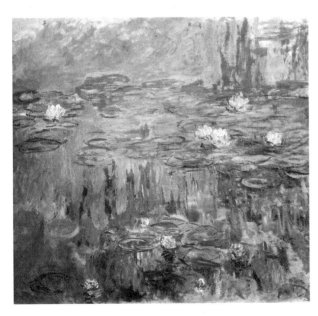

图1-1 ［法］莫奈，《睡莲》，1914—1915年，布面油画，160厘米×180厘米，美国波特兰艺术博物馆藏

思想是人类对世界、生活、社会等问题的思考和理解，而艺术则是艺术家对这些思想的表达和探索。艺术家可以通过作品的内容和意义，传达自己对生命、自然、社会、人性等方面的思考和观点。艺术作品不仅是表面上的形式和美感，更是蕴含着深刻的思想内涵和价值观。通过对作品的解读和理解，观者能够感知艺术家的思想，从而启发自己对世界的思考和理解。《山水鸬鹚》（图1-2）是齐白石（1864—1957）的中国画作品，通过细腻的笔触、传神的技法和简洁明快的色彩，展现了他对自然界的热爱和对生命的敬仰。这幅作品以鹭鸟为主题，描绘了鸬鹚在水中自然生活的场景，呈现出自然与人的和谐相处以及对自然美的深刻感悟。齐白石通过细腻的线条描绘和巧妙的墨色运用，刻画鸟的形态和动作，将自然界与人类生活紧密联系在一起，表达了对自然美的独特领悟。整幅画作以鲜明的色彩和简洁的构图，也展示了画家独特的艺术思想和风格。

艺术是一种情感和思想的表达方式，不仅给观者带来美的享受，而且能唤起观者的共鸣和反思。艺术家通过自己独特的创作手法和表达方式，将内心世界的情感和思考转化为作品的形式和内容，与观众进行深刻的情感和思想交流。观者在欣赏艺术作品时，能够与艺术家产生共鸣，从而深刻地影响自己的生活和内心世界。

1.1.3 技巧和技艺的展示

艺术是一种技巧和技艺的精妙展示。艺术家通过他们的创作向观者展示了对特定技术和媒介的深刻掌握和灵活运用，又以熟练的技巧和创新的思维，将自己对于艺术物质材料媒介和语言媒

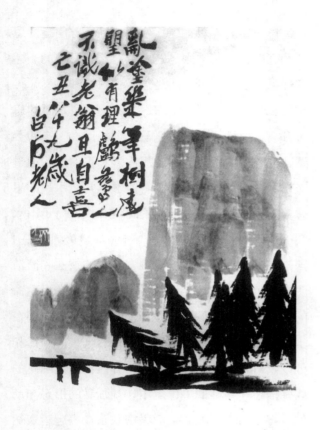

图 1-2　齐白石，《山水鸬鹚》，1949 年，纸本，97 厘米 ×38.5 厘米

介的理解和掌握转化为作品中的形式和内容。一方面，艺术家通过学习和磨炼，掌握了绘画、音乐、舞蹈、雕塑等艺术形式的创作技巧。他们熟练运用各种材料、工具和技术，展示出高超的艺术水平。比如，画家可以运用不同的笔触和设色，创作出丰富多样的画面；音乐家可以通过精准的指法和弹奏技巧，演奏出动人的旋律。另一方面，艺术家在实践中积累了丰富的经验和知

识，形成了自己独特的艺术风格和特色。他们通过对材料、形式和题材的选择和处理，展示出对艺术的深入理解和掌握。比如，雕塑家可以通过对不同材料的掌握，将自己对形态和结构的理解塑造出来；舞蹈家可以通过动作和表情的精准表达，展现出对舞蹈主题的独到理解。

艺术作为一种技巧和技艺的精妙展示，更体现在艺术家对作品细节的关注和处理上，目的是使作品的美感达到极致，所谓点睛之笔，即是如此。无论是绘画中的色彩和光影的运用，还是音乐中的节奏与和声的编排，都充满了艺术家的巧思、创造力和灵感。观者在欣赏这些作品时，会被艺术家的精湛技艺所打动，感受到作品中蕴含的情感和意义。荷兰画家伦勃朗·哈尔曼松·凡·莱因（1606—1669）的作品《夜巡》（图 1-3）即展示了他精湛的绘画技艺。这幅画作中，伦勃朗通过对光影和细节的处理，创作出逼真而富有戏剧性的场景。他运用明暗对比和色彩变化，描绘出夜晚警卫队伍的动态和神情。观者在欣赏这幅作品时，不仅能够感受到伦勃朗在构图和绘画技巧上的深厚造诣，而且能够通过作

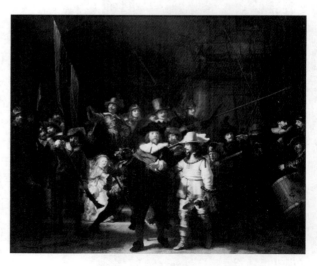

图 1-3　[荷] 伦勃朗，《夜巡》，1642 年，布面油画，363 厘米 ×437 厘米，荷兰阿姆斯特丹国家博物馆藏

品中人物表情，感受到作者对人性和社会的深入观察和思考。

　　艺术家不仅是技巧的运用者，更是创新的思考者。通过对技艺的深入理解和独特的创造力，艺术家将自己对于艺术媒介的掌握转化为作品中的艺术语言和表现形式，展现出惊人的艺术魅力和表现力。观者在欣赏艺术作品时，可以感受到艺术家通过技巧展示所带来的震撼，并从中体会到艺术的无限可能性。

1.1.4　社会和文化的反映

　　艺术作为社会文化的表现形式，具有深刻的反映作用。它通过各种表现形式，如绘画、雕塑、音乐、舞蹈、戏剧等，传达人们对社会文化的认知、情感和价值观。

　　首先，艺术作品可以反映社会文化的历史和传统。艺术家通过作品表达对历史事件、传统习俗和文化符号的理解和诠释。例如，历史画作可以描绘重要事件；雕塑可以塑造历史人物形象；音乐和舞蹈可以再现传统节日庆典和民俗风情。这些艺术形式展示了社会文化的演变和发展状况。

　　其次，艺术作品可以反映社会文化的价值观和审美观念。不同社会文化具有不同的价值观和审美取向，艺术作品往往是这些观念的重要表达方式。例如，中国古代的山水画强调人与自然的和谐；西方现代艺术注重个体表达和审美自由。艺术作品通过其形式、内容和表现手法，传递了社会文化对美的追求和对人与世界关系的理解。

　　此外，艺术作品还可以反映各种社会问题和不同时期人们的思想观念。艺术家经常通过作品探讨一些社会现象、历史事件、人类关系等，以

引发观众的思考和讨论。例如，一些电影、戏剧和文学作品通过触及社会问题，提出社会变革和维护人类尊严的观点。美国画家埃德华·霍普（1882—1967）的作品《夜游者》（图1-4）描绘了四名迷茫的人在餐厅中吃晚餐的场景，反映了现代社会中人们的孤独和失落感。另外，中国导演贾樟柯的电影作品《山河故人》通过讲述一个家庭在中国社会变革中的遭遇和困境，探讨了社会问题和人的复杂性。

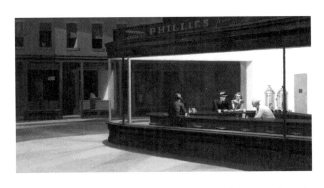

图 1-4 ［美］埃德华·霍普，《夜游者》，1942 年，布面油画，84.1 厘米 ×152.4 厘米，美国芝加哥艺术博物馆藏

　　艺术作为社会和文化的深刻反映，通过表达历史、传统、价值观和社会问题等，展示了社会文化的多样性和独特性。通过欣赏和研究艺术作品，我们可以更好地理解和体验社会文化的内涵，促进文化交流和跨文化理解，从而"深化文明交流互鉴，推动中华文化更好走向世界"①。

1.1.5　想象力和创新的体现

　　艺术是想象力和创新的独特表达方式，艺术家通过作品创造出独特的世界和观念，从而开

① 习近平.高举中国特色社会主义伟大旗帜 为全面建设社会主义现代化国家而团结奋斗——在中国共产党第二十次全国代表大会上的报告 [R/OL].(2022-10-16)[2023-6-4].https://www.gov.cn/xinwen/2022-10/25/content_5721685.htm.

拓人们的思维和想象空间。艺术家借助创造力和想象力，将抽象的概念和情感转化为具体的形式和表达，从而激发观者的情感共鸣并启迪他们的思想。

艺术家在艺术作品中通过想象力创造出独特的形象、场景和故事，再通过自己的思维和感知，将内心的想象和幻想转化为艺术形象，创造出与现实世界不同的艺术世界。例如，文森特·威廉·凡·高（1853—1890）的绘画作品中充满了色彩斑斓、夸张的形象，展示了他丰富而独特的想象力。《星夜》展现了他独特的想象世界，这幅作品以明亮的色彩和扭曲的线条勾勒出了一幅星空夜景，展示出了凡·高对于自然和宇宙的独特感受。观者在欣赏《星夜》时，会被凡·高的创造力和想象力所震撼，感受到他对自然和宇宙的热爱和敬畏之情。作品中的形象和色彩不仅仅是现实的再现，更是凡·高内心世界的表达，通过艺术家的创造力和想象力，观者可以进入一个独特的艺术世界，感受到艺术的力量和魅力。弗兰兹·卡夫卡（1883—1924）的小说《变形记》通过艺术想象，描绘了"人变成甲虫"后发生的一系列事件，使整个作品显得荒诞、不可思议，同时也引发了关于人类存在状态和社会秩序的深刻思考。

艺术作品也可以通过创新的形式和技巧来表达独特的观点和情感。艺术家可以运用新的材料、技术和表现手法来创造出前所未有的艺术形式。例如，波普艺术雕塑家克莱斯·奥尔登堡（1929—2022）通过运用金属、塑料等材料来创造出具有动态感和变形效果的雕塑作品，展示了他对于形式和空间的创新思考。

艺术作品可以将想象力和创新融入其中，不受现实世界的限制，展现出自由的表达方式。艺术家可以自由地表达自己的思想、情感和体验，不受传统规范和社会压力的束缚。例如，西班牙画家萨尔瓦多·达利（1904—1989）的绘画作品中常常出现离奇、扭曲的形象和场景，展示了他对于梦境和无意识的独特理解。

艺术作为想象力和创新的独特表达方式，通过艺术家的想象力和创新语汇来创造出与现实世界不同的艺术世界。艺术作品可以自由地表达思想、情感和体验，让观者感受到艺术家独特的视角和表达方式。通过欣赏和理解艺术作品，我们可以拓宽视野、丰富想象力，并在艺术中寻找创新和灵感。

1.1.6 观众的参与和互动

观众的参与和互动，是艺术之所以为艺术必不可少的一环。余华在回答他写作风格转型的时候说道：

小说的定稿和出版只是写作意义上的完成；从阅读和批评的角度来说，一部小说是永远不可能完成或者永远有待于完成的。文学阅读和批评就是从不同的角度出来，如同给予世界很多道路一样，给予一部小说很多的阐释、很多的感受。①

观者通过欣赏、解读和评价艺术作品来与艺术家进行对话和交流。观者在欣赏艺术作品时，不仅是被动接受（passively receiving），还是积极参与（actively engaging）。他们通过观察、思考、感受和理解艺术作品，与艺术家的创作进行默契的对话。

观者通过欣赏艺术作品，与作品进行互动和沟通，通过感知和理解艺术作品中的形式、内容和表达方式，从而获得艺术家想要传达的信息和

————————

① 余华.我们生活在巨大的差距里 [M].北京：北京十月文艺出版社，2015：2.

情感。观者的感知和理解是艺术作品的重要组成部分，不同的观者可能会有不同的解读和体验。比如当人们欣赏一首音乐作品时，他们会通过感受音乐的旋律、节奏、和声和情绪来与音乐家共鸣，可能会将自己的个人经历、情感和思考融入音乐中，从而与音乐家进行一场心灵的对话。艺术作品能够触发观者的情感共鸣，引发观者的情感体验和反思。艺术作品中所包含的情感元素和主题，可以引起观者内心深处的共鸣和共情。观者与作品产生情感上的共鸣，才能与其产生更加深入的互动。

观者不仅可以被动地欣赏艺术作品，还可以主动地参与其中，甚至创造出新的艺术作品。例如，观众可以参与互动装置艺术作品，通过触摸、移动或改变作品的元素来改变作品的形态和效果。另外，观者也可以通过自己的创作，以各种形式表达对艺术作品的理解和回应，与艺术家进行创作上的互动。观者可以通过与艺术家、其他观众和文化机构进行交流和反馈，分享自己的观感和体验；也可以通过展览、演出、讲座等形式与艺术家和其他观者进行面对面的交流，分享对艺术作品的感悟和思考。同时，数字技术为观者的参与和互动提供了新的途径。观者可以通过社交媒体、在线平台和直播平台分享自己对艺术作品的观感和体验，与其他观者和艺术家进行交流和互动。这种互动让观者能够直接参与到更广泛的艺术讨论和共享中。

艺术的发生伴随着观者的参与和互动。观者通过感知和理解、情感共鸣、参与和创造，以及交流和反馈等方式与艺术作品进行互动和沟通。观者的参与和互动使艺术作品具有了更加丰富和多样的意义，同时也丰富了观者自身的体验和认知。通过观者的参与和互动，艺术作品得以产生更广泛而深远的影响。

1.1.7 时间和空间的呈现

在中国传统文化中，上下四方谓之宇，古往今来谓之宙，所谓宇宙即时间和空间。艺术是对时间和空间的呈现，涵盖人们生活和生存的方方面面。艺术家通过作品创造出一种独特的时空体验。艺术作品能够打破现实的束缚，压缩或延展时间的界限，创造出与日常生活不同的虚拟世界，让观者可以在其中沉浸、探索和感受。

艺术作品可以通过时间的流逝来展现自身的内在变化和发展。艺术家可以利用节奏、速度、节拍等元素来创造出时间的感知和表达。例如，音乐作品通过音符的排列和演奏来展现音乐的节奏感和情感变化，电影作品通过镜头的切换和剪辑来呈现时间的流逝和情节的发展。电影《盗梦空间》通过巧妙的剧情和特效，创造出一个梦境与现实交错的虚拟世界，观者在观看电影时可以亲身体验到时间和空间的扭曲与变化，感受到梦境与现实的交织和碰撞。

艺术作品可以通过空间的布置和构建创造出独特的环境和氛围。艺术家可以利用物体的位置、大小、形态等要素来构建空间的感知和表达。绘画作品通过画面的构图和透视来营造出虚实、远近的效果。建筑作品通过空间的布局和结构来创造出特定的功能和美学体验。中国传统书画作品通过线条、墨色和色彩的运用来表现对时间和空间的感知。比如，山水画中山峦和水流的空间关系通过墨线的虚实和墨色的深浅来展现，同时，它们还能表现出时间的流动和气息的变化。如北宋画家王希孟（1096—？ ）的《千里江山图》（图 1-5），远处的山峦用淡墨勾勒，显得模糊而遥远；近处的山峦则用浓墨描绘，形成了

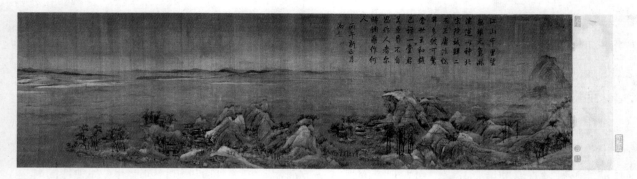

图 1-5 （北宋）王希孟，《千里江山图》（局部），绢本，51.5 厘米 ×1191.5 厘米，北京故宫博物院藏

立体感和层次感。通过曲折的线条和渐变的墨色描绘而成的河流给人一种流水不息的感觉，体现出了时间的流动。

艺术作品也可以通过时间与空间的交织创造出更加丰富多彩的艺术体验。艺术家可以利用时间和空间的变化、转换和对比来表达更深层次的主题和情感。例如，舞蹈作品通过舞者的身体动作和对空间的利用来展现时间的流逝和人类情感的表达；装置艺术作品通过观众在空间中的移动和互动来改变作品的形态和体验；中国传统园林艺术是时间和空间的完美结合：苏州的拙政园和扬州的个园即是通过布局和景观的变化来体现时间和空间的流动的。

艺术家通过作品创造出一种独特的时间和空间体验，让观者可以在其中感受、沉浸和探索。这种时间和空间的呈现不仅能够让观众脱离现实的束缚，进入虚拟的艺术世界，还能为观者提供与艺术家共享情感和思想的机会。这种艺术体验不仅能够丰富观者的感知和体验，而且能够激发观者对时间和空间的思考和理解。

总之，以上这些定义和概念只是对艺术的一些理解，艺术的多样性和开放性使得它难以被界定和限制。艺术作为一种表达和创造的形式，容纳了各种不同的表现方式和创作理念。每个人可能对艺术的理解和定义都会有所差异，这也是艺

术的魅力所在。每个人都可以根据自己的经验、背景和情感来解读和欣赏艺术，从而赋予作品不同的意义和价值。艺术的开放性和多样性使得它能够触及人们内心深处的情感和思考，引发不同的情绪和感受。艺术既可以是对美的追求和审美体验，也可以是对社会问题和人类经验的反思和探索。无论是绘画、音乐、舞蹈还是其他形式的艺术，它们都具有无限的可能性和丰富的内涵，因此每个人都可以在艺术中找到自己的共鸣和独特的体验。这种多样性和开放性使得艺术成为一个潜力无限的领域，不断激发人们的想象力和创造力。

1.2 艺术的历史与演变

在人类文明发展史上，艺术扮演着重要角色，艺术的历史和演变记录着人类的思想、情感和创造力的发展轨迹，同时也反映了人类社会和生活的变迁。从古代的洞穴壁画到现代的数字艺术，艺术一直在不断演变。通过对艺术历史的深入研究，我们可以了解不同时期和文化背景下不同的艺术风格、主题和技巧。艺术家们的创作和实践推动了艺术的发展，同时也受到社会、政治

和科技等因素的影响。艺术的历史和演变让我们能够欣赏和理解不同时期不同流派的艺术作品，同时也反映了人类的审美观念和文化价值的发展变化情况。通过探索艺术的历史和演变，我们可以更好地认识和欣赏艺术的多样性和丰富性。

1.2.1　中国古代艺术的兴起与发展

中国古代艺术的兴起与发展可以追溯到早期的原始艺术和岩画，如河姆渡时期的陶器（图1-6）、红山文化中的玉龙、内蒙古阴山岩画等。这些艺术形式展示了古代人类的生活和文化。

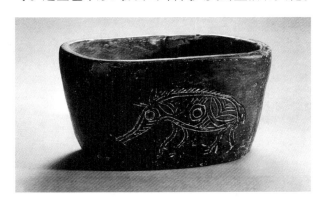

图 1-6　夹炭黑陶刻猪纹钵，河姆渡文化，陶，高 11.6 厘米、长 21.2 厘米、宽 17.2 厘米，浙江余姚河姆渡遗址出土，浙江省博物馆藏

在中国古代，艺术的兴起与发展与宗教和祭祀活动密切相关。早期的祭祀活动中使用了各种艺术形式，如绘画、雕塑和音乐，用以表达对神灵和祖先的敬意。这些艺术作品主要展示了中国古代的宗教信仰和宇宙观念。随着王朝的兴起和国家的建立，艺术开始扮演更为重要的角色。在中国古代历史上，每个朝代都有其独特的艺术风格和特点。

1. 商代和西周

商代和西周（约前 1600 — 前 771）是中国古代艺术发展的重要阶段，其中青铜器艺术在这两个时期得到了极大的发展和繁荣。商代青铜器以其精湛的工艺和华丽的纹饰而闻名，代表了商王朝的权威和财富。这些青铜器在社会中扮演了重要的角色，主要作为礼器用于祭祀活动，是礼仪的象征，体现了商王朝的统治地位和文化繁荣。

商代青铜器的特点之一是形制独特，如鼎、觚、簋等，其中最具代表性的是商鼎，它既是烹饪器具，又是祭祀礼器。商鼎的制作工艺非常精细，纹饰丰富多样，以神话传说、动物纹饰和几何图案为主，充满了神秘感和艺术感。

例如，商代青铜器中的后母戊鼎和四羊方尊（图1-7）都是中国古代青铜器艺术的杰出代表。后母戊鼎是商代青铜器中最大的鼎，高大而雄伟，纹饰精细而繁复，展示了商代社会的繁荣和祭祀文化的兴盛。而四羊方尊是商代晚期青铜器中的经典之作，它的形制规整而庄重，纹饰精美而细致，四只羊的形象象征着吉祥和祥瑞，成为权威和财富的象征。

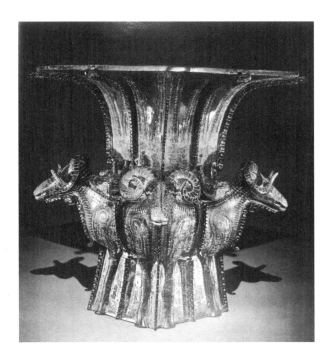

图 1-7　（商）《四羊方尊》，青铜礼器，长 52.4 厘米、高 58.3 厘米，中国国家博物院藏

西周青铜器继承了商代的传统，并在工艺和纹饰上进行了创新和发展。与商代相比，西周青铜器的形制更加规整和稳定，纹饰更加细腻和精致。西周青铜器的主要特点之一是铭文的应用，这些铭文记录了重要的历史事件、祭祀活动和官职任命，对于研究古代社会和历史具有重要价值。

2. 秦汉时期

秦汉时期（公元前221—公元220）是中国历史大一统时期，艺术以其实用性为特点，反映了当时社会的需求和文化的特点。其中，兵马俑是秦始皇陵的重要组成部分，也是秦汉艺术的代表之一。这些兵马俑以其规模庞大和雕刻细致而闻名，展示了秦朝军事文化的繁荣和秦始皇统一中国的壮丽场面。兵马俑制作精良，每个兵马俑都有独特的面部表情、服饰和武器，栩栩如生地展示了当时的军队组织和装备情况。

在继承先秦艺术传统的基础上，汉代艺术进一步发展，在中国艺术史上留下了浓墨重彩的一笔。在雕塑方面，霍去病墓石雕最具典型，其中"马踏匈奴"是霍去病墓石雕群中最引人注目的艺术作品，作品表现了一匹高大雄健的战马，马蹄下踏着一个匈奴战士的形象，造型简练生动，传达出一种粗犷、雄浑的艺术风格，体现了汉代人对力量、勇气和胜利的崇拜。在绘画方面，马王堆一号汉墓T型帛画（图1-8）是西汉时期创作的绢本设色画作，是汉代帛画的杰出代表，技法成熟，线条流畅刚劲，色彩丰富浓烈。构图上，T型布局独特，分为天界、人间、地下三部分。帛画内容丰富，天界有日月、神灵等，人首蛇身的主宰神处于中心；人间有墓主人生前生活场景；地下有神秘景象。整幅画充满了浪漫主义色彩，同时也体现了当时人们对美好生活的向往和对生死的重视。

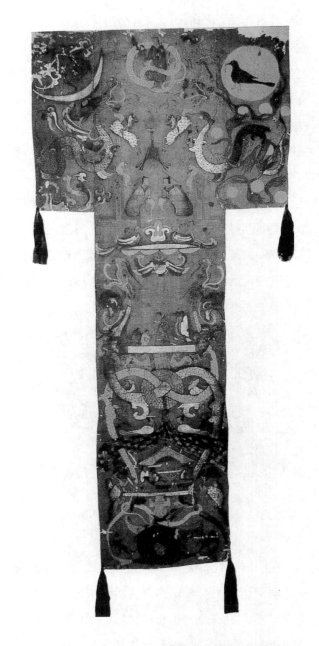

图1-8 （西汉）马王堆一号汉墓T型帛画，长205厘米、上宽92厘米、下宽47.5厘米，帛画，湖南长沙马王堆1号墓出土，湖南省博物馆藏

3. 魏晋南北朝时期

魏晋南北朝时期（220—589）是中国古代艺术史上的一个关键阶段。在这个时期，艺术的发展呈现出独特的风貌。魏晋南北朝时期的艺术注重形式和意境的表达，强调个人情感和审美体

验，艺术家们以自我表达为中心，追求艺术的内涵和精神层面的表达。

在书法方面，魏晋南北朝时期出现了一批杰出的书法家，他们对中国古代书法的发展产生了深远的影响。其中最著名的是王羲之（303—361），他是中国书法史上的重要人物，被誉为"书圣"。王羲之的书法作品独具风采，以行草为主，他的书法追求自由、灵动的笔墨，注重笔画的变化和节奏感，富有韵律美和意境感。代表作品《兰亭集序》被誉为"天下第一行书"。他的作品不仅在书法艺术上具有重要地位，而且成为后世书法家学习的典范，见图1-9。

在绘画方面，顾恺之（348—409）是魏晋南北朝时期重要的画家之一。他擅长人物画，他的作品以笔法独特、构图精妙而闻名。他的人物画注重意境的表达，以自然山水为背景，采用高古游丝描，表现出人物的精神气质。他的代表作品《洛神赋图》《女史箴图》等，以形写神，形神兼备。这些作品在中国古代绘画史上具有重要地位，对后世画家的影响也非常深远。

总的来说，魏晋南北朝时期的艺术注重形式和意境的表达，强调个人情感和审美体验。王羲

之和顾恺之等杰出的艺术家在这个时期创作了许多精彩绝伦的作品，他们的艺术风格和创作理念对中国古代艺术的发展产生了深远的影响，也为后世的书法和绘画艺术提供了重要的启示和借鉴。

4. 唐宋时期

唐代（618—907）是中国艺术史上一个非常辉煌的时期。在唐代，绘画、诗歌、音乐、舞蹈、剧场等各个艺术门类都得到了极大的发展。唐代出现了许多杰出的画家，如李思训、吴道子、张萱、周昉、韩幹等，多以人物、山水、花鸟为主题进行创作，注重写实和表现力。唐代的诗人同样大家辈出，有李白、杜甫、白居易、王之涣等，他们的诗作深刻地描绘了社会风貌、自然景色和人情世故。唐代的音乐舞蹈艺术更是达到了前所未有的高度，如《大曲》《敕勒歌》等乐曲，以及《长恨歌》《探春阁》等舞蹈剧目都是当时的杰作。

宋代（960—1279）是中国文化艺术的又一个繁荣时期，宋代艺术在各个领域都取得了很高的成就。绘画方面，写实与写意并重，画家既注重对自然和现实生活的观察和描绘，又追求意境的营造，如范宽（约950—约1032）的《溪山

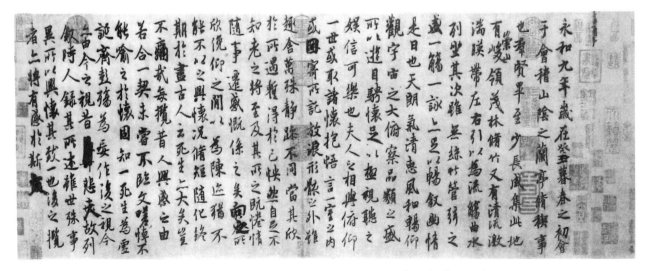

图1-9　（唐）冯承素，《兰亭修禊》，行书，24.5厘米×69.9厘米，北京故宫博物院藏

行旅图》。同时，绘画题材丰富多样，除了传统的山水、花鸟题材外，还有描绘市井生活、民俗风情的作品，如张择端（1085—1145）的《清明上河图》，生动地展现了北宋都城汴京的城市风貌和百姓的生活场景。书法方面，强调书法的意境和个人情感的表达，注重书法家的内在修养和个性体现，且书体多样，注重笔墨情趣，除苏轼、黄庭坚、米芾、蔡襄四家之外，宋徽宗赵佶（1082—1135）独树一帜，开创"瘦金体"。文学方面，词在宋代达到了鼎盛时期，成为最具代表性的文学形式之一，并且风格流派众多：婉约派如柳永、李清照等，其词情感细腻、含蓄委婉；豪放派如苏轼、辛弃疾等，其词气势磅礴、情感奔放。瓷器方面，宋代瓷器的制作工艺达到了很高的水平，无论是胎质、釉色还是烧制技术，都非常出色。例如汝窑的瓷器，胎质细腻、釉色温润。釉色丰富，有青瓷、白瓷、青白瓷、黑瓷、彩瓷等，每种釉色都有其独特的美感。宋瓷注重釉色的自然美，追求釉色的"清新淡雅"和造型的"含蓄隽永"，体现文人士大夫的审美情趣与气质。

5. 元明清

元明清时期（1271—1912）是中国历史上的重要时期，也是中国古代艺术史上的一个特殊阶段。在这个时期，中国的艺术受到了外来文化的影响，尤其是元代的蒙古文化和明代的欧洲文化。这种文化交流和融合对元明清艺术产生了深远的影响。

元代，蒙古族统治者入主中原带来了蒙古文化，其中最著名的是元青花瓷和文人画。元青花瓷是在白色瓷胎上以青料绘制纹饰而成的。这种瓷器的纹饰融合了蒙古、波斯和阿拉伯等文化元素，形成了独特的艺术风格。元青花瓷在中国古代瓷器史上具有重要地位，对后世的瓷器制作和装饰风格产生了深远的影响。

明代艺术成就卓越，特点鲜明。在绘画领域，院体画风格源于翰林图画院及宫廷画家，形象精确、法度严谨，重视形神兼备的表现，风格华丽细腻。成化以后，受"浙派"影响，风格更加趋向豪放挺拔。戴进（1388—1462），号称"院体第一手"，开创浙派，影响广泛。"吴门画派"以沈周为领袖，沈周、文徵明、唐寅、仇英并称为"吴门四家"，他们的画风不同，各有师承体系。在书法领域，以董其昌为代表，邢侗、张瑞图、米万钟与其并称"邢张米董"，四人书法飘逸空灵，兼具晋唐风韵。工艺美术领域，明代瓷器成就极高，青花瓷烧制工艺达到顶峰，如永乐、宣德年间的青花瓷，色泽浓艳，造型优美。同时，彩瓷盛行，五彩、斗彩以及各色彩釉发展和流行，成化斗彩鸡缸杯更是闻名遐迩，色彩绚丽、工艺精湛，反映了明代瓷器在创新技法方面的成就。

清代是中国史上最后一个封建王朝，艺术风格多样、流派纷呈。清初有以"四王、吴、恽"（王时敏、王鉴、王翚、王原祁、吴历、恽寿平）为代表的"正统派"，推崇摹古，画风崇尚传统技法与笔墨韵味；有强调个性抒发，作品具有独特的艺术风格和强烈的个人情感表达的石涛、八大山人等。清中期，以金农、郑燮为代表的"扬州八怪"思想深刻、情感炽热，形式不拘一格、独树一帜。清代的宫廷绘画在延续前代传统基础上，在技法、题材等方面有所创新，特别是许多欧洲来华的传教士画家在宫廷中供职，如郎世宁等，他们带来了西方的绘画技法，如透视法、明暗法等，与中国传统绘画技巧相结合，形成了独特的画风。

1.2.2　西方古代艺术的兴起与发展

1.古希腊与古罗马时期

西方古代艺术的兴起和发展可以追溯到古希腊和古罗马时期。

古希腊艺术主要表现为雕塑、绘画和建筑。这些艺术形式在古希腊时期扮演了重要的角色，成为西方艺术的重要源头。古希腊艺术家的创作追求人体比例的完美，注重自然美的再现。在古希腊时期，雕塑是最为突出的艺术形式之一。古希腊雕塑家通过对人体结构和比例的深入研究，创作出了许多优秀的雕塑作品。这些雕塑作品以其优雅、动感和真实性而著称，其中著名的古希腊雕塑家米隆（约公元前 480—前 440），他的作品《雅典娜和玛息阿》和《掷铁饼者》，展现了他对人体动态的精确捕捉。另一位著名的古希腊雕塑家菲迪亚斯（公元前 480—前 430）是帕特农神庙的主要设计师，他的作品《雅典娜神像》和《命运三女神》等都被视为古希腊雕塑的杰作。菲迪亚斯的雕塑作品以其细节精致和神圣庄严而闻名，对后世艺术产生了深远的影响。

除了雕塑，古希腊艺术家还通过绘画来表达他们的创造力。然而，随着时间的推移，古希腊绘画作品几乎全部失传，我们对其的了解主要来自于古希腊陶器上遗存的绘画。古希腊陶器上的绘画以其精细的线条和生动的场景而闻名。这些绘画作品通常以神话故事、战斗场景和日常生活为主题，展现了古希腊人的生活和信仰。

古希腊艺术的另一个重要部分是建筑。古希腊建筑以简洁、对称和优雅而闻名。希腊的建筑师们利用大理石和其他天然材料，创造出许多令人叹为观止的建筑作品。例如，雅典卫城的帕特农神庙（图 1-10）是古希腊最著名的建筑之一，它的精美比例和细节表现了古希腊人对完美的追求。雅典卫城建筑群还包括伊瑞克提翁神庙和雅典娜胜利神庙等。

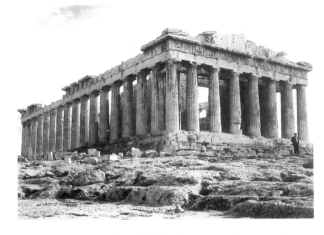

图 1-10　古希腊帕特农神庙，公元前 447—前 432 年，希腊雅典

古希腊建筑中使用的柱式有其独特的风格和特点，主要有多立克柱式、爱奥尼亚柱式和科林斯柱式三种。多立克柱式没有柱基，柱身粗壮，由鼓形石料堆叠，柱身刻有 16～24 条沟槽，风格雄浑，具男性气质，代表建筑有帕特农神庙。爱奥尼亚柱式柱身修长、上细下粗无弧度，沟槽深且半圆，柱头有装饰带和双涡卷，气质优雅似女性，代表建筑有雅典娜胜利神庙。科林斯柱式比例更纤细，柱头有涡卷纹样和叶饰，呈忍冬草或花篮状，华丽纤巧、装饰性强，代表建筑有宙斯神庙。

古罗马艺术对古希腊艺术有很大的借鉴，并在此基础上形成了独特的风格。古罗马艺术更加注重现实性和实用性。艺术家们致力于捕捉人体的比例、轮廓和肌肉结构等细节，以展现真实的人物形象。他们通过对肌肉的准确描绘和身体姿势的熟练处理，使得雕塑作品充满生动感和动态感。例如，古罗马雕塑中的《奥古斯都头像》展现了雕塑家对皇帝的细致观察，从头发的纹理到面部的皱纹，都被精细地刻画出来。

壁画也是古罗马艺术的重要表现形式之一。古罗马壁画通常装饰在公共建筑和贵族住宅的墙壁上，展现了丰富多样的主题，包括宗教、历史和神话。著名的壁画之一是在庞贝古城废墟中出土的宴会厅中的壁画，它以细腻的细节和逼真的描绘，展示了古罗马壁画的精湛技艺。

古罗马建筑受到古希腊建筑的影响，并形成了独特的风格。拱券结构是古罗马建筑的重要标志，这种结构的优势在于能够跨越较大的空间，承受巨大的重量。例如罗马万神庙，它的穹顶直径约为43.3米，万神庙的内部空间宏大而完整，拱券结构使得建筑内部空间摆脱了希腊神庙那种密集的柱列限制，营造出令人震撼的室内空间效果。除了满足精神需求的神庙外，罗马人还热心修筑满足物质需求的公共建筑，比如罗马圆形竞技场、卡拉卡拉浴场等，反映了古罗马城市高度发达的公共生活和社会文化。除此之外，罗马还创造了像凯旋门和纪功柱这样的建筑新样式，如君士坦丁凯旋门、图拉真纪功柱等。

2. 中世纪

随着古罗马帝国的衰落，西方艺术进入了中世纪时期。在这个时期，宗教艺术和建筑成为主流。基督教的兴起促进了教堂建筑和壁画的发展，艺术家主要围绕宗教题材进行创作。中世纪艺术的特点包括宗教性、象征性、平面性和装饰性。这些特点在中世纪的绘画、雕塑和建筑中得到了广泛体现。

在这个时期，宗教对人们的生活和思想具有巨大影响。中世纪的艺术作品通常服务于宗教，以表达对宗教教义的虔诚信仰。绘画中的圣经故事，以及雕塑中的圣像，都是为了宣扬宗教教义。艺术家们经常使用象征性的符号和图像来传达深层次的含义和思想。中世纪绘画中常出现的圣母子图像，代表着对耶稣基督的崇敬，是救赎的象征。此外，一些常见的象征符号，如十字架、鸽子和羔羊，都具有特殊的宗教意义。艺术家们在绘画、雕塑和建筑中广泛运用了各种纹饰、花卉和装饰图案，使得作品充满了细致而华丽的装饰。中世纪哥特式建筑中的飞扶壁、尖角拱门和肋形拱顶，以及用作装饰的彩绘玻璃窗，都展现了中世纪艺术对细节和装饰的追求。

3. 文艺复兴时期

文艺复兴是指在14世纪至16世纪期间，欧洲出现的一场思想文化解放运动。它标志着中世纪的结束和资本主义时代的开始。文艺复兴的兴起和发展是一场对传统艺术观念的革新和追求创新的运动。艺术家们开始广泛研究和欣赏古希腊、古罗马艺术，并以此作为灵感和参考，创作出具有独特风格和技巧的作品。

在绘画领域，文艺复兴时期的艺术家注重逼真的人物形象、透视和光影效果。例如，达·芬奇的《蒙娜丽莎》将艺术与科学完美结合，采用明暗对照法，使画面更具立体感和真实感。

在雕塑方面，艺术家们开始借鉴古代雕塑的技巧和形式，创作出更立体和充满力量的作品。例如，米开朗基罗·博那罗蒂（1475—1564）的雕塑作品《大卫》（图1-11）展示了他对人体比例和动态的精准掌握，作品栩栩如生。在建筑领域，建筑师复兴古典，重新采用古希腊罗马的柱式构图要素，以及古罗马时期的拱券技术，强调比例与和谐，同时灵活创新，不受古典柱式规范束缚，将不同地区建筑风格与古典柱式融合，如佛罗伦萨大教堂、美第奇府邸等。

在文学方面，文艺复兴时期涌现了许多杰出的作家和诗人，他们的作品展现了人文主义的思想和理念。文艺复兴时期艺术的兴起和发展在绘

画、雕塑、建筑和文学等领域都有重要的贡献。艺术家们的创新和追求，使文艺复兴成为欧洲文化发展史上的重要里程碑。

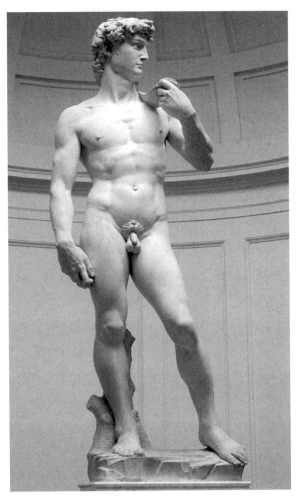

图 1-11 ［意］米开朗基罗，《大卫》，1501—1504 年，大理石，高 434 厘米，佛罗伦萨学院美术馆藏

4. 17 世纪

17 世纪的西方艺术呈现出一种独特的风格和特点，主要有巴洛克艺术、古典主义艺术、现实主义艺术三种流派。巴洛克风格在这个时期占据主导地位，故 17 世纪又被称为"巴洛克时代"，其特点是强调动态、激情和宏伟，表现为戏剧性的、夸张的艺术效果。如乔凡尼·洛伦佐·贝尼尼（1598—1680）设计的圣彼得大教堂前的广场和柱廊，雕塑作品《阿波罗与达芙妮》《圣德列萨祭坛》等。彼得·保罗·鲁本斯（1577—1640）的绘画《劫夺留西帕斯的女儿》中人物动作和表情充满了激情，画面色彩鲜艳夺目，展现了巴洛克艺术的豪华与壮丽。古典主义强调理性，宣扬君权神授，推崇古希腊、罗马和文艺复兴盛期的艺术传统，形式上追求均衡完美的构图和规范准确的素描，主要代表人物及作品如尼古拉斯·普桑（1594—1665）的《台阶上的圣母》《阿卡迪亚牧人》。现实主义取材于现实，聚焦普通民众生活，对社会现象进行批判，并使宗教题材世俗化。表现手法真实，注重写实描绘和光影运用。例如，意大利的米开朗基罗·梅里西·达·卡拉瓦乔（1571—1610）在《圣马太蒙召》里将神圣的宗教场景描绘得如同普通室内场景，体现出对宗教题材的世俗化处理。再如西班牙画家迭戈·罗德里格斯·德·席尔瓦·委拉斯贵支（1599—1660）的《卖水的人》、荷兰画家约翰内斯·维米尔（1632—1675）的《穿蓝衣读信的少女》等，都体现了对普通民众生活的关注与艺术化表现。

5. 18 世纪

18 世纪的欧洲艺术处于从巴洛克向洛可可风格转变的时期，同时新古典主义也逐渐兴起。这一时期，随着启蒙运动的兴起，艺术开始关注现实生活与人的情感，同时也在对古典传统的回溯中探索新的表现形式。艺术作品既展现了贵族阶层的奢华与浪漫，也反映了新兴资产阶级的审美追求和社会理想。洛可可风格强调装饰性和细腻感，以轻盈、优美的曲线为主要造型元素。色彩上多采用柔和、淡雅的色调，如粉色、浅蓝色、淡紫色等。题材常以贵族的社交活动、爱情故事以及田园风光等为主，充满浪漫和享乐主义氛围。注重细节的雕琢，如精美的

服饰、华丽的室内装饰等。让·安托万·华托（1684—1721）的《舟发西苔岛》、弗朗索瓦·布歇（1703—1770）的《蓬巴杜夫人》是洛可可绘画的典范。新古典主义崇尚古典的审美标准，追求庄重、严谨的艺术形式。强调理性与秩序，注重线条的简洁和造型的规整。题材多选取历史事件、神话传说和英雄人物，以弘扬道德和价值观。比如雅克—路易·大卫（1748—1825）的《马拉之死》《荷拉斯兄弟之誓》，让·奥古斯特·多米尼克·安格尔（1780—1867）的《大宫女》《土耳其浴室》等。

6. 19 世纪

19 世纪在欧洲艺术史上被称为"现代艺术的起点"，这个时期的艺术表现出对个人自由、社会变革和情感表达的关注。它们以浪漫主义和印象主义为代表，通过形式和主题的创新为现代艺术的发展奠定了基础。

19 世纪欧洲艺术的兴起和发展受到了启蒙运动的影响。启蒙运动强调理性和个人自由，对传统的宗教和封建主义进行了批判，这种思想观念也渗透到了艺术领域。艺术家们开始追求个人表达的自由和创新，不再受传统规范和权威的束缚。同时，工业革命的发展带来了城市化和社会变革，给艺术家们提供了新的主题和素材。他们开始关注社会现实、工业化和都市生活，通过艺术表达对这些变化的思考和反思。此外，19 世纪欧洲艺术还展现出了浪漫主义和印象主义的特点：浪漫主义强调个人情感和想象力，艺术家们追求超越现实的境界，表达内心世界的情感和理想；印象主义则注重捕捉瞬间的光与色彩，追求对自然和生活的直观感受。随着欧洲与东方的接触增加，东方艺术和文化的元素开始渗透到欧洲艺术中。例如，日本江户时期的浮世绘对印象主义的影响就是一个明显的例子。

1.2.3 现代艺术的崛起与多样性

现代艺术的崛起与多样性可以追溯到 20 世纪初。在这个时期，艺术家们开始追求独立性和创新性，挑战传统的艺术观念和技巧，从而推动了现代艺术的发展。随着时间的推移，现代艺术呈现出了丰富多样的风格和形式。

一方面，现代艺术展现出了各种不同的艺术流派和运动。立体主义、表现主义、抽象艺术、超现实主义、构成主义等都是现代艺术的重要流派。这些流派独特的视觉风格和表现方式以及对形式和符号的创新，使得现代艺术呈现出多样性和丰富性。另一方面，现代艺术也展现出了多样的媒介和技术的运用。随着科技的进步，艺术家们开始运用新的媒介和技术来创作艺术作品。随着科技的进步，艺术家们运用新的媒介和技术不断拓展艺术边界，让艺术形式更加多样化并创造了更多表现与交流方式，如 3D 打印技术使艺术家得以用生物可降解材料创作复杂几何雕塑，观众不仅能触摸科技与质感的融合，还能通过环保主题作品感知材料革新的生态意义。虚拟现实绘画软件 Tilt Brush 则让艺术家在三维空间中"手绘"立体场景，观众戴上头显即可"走进"悬浮的光影笔触间漫游，这种从平面到沉浸式体验的跨越，重塑了艺术创作与观赏的空间逻辑。

此外，现代艺术还展现出了跨文化的地域特色。不同国家和地区的艺术家们在现代艺术中融入了自己的文化背景和传统，从而形成了多元的艺术表达。例如，中国的中国画和传统文化元素与西方现代艺术的结合，以及非洲艺术和原住民艺术的影响，都为现代艺术增添了丰富的多样性。

1.2.4　当代艺术和新媒体

当代艺术与新媒体的结合是现代艺术领域的一个重要发展趋势。新媒体艺术是指利用计算机、数字技术、互联网等新媒体工具进行创作的艺术形式。它突破了传统艺术媒介的限制，开辟了全新的艺术表达方式。

新媒体艺术的兴起与数字技术的发展密切相关。计算机和互联网的普及为艺术家们提供了全新的创作工具和传播平台。艺术家们可以通过软件、数字影像、虚拟现实、互动装置等技术来创作艺术作品，创造出丰富多样的视觉和听觉体验。

当代艺术与新媒体的结合使得艺术的边界变得模糊。艺术家们可以利用计算机生成的图像、声音和视频等元素，创造出虚拟的艺术世界。互动性成为当代艺术的一个重要特点，观众可以积极参与作品的创作和演示过程，与作品进行互动和沟通。

同时，新媒体艺术还提供了对社会、科技和媒体等议题的反思和批判。许多当代艺术家利用新媒体艺术来探索虚拟与现实、人与科技、个体与社会之间的关系。他们通过艺术作品来探讨信息时代、全球化和数字化社会带来的挑战和影响。

然而，新媒体艺术也面临着一些挑战和争议。一方面，技术的快速发展使得新媒体艺术的形式多变且更新迭代速度快，艺术家们需要不断学习和掌握新的技术。另一方面，新媒体艺术的数字性质也引发了关于作品真实性、版权和数字文化遗产等问题的讨论。

总之，当代艺术与新媒体的结合为艺术带来了新的创作方式和表达手段，丰富了艺术的多样性，拓展了艺术的边界。新媒体艺术是一种技术创新，更是对社会、科技和媒体等议题的反思和批判，在当代艺术领域起到了重要的推动和影响作用。

1.3　艺术的特点

艺术是兼具创造性和表现性的活动，通过多种形式展现艺术家的情感和思想，具有主观性和多样性，每个艺术家都有独特的风格和观点。艺术作品能够带给人们美的享受和情感共鸣，同时也能够激发人们的感官和思考。艺术超越语言和界限，以独特的方式触动人们的内心，成为人们欣赏、理解和交流的媒介。

1.3.1　创造性

艺术的创造性是指艺术家通过自身的想象力、创意和技巧，创造出独特的艺术作品。它是艺术的核心和灵魂，体现了艺术家的个性和独特的视角。

首先，艺术的创造性体现在艺术家的想象力上。艺术家能够超越现实的局限，通过自己的想象和内心的世界，创造出新颖、独特的艺术形象和意象。他们能够将抽象的思维和感受转化为具体的艺术作品，打破常规，突破传统的束缚，创造出令人惊艳的艺术形式。

其次，艺术的创造性体现在艺术家的创意上。创意是指艺术家独创的思想、观念和构思，是艺术作品的灵感来源。艺术家能够通过对现实的感知和思考，提炼出独特的主题和表达方式，创造出令人耳目一新的艺术形式。创意的发展和实现需要艺术家具备广博的知识和对艺术领域的深入了解，同时也需要敏锐的观察力和思考

能力。

最后，艺术的创造性体现在艺术家的技巧和表现手法上。艺术家通过独特的技巧和表现手法，将自己的想法和创意转化为具体的艺术形式。无论是绘画、雕塑、音乐、舞蹈还是戏剧等艺术形式，艺术家都需要精湛的技巧和表现手法来实现自己的创意和表达。他们通过对色彩、线条、节奏、动作等元素的运用，创造出具有独特美感和表现力的艺术作品。

当代艺术家安迪·沃霍尔（1928—1987）是20世纪美国的一位知名艺术家，以其独特的艺术风格和创新的创作方式著名。他的代表作品《金宝汤罐头》系列，绘制了同一罐头品牌旗下不同口味的汤罐头。这一系列作品的创意源于他对现代消费社会的观察和对大众文化的理解。

沃霍尔的想象力体现在他选择了一个看似平凡和普通的对象作为艺术创作的主题。他通过将汤罐头放大并重复绘制，突出了消费品的普遍性和标志性，从而呈现了一种冷漠和机械化的社会氛围。这种创意的独特性和新颖性引起了人们对艺术和社会的思考和讨论。此外，沃霍尔的作品还体现了他在艺术技巧和表现手法上的创造性。他采用了丝网印刷技术，这是一种非传统的绘画技巧，使得他能够快速地制作大量相似的作品。通过这种技术，他能够准确地再现汤罐头的细节，并且创造出具有强烈视觉冲击力的作品。沃霍尔的作品展示了他想象力、创意和技巧的创造性。他通过选择平凡的物品作为艺术创作的主题，采用独特的绘画技术和表现手法，创造出了引人注目的艺术作品。这些作品不仅仅是对消费社会的批判，也是对艺术界传统的颠覆和挑战，展示了艺术的创造性的多个层面。

1.3.2 表现性

表现性是艺术的重要特征之一。通过各种形式的艺术表达，艺术家可以将自己的情感、思想和观点传达给观众。艺术作品可以通过色彩的运用来表达情感，比如用明亮的颜色来传递快乐和兴奋，用暗淡的颜色来表达悲伤和沉重。形状的运用也可以表现出艺术家的情感，比如圆形可以传递温暖和和谐的感觉；锐利的角度则可以表达紧张和冲突。凡·高的著名作品是《向日葵》系列，这个系列的画作以向日葵为主题，通过丰富的色彩和形状表达了凡·高的情感和思想。在这些画作中，凡·高运用了明亮的黄色和橙色来描绘向日葵的花朵，给人一种充满活力和温暖的感觉。他通过笔触的纵横交错，创造出了向日葵的独特形状和质感。这些画作充满了生命力和动感，表达了凡·高对自然之美的热爱和追求。通过《向日葵》系列作品，凡·高不仅表达了对自然的情感，还表达了他对艺术的独特见解。他认为艺术家应该通过对自然的观察和感受，将内心的情感和思想转化为独特的艺术形式。这些画作反映了他对艺术表现力的追求，以及对自然美的热爱和敬畏。凡·高的《向日葵》系列作品也被誉为西方艺术史上最具代表性的作品之一，通过欣赏这些作品，观众可以感受到凡·高的情感和思想，同时也被启发和感动。这就是艺术表现性的力量，通过色彩、形状等艺术元素，艺术家可以创造出独特的艺术作品，引发观众的共鸣和思考。

音乐和舞蹈也是具备艺术表现性的典型例子。音乐可以通过旋律、节奏和和声来表达情感，比如悲伤的音乐会让人感到难过，欢快的音乐则会让人感到快乐。舞蹈则通过身体的动作和姿态来传递情感和思想，比如激烈的舞蹈可以表达愤怒

和力量，柔和的舞蹈则可以传达柔情和优雅。

文字是另一种常见的艺术表现形式，文学作品的表现性是其独特的魅力。作品通过主题和意义的表达、人物形象的刻画、描述和想象的表现、语言和文体的运用，以及结构和叙事的安排，为读者呈现了丰富多样的艺术体验。主题和意义的表达引发读者的共鸣和思考；生动刻画的人物形象使作品中的角色栩栩如生；描写和想象的艺术表现激发读者的想象力，带领他们进入光怪陆离的世界；语言和文体的独特运用使作品具有个人风格和审美特点；而结构和叙事的巧妙安排更能增加作品的层次和张力。

1.3.3 审美性

艺术的审美性指的是艺术作品所具有的美感和审美价值。它是指艺术作品所引发的感官和情感上的共鸣，以及人们对艺术作品的欣赏和评价。艺术的审美性是主观的，因为不同的人对艺术作品的感受和理解可能会有所不同。然而，艺术作品中的审美性也可以通过一些普遍的美学原则和共同的审美标准来进行评价。

艺术的审美性可以通过两个方面来体现。

形式美。艺术的形式美体现在艺术作品的外在表现形式和视觉效果上。它关注艺术作品中线条和构图、色彩和搭配、纹理和质感、空间感和透视等方面的美感和审美价值。线条和构图的灵活运用可以创造出平衡、和谐、动感等视觉效果，使观者视线流动，感受到愉悦；色彩的运用和组合能营造出丰富多样的色彩效果，通过调节明暗对比和饱和度等可以表达情感、强调主题或者营造特定的氛围；通过绘画、雕塑、拼贴等手法能够创造出纹理和质感等触觉感受；透视、比例和投影等技巧能够创造出远近、深浅和虚实的

空间感，使观者感受到作品的立体感。形式美在艺术作品中的表现具有主观性，但优秀的作品通过形式的精妙运用和艺术家的创造力，能够引发观者的共鸣和欣赏。形式美的追求使得艺术作品不仅具有主题和内涵上的意义，而且也是一种独特的审美体验。

情感美。艺术的情感美是指艺术作品所传递的情感和情绪上的表达。它通过艺术家对主题、形式和技巧的运用以及观者对作品的感受和共鸣来体现。艺术作品通过色彩、线条、构图和形象的运用以及艺术家的笔触和创作风格，传递丰富多样的情感和情绪，这些情感可以是喜悦、悲伤、愤怒、恐惧等。艺术家通过作品表达出自己的情感，引发观者共鸣并引发观者自身的情感体验。同时，艺术作品的主题和内涵往往与情感有关。艺术家通过作品来探索和表达人类的情感和情绪，如爱、友谊、孤独、希望等。艺术家将这些情感转化为形象、符号或象征，使观者能够感受到作品所传递的情感和情绪。此外，观者与作品的情感互动也是艺术情感美的重要组成部分。艺术作品的情感美取决于观者的感受和共鸣，观者通过欣赏艺术作品与作品进行情感上的互动和交流。艺术作品可以引起观者的情绪共鸣，唤起观者内心深处的情感体验，从而产生情感上的美感。虽然艺术的情感美具有一定的主观性，但优秀的艺术作品往往能够触动观者的情感，并引发观者自身的情感体验和思考。通过情感美的表达，艺术作品能够传递出深刻的情感和情绪，使观者得到心灵上的满足和启发。

1.3.4 创新性

艺术作品的创新性是指创作过程中展现出的独创性和新颖性的特点。主要通过独特的创意、

创新的技术应用、重新构思的结构形式和对审美观念的重塑，为观者提供新颖、独特和令人惊叹的艺术体验。

创新性一方面表现为对传统观念的颠覆，对新领域或新概念的探索，或对社会问题的独到诠释。例如，凡·高的点彩绘画技法和对色彩的独特运用使他的作品在当时的艺术界引起轰动，展示了他独特的创新观点。另一方面艺术家可以通过尝试新的材料、工具和技术来创造出前所未有的艺术效果。

此外，艺术家也可能打破传统的线性叙事方式，采用非传统的结构或组织形式来传达其创意和意图。例如，荷兰画家巴勃罗·毕加索（1881—1973）的立体主义绘画风格挑战了传统平面绘画的视角，以多重角度和几何形状的重组来表现形体和空间。同时，创新性艺术作品也可能对传统审美观念和文化进行重塑和批判性地重新审视。艺术家可以运用不同的文化元素、符号和意象，创造出独特而新颖的艺术语言和表达形式。

1.3.5 多样性

多样性是艺术的显著特征。艺术形式的多样性体现在各种丰富的艺术领域上，包括绘画、雕塑、音乐、舞蹈、戏剧、电影等。每种艺术形式都有其独特的表达方式和特点，反映了不同文化的审美观和艺术风格。

绘画是最常见的艺术形式之一，可以用图像和色彩来表达艺术家的思想和情感。例如，达·芬奇的作品《蒙娜丽莎》，以其神秘的微笑表情和细腻的绘画技巧而闻名于世。它展示了达·芬奇对人物形象的精妙描绘和对光影效果的敏锐观察。这种绘画形式通过线条、色彩和构图来表达艺术家的情感和思想。

音乐是另一种重要的艺术形式，通过声音和乐器演奏来表达情感和思想。例如，贝多芬的《第九交响曲》是一部具有深远影响的音乐作品，它展示了贝多芬对音乐的独特理解和创造力，通过壮丽的旋律与和声来传递情感和思想。这种艺术形式通过声音的变化和音乐结构的安排来引发听众的情感共鸣。

舞蹈是一种通过舞蹈动作来表达情感和思想的艺术形式。例如，芭蕾舞剧《天鹅湖》是世界著名的舞蹈作品。它通过舞者的身体语言和舞蹈动作来传达爱情、自由和牺牲等情感思想，同时展示了舞者的优雅和技巧。这种舞蹈形式通过舞者的身体表达和舞台设计来呈现艺术家的情感和思想。

戏剧和电影也是重要的艺术形式，通过演员的表演和故事情节来表达情感和思想。例如，威廉·莎士比亚（1564—1616）的戏剧作品《哈姆雷特》是世界闻名的戏剧。它通过故事情节、对白和演员的表演来探讨人性、欺骗和复仇等主题思想，展示了莎士比亚的剧作才华和社会观察力。这种戏剧形式通过舞台表演和剧本来表达艺术家的情感和思想。

总的来说，艺术的多样性体现在不同的艺术形式中。这种多样性丰富了艺术的世界，让人们能够欣赏到各种形式和风格的艺术作品，拓宽了我们对艺术的理解和欣赏。

第 2 章 艺术的发生与文化参与

艺术的发生与文化参与是一个悠久而又深邃的主题，贯穿着人类历史的始终。通过对艺术的起源和发展过程进行探究，我们不仅可以了解艺术如何在不同文化背景下得以诞生，还能够领略到艺术与人类文化之间错综复杂的互动关系。而对于文化参与方面的探讨，则进一步拓展了我们对艺术与文化联系的认识。艺术不再是独立存在，而是深深融入文化坐标体系，与哲学、宗教、科学技术甚至道德等多个领域相互交融。艺术家们通过表达文化的特征与精神内核，打破了时空的界限，将他们的思想和情感融入历史长河。

2.1 艺术的发生

在旧石器时代，人类祖先用打磨过的石器作为工具进行狩猎等活动。然而，在一些被发现的石器中，有一部分看起来更像是为了装饰而制成的，这类石器的发现意味着早在远古时期，艺术的雏形就已经显现。西班牙地区拥有众多原始艺术遗迹，埃尔卡斯蒂约洞穴壁画是目前世界上发现最古老的洞穴壁画，其中一幅图像是古人类

使用手作为模型，用颜料喷洒所形成的。此外还有著名的阿尔塔米拉洞穴，其洞顶有一群形态各异、惟妙惟肖的野牛图案（图 2-1）。当时的智人为什么要在洞穴中绘制并不能带来实际效益的壁画呢？这些壁画对于当时的人类族群有何含义？

艺术伴随着人类文明的诞生而发生，成为人类主观精神力量在客观存在中的表达。早期的艺术是如何发生的？又是以怎样的内核进行着演绎？这一系列的问题引起了众多哲学家、美学家的讨论，进而产生了多种关于"艺术发生"的观点。

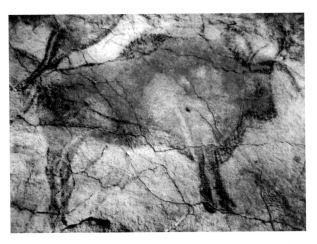

图 2-1 [西]《野牛》，旧石器时代晚期，阿尔塔米拉洞穴

2.1.1 古希腊的"模仿"

"模仿说"可以说是关于艺术发生学说这一命题最早的回答，早在古希腊时期，哲学家在探索世界的过程中就对艺术缘何而来提出了猜想。赫拉克利特（约前 544—前 483）和德谟克利特（约前 460—前 370）都曾对"文艺模仿自然"这一观点进行阐述。在他们之后，柏拉图（前 427—前 347）将模仿的对象转向了现实世界，他认为现实世界是对理念世界的模仿，而艺术则是对现实世界的模仿。柏拉图的学生亚里士多德（前 384—前 322）则更进一步，提出艺术是对自然与社会生活的模仿。

当文艺复兴重新引发艺术家们对写实的狂热时，许多画家和艺术理论家也对模仿说的观点持以肯定的态度。文艺复兴三杰之一的达·芬奇就提出"镜子说"的观点，他认为艺术的标准应该以自然为依据，完美的艺术应该像镜子一样再现自然与社会生活。

在原始艺术中，许多艺术形象的塑造确实是通过模仿实现的：欧洲洞穴壁画的诸多形象可以明显看出是对动物以及人类活动的模仿；中国半坡陶器上所出现的鱼、鸟图像也是出自于当时的人类对动物形象的模仿。汉代学者归纳得出的"六书说"，即象形、指事、会意、形声、转注、假借六种汉字造字构形方法，其中象形文字就源自于对事物的形象模仿，例如"史"字就形似一仲裁之人执笔写字，"龟"字形似一只乌龟的侧面形象，这体现出早期人类文明的模仿特征。作为西方文明发源地的古希腊，其哲学理念深刻影响了欧洲世界数千年，艺术的再现性成为欧洲艺术的典型特征，古希腊雕塑艺术深受古希腊哲学重视人体美的影响，以人作为模仿蓝本，创作出众多人体雕塑。

在已发掘的原始艺术中，我们清晰地看到原始人类利用"模仿"的手段进行艺术创作活动。值得肯定的是，"模仿说"认为艺术来源于自然与社会生活，包含着朴素唯物主义的内涵。但是这种学说仅仅揭示了艺术起源的一种现象，并未触及其本质。在物质生活匮乏的原始时代，人类对自己与自然的认识都非常有限，甚至连自己的生命都无法保障，在这样艰苦的环境下，对动物形象以及生产生活的绘制绝不仅是为了模仿而模仿。

2.1.2 "游戏冲动"

伊曼努尔·康德（1724—1804）首次把"游戏"这一概念引入美学，将诗艺看作用想象力来娱乐的游戏，而将"游戏说"进行深刻系统阐释的是德国哲学家弗里德里希·席勒（1759—1805）。席勒关于艺术起源的核心思想是"无功利性"，他受约翰·戈特利布·费希特（1762—1814）的本能学说影响，提出"感性冲动"与"理性冲动"这两种人类对立的本能，需要"游戏冲动"从中调和的观点。在他看来，游戏能力是人类与生俱来的，人在现实生活中受到自然法则与精神法则的强制，只有通过游戏才能扬弃二者的束缚，在物质与精神方面都获得自由。席勒在对"游戏"的研究中提出了"过剩精力说"，即人类不同层次的"精力过剩"引起了"游戏"，首先是物质过剩引起了生理性的游戏；其次是精神过剩，引发了想象力的游戏，但这种游戏仅仅是对现实世界的再现；最终在理性的参与下，产生了审美的游戏，也就是艺术的发生。

英国精神分析学家唐纳德·温尼科特（1896—1971）从心理学领域入手，认为在完全主观、全能阶段与现实检验阶段之间，还存在着

一个中间状态，即过渡性客体阶段。在这一阶段中，存在着一个过渡空间，这个空间被温尼科特视为理想空间，而其中被看作过渡经验的游戏经验则被认为是包含着产生人类艺术和文化的经验。另一位为"游戏说"理论做出巨大贡献的是德国哲学家汉斯 - 格奥尔格·伽达默尔（1900—2002），不同于席勒的"无功利性"，在伽达默尔看来，游戏高于现实，是艺术作品本身的存在方式：艺术是自律的，它既有创作者，又有欣赏者；艺术的真理就是存在的真理，而艺术真理基于我们共同体生活伦理中的亲熟性或共通感。伽达默尔还强调了艺术的历史性特征，即人类对艺术作品的理解是一种"效果历史"，历史学家并不只关注艺术作品，还对这些艺术作品以及历代对它们的研究在历史中产生的效果感兴趣，这个过程本质上是无止境的。

艺术起源于游戏的观点将艺术与游戏紧紧联系到了一起，二者存在着一定的相似性，例如它们都超出了日常生活中的物质需要，更倾向于满足人类的精神需求。同时，"游戏说"还肯定了人类只有在物质生活满足的前提下，才会发泄过剩精力，产生审美活动。这与马克思主义哲学中"经济基础决定上层建筑"的观点不谋而合。但是，这种说法也存在着一些不合理之处。首先，它仅仅关注到人的生理特性，甚至将游戏视作人与动物共同的本能，这显然是不正确的。艺术活动与审美活动是人类社会所独有的文化活动，它不只包含动物性的发泄，还包含超越生理性的更复杂的情感等社会内容。其次，"游戏说"将艺术与实践割裂开来，过分强调人的本能，否认了实践在艺术起源中的重要作用。因此，这一理论存在着诸多问题，无法完全解释艺术的发生。

2.1.3　情感的表现

"表现说"通常分为"情感表现说"和"本能表现说"，前者强调艺术起源于人对自我情感表现的需要，后者则将艺术起源归结于人的潜意识或无意识。尽管对表现的理解侧重点不同，但二者都将"表现"作为艺术发生的原因进行探讨。

最先将艺术表现说的观点系统阐释的是意大利美学家贝奈戴托·克罗齐（1866—1952），他提出了"直觉即表现"的主观唯心主义美学理念，将直觉脱离出理性范畴当成一种"认识的心灵活动"的知识。他认为美学是一种直觉的科学，而直觉是来源于心灵活动所产生的情感之中，因而艺术实质上就是情感的表现。朱光潜（1897—1986）在《西方美学史》中概括克罗齐的基本美学观点为：直觉就是抒情的表现；直觉即艺术；直觉与艺术的统一还包含创造与欣赏的统一；直觉即表现的定义还包含着美即成功的表现一个等式，直觉的功用在赋予形式于本无形式的情感，使它因成为意象而对象化；直觉即表现的定义还肯定了语言就是艺术，而语言学也就是美学。可见克罗齐强调艺术实质上就是直觉化的抒情表现。

英国美学家罗宾·乔治·柯林伍德（1889—1943）继承并发展了这一学说，他认为艺术的本质不是模仿和再现，而是艺术家内在情感的表现：真正的艺术在于表现感情而非激发感情，并且这种表现只在想象中发生。法国浪漫主义大师让 - 雅克·卢梭（1712—1778）是情感表现理论的坚决支持者，在他看来，艺术并不是对经验世界的反映或再现，而是情感的阐发与流溢。英国浪漫主义诗人威廉·华兹华斯（1770—1850）认为"所有的好诗都是强烈情感的自然流露"。同样一件事情，有人讲出来索然无味；而有人讲得

声情并茂、富有感情，后者的叙述就成为一件艺术品。

在我国传统美学领域，"表现说"同样占据了非常重要的地位。《尚书·舜典》中最早提出"诗言志"的看法，认为诗是用以表达人的意志的。《庄子·天下》中也有"诗以道志"的说法。汉代《毛诗序》是在《诗经》研究基础上的诗歌理论著作，其中提到"诗者，志之所之也，在心为志，发言为诗"。将艺术与内心情感联系起来，认为诗歌就是内心情感的外化形式。中国美学中还存在着另一重要的"表现说"观点——"缘情说"，《礼记·乐记》中记载："凡音者，生人心者也，情动于中，故形于声；声成文，谓之音。""缘情说"的代表人物陆机（261—303）在其文学批评的理论著作《文赋》中将诗歌的审美特征概括为"缘情而绮靡"，认为诗歌正是因情而发，是作者主观情感的外在表现。

除上述"情感表现说"之外，由于心理学的蓬勃发展，"本能表现说"的艺术起源观也得到许多理论支持，这一学说认为艺术来自于人的本能或梦境的表现。最具有代表性的人物莫过于西格蒙德·弗洛伊德（1856—1939），他在《创作家与白日梦》里，揭示了艺术家的创作如同梦境一般，是无意识欲望在幻想中的一种满足，并且在相关论著中都有一定程度的论述。弗洛伊德的文艺观建立在其精神分析学理论基础之上，他不仅在艺术创作与艺术作品中，而且在艺术鉴赏中大力肯定了无意识的存在与作用。日本文艺批评家厨川白村（1880—1923）在弗洛伊德"无意识论"的基础上，提出了文艺是潜藏在人类无意识心理深处的苦闷的梦或象征。

艺术起源于表现的观点肯定了意识在艺术活动中的重要作用，但是如果将艺术的发生简单地归咎于情感表现或本能表现显然是不够准确的。艺术作品确实是艺术家对自我内在情感和本能的抒发，但是这种表现离不开人类的社会实践，所以我们认为"表现说"并不能合理全面地解释艺术的发生。

2.1.4 原始的巫术

"巫术说"是 20 世纪西方最为流行的艺术起源学说，自这一学说诞生以来，逐渐成为艺术起源理论中最具有影响力的一种学说，各学者通过研究原始文化艺术与原始巫术活动之间的关系提出了艺术起源于巫术的观点。原始洞穴壁画上那些描绘着野生动物被刺中或击伤的造型形象成为这一学说的有力证据。

最早提出这一理论的是英国人类学家爱德华·伯内特·泰勒（1832—1917），他在《原始文化》一书中提到原始艺术起源于原始巫术。泰勒认为原始人类对自然的认识有限，面对无法理解的自然力量产生了崇拜、敬畏等复杂的情感，因而形成了"万物有灵"的观念，而正是对这种观念的信奉催化了原始巫术的发生。"巫术说"的另一重要理论来源出自于詹姆斯·乔治·弗雷泽（1854—1941）的《金枝》，他在书中以巫术所依据的思想作为分类标准，将巫术划分为"模仿巫术"和"交感巫术"两种："模仿巫术"是指通过对巫术承受者的相似元素进行模仿来达到对承受者的影响；"交感巫术"则是指巫术施行者利用巫术承受者接触过的任何物品来对承受者施加一定的影响。弗雷泽认为原始部落的一切风俗与信仰都是起源于巫术，而当巫术无法对自然产生预期的影响时，人们又将对神的祈求投诸宗教，最终依赖于科学，人类的文化发展呈现出"巫术—宗教—科学"的发展趋势。在此之

后，许多人类学家、艺术学家纷纷对艺术与巫术的关系进行研究。法国史前艺术家雷诺克在泰勒与弗雷泽的巫术理论基础上对艺术起源问题进行研究，他认为旧石器时代洞穴壁画发生的主要原因就是原始巫术的需要。人类学家恩斯特·卡西尔（1874—1945）认为，原始思维中人与动物的基本关系是一种纯粹的巫术关系，原始部族在狩猎活动前举行的跳野牛舞等行为并非单纯的娱乐目的，常常带有祈求狩猎成功的巫术目的。

考古学资料显示，早期的造型艺术与巫术密不可分，种种绘画符号都显示出巫术意图的强制性。许多洞穴壁画往往选择常人难以接近的地方，显然不是为了供人欣赏，甚至是为了避免欣赏，其中蕴含的巫术动机不言而喻。法国的拉斯科洞穴深邃细长，挖掘发现，壁画上的动物形象是按照一定顺序排列的：与人类更为亲近的原始牛、野马等形象被绘制在洞穴的住所中央，外围壁画的内容则多以鹿、象等形象为主，而对原始人类生存产生威胁最大的虎、狼等动物形象大都绘制在洞穴深处。这种包含着巫术意味的排列顺序体现出原始人类对自然的敬畏之情。在拉斯考克斯山洞中还发现一幅被先后描过三次的绘画，推测是第一次绘画后恰巧为狩猎活动带来了好处，故而此处被视为灵验之地，受到了原始人类的重视。

不仅仅是原始绘画承载着巫术目的，原始歌舞也存在着巫术动机。在中国传统文化中可以找到此类文献材料记述，《说文解字》中解释"巫"为："巫，祝也。女能事无形，以舞降神者也。象人兩褒舞形。"意思是巫是能向上天祝祷的人，是能感应自然无形之力并以舞召唤神的降临的女性。"巫"字像人挥动两袖起舞的样子。甲骨文研究也可证明，"巫"确是以"舞"的形象成字，

从训诂学的角度来说，"巫"与"舞"同源。这说明原始舞蹈是巫术礼仪的重要形式。李泽厚也在《美的历程》中提到，歌、舞等原始艺术糅合在原始巫术中混沌统一，成为原始巫术的组成部分。

艺术的起源的确与巫术息息相关，甚至在原始文明时期，二者相辅相成、浑然一体，都代表了原始人类对美好生活的期盼。但是巫术的诞生明显具有功利性目的，原始人类对自身的生老病死以及自然的无限变化不能正确把握，便利用巫术活动进行有利于自身的祷告，以满足物质生产活动，"巫术说"实际上根源于人类对生存实践的需要。

2.1.5　劳动与社会实践

1949 年以来，随着对马克思主义的深入研究与对艺术学的重视，艺术起源于劳动的观点在我国文艺理论界占据主导地位。马克思在《1844 年经济学哲学手稿》中提出了"劳动创造了美"的著名论断。马克思认为，劳动造就的"对象或客观世界的人化"与"人的对象化"，构成了艺术发生的先决条件。恩格斯在《劳动在从猿到人转变过程中的作用》一文中也明确表示：艺术起源于劳动。

俄国马克思主义思想家格奥尔基·瓦连廷诺维奇·普列汉诺夫（1856—1918）从历史唯物主义的立场出发，去探讨艺术发生的问题。他认为，在原始无阶级的社会，人类的生产活动直接影响他们的感情与趣味。在其论艺术的著作《论艺术——没有地址的信》中，对原始音乐、原始舞蹈等原始艺术进行分析，得出了艺术起源于人的生产活动的观点。他在书中指出，在原始部落，人类在适应劳动的强度与节奏的过程中出现

了身体及声音上的协调行为——歌、舞等，在这一过程中，原始人类体会到歌、舞的美感，进而开始了有意识的艺术创作活动。人类最初的艺术是从实用角度出发，直到后来，才开始从审美的角度看待艺术。在《艺术演讲提纲》中，普列汉诺夫这样说道："不是人们的意识决定他们的存在，相反地，是社会存在决定他们的意识形式。这就是现代唯物主义者对人类社会和历史的共同观点。我们现在要从这个观点来看一看艺术。"

艺术是人类社会独有的审美活动，它伴随着人类的起源而发生，正是由于人的诞生，艺术才得以产生。对艺术起源问题的讨论建立在人的基础上，实质上就是对人的本质的探寻。它回答的是原始人类为何创造了艺术，又是如何创造了艺术的问题。

考古学与人类学的发现印证了劳动在人类起源中举足轻重的地位。从第一件石制工具的打磨完成开始，人就与动物截然区别开来，"生产不仅为主体生产对象，而且也为对象生产主体"[1]。恩格斯指出：劳动创造了人本身。他认为在猿到人的转化中，劳动是一个关键性因素。劳动不仅创造出了艺术的主体，而且催化着艺术的发生，由于原始人类需要适应日新月异的劳动而引起了肌肉、韧带以及骨骼的发展遗传，在更复杂的动作中，人的手得到了充分的锻炼，在这样的基础上人类创作出了艺术。

从人类的起源进程我们不难看出，实用性先于审美性。正所谓食必常饱，然后求美；衣必常暖，然后求丽。在物质匮乏的时代，我们的祖先面对身体机能更优越的大型动物，制作出了工具来弥补自身身体机能上的不足，并且依赖工具

去获得生存，形成了不同于动物的生存策略，这一行为体现出人类已经开始进行有意识、有目的的活动。从石头上剥离下一片具有锋利边缘的石片是获得打制石器最简单的方法，猩猩或者卷尾猴偶尔也会砸碎石头，造成类似人类制作的石片，但它们不能像原始人类那样连续制作，更不能以石头作为坯料创造各种工具，制作打制石器所涉及的技巧和知识只有通过人类的社会学习才能获得。在距今 180 万年的山西芮城西侯度遗址出土了一批打制石器，其中包括刮削器、砍斫器、尖状器，具有宰杀动物、切肉剔骨、刮削树皮等功能。到了距今 60 万年前的北京周口店的北京人对石器的制作与使用更加熟练，已经能从实用生产的需求出发，制作出形制趋向规整的多种石器，除了刮削器、砍斫器、尖状器，还能制作雕刻器、箭镞型石器等。大约生活在距今 20 万年至 10 万年的早期智人在制作工具时对造型的要求已经有了明显的进步，例如西北地区的大荔人会选择质地细腻、色泽优美的玛瑙作为制作工具的原料。到了晚期智人时期，石器加工精细、形制规整，宁夏灵武水洞沟出土了呈对称状的尖状器，这表明在满足了实用功能的基础上，工具的制作已经掺杂了一定的审美意识。在实践的过程中，人类逐渐熟悉和掌握了自然生存的法则，并具备了利用对象性活动实现和确证人的本质力量的能力。人类以实践为中介去改变自然，并通过实践在自然界中留下艺术等印记，验证了自身的存在，同时也日渐深入地认识和改变自己，成为真正意义上的人，自然界也逐渐成为"人化"的自然。

不可否认，劳动在艺术的发生中占据了主导地位，但是我们不能将艺术的起源笼统地归结为劳动。从生产实践到艺术诞生经历了一个漫长

① ［德］马克思，恩格斯. 马克思恩格斯选集：第 2 卷 [M]. 北京：人民出版社，1972：95.

的历史阶段，在这个阶段中，人们经历了本性释放、巫术统治、图腾崇拜等一系列过程，最终才形成了纯粹审美意义上的艺术。对于刚刚学会直立行走的人类来说，天灾人祸、生老病死等陌生的、对立的自然现象都是难以捉摸、令人敬畏的。他们信奉"万物有灵"，通过巫术仪式祈求上天的庇佑，原始歌舞、原始绘画都与巫术或宗教仪式有着密不可分的关系，可以说原始艺术甚至是原始文化与巫术和宗教形影相随、混沌同一。创作于公元前 3 万年前后的石灰石浮雕《劳塞尔的维纳斯》是一尊女人右手持牛角，左手抚摸隆起的腹部的雕像，史学家认为雕像表现了一个女人正在主持一项原始宗教仪式，或是表达一种生殖崇拜。

从艺术发生学的角度来看，劳动确实是艺术起源的根本原因。但是，艺术的起源是一个复杂的现象，它既有巫术的参与，又有情感的宣泄，它的产生并非是一元的、单方面的，而应是多元的、多方面的。我们在面对这一人类特有的审美意识活动时，应当从多角度、多方位、多层次地去探究它的根源。

2.1.6　艺术发生的多重场域

关于艺术发生的问题，古往今来众说纷纭，除了上文提及的几种影响较大的观点，还有像"神授说""理念说"等不同视角下的艺术起源观点。这些说法都从某一角度提出了对艺术起源的看法，为揭示艺术发生的问题提供了思路。我们认为，艺术可能从发生时就是由多因素促成的，所以在追溯这一现象产生的原因时，我们也应从多重场域思考。

法国哲学家路易·皮埃尔·阿尔都塞（1918—1990）将结构主义方法应用于马克思主义的研究之中，在讨论马克思与黑格尔辩证法的关系问题时，引申出了多元决定论的观点。阿尔都塞强调唯物辩证法是多元决定的辩证法，在这一基础上，进一步提出任何文化现象的产生都是多因素造成，而非单一因素作用的结果。

在人类起源的过程中，正是多因素的综合作用，才生发出艺术的根芽。事实上，原始巫术和宗教仪式在一定意义上是原始人类面对自然的一种社会实践活动。他们从事绘画、歌舞的目的并非是美的需求，而是生的需求。正如"劳动说"里所提到的，原始艺术发生的过程中，实用性先于审美性。无论从考古学角度还是从人类学角度看待艺术发生的问题，我们都不难找到劳动、巫术的影子，由此可见，艺术的起源并不是一蹴而就的，而是一个特定的历史过程。在这个历史过程中，审美意识逐渐从实用目的中剥离出来，艺术生产开始独立于物质生产发展。

从"美"字的含义我们也可探索到审美与实用的关系，《说文解字》中解释道："美，甘也。从羊，从大。羊在六畜主给膳也。美与善同意。"可见审美价值与实用价值是一致的，羊之所以为美，与它为人类提供生活资料的作用是分不开的。

由于造型艺术的艺术媒介易于保存，所以在考古发现中的遗存是最多也是最完整的。原始绘画以及原始雕塑都有着质朴的造型特征，常以粗糙的轮廓表现动物、人物活动或是以抽象的巫术符号来表达愿望。19 世纪以来，人们在西班牙、法国等地的史前洞窟中发现了许多原始壁画，例如 1879 年在西班牙发现的著名的阿尔塔米拉洞穴，它保存了众多史前绘画作品，包括已经具备简单肌肉线条的卧倒蜷缩的野牛形象，手持尖锐武器的人群围剿大象的图像，等等。这些图像可

以明确看出是原始人类狩猎活动的凝缩，艺术史学家从不同角度解读这些原始绘画，有的认为这是对原始生产实践活动的记录，还有的认为这是一种旨在保佑狩猎或诅咒动物的巫术活动。被发掘的原始造型艺术中，雕塑作品也占据了较大的比例。史前雕塑的重要主题之一就是生殖崇拜，这是一种原始人类自发的图腾意识，所以我们可以发现许多史前雕塑往往着重刻画女性的乳房、肚子、生殖器等性特征器官，这表达了原始人类对种族繁衍的赞美与期盼。

原始舞蹈是最具有巫术精神的原始艺术形式，在已发掘的考古资料中，舞蹈在巫术活动中几乎是不可或缺的，且通常与音乐、诗歌协同作用，形成原始艺术歌、舞、乐三者融为一体的艺术特征。关于舞蹈的起源，学界提出了几种看法：一种看法认为原始舞蹈起源于生产实践。原始人类模仿动物所作的舞蹈常被认为是出于狩猎的实践目的，例如爱斯基摩人的海豹舞，就是模仿海豹的一系列动作用以接近海豹再进行攻击，从而达到狩猎的目的；非洲的侏儒族舞蹈中攀摇树枝的动作直接来源于部族采集劳动的生产实践中。另一种更广泛的看法认为原始舞蹈与巫术仪式或图腾崇拜有关。锡兰的维达族舞蹈动作激烈，常由一群男子围成大圈，手持箭，腰挂鼓，边敲边飞快地旋转，状至抽搐，舞蹈所使用的箭与鼓并非舞蹈专用的装饰器具，而是在狩猎等生产实践活动中所使用的工具，原始舞蹈常发生在狩猎前后，其目的或是狩猎前的祝祷与咒禁，或是狩猎后的庆祝与祈愿，这体现出明确的巫术观念。不仅在遗留的原始部族舞蹈中，在其他出土的原始艺术作品或资料中也可以看出原始舞蹈所蕴含的巫术崇拜观念。1973年在青海大通县孙家寨出土的一件马家窑文化彩陶盆内壁刻画着原

始人类舞蹈的情形，舞蹈者分为三组，每组五人，手拉手形成行列，他们的脑后梳着发辫，腰下腿侧有一条似兽尾的斜线，两侧舞者的外臂画成双线，表现出反复摆动的姿态。1995年青海同德县巴沟乡宗日文化遗址也出土了一件舞蹈纹彩陶盆（图2-2），内壁绘制了两组腹部突出双手互牵的舞者。它们不约而同地表现出原始舞蹈的巫术作用，二者都有着以舞祈求生殖繁衍的特征，有学者认为前者可能是狩猎前后的祝祷和庆祝或是一种图腾崇拜。在内蒙古巴丹吉林沙漠发现的岩画中多处出现巫觋舞蹈图样，有的巫师手持法器或武器而舞，还有的腰缠尾饰或头部、腰部有特殊装饰，都体现出原始舞蹈包含的巫术意味。

图2-2 舞蹈纹彩陶盆，宗日文化遗址出土，红陶，口径28.5厘米，通高14.2厘米，底经12厘米，青海省博物馆藏

原始音乐与舞蹈形影相依、不可分割。流传于陕西省延安市的国家非物质文化遗产安塞腰鼓，表演时所用的鼓既是乐器又是舞蹈道具。而原始音乐最早也起源于劳动，原始人类在生产实践的过程中发现某种劳动节奏，于是在声音上配合这种节奏就形成了早期的音乐。乐器的出现也与实践是分不开的，原始乐器往往采用动物的皮或骨来制作，出土于河南贾湖的骨笛由鹤类尺骨管制成，能够吹奏传统的五声或七声调式音乐。

骨笛可以模拟禽鸟的叫声，用以吸引猎物，是原始人类生产实践活动的产物。同时，原始音乐也承担着巫术作用，《周礼》中有言："凡六乐者，一变而致羽物及川泽之示，再变而致赢物及山林之示，三变而致鳞物及丘陵之示，四变而致毛物及坟衍之示，五变而致介物及土示，六变而致象物及天神。"[①]人们相信音乐能沟通万物以达神听，这充分表明了音乐中蕴含的巫术动机。

神话通常被认为是文学的开端。在神秘莫测的大自然面前，原始人类认识程度有限，当遇到无法理解的自然现象时，就借用神话去进行解释，这实质上是原始思维中"万物有灵"观念的凝聚与升华。盘古开天辟地、女娲造人、后羿射日、精卫填海等中国上古神话，以及宙斯创世、普罗米修斯盗火等古希腊神话都鲜明地表现出原始人类思维、宗教和艺术的彼此交融。他们面对难以理解或令人恐惧的自然现象，将这无法征服的自然交给想象中的神去处置。

我们认为，多重场域的相互作用是目前对于艺术发生问题最全面的回答。艺术的发生经历了一个从劳动起始，掺杂着原始人类对模仿的需要、游戏的冲动和本能与情感的表达，最终经由巫术发散的由实用到审美的漫长历史过程。其中，人类的实践活动占据着最根本的位置，巫术因素在这一过程中也体现出重要影响。实质上，巫术也是原始生活中的实践活动之一，与原始人类的生活息息相关，巫术仪式源自于原始人类对采摘、狩猎、生育等一系列活动的需要，在这一基础上，巫术思想逐渐融入原始文化之中，艺术也开始生根发芽。

① （汉）郑玄．（唐）贾公彦疏．李学勤主编．周礼注释[M]．北京：北京大学出版社，1999：584．

2.2　艺术中的文化参与

在艺术中，文化参与既是赏析的过程，也是共同创造的旅程。在文化坐标体系中，艺术不仅仅是一种审美体验，更是承载着文化意义和历史内涵的重要载体。艺术与哲学在探索人类生存意义和价值观念方面展现出同气连枝的特性，同时宗教对艺术的启发与塑造，使得艺术作品在传达宗教情感和思想内核方面具有独特的表现力。科技的革新不仅为艺术创作提供了新的可能性和工具，同时也对传统艺术形式和观者体验提出了新的挑战。除此之外，艺术与道德之间的关系也备受关注，艺术创作在追求美学的同时，也承载着道德情感和社会责任，在呈现尽善尽美的同时引领观者对人性与社会的思考。

2.2.1　文化坐标体系中的艺术

要讨论艺术与文化的关系，我们首先要理解文化的含义。《周易·贲·彖》中提到："刚柔交错，天文也；文明以止，人文也。观乎天文，以察时变；观乎人文，以化成天下。"意思是阴阳相济，刚柔相互依存交织，这是自然之道；人的行为止于社会制度、文明教化，这是文化之道。对自然进行观察可以找到其运行的规律，并以此作为依据了解时序的变化；对社会现象进行观察总结，运用其运行规律辅以教化的手段便可以治理天下。《周易》中提到的文化指的是社会运行规律，更多是指向一种社会伦理的范畴，而有意思的是，贲卦的"贲"字本身便有文饰的意思。

到了近代，随着西方学术体系的建立，许多学者对"文化"这一概念给出了自己的理解。

1869 年，马修·阿诺德（1822—1888）第一次对"文化"下了定义，他首先把文化定义为"完美的学习"，认为文化集科学和道德于一身，是用来消除人类的错误，澄清人类的迷惑，减少人类的痛苦，使世界变得越来越好的手段。阿诺德所说的完美是一种和谐的完美，它不仅可以提高人的各种素质，还可以改善社会的各个方面。① 与著名人类学家爱德华·泰勒相似，文论家 T·S·艾略特（1888—1965）也在其书作《基督教与文化》中对文化这一概念作出了解释，他将文化定义为"共同生活在一个地域的特定民族的生活方式。该民族的文化见诸于文学艺术、社会制度、风俗习惯和宗教。"② 而梁漱溟（1893—1988）认为，"文化并非别的，是人类生活的样法"。它包括三个方面："（一）精神生活方面，如宗教、哲学、科学、艺术等，宗教、艺术是偏于情感的，哲学、科学是偏于理智的。（二）社会生活方面，我们对于周围的人——家族、朋友、社会、国家、世界——之间的生活方法都属于社会生活，如社会组织、伦理习惯、政治制度及经济关系是。（三）物质生活方面，如饮食、起居种种享用，人类对于自然界求生存的各种是。"③

一般来说，文化的精神层面是文化结构中的核心，也是文化中最稳定的部分。

不同时期、不同国家、不同理论对于文化的认识都包含各自的特点与角度，但不可否认的是，文化是一个包含众多内容的集合。张岱年（1909—2004）将"文化"进一步分为物态文化、制度文化、行为文化、心态文化四个层面：（1）物态文化是人的物质生产活动及其产品的总和，是可感知的、具有物质实体的文化事务，构成整个文化创造的基础，以满足人类基本生存需要——衣住行为目标；（2）制度文化是由人类在社会实践中建立的各种社会规范、社会组织构成的，包括社会经济制度、婚姻制度、家族制度、政治法律制度等；（3）行为文化是由人类在社会实践，尤其是在人际交往中约定俗成的习惯性定势构成的，以民风民俗形态出现；（4）心态文化是由人类社会实践和意识活动中长期孕育出来的价值观念，审美情趣、思维方式等构成的。④

根据上述分类，文化是一个大的系统，而艺术只是其中一个层次的组成部分，换言之，艺术是隶属于文化这一系统之中的。因而，艺术与文化之间天然存在一种服从关系，即艺术服从于文化。一方面，艺术创作受文化的影响。逼真的古希腊雕刻诞生于古希腊文化土壤中对人体美的推崇；泼墨山水刻画着文人的风骨，体现着中国绘画写意的文化传统。另一方面，艺术鉴赏受文化的影响。社会大众对某种艺术的鉴赏能力取决于社会文化大环境对其的认可程度，例如凡·高的《星夜》《向日葵》等在现代被奉为后印象派的代表之作，而在他的时代，这位大画家甚至要接受自己弟弟的资助，才能够保障自己的日常生活。

虽然艺术与文化包含着从属关系，但在被文化制约的过程中，艺术也在积极反作用于文化。首先，艺术是人类认识文化的媒介。从人类文化开端之际，艺术就随之出现，人类历史文化的更进离不开对相关艺术品的挖掘与研究。其次，艺

① 常耀信.英国文学通史第 2 卷 [M].天津：南开大学出版社，2013：329.

② [英] T.S.艾略特.基督教与文化（1949）[M].杨民生、陈常锦，译.成都：四川人民出版社，1989：203.

③ 梁漱溟.中国人：社会与人生 [M].北京：中国文联出版公司，1996：12.

④ 张岱年，方可立.中国文化概论 [M].北京：北京师范大学出版社，2004：4.

术促进文化的流行，它能够使文化形式化为更具体的形象，促进社会大众对文化的认知与接受。例如，文艺复兴时期是世界艺术史上的高光时刻，以人为本的艺术创作使社会大众在美的感受中对人文主义的理解更加深刻。

艺术作为文化系统内的一个组成部分，它既与文化系统相互作用，又与文化系统中的其他层次以及同层次其他部分相互影响。为了更好地认识艺术，本章将把艺术置于文化范畴内进行理解与对比，浅析艺术与哲学、宗教、科学以及社会心理之间的关系，探寻艺术中的文化参与。

2.2.2　艺术与哲学的同气连枝

在古希腊文化时期，艺术与哲学就是同气连枝的，那时的哲学可以说是一门关于生活的艺术。同属于社会意识形态的艺术与哲学有着密不可分的关系，哲学是一门研究世界基本和普遍问题根本规律的学科，它凝聚着人类理性的最高智慧；而艺术代表着人类感性的最高成就，连接二者之间的桥梁就是美学。

艺术以情感人，哲学以理服人，哲学与艺术的相互作用往往是通过美学这一桥梁进行的。最早提出"美学"这一概念的人是古希腊哲学家柏拉图，他在《大希庇阿斯篇》中记录了希庇亚与苏格拉底的对话，苏格拉底向希庇亚请教"怎么知道什么是美的，什么是丑的"这一问题，双方由此进入了对"什么是美"的探讨。在亚里士多德看来，艺术与哲学具有明确的相同特征，例如哲学是求知的、爱智慧的表现，而艺术同样也是在模仿中达到求知，并且艺术与科学都需要沉思，是人类根源于闲暇的存在方式。

哲学影响艺术首先体现在对艺术创作的影响。作为艺术创作主体的艺术家，在创作过程中不可避免地受到某种哲学观念的影响，并在自己的作品中有所体现。深受道家哲学影响的书法大家王羲之在进行书法创作的过程中，就充分糅合了道家哲学"贵守天元，道法自然"的思想，其书法作品往往潇洒飘逸，自由奔放，有"翩若惊鸿，婉若游龙"之称，代表作《兰亭序》更是被誉为"天下第一行书"。颜真卿（709—784）的书法作品则更多受到儒家思想的影响，其书法大气磅礴，庄重笃实。董逌在《广川书跋》中对颜真卿作出如下评价："鲁公于书，其过人处正在法度备存而端劲庄特，望之知为盛德君子也。"

其次，哲学为艺术作品提供精神内核。许多艺术作品，尤其在文学作品中更为常见，其内容的精神内核往往是一种哲理性的传达。法国作家居伊·德·莫泊桑（1850—1893）在其成名作《羊脂球》中就描绘了一段普法战争中发生的故事：善良的妓女羊脂球与九位代表不同阶级的人共乘一辆马车逃离，羊脂球是其中身份最为低下的，所以车上的其他乘客对她不屑一顾、多加嘲讽，但在他们饥肠辘辘的时候，羊脂球不计前嫌，慷慨地赠予他们自己的食物，这九人对羊脂球的态度随即发生了翻天覆地的变化。路途中马车被普鲁士士兵扣下了，他要求羊脂球陪自己过夜，羊脂球毅然拒绝了侵略者的无耻要求。为了保全自己，其余九位乘客使尽各种手段来逼迫羊脂球就范，其中一位修女身份的乘客还劝说羊脂球只要居心可嘉，做任何事情神都不会怪罪的。最终，为了使大家能够顺利逃离，在被拦截的第五天晚上，羊脂球牺牲了自己，与此同时，其余九人却在喝着香槟庆祝即将到来的自由。但当羊脂球再次登上马车的时候，原先对她亲昵的众人纷纷露出了鄙夷的姿态。小说反映出资产阶级在普法战争中自私卑鄙的丑陋面目，揭露了战争的

残酷与社会的动荡。莫泊桑的其余作品,《项链》《我的叔叔于勒》《漂亮朋友》等作品情节设计往往在情理之中,却又于意料之外,用讽刺的语言刻画社会百态,蕴含着强烈的哲理性。

哲学对艺术的影响还体现在促进艺术思潮的形成。西方现代主义艺术的产生与兴起离不开西方现代主义哲学的发展,值得注意的是,西方现代主义并非是单一流派,通常是对 20 世纪初以来具有个性与前卫特色的美术思潮与流派的统称,包括野兽主义、立体主义、未来主义、表现主义、至上主义、构成主义、达达主义、超现实主义、后现代主义等艺术派别。"二战"前后,社会矛盾尖锐、思想危机加深的西方社会刺激了众多现代主义哲学思潮兴起,弗洛伊德的精神分析学、克罗齐的"直觉说",以及后来出现的女权主义、新马克思主义、结构主义、后现代主义等哲学思想给予了艺术新的思考,这些非传统的哲学思潮刺激了西方艺术的创作反叛。在这样的哲学氛围下,艺术创作往往充斥着变形、扭曲、极端的解构元素,昭示着创作者对混乱不堪的世界的呐喊与谴责。表现主义的艺术家们反对对客观现实的机械模仿,主张用艺术表达精神的美,他们常用强烈对比的艺术手法刻画社会生活的黑暗面,流露出悲观的情绪。西方现代主义艺术强调形式上的标新立异,立体主义的出现常被看作是现代艺术的"分水岭",它追求几何形体排列组合的形式美,对 20 世纪的绘画乃至建筑与设计都产生了影响。

通过上述案例,我们可以清楚地看到哲学对艺术的影响不仅体现在艺术创作、艺术作品、艺术思潮之中,也体现在艺术手法、艺术形式等方面。而艺术作品对哲学观念的传播与深化所起到的促进作用也体现出艺术对哲学的反馈。

2.2.3 艺术与宗教的相互作用

艺术与宗教的关系从二者诞生之际就密不可分。大量考古学与人类学的材料证明人类曾经历过一段巫术统治的时代,远古时代的人类面对自然所展现的不可抵抗的巨大力量产生了恐惧、崇拜等复杂的情感。为了更好地生存,人类寄希望于巫术或宗教与上天产生联系,这种自然崇拜体现在各式各样的原始巫术活动和原始宗教活动之中,而实现这种活动的手段常常表现为"手舞足蹈"的艺术形式。原始文化、宗教与艺术彼此纠缠共同组成了原始人类的精神生活,原始宗教活动几乎存在于每个原始部落之中,并且对他们的生产生活产生了非常深刻的影响。随着人类历史文化的发展,艺术与宗教依然密切相关,二者相互作用,在中外艺术史上都可以找到这方面的例证。

黑格尔(1770—1831)的绝对心灵有三种模式,即艺术、宗教和哲学,其中最接近艺术且比它高一级的领域就是宗教,他认为艺术只是宗教意识的一个方面。英国形式主义美学家克莱夫·贝尔(1881—1964)在《艺术》一书中,以其独特的审美思维分析了艺术与宗教的关系。他认为,艺术与宗教都是达到迷狂境界的途径,属于超脱现实的精神世界,处在幻想与情感的领域。马克思以唯物主义视角对艺术与宗教进行阐释,他认为艺术与宗教都是在经济基础上形成的社会意识形态,同属于社会的上层建筑。马克思在《〈黑格尔法哲学批判〉导言》中写道:"宗教的苦难既是现实苦难的表现,又是对这种现实苦难的抗议。宗教是被压迫生灵的叹息,是无情世界的感情,正像它是没有精神的状态的精神一

样。"① 指出艺术与宗教的密切关系来源于人的情感需求。

艺术既是宗教的情感载体，也是宗教传播的重要媒介。宗教利用艺术传达教宗教义，扩大自己的影响力，同时也赋予了艺术数不胜数的宗教题材与内容。古希腊艺术常以希腊神话作为母题进行创作，希腊人信仰多神论，认为神人同形同性，并以现实的物质条件来想象虚幻的世界，神是幻化出来的征服自然的英雄，希腊雕塑常以神话人物作为雕刻的对象，去展现希腊人对美的无限热爱。正如马克思所言："希腊神话不只是希腊文化的武库，而是希腊的土壤。"② 文艺复兴在艺术史上留有浓墨重彩的一笔，它宣扬"以人为本"的人文主义精神，倡导个性解放，诞生了一个艺术爆炸的时代。宗教题材在文艺复兴时期的艺术作品中占有较大比重，《西斯廷圣母》是拉斐尔·桑西（1483—1520）的驰名之作，画面中圣母怀抱着婴儿耶稣从云中缓缓走来，充满了母性光辉与救世济民之感，画面构图均衡，人物柔美，显示出非凡的人文气息。尽管文艺复兴具有鲜明的反宗教、反封建特色，但宗教题材仍然为这一时期的艺术创作提供了大量内容。

宗教对艺术的另一影响表现在它的双面性。一方面，宗教具有促进艺术发展的作用。占据社会财富的宗教资助或订购画家的绘画，在利用艺术传播的同时，也为艺术家提供了艺术实践的平台，如委拉斯贵支（1599—1660）在罗马应教皇的要求创作画像，从而诞生了《教皇英诺森特十世肖像》（图 2-3）这一优秀的人物肖像作品，

① ［德］马克思，恩格斯．马克思恩格斯全集：第一卷 [M]．北京：人民出版社，1956：453.
② ［德］马克思，恩格斯．马克思恩格斯全集：第四十六卷（上）[M]．北京：人民出版社，1979：48.

画面中的教皇栩栩如生，不加任何美化，充分表现了人物性格。另一方面，宗教又存在着阻碍艺术发展的一面。伊斯兰教崇信唯一的真主安拉，因而禁止偶像崇拜，画有生命的造像是违背教义的，这种严格的宗教信仰遏制了造型艺术的发展。伊斯兰艺术最突出的特征就是复杂的抽象图案，包括花卉、植物、几何图案等，清真寺里也没有圣像或圣画。另外，在伊斯兰国家很难看到人物塑像，甚至就算有制作人体或活物的作品，也往往会去掉他的头颅。

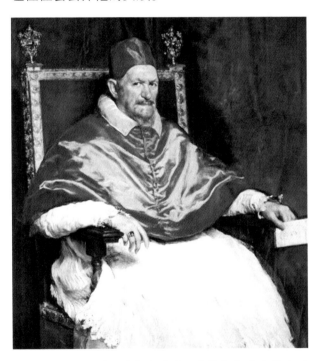

图 2-3　［西班牙］委拉斯贵支，《教皇英诺森特十世肖像》，1650 年，布面油画，140 厘米 ×120 厘米，罗马多利亚·潘菲利美术馆藏

艺术对宗教的影响首先表现在艺术成为宗教活动的重要表现形式。早在艺术发生之初，舞蹈、绘画等艺术形式就成为巫术或宗教活动必不可少的仪式组成部分，人们在进行宗教活动时会戴上具有象征意义的图腾面具剧烈痴迷地舞蹈，会高声大呼，会演奏鼓笛，会用戏剧性的仪式动作来诉说自己的诉求艺术形式。在人们具有审美

意识之后，这些原始宗教仪式逐渐化为绘画、歌舞、音乐、戏剧等艺术形式。现如今，艺术依然在宗教活动中占有一席之地，如佛教的禅乐有供养和颂佛之用，僧众齐奏木鱼、齐颂佛经，意含慈悲，荡涤心灵。艺术还有宣传宗教思想的作用。"南朝四百八十寺，多少楼台烟雨中。"佛教自传入以来，迅速在华夏文化土壤扎根，直至魏晋南北朝达到巅峰，莫高窟洞窟壁画描绘了众多本生故事画，其中包括尸毗王舍身割肉、萨埵那以身饲虎、鹿王本生图等一系列释迦牟尼在若干个前世行善的故事，充分宣扬了佛教因果报应、生死轮回的宗教思想。艺术对宗教的影响还表现在对宗教氛围的强烈渲染。欧洲中世纪时期，宗教统治达到顶峰，在建筑方面也贡献卓越，哥特式教堂拥有广阔的开放式的空间，高耸入云的尖顶好似能够直通天堂，高远缥缈的钟声似是天堂的福音，内部墙壁很少，多设置玻璃，金碧辉煌的圣像，阳光透过玻璃折射出五彩的光点，如梦如幻，让人如置仙境，忘我地虔诚与崇敬。

艺术与宗教关系密切，互相影响，但二者还是有着本质的区别。马克思认为古代民族创作丑陋可怖的神像是为了利用恐惧来控制与压迫民众，而与之相反，艺术则是为了展现人的自由与美好，尽管后来宗教利用艺术进行传播，但其在传播过程中总是表现出对艺术规律的背离。正如恩格斯所言："一切宗教都不过是支配着人们日常生活的外部力量在人们头脑中的幻想的反映，在这种反映中，人间的力量采取了超人间的力量的形式。"[1]宗教是人的本质的异化，而艺术是对人的本质的确证，宗教期盼着在彼岸世界得到解脱，艺术却留存着此岸世界的真善美。因此我们认为，宗教虽在一定程度上推动着艺术的发展，但更多的是对艺术的阻碍与限制。

2.2.4　科学技术：对艺术的"双刃剑"

现代科学的前身是自然哲学，艺术与科学虽然有着截然不同的特征，但作为文化系统的一部分，仍然存在着密切的关联。科学技术的飞速发展极大地改变了人类社会的面貌以及生产生活的方式，同时也促进了现代文化的发展，几乎每一次科学革命都带动了艺术的进步。

随着现代学科之间的联系日益紧密，艺术与科学的跨学科研究成为一个重要课题。科学的发展带给艺术许多新奇的媒介与思考，所以现当代许多艺术理论学家、美学家、科学家都关注到了艺术与科学之间的关系。阿尔伯特·爱因斯坦（1879—1955）曾说过："在那不再是个人企求和欲望主宰的地方，在那自由的人们惊奇的目光探索和注视的地方，人们进入了艺术和科学的王国。如果通过逻辑语言来描绘我们对事物的观察和体验，这就是科学；如果用有意识的思维难以理解而通过直觉感受来表达我们的观察和体验，这就是艺术。二者共同之处就是摒弃专断，超越自我的献身精神。"[2]瓦尔特·本雅明（1892—1940）也在《机械复制时代的艺术作品》中分析了技术发展下的艺术作品特征，他认为技术水平与艺术之间存在一种互动关系。由于技术状况的有限性导致了古希腊艺术作品一次性、不可复制性以及永恒性的特征。"希腊人就从他们的技术状况出发，在艺术中创造这种永恒价值。"[3]

① [德]马克思，恩格斯.马克思恩格斯选集·第1卷[M].北京：人民出版社，2012：703.

② [德]派特根·里希特.分形——美的科学[M].井竹君，章祥荪，译.北京：科学出版社，1994：1.
③ [德]本雅明.机械复制时代的艺术作品[M].王才勇，译.北京：中国城市出版社，2001：25.

在艺术与科学的关系探讨中有两类不同的看法。一类认为艺术与科学具有同一性，二者的目的、形式都趋向一致，例如许多大艺术家本身就是大科学家，这种看法过分夸大艺术与科学的联系，忽视了二者之间的区别。另一类看法认为艺术与科学处于完全对立的两端，科学的发展最终会导致机器或技术统治的到来，从而产生失去个性的标准化、规范化的人，这种看法将艺术与科学相割裂，着重强调二者的差异性，而没有考虑二者之间存在的关联性。

上述两种观点都是片面的、极端的认识论，艺术与科学之间实质上应是既相互联系又相互区别的辩证统一关系。

在人类文化发展历程中，艺术与科学的紧密结合经历了三个辉煌时期。第一个辉煌时期是古希腊时期。推算出黄金分割率的毕达哥拉斯学派认为，美是和谐的比例关系，是数的美，最著名的使用黄金分割率的艺术作品如达·芬奇《维特鲁威人》（图 2-4）。艺术与科学相结合的第二个辉煌时期是文艺复兴时期。这一时期，人们摆脱了宗教对科学与知识的控制，科学理念蓬勃发展。哥白尼提出的日心说彻底颠覆了地心说的传统观点；弗朗西斯·培根主张以"实证式科学"代替以往的"哲学式科学"，被誉为现代实验科学第一人；哥伦布和麦哲伦的航海发现打开了人们对世界地理的全新认知。文艺复兴时期种种科学理念的新发现打破了人们原有的认知观念，重新构筑了世界观，形成了相对应的方法论，这些观念同时也指导和影响着艺术的创作。许多赫赫有名的艺术家本身就是科学家，达·芬奇不仅在绘画上造诣颇深，还在解剖学、地质学、光学、力学、几何学等众多学科中都有显著的成就，他曾这样说道："透视科学既为绘画之缰辔，亦为绘画之船舵。"[1] 肯定了透视学在绘画中的重要地位。达·芬奇还将平面几何、光学等科学知识运用到绘画之中，强调点、线、面和投影的使用，显示出"绘画的第一个奇迹"，即利用明暗光影变化再现事物的起伏关系，使平面的绘画上显示出凹凸之感。达·芬奇的艺术实践对欧洲艺术产生巨大影响。从 20 世纪至今可以看作艺术与科学相结合的第三个辉煌时期。在科学技术爆炸式发展的当代社会，艺术也展现出全新的面貌，计算机技术与数字技术的迅速发展和普及孕育了多媒体动画、AI 绘画等新兴艺术的产生与发展，同时也为大众传播创造了摇篮。可以见得，在某些领域和方面，艺术与科学已经紧密联系在一起。上述三个时期文化、艺术、科学都得到了迅猛发展，人类的物质文明与精神文明也显示出蓬勃繁盛的面貌，这显然并非偶然，而是存在着内在的必然规律。

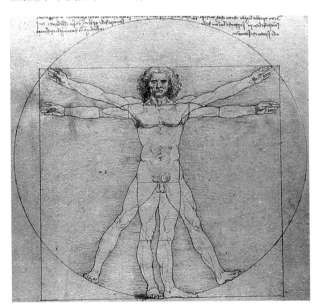

图 2-4　[意] 达·芬奇，《维特鲁威人》，1490 年，34.4cm×25.5cm，意大利威尼斯美术学院美术馆

[1]　[美] 爱德华·麦考迪 . 达·芬奇手记 [M]. 张舒平，译 . 甘肃：敦煌文艺出版社，1998：140.

艺术与科学虽然有着密切的联系，但二者之间显然也存在着较大的区别，甚至在某些方面呈现出对立的姿态。二者之间的差别在于：科学揭示客观规律、体现共性，艺术创造审美体验、提倡个性；科学追求普遍性，艺术追求独创性；科学为物质生活提供保障，艺术为精神生活增砖添瓦；科学求真、注重客观现实，艺术求美、强调主观感受；科学注重理性思维，艺术强调感性思维。由此可见，艺术与科学确实存在着根本的区别，尤其是伴随着近代科学的发展，科学学科不断细化，在发展的同时也造成了一定的负面影响，形成了孤立的、静止的思维模式。在信息技术与大众传媒如此发达的今天，人们每日接收相差无几的流行文化，身处"信息茧房"而不自知。正因如此，艺术与科学的对立与联系成为现代文明的重要话题之一。

同为文化系统的组成部分，艺术与科学还互相影响、彼此促进。科学对艺术的影响首先表现在为艺术提供了新的媒介，由此产生了新的艺术种类和艺术形式。摄影、广播、电视、电影等每一项新的艺术形式出现都离不开科学技术的发展。随着人工智能技术的不断拓进，AI 写作和 AI 绘画也逐渐走进人们的生活，成为时兴的艺术种类之一。其次，科学对艺术的影响体现在为艺术创造了前所未有的文化环境与传播条件。信息时代下的我们就像住在了"地球村"，人们每天通过互联网可以接触到不计其数的信息，其中也包括线上博物馆、虚拟演唱会、多媒体电子出版物、交互式视频等艺术信息。再次，科学影响艺术还体现在二者之间的相互渗透。在科学与艺术融合中，人们对实用性与审美性的统一提出了要求，设计学应运而生。科学与艺术的融合还体现在地球、月球、黑洞等科学图片中蕴含着艺术

之美。最后，科学对艺术的影响在于科学理论的重大发现启发和推动了艺术及美学观念的产生，例如运用系统论、信息论等方法去理解和剖析艺术作品。

在科学对艺术进步产生重要作用的同时，我们不得不承认，科学有时也阻碍着艺术的发展。大众传播导致了艺术的不断复制，强化了艺术的商品化和消费化，降低了人们的审美水平。另外，电子游戏、娱乐信息等也带给青少年一定的负面影响，科学带给艺术的消极影响也不容忽视。

2.2.5 尽善尽美：艺术与道德

社会心理与社会意识形态同属心态文化层，它指的是在一定历史时期普遍流行的群众精神状况，是人们在现实生活中对经济关系及其他社会环境的直接的、经验的反映，是未经理论化和系统化的、处于混沌状态的自发社会意识。[①] 其中，道德在社会心理中占据了较为重要的地位，本章将以道德为模本，论述艺术与社会心理之间存在的相互关系。

道德指的是人们在社会生活中自发形成的能指导人们一般的言行和活动的伦理观念与行为规范。康德曾发出感叹："恒有二者，余畏敬焉。位我上者，灿烂星空；道德律令，在我心中。"世间的事物有两样令人恒久地仰慕和敬畏，一是浩瀚缥缈的宇宙，二是人们心中崇高的道德法则。中国先哲孔子（公元前 551—前 479）非常重视艺术的道德教化作用，他反对郑声，因其使人沉溺欢靡；《武》乐虽歌曲优美却缺乏道德教化之意，仍属平常；只有《韶》乐"尽美矣，又尽善矣。"是上乘佳作。这一观念深刻影响了

① 李明华. 作为社会意识的社会心理 [J]. 现代哲学，2006（6）：17.

中国美学，使中国的艺术作品趋向于"美"与"善"的和谐统一之中。《礼记·文王世子》中记载："凡三王教世子，必以礼乐。乐，所以修内也；礼，所以修外也。礼乐交错于中，发行于外，是故其成也怿，恭敬而温文。"音乐在古代礼仪制度中占据非常重要的地位，与"礼"相辅相成，与"德"紧密联系，生动体现出艺术独特的教化作用。

　　道德与艺术的相互影响在中外艺术作品中均有体现。首先道德对艺术的影响体现在艺术作品中的主题、情节、人物、思想等内容总是受到一定的道德观念影响。艺术在反映社会生活的同时不免将社会生活中所包含的道德观念一同凝聚在典型艺术形象之中。汉代忠孝观念影响下，绘画常以忠臣孝子图作为主题，武梁祠西壁第三层画着曾母投杼、闵子骞失棰、老莱子娱亲、丁兰供木人等慈母孝子的故事。墓葬艺术所包含的画像石、画像砖以及墓室的装饰都体现着忠孝观念的深刻影响。在中国传统艺术中，梅兰竹菊作为君子的象征，频繁地出现在绘画、诗歌之中。咏梅是诗人对自身意志情感的感性抒发，我国开国领袖毛泽东在《卜算子·咏梅》中赞美梅花："风雨送春归，飞雪迎春到。已是悬崖百丈冰，犹有花枝俏。俏也不争春，只把春来报。待到山花烂漫时，她在丛中笑。"借用梅的形象赞扬坚韧、谦虚、无私奉献的品格。郑板桥（1693—1766）酷爱画竹，《墨竹图》中描绘的竹子形象挺拔坚韧、铮铮傲骨，正是画家自身高洁品质的象征。道德对艺术的影响还体现在艺术创作者的个人道德影响着他们的艺术创作。作家、艺术家在观察、体验社会生活的过程中在人脑形成了审美意象，因而在创作艺术作品时，必然会融入创作者的道德准则和道德判断。查尔斯·狄更斯

（1812—1870）是 19 世纪英国著名批判现实主义作家，他强调人间大爱，在文章中充分体现出对社会底层人物的同情与关注，《雾都孤儿》的主人公奥利弗身世悲惨，历经磨难，最终在好心人的帮助下获得了属于自己的幸福。狄更斯的另一本长篇小说《双城记》以法国大革命为社会背景，描绘出法国贵族惨无人道的统治与迫害，在这混乱肮脏的社会环境中，主人公卡顿依然保持善良，拥有舍己为人的高尚品德。狄更斯在作品中描绘出维多利亚时代英国的社会特征，深刻披露了资本主义社会的罪行，并且大力赞扬平等与博爱的道德观念，可以说，他的文学作品中承载着创作者鲜明的道德评判。

　　艺术也同样影响着道德，这种影响体现在艺术作品促进道德意识的传播，对人们起到教化作用。艺术具有情感的、审美的表现特征，在对道德观念的塑造与评判中具有深切的感染力。我国新时代诞生了众多优秀的爱国主义艺术作品，电视剧《建党伟业》《觉醒年代》，电影《建国大业》《我和我的祖国》等作品描绘了国家独立与发展的艰辛历程，展现了中国共产党的坚韧成长路程，在艺术的情感渲染下，激发出人们强烈的爱国意识，让人心神激荡，久久难平。苏联无产阶级作家马克西姆·高尔基（1868—1936）在其文学作品中充分给予自尊自强的人生态度以赞美与歌颂，面对激荡的风浪，不惧不畏，毅然喊出"让暴风雨来得更猛烈些吧"！"海燕"顽强不屈的个性与不畏风雨的勇敢教人振奋、给人力量，激励着无数人奋发图强，为人类解放而奋斗。另外，艺术对道德的影响还体现在艺术能在一定程度上推动社会道德意识和道德观念的转变。《新青年》一经问世便拉开了新文化运动的帷幕，进步知识分子高举"德先生"和"赛先生"两面大

旗，以《新青年》为阵地，提倡新文学、反对旧文学，宣扬思想启蒙文化。鲁迅（1881—1936）先生弃医从文，撰写了大量文学作品，如《狂人日记》《阿Q正传》《孔乙己》等，振聋发聩，用犀利的文笔刻画出封建礼制下愚昧无知的人，抨击社会丑恶的现象，痛斥"吃人"的旧社会，以期唤醒人们麻木的心灵。新文化运动以文学艺术为阵地，开辟了中国文学新的历史阶段，对社会道德意识的转变也产生了深远的影响。

艺术与道德相互联系、彼此影响，因而我们常在艺术形象中体会到高尚的道德基准，在道德的传播中也不难发现艺术的身影。但需要注意的是，二者应有机融合于艺术作品之中，化善为美，使人乐于接受，对于蕴含着道德观念的艺术作品要讲究寓教于乐，而非机械刻板地说教，只有这样，才会使道德观念在潜移默化中深入人心。我们在面对艺术与道德的结合中，必须掌握正确的规律，才能最终创造出符合社会道德意识的真善美的优秀艺术作品。

第 3 章　艺术种类：美的集合

艺术发展至今，中外艺术各具特色又似乎蕴含着相同的基底，我们想要去揭开它神秘的面纱，就不免要从众多的艺术作品中找到它们的共性与个性。对于纷繁的艺术门类，目前还没有统一的分类方式，较为普遍的有以下几种（表 3-1）。

本书所采用的分类方式是把艺术分为造型艺术、表演艺术、综合艺术和语言艺术四大类。其中，艺术门类的划分给予了艺术理论研究一个系统的思考途径，有助于我们揭示各艺术门类的发展规律与独特性，从而进一步深化对各类艺术的本质认识，推动其传承与发展。当然，任何划分标准都是相对的，不同艺术门类之间相互联系、彼此共通。正确认识艺术门类之间的独特性与统一性，掌握各类艺术的本质特征与发展规律，可以增强我们对艺术解读与评价的能力。

表 3-1　中外艺术分类

以艺术形态的存在方式分类	以艺术形态的感知方式分类	以艺术作品的内容特征分类	以艺术作品的物化形式分类	以艺术的美学原则分类	以艺术形态的创造方式分类
时间艺术（音乐、文学等）	视觉艺术（绘画、雕塑等）	表现艺术（音乐、舞蹈等）	动态艺术（音乐、舞蹈、戏剧等）	实用艺术（建筑、工艺美术等）	造型艺术（绘画、书法、雕塑、工艺美术、建筑艺术、园林艺术、摄影艺术等）
空间艺术（绘画、工艺美术等）	听觉艺术（音乐、曲艺等）	再现艺术（绘画、雕塑等）	静态艺术（绘画、雕塑、工艺美术等）	造型艺术（绘画、雕塑等）	表演艺术（音乐、舞蹈等）
时空艺术（戏剧、电影艺术等）	视听艺术（戏剧等）			表情艺术（音乐、舞蹈等）	综合艺术（戏剧、电视艺术、电影艺术等）
	想象艺术（文学等）			综合艺术（戏剧、电影艺术等）	语言艺术（小说、散文、诗歌等）
				语言艺术（诗歌、小说等）	

3.1 造型艺术

造型艺术顾名思义是一种创造形体的艺术，即运用一定的物质媒介塑造可视的平面或立体静态艺术形象来反映现实物质和意识世界。造型艺术主要包括绘画艺术、书法艺术、雕塑艺术、工艺美术、建筑艺术、园林艺术、摄影艺术等。

造型艺术中，造型性起着主导作用。无论是绘画还是建筑，作为空间艺术，在审美感知方式上都是以视觉感受为主的。艺术家利用艺术媒介将审美意识具象化为可供人直观感受到的艺术形象。中国古代绘画推崇"以形写神"，魏晋画家曹不兴绘画技艺高超，其画被列为吴国"八绝"之一。据传，有一次孙权令其绘画一扇屏风，曹不兴不慎将笔墨滴落在绢素之上，遂巧画成蝇，孙权竟误以为屏风上栖着一只真蝇。悉尼歌剧院堪称"有机建筑"的典范，它远看似帆，近看又好似贝壳，造型奇特，巧妙利用周遭环境，塑造出与"水"关联密切的建筑造型，成为悉尼市地标性建筑。

造型艺术的另一个重要特征是瞬时性。由于造型艺术是静止的艺术，无法像舞蹈、影视艺术等表现运动或者情节发展的过程，因此在塑造艺术形象时，往往抓住客观事物某一精彩瞬间进行刻画，这一点在绘画和雕塑艺术中尤为明显。《达那厄》取材自希腊神话，讲述的是阿尔戈斯公主达那厄由于被预言她未来的孩子将杀死她的父亲而被她的父亲关押起来，路过的宙斯窥见达那厄的美貌，化为一阵黄金雨落到塔楼里与达那厄相遇。提香、伦勃朗等众多画家在描绘这一故事时虽然风格与表现手法有所区别，但都不约而同地选择了宙斯化为金雨与达那厄相见这一精彩

的瞬时场景进行描绘。尽管画面是静止的，但给人以活灵活现之感，正是因为"寓动于静"，抓住了事件的精彩瞬间。雕塑《萨莫色雷斯的胜利女神》（图3-1）选取了女神从天而降的瞬间，女神身形略微前倾，腿部肌肉壮硕健美，巨大雄壮的翅膀高高扬起，衣衫紧贴皮肤因风而泛起褶皱。雕塑者选取了胜利女神最有力、最富有前进态势的瞬间进行雕刻，极具振奋之感。

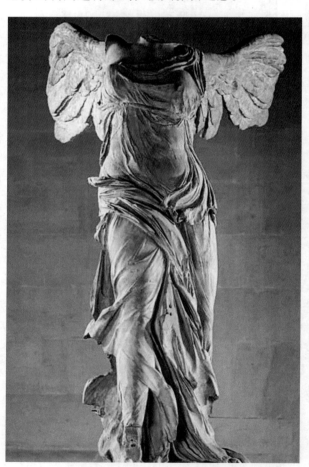

图3-1 [古希腊]《萨莫色雷斯的胜利女神》，约公元前200年，大理石，高328厘米，法国巴黎卢浮宫藏

造型艺术（除摄影艺术）由来已久，原始时期的洞穴中就已经出现了绘画艺术，古希腊时期雕塑艺术达到顶峰，约公元前5000年前我国就已出现了仰韶文化彩陶。在历史文化发展中，造型艺术逐渐发展成为艺术形式最丰富的艺术门

类，接下来我们就简单介绍一下造型艺术下的主要艺术种类。

3.1.1 绘画

绘画是造型艺术中应用最为广泛的艺术种类，也是人类艺术史上重要的艺术种类之一。绘画是以线条、色彩、形体等造型手段，运用形式美的法则，塑造出具有内在意味的平面视觉形象的艺术类型。"存形莫善于画"，在摄影技术出现之前的漫长岁月里，绘画是人类直观反映现实生活的主要艺术形式。作为造型艺术中最自由的艺术形式，绘画艺术题材极为广泛。从宏观到微观，从山川河流到草木鱼虫，从人的外貌到人的神情，无一不能入画。绘画从体系上分为东方绘画与西方绘画。从使用的物质材料与技法的不同来看，主要可以分为中国画、油画、版画、素描、水彩画、水粉画等等。

中国画是东方绘画体系的主要代表类型，拥有独立的审美体系与审美特征。首先，在材料上，中国画的工具和材质是笔墨和宣纸，在笔法上讲究勾、勒、皴、点，在用墨上讲求烘、染、泼、积，在墨色上呈现焦、浓、重、淡、清等。中国画的另一个重要特点是构图上多采用散点透视法。"全景式空间"是一种由高至低、由远及近的回旋往复式流动空间，例如北宋范宽（950—1032）《溪山行旅图》（图 3-2），画面正中大部矗立着壁立千仞的雄峻大山，瀑布一泻千尺，山路上的驴队行旅走过淙淙溪水，生动地展现出北方山川的壮美巍峨，体现出全景式空间的气势不凡。"分段式空间"往往突破时间与空间的限制，将不同时间、不同地点的场景集中到一幅画作之中。《清明上河图》代表了北宋风俗画发展的最高水平，全画卷长 528.7 厘米，宽 24.8

图 3-2 （北宋）范宽，《溪山行旅图》，绢本，206.3 厘米 ×103.3 厘米，台北故宫博物院藏

厘米，作者通过写实的手法将画卷分为三个段落，将郊区风光、汴河及其两岸阡陌交通以及城门内外繁华场面勾画得淋漓尽致。"分层式空间"以长沙马王堆汉墓出土的 T 形帛画最具代表性，画面分为天界、人间、地下三层。中国画的第三个特点是绘画与诗歌、书法、篆刻艺术有机地结合在一起，例如郑燮在《墨竹图题诗》中道："衙斋卧听萧萧竹，疑是民间疾苦声。些小吾曹

州县吏，一枝一叶总关情。"这首诗既与绘画交相辉映，又与书法密不可分。中国画的特点根本上源自于中华传统文化与美学思想。不管是人物画还是山水画，中国传统绘画都强调"神形兼备""意在笔先"，谢赫六法的首要条件就是"气韵生动"，可见中国画对意味与意趣的追求非比寻常。

中国画承前启后，传承悠久。战国帛画、秦砖汉瓦已体现出传统绘画的风貌。至魏晋南北朝时期，涌现出如顾恺之、陆探微、张僧繇、宗炳等绘画大家。隋唐时期，画种丰富，人物画的代表人物有阎立本、吴道子、张萱、周昉等；山水画出现了以展子虔、二李父子为代表的青绿山水和以王维等为代表的水墨山水。五代人物画画家顾闳中以《韩熙载夜宴图》闻名，五代山水则以荆关董巨为领军人物，花鸟画领域徐熙、黄筌当仁不让。李成、范宽、郭熙成为北宋山水画的典范，南宋四家分别是李唐、刘松年、马远和夏圭。元代赵孟頫是前朝绘画集大成者，"元四家"指的是黄公望、吴镇、倪瓒和王蒙。明清时期，浙、苏、扬地区文化气氛活跃，涌现出了包括明四家、清初四王、四僧、扬州八怪等著名绘画大家。

油画因使用油质颜料而得名，是西方传统绘画的主要画种，具有极强的表现力。油画色彩丰富，能把握各种不同的色调层次、光线，体现质感和空间感，并且油画颜料易于覆盖，为画家在艺术创作中的修改提供了便利。中国画和油画有较大差异：中国绘画重写意，油画重写实；中国绘画强调情感与表现，西方绘画强调理性与再现；中国绘画以线条作为创作艺术形象的手段，西方绘画则善用光与色来塑造逼真的艺术形象。可以说，西方绘画重视再现与写实，中国绘画更

在意表现与表意。

3.1.2 书法

书法是人类日常生活中用来记录的一种手段。随着时间的推移，书法的审美性重于实用性，自秦汉起，书法逐渐演变成为单独的艺术门类。从形式上看，它是一种有意识地追求线条美的艺术；从内容上看，它是一门鲜明体现民族精神与内涵的艺术。

中国传统书法与绘画有着千丝万缕的联系，"书画同源"就是对这两门姊妹艺术的生动总结，汉字是象形文字，虽在发展过程中逐渐抽象化，但在形象上仍然具备造型特征。中华民族书法艺术在不同时代呈现出不同风格的发展和演化。汉字书法分为篆书、隶书、楷书、行书和草书五种书体。到了唐代，草书宗师张旭（685—759）喜怒窘穷、忧悲愉佚、怨恨思慕，凡"有动于心，必于草书发之"，创造了极具个人特色的"狂草"。

书法是文字书写的艺术，是中华民族特有的传统艺术形式。它以汉字的用笔、用墨、结构、章法、韵律、风格为基本技法和表现形式，用笔讲究出锋、藏锋、中锋、侧锋、方笔、圆笔、轻重和疾徐等；结构上注重大小、疏密、留白等以形成虚实相合的审美意象；章法是指整幅书法作品的结构法则，要求布局疏密得体；韵律是指笔画和线条的设计所展现出的生命力，是整幅书法的灵动所在；风格指书法艺术的整体特征，既包含时代特征，也包含民族特色。

中华民族的书法艺术源远流长，充满民族意味与时代特色。梁巘（1710—1788）在《评书帖》中说道："晋尚韵，唐尚法，宋尚意，元、明尚态"，对中国历代书法风格做出了概括。东

汉钟繇（151—230）开创由隶入楷的书法艺术新局面，被奉为"正书之祖"。王羲之《兰亭序》点画遒美，行笔一气呵成，神采飘逸、清秀俊美，卷中 20 个"之"字形态各异，各具特色。"初唐四家"之一的欧阳询（557—641）落笔爽利刚劲，书法严谨、遒劲与婉丽并存，现存遗作有《皇甫诞碑》《九成宫醴泉铭》《卜商帖》等。褚遂良（596—658/659）以遒劲丰润、清雅俊逸的风格见称书坛，《伊阙佛龛之碑》刻于洛阳龙门石窟宾阳中洞与南洞之间，整篇书法结构平正、笔力劲健。"宋四家"蔡襄（1012—1067）、苏轼（1037—1101）、黄庭坚（1045—1105）、米芾（1051—1107）体现了宋代书法的最高成就。蔡襄擅长真书和行楷，苏轼评价其书法成就"近世第一"，其楷书温文儒雅，代表作有《万安桥记》《昼锦堂记》；苏轼在诗书画方面都颇有造诣，他在《石苍舒醉墨堂》中称"我书意造本无法，点画信手烦推求"，可见其潇洒的笔墨特征，苏轼书法以行、楷为长，天真烂漫、恣意灵动，功夫隐于笔墨之内而情感溢于笔墨之外，足可彰显其自由奔放的性格，其存世作品有《黄州寒食帖》《前赤壁赋》等；黄庭坚笔意张弛有致、线条荡漾飘洒，代表作有《庞居士寒山子诗》《松风阁诗帖》等；米芾兼采众长，用笔浑厚端庄、字体富于变化、书法技艺超逸脱俗、行文出于笔墨畦径之外，代表作有《蜀素帖》《苕溪诗帖》等。到了元代，书法集大成者首推赵孟頫（1254—1322），其书法集众家之长、诸体俱佳，小楷《湖州妙言寺记》工整遒劲、俊秀妍丽，行书《归去来辞》雄放飘逸、大气磅礴。明代著名艺术理论家董其昌（1555—1636）在书坛占据重要地位，其书法突破了明代仿效赵孟頫书风的习气，行楷圆润又不失刚健、疏朗却不坠法度。清代书法大致可分为两派，即以承接晋唐书法为核心的帖学和以借鉴两周钟鼎、秦篆汉隶及六朝石刻的碑学。

书法艺术是我国独有的造型艺术形式，极具抽象意味，是形与意的结合。首先，书法是寄托在文字语言内容之上的外在表现形式，书法与文字背后所蕴含的意味呼应贴合、相得益彰，使书法艺术更加富有内涵。其次，书法本身就承载了艺术家的情感与意志，以及对现实的感悟与思考。韩愈（768—824）在《送高闲上人序》中这样说道："观于物，见山水崖谷，鸟兽虫鱼，草木之花实，日月列星，风雨水火，雷霆霹雳，歌舞战斗，天地事物之变，可喜可愕，一寓于书。"

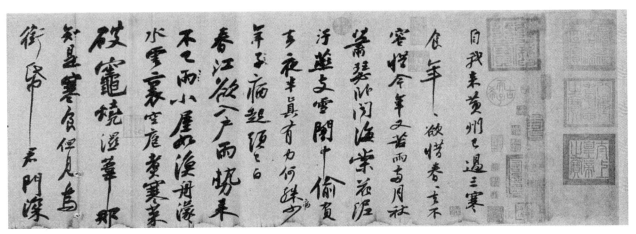

图3-3 （北宋）苏轼，《黄州寒食诗》（部分），纵 34.2 厘米，横 199.5 厘米，墨迹素笺本，台北故宫博物院藏

3.1.3 雕塑

雕塑是造型艺术中最具立体感的艺术形式，这一称谓来源于其基本制作方法为雕和塑两种方式。雕是指在石头等硬质材料上进行艺术加工与创作，削掉不必要的部分；塑是指将泥巴等软性材料进行捏塑创作成为一件艺术作品。

从材质上看，雕塑艺术可以分为石雕、木雕、玉雕与泥塑、陶塑等。从体裁上看，可以分为纪念性雕塑，如毛主席纪念堂的主席像；建筑装饰性雕塑，如米兰大教堂的圣母玛利亚雕像等；城市园林雕塑，如纽约自由岛的自由女神像；宗教雕塑，如龙门、麦积山石窟的佛教造像；陵墓雕塑，如唐太宗昭陵北司马门内的昭陵六骏；博物馆等展示使用的陈列性雕塑。从表现手法和形式来看，雕塑艺术可以分为圆雕、浮雕和透雕。

中国雕塑艺术较为活跃的是秦汉至唐宋时期。秦始皇陵兵马俑（图3-4）被誉为"世界第八大奇迹"，兵马俑与真人真马等大，模塑兼施，分段制作，工序繁复。到了魏晋南北朝及唐宋时期，佛教造像发展迅速。云冈石窟的昙曜五窟宏伟雄健，其中第18窟的佛祖身披千佛袈裟，胸前举起的左手体积硕大却圆润柔软，完全消除了石料的粗糙坚硬之感，可见雕塑水平之高超。龙门石窟北魏时期的主要洞窟古阳洞中有结跏趺坐的释迦佛，也有交脚的弥勒菩萨等雕塑艺术作品，其面型多为秀骨清像，反映了北魏贵族对南朝文化的推崇借鉴。

西方雕塑艺术成就辉煌，在艺术文化史上出现了四个高峰时期。第一个高峰时期是古希腊、古罗马时期。古希腊时期雕塑艺术充分体现了"美即和谐"这一美学思想，追求庄严与恬静，创作的主要源泉是"神人同形同性"观念下塑

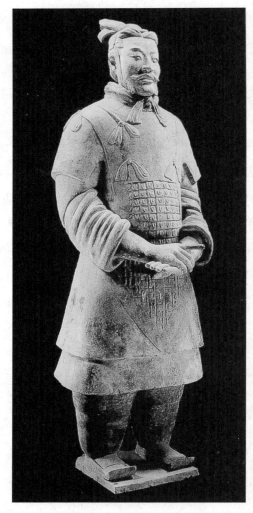

图3-4 （秦）秦兵马俑将军俑，高196厘米，陶，陕西临潼秦始皇陵出土，陕西省秦始皇兵马俑博物馆藏

造的古希腊众神。古希腊的雕塑家精心表现和赞颂人体美。波利克里托斯（生卒年不详）所作的《荷矛者》表现了一个体格健美、富有朝气的战士形象，为了使人体处在自然放松的状态中，雕塑形象往往塑造为一只足支撑全身的重量，另一只足稍稍弯曲。波利克里托斯善于总结前人的经验，把人体各个部分按照一定的比例设置为原则固定下来并形成著作《法则》。普拉克西特列斯（fl. 公元前370—330）所作《赫耳墨斯与小酒神》形体柔美，明暗转折柔和，生动地刻画出赫尔墨斯拿着葡萄逗玩他怀中小酒神狄俄尼索斯的

场景。古罗马时期的雕塑风格肃穆严谨，写实功力深厚。现在罗马的市徽《卡庇托里诺母狼》是埃特鲁斯坎人创作的最著名的青铜雕塑，它取材于罗马城的创城神话，作品特别突出母狼饱满的乳房，极富民族情感。《奥古斯都像》是一件帝王全身像，在这件雕塑作品中，奥古斯都被刻画成一位身穿罗马式盔甲的军事统帅形象，他左手紧握权杖，右手高高抬起，威风凛凛。雕塑下方还塑有一尊小爱神形象，来表明他的仁爱之心。

西方雕塑艺术的第二个高峰时期为文艺复兴时期，这个时期的作品饱含生命的激情。多纳泰罗（1386—1466）为佛罗伦萨奥尔桑米开莱教堂创作的装饰雕塑作品《圣马可像》运用古希腊雕塑的"重心转移"法则，圣马可的身体重心从右腿转移到了左腿、人体的各个部分也随之发生了相应的转动，衣褶也毫不例外随着身体的起伏出现了细致丰富的变化。

19 世纪的法国浪漫主义雕塑当属西方雕塑史上的第三个高峰。法国雕塑家们对古典法则做出反驳，追求情感、动感，认为情感与想象是至高无上的，代表作品有弗朗索瓦·吕德（1784—1855）的《马赛曲》等。现实主义雕塑艺术在这一时期也齐头并进，旨在描绘与揭露现实，奥古斯特·罗丹（1840—1917）的《巴尔扎克像》《思想者》都是十分精彩的现实主义雕塑作品。

20 世纪以来，亨利·马蒂斯（1869—1954）等艺术家将绘画中的现代艺术观念引入雕塑艺术创作中，成为西方雕塑艺术发展的第四个高峰时期。欧洲雕塑逐渐走向夸张和变形，力求表现生命的律动以及与现实的搏斗。这一时期，野兽派、立体主义、未来主义、构成主义、达达主义、超现实主义的雕塑家们佳作频出。瑞士雕刻家阿尔贝托·贾克梅蒂（1901—1966）受弗洛伊

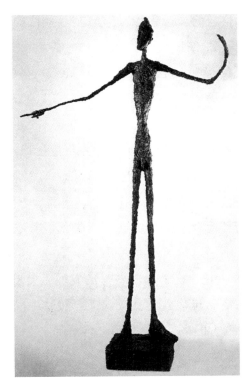

图 3-5 ［瑞士］贾克梅蒂，《指示者》，1947 年，青铜，高 179 厘米

德、超现实主义以及存在主义的影响，常以雕塑表现人的孤独与空无，把线作为雕塑人体的基本艺术语言，刻画出的人体呈现出瘦长、憔悴的特征，给人以视觉及心理上的刺激（图 3-5）。

3.1.4 工艺美术

工艺美术是艺术作品实用性与审美性结合的典范，它既是为实用目的而发明，又因人的精神需求而具备审美特性。工艺美术与人类生活息息相关，由于生活环境的差别以及生产材料和技术水平的限制，工艺美术展现出强烈的民族特征与时代特性。

工艺美术种类繁多，主要包括三大类，一是具有审美特性的日常生活用品，其审美性往往寓于实用性之中，如陶器、布艺品、玻璃制品等；二是民间工艺美术品，它们通常制作材料简便易

得、价格较低，既是民间生活需要的用品，又是民间审美和象征精神的体现，如剪纸、木雕、草编、竹编等；三是特种工艺美术品，这类工艺品价格昂贵、工艺精细，更偏向于审美性，如瓷器、玉雕、漆器等。

工艺美术伴随着人类生产劳动而发生，与人类的发展技术和发展脉络环环相扣，我们常以时代的工艺美术发展作为上古史断代的重要依据，例如石器时代、陶器时代、青铜器时代、铁器时代。中国工艺美术更是世界艺术史上的瑰宝，17—18世纪，随着海上贸易的发展，大量瓷器被作为商品运往欧洲，掀起了一股"中国热"，甚至对西方巴洛克、洛可可艺术等都产生了一定程度的影响。

早在新石器时代，中华大地先民展现出卓越的制陶水平。陶器的诞生主要是为了满足农耕文明和定居生活的需求，初期多采用泥条盘筑法，小型器物则直接用手捏成。随着技术的发展，慢轮制法应运而生，而后逐渐演变为快轮成型。在制陶过程中，工匠们选择细腻的黏性黄土，根据用途对其进行适当处理。陶器在颜色与形状上呈现多样性，颜色上有红、黄、黑、白等，器型上分壶、碗、鼎、豆、盉等。在装饰手法上，有刻绘、压印、雕塑和彩绘等多种技法。原始陶器艺术中最具有代表性的当属仰韶文化、马家窑文化和龙山文化中出土的陶器。

夏商西周和春秋战国时期，青铜器制作技术达到高峰。这一时期的青铜器不仅显示了造型艺术的卓越成就，更象征着社会的进步。这些青铜器既有炊煮器（鼎、甗、鬲等），又有盛放食物的器具（簋、豆等）和供饮酒的器皿（尊、爵、斝、觥等），还有乐器（钟、铙等）、水器（鉴、盘）、兵器（矛、戈、钺等），等等。器物上丰富

多样的装饰纹饰，如饕餮纹、夔纹和云雷纹，以及描绘人物活动的纹饰，展现出这时期的图腾崇拜、贵族礼仪以及生活场景。这些纹饰与铸造工艺相适应，与器物的形态相契合，形成和谐统一的青铜工艺品。青铜器的制作工艺主要有范铸法与失蜡法。范铸法，一般使用泥范铸造，先制泥模，再翻外范、制内范，接着合范，使内范与外范组合并预留浇注孔，随后浇铸青铜液，冷却后打碎外范、掏出内范得到铜器，最后修整。范铸法有分铸法与叠铸法之别。除此之外，还有石范铸造、铁范铸造工艺，如《后母戊鼎》与《四羊方尊》。失蜡法是先以蜂蜡制模，复杂器物可分部分制作再拼接，然后用耐火材料制外范，经烘烤使蜡模熔化流出，形成空壳后浇灌熔液，冷却成型，能铸造造型复杂、镂空精细的青铜器，一般认为中国最早使用失蜡法制成的青铜器是春秋中期至晚期之间的《云纹铜禁》。商代青铜器大致可分为两个时期，前期的青铜器造型简约，纹饰较为简单；后期则形制更加稳重，装饰也变得愈发饱满，表现出神秘狞厉的艺术情感。河南郑州发现的杜岭方鼎质朴庄重、装饰复杂，鼎腹上部以及转角处都刻画着饕餮纹样，显示出商代早期青铜工艺的较高水平。河南安阳出土的后母戊鼎以其庞大的体量、和谐的比例和独特的装饰风格成为统治者权威的象征，展现了雄伟与庄严的美感。

秦汉时期，工艺美术的风格转向华美富丽，汉代灯的工艺展现出巧妙的造型构思与非凡的创作技巧。如在河北满城的中山靖王刘胜妻窦绾墓中就有超过20件的铜灯陪葬品，其中最令人瞩目的是"长信宫灯"。这盏宫灯塑造成一名跪坐的宫女形象，她左手捧着灯盘，扬起的右手袖口形成灯罩，并且还作为将散发的烟炱收入中空身

体的通道。长信宫灯设计巧妙，甚至还可调整灯光的亮度和方向，其鎏金的外观显得尤为高贵，展现了当时最高的工艺水准。同一墓中还出土了一件"错金博山炉"，其炉盖形作连绵起伏的山峰，并缀有各种纹饰，如神兽、猎手等，错金技术使其更显精致。魏晋南北朝继续延续汉代的工艺美术传统，并通过丝绸之路与西域国家进行经济与文化交流，从西方传来的金银器和玻璃制品在当时很受欢迎。

在唐代，青瓷仍是最受欢迎的陶瓷品种之一。越窑的青瓷具有独特的工艺特点，胎体薄而致密，釉色晶莹如碧玉，被"茶圣"陆羽（733—804）评为"类玉"。此外，釉下彩也是唐代的重要陶瓷工艺。湖南长沙窑的匠师们创造了一种新的陶瓷工艺，即在瓷胚上用毛笔蘸色料画图，之后再覆盖透明釉，烧造后形成了独特的釉下彩画瓷，这一技术在陶瓷史上是一个重要的里程碑。唐代最具代表性的工艺品当属唐三彩。在墓葬文化盛行的背景下，色彩丰富、形象生动、华丽灿烂的唐三彩常被用作墓中的陪葬品。唐代的印染工艺也进一步发展，出现了如蜡缬、夹缬等多种技法。

宋代商业呈现出空前的繁荣景象，官府手工业体系庞大，造船技术的进步与海上交通的兴旺，促进了对外贸易的繁荣发展。中国的陶瓷、丝织品、漆器及金属制品等，被广泛输出到亚非各地，出口量远远超越了前代。汝窑位于河南临汝县（今河南汝州），北宋时期这里设立了专为宫廷制作用品的官窑，汝窑质地细腻、釉面光润，呈现出雨后初霁般的淡蓝色调，宁静温和，简约而不失高雅，表面展现出细腻的裂纹。宋代景德镇瓷器中，以白中泛青的影青瓷最具特色，该瓷器胎体坚实，白而微腻，釉面清亮，色泽

淡雅。

元代的陶瓷制品在民间及对外贸易中均需求巨大，这极大地推动了制瓷行业的发展。元代江浙行省的龙泉窑、德化窑以及景德镇的御窑厂都极其繁盛，烧制技术和花色品种如青花和釉里红相比宋代有新的突破。

明清时期在工艺美术领域取得的成就颇为显著。农业和手工业的发展，尤其是商品经济的兴旺，都直接推动了工艺美术的进步。明清时期陶瓷艺术的一大突出成就便是色釉和画彩达到了极高的艺术水准。继承自元代的青花和釉里红也取得了独特成就，斗彩、五彩、粉彩以及珐琅彩横空出世。在元代基础上的釉下青花工艺取得了巨大的进展，无论是质量还是数量都有显著的提高，如白地蓝花、色调简单而鲜明的明青花就备受追捧。万历年间出现的五彩瓷器，标志着彩瓷技术的新一轮发展。五彩瓷器造型复杂多变，瓶身图案镂空，以五彩画描绘飞翔的凤凰，配以锦地开光图案，绚烂夺目，成为瓷器的另一风格。

3.1.5　建筑

建筑是建筑物与构筑物的总称。建筑艺术是一种建立在建筑的工程技术基础上，为了满足人们实用需求，利用物质技术手段，运用客观规律和美学法则创造的造型艺术。建筑的基本形式是利用物质材料创建一个可供人居住的空间，而在实践过程中，逐渐超越了实用需要，产生了审美需要。

古罗马时期，建筑师维特鲁威（生卒年不详）提出了"实用、坚固、美观"三个建筑基本原则。文艺复兴时期，莱昂·巴蒂斯塔·阿尔伯蒂（1404—1472）有意追随维特鲁威，对古典建筑美学进行了深刻而又全面的探索，为文艺复兴

时期的建筑发展做出了极大的贡献，也对后世建筑艺术的发展产生深远影响。

随着科技发展，人们的物质生活得到满足，对精神生活的追求也变得更高，建筑不仅要承担实用功能，而且需要满足人们的审美需求。奥托·瓦格纳（1841—1918）是维也纳分离派的代表人物，主张净化建筑、简化装饰，他在1895年发表的《现代建筑》一书中指出：新结构、新材料的出现必然会导致新的建筑形式的出现。他认为建筑艺术创作必然源于自然和生活，建筑师应该使用新的建筑材料、新的建筑结构，探索新的建筑形式、新的空间艺术。

作为造型艺术，建筑艺术拥有包括空间、形体、比例、韵律、色彩、装饰和风格等诸多造型手段，它们共同构成了建筑作品的造型美。空间是建筑的主要造型手段之一，建筑空间的巧妙构筑能提升建筑整体的实用性与审美性。密斯·凡·德罗（1886—1969）设计的巴塞罗那国际博览会德国馆在建筑空间的划分上展示出新的设计理念：建筑主厅有8根金属柱子，支撑着一片薄薄的屋顶。墙板由大理石和玻璃构成，布置灵巧、纵横交错，形成了既分割又连通的空间序列，室内外的空间没有截然的分界，设计成相互穿插贯通的结构，形成流畅互通的空间布局，创造出生动、雅致的审美体验。形体主要指的是建筑总体轮廓，建筑师利用线条、形体等不同的艺术语言组合成令人产生审美直觉的拥有独特个性的建筑作品。纽约古根海姆博物馆整个建筑形体由简洁的几何形构成，给人以强烈的未来感。比例指的是建筑艺术作品中各部分之间存在的数学关系，长宽高的比例、凹与凸的比例，等等，构筑起建筑艺术中的规则美。帕特农神庙堪称古希腊建筑的典范，殿为长方形，共由46根高10.5

米的多利安式石柱组成，整个神庙展现出的优美与神圣离不开建筑在高度、宽度及柱间距之间"黄金分割"的比例构筑，给人以庄重典雅、比例匀称的审美感受。韵律指的是建筑作品的组成部分之间形成有规律的变化和排列，在这点上，建筑与音乐有着共同的特征，因此人们常说建筑是凝固的音乐，而音乐是流动的建筑。建筑艺术中的色彩、装饰和风格往往是相一致的，通常是为了表现某种权威或凸显某种趣味。正是由于空间、形体、比例、韵律、色彩、装饰和风格等丰富多彩的建筑造型手段协同作用，才形成了建筑艺术独特的审美意味。

科学技术的发展是建筑艺术创造的基础，建筑所展现出的面貌由它所处时代的生产技术水平决定。例如古埃及人掌握了凿石、起重等技术，建造了金字塔和各神庙。罗马人研制出三合土的制作方法，因此建筑才能够承担起拱券结构。现代建筑由于钢筋水泥等新材料以及新技术的出现，达到了前所未有的高度，建筑艺术新的构想也得以实现，摩天大楼、跨海大桥、海底隧道，正是现代科技蓬勃发展下的建筑艺术产物。1919年由建筑家瓦尔特·格罗皮乌斯（1883—1969）在德国创办的"包豪斯"是一所著名的建筑及设计学校，它的创立意味着现代建筑的开端。以格罗皮乌斯为首的"包豪斯学派"主张以现代建筑艺术理论去创作建筑艺术作品，强调技术与艺术、设计与造型的有机结合，对建筑设计乃至整个工业设计发展都起到了十分重要的作用。

建筑不仅体现着一个时代的技术发展水平，也体现出那个时代的历史文化内涵。由于建筑显示着具有时代性的意识形态和美学观念，反映出时代的面貌，因而欧洲人称它为"石头的史书"。意大利建筑理论家布鲁诺·赛维（1918—

2000）在《建筑空间论》中论述建筑艺术的时代特征，认为古埃及建筑体现"敬畏的时代"，古希腊建筑体现"优美的时代"，古罗马建筑体现"武力与豪华的时代"，中世纪建筑体现"渴慕的时代"。哥特式教堂的特征之一就是在顶端设置许多尖塔，表现出对天堂虔诚的向往；中国古代皇室建筑常常富丽堂皇，展现出统治阶级至高无上的权力。

3.1.6 园林

园林艺术是一种依照一定的工程手段和美的规律来创造或改造园林环境，使之更具审美性，从而形成供人欣赏休憩的场所的艺术创造活动。世界三大园林体系包括东方园林体系、西方园林体系以及伊斯兰园林体系。

东方园林体系以中国园林为代表，影响至日本、朝鲜、东南亚等地区。中国园林艺术源远流长，早在魏晋南北朝时期就被文人墨客所青睐，用以彰显高尚的审美与品格。在中国传统文化的熏陶下，园林艺术与绘画、文学都有着密切的联系。西方园林体系以法国园林为代表，崇尚人工美，强调秩序与几何图形，法国造园家安德烈·勒诺特尔（1613—1700）曾提出"强迫自然接受匀称的法则"，黑格尔曾描述西方古典园林，"最彻底地运用建筑原则于园林艺术的是法国的园子，它们照例接近高大的宫殿，树木是栽成有规律的行列，形成林荫大道，修剪得很整齐，围墙也是用修剪整齐的篱笆造成的。这样就把大自然改造成为一个露天的广厦"。[①] 凡尔赛宫苑就是一个典型的西方园林艺术作品。伊斯兰园林体系源于古阿拉伯，受到宗教观念的强烈影响，加上

缺水的生存现状，园林通常面积较小，以十字形交叉道路中心设水池为主要特征，以此象征伊斯兰教天国，同时具备储水功能。

中国古典园林类型主要包括北方皇家园林和南方私家园林两种，前者以颐和园、圆明园为代表，后者以拙政园、留园为代表。皇家园林雍容华贵、气势宏大，展示出皇家威严；江南园林精致灵巧、蜿蜒秀丽，富有观赏趣味。中国园林艺术常见的造景方法有框景、借景、分景、漏景、添景等。

中国古典园林的建筑美与自然美相辅相成。北京颐和园被誉为中国"古典园林之首"，凝聚了中国古代园林艺术的精华，是中国园林艺术建筑美的典范。颐和园在创作时使用了对比、借景等艺术手法，将自然景色与人工建筑巧妙融合，园林以万寿山与昆明湖为主体，在其山水景观框架中，厚山为实，流水为虚，山水一动一静、一刚一柔，相互映衬，形成了虚实的对比关系。站在颐和园鱼藻轩向西眺望，园外的西山群峰、玉泉山、香山皆映入眼帘，是谓"借景"，体现出中国园林的建筑巧思。颐和园不只在自然美的塑造上匠心独具，对建筑美的表达也别具一格。仁寿殿位于园林听政区中心位置，气势雄伟，显示出皇家风范，另有佛香阁、乐寿堂、排云殿、长廊等一系列华贵精丽的建筑艺术作品，颐和园长廊曲折多变、富有情志，长廊东起邀月门，南端是碧波荡漾的昆明湖，中间路过代表春夏秋冬的留佳亭、寄澜庭、秋水亭和清遥亭，到达西端的石丈亭。中国古典园林注重亭、台、楼、厅、堂、阁、榭的建设与组合，在与周边自然环境的协调统一中展现出建筑形式的美感。

中国园林艺术真正的核心与精髓在于其文化美。中国园林艺术与绘画、诗歌艺术相生相

① 彭一刚．中国古典园林分析 [M]．北京：中国建筑工业出版社，1986：9.

长，将对大自然的抒情感受以写意的手法具象化于园林创作之中，可以说中国园林自南北朝以来对园林自然意趣的注重，本质上是注重这种意趣所至的高远意境。《世说新语》中记载道，简文入华林园，顾左右曰："会心处，不必在远。翳然林水，便自有濠濮间想也。"说的是东晋简文帝司马昱到华林园游玩，看到雅致悠然的自然景色，感叹道：令人心神舒畅的地方不需要多远，林茂水幽，便自然产生了闲居在濠、濮之地的情志意味。辋川别业是唐代诗人王维的私家园林，这片园林因地而建，山川泉石自然营造出风景之胜，园林注重意境创造，形成了质朴而余韵环绕的写意山水园林形式。中国园林艺术的文化美还体现在园内与景观相辅相成的文化艺术作品之中，江苏网师园中有一亭名为"月到风来亭"，据推测，取意宋人邵雍（1012—1077）诗句"月到天心处，风来水面时"或唐代韩愈"晚色秋将至，长月送风来"，在此处赏月应别有一番盎然意致。

在中国传统文化丰富的美学思想与文化内涵影响下，园林艺术不仅体现出天真烂漫的自然美与精巧绝伦的建筑美，同时也体现出诗情画意的文化美。观赏者在中华园林中为自然景观所畅，被文化熏陶所感，不仅放松心情，而且能够陶冶情操，实现审美追求。

3.1.7 摄影

摄影艺术是一门建立在科技上的艺术形式，它以照相机作为创作工具，在摄影师的构思下以拍摄手法和拍摄语言将现实事物进行再现，塑造出逼真并具备创作者情感的艺术形象，以此表达对心灵思考或社会现实的认识。

1839 年，法国人路易·达盖尔（1787—1851）发明了摄影术。到 19 世纪末，肖像摄影、绘画派摄影以及纪实摄影的出现标志着摄影艺术逐渐走向成熟。到了现代，科学技术飞速发展，摄影的表现能力得到了进一步的提高，同时也促进了摄影艺术的普及，在各种新媒体兴起的今天，每个人都可以成为记录生活的摄影师。摄影艺术已经成为大众化的艺术门类之一。

摄影艺术最主要的艺术语言就是构图，摄影师通过对光线、色彩、影调、线条、形状、平衡性、质感、焦距、景深等构图元素的把控，来呈现出高质量的摄影作品。其中，前两个要素最为关键，摄影可以说是光与色的艺术。光线是摄影的根本，摄影就是在对光的理解与演绎中塑造形象的艺术，常见的摄影用光包括顺光、侧光、逆光、顶光等。色彩是摄影艺术作品情感的主要表达手段，与绘画中的色彩作用类似，摄影作品也常用不同的色彩表示不同的情境与情感，试想一下，同一张摄影作品，黑白与彩色呈现出的效果，可想而知一定是差距甚远。

摄影艺术按体裁进行划分，大致分为肖像摄影、新闻摄影、生活摄影、风光摄影、体育摄影、舞台摄影和广告摄影等。肖像摄影以人物形象的塑造为主，注重对人物外貌与性格特征的把握，并通过对人物动作、表情、姿态的捕捉来展现人物风貌。肖像摄影与群众生活最为密切，也是比较商业化的摄影种类。《多萝茜·凯瑟琳·德雷帕》是世界上公认的第一幅人物摄影作品，由被摄者的哥哥约翰·威廉·德雷帕拍摄。相片中的多罗茜端坐在阳光下，面容平和，姿态端庄。新闻摄影题材广阔，要求及时地反映现实生活中的具有新闻意义的重要事件，新闻摄影最主要的特征就是真实性，拍摄者往往在具有新闻价值的现场进行"抓拍"来获得摄影作品，新闻

摄影由于是对社会现实的深刻反映，因此还具有思想性与现实意义。生活摄影的拍摄对象是人们的日常生活，与新闻摄影不同的是，它更注重人们的生存状态、风俗习惯、生活趣味等方面，因此具有一定的认识价值和社会学价值。风光摄影的题材包括自然风光、城市景观、名胜古迹、乡村面貌等，是一种将自然美转化为艺术美的摄影类型，风光摄影不单是对景色的复制，更是以景寄情，寓情于景的审美表达。体育摄影以表现高水平的竞技体育为主，摄影师需要掌握高超的抓拍技巧将快节奏的体育运动记录下来，作品往往具有强烈的动态特征以及现场感。舞台摄影以拍摄艺术表演为主，高度要求摄影的造型技术，强调摄影师对拍摄对象风格特征的把握，并及时抓拍表演过程中最精彩传神的瞬间，充分展现舞台表演的艺术特征和演员表演特色。除了展现表演形象之外，舞台摄影往往还追求自身艺术表达的独立价值。广告摄影以商品为主要拍摄对象，拍摄目的是展示商品的优点与特征，以起到商业宣传的作用，促进商品的销售。

摄影艺术的创作方式决定了其纪实性的特征，它的艺术形象与原型具有一定的同一性，在反映现实存在的基础上又增加了拍摄手法、风格等艺术特征，在客观性中包含了主观性，在真实性中蕴藏了艺术性。无论是重大事件、风土人情，还是自然风光、娱乐资讯，摄影作品都能够迅速、真实地反映出来。优秀的摄影艺术作品一定具有生动的形象、恰当的表现手法、鲜明的主题思想和情感意味等艺术特征。摄影家并非被动地复制客观现实，而是深入观察、体验，并选择典型场面、瞬间等进行艺术加工，揭示出其中包含的美与哲思。

3.2　表演艺术

表演艺术是指表演艺术家通过一定的物质媒介，如声音、肢体动作等介质，将自身的情感转化为直观的视觉、听觉表达，来直接表现思想感情并间接表现社会现实的一种艺术形式，主要表演形式包括音乐、舞蹈。

表演艺术是人类社会最早的艺术门类，在原始社会的巫术活动和生产劳动中都广泛出现音乐和舞蹈的身影。表演艺术也是人们生活中最普及的艺术门类之一，与其他艺术形式相比，表演艺术更加直观具象的特点，使其成为最容易被大众普遍接受和参与的艺术形式，这种直接、具象的艺术形式使人们在欣赏过程中产生身临其境、感同身受的审美感受。

在《感旧陈情五十韵献淮南李仆射》中，温庭筠（约812—866）用"舞转回红袖，歌愁敛翠钿。满堂开照曜，分座俨婵娟"四句描述了歌舞的抒情特征，既表达了对舞者优雅卓群舞姿的赞赏，也体现出舞蹈表演给观众带来的巨大感染力及视觉审美享受。

表演艺术的创作过程即是思考如何通过声音、肢体动作语言来表达和演绎作品思想与内容的过程，具有典型的形象性。音乐、舞蹈的表演者通过不同的艺术手段、艺术风格和表演形式，为观众塑造出多种多样、多姿多彩的形象。在舞蹈《雀之灵》中，白族舞蹈家杨丽萍通过全身心地模仿孔雀的外表、姿态、动作，细腻地处理舞蹈中每一个身姿和细微举动，以人的身躯展现出孔雀的独特魅力，活灵活现。

音乐和舞蹈还富有节奏性和韵律美，在散文《安塞腰鼓》中，刘成章细致地描绘了整个腰

鼓演出的细节和情感递进过程，表演者用腰鼓击打出了对这片黄土地的无限热爱与深厚感情，小小的腰鼓释放出磅礴的能量，这沉默中爆发的鼓点，让人为之激动、震撼。在钢琴的殿堂中，我们沉醉于贝多芬《命运交响曲》的壮烈激昂，巴赫《勃兰登堡协奏曲》的华丽高超，莫扎特《g小调第四十交响曲》的热情洋溢。在不同的旋律和演奏节奏中，我们总能感受和迸发出不同的审美体验，拥有完全不同的审美感受。

3.2.1　音乐

音乐是在时间流动的基础上通过组合音符、节奏来创造艺术形象，表达现实与精神内容的一种表现性时间艺术，是人类社会最早出现的艺术种类之一，也是人们最普遍接受、流传最广的艺术种类之一。音乐的类型具有多样化的特点，有多种不同的分类方式，一般分为声乐和器乐两大类。声乐指人类发出的音乐，形式以唱歌为主；器乐指人们通过与乐器互动发出声音而形成的音乐。

欧洲声乐一般分为多种不同类型的体裁，有声乐套曲、艺术歌曲、康塔塔、清唱剧以及歌剧，等等。还有在美国流行的乡村音乐、艺术歌曲、摇滚乐等。近年来，随着音乐形式的发展，音乐剧更是风靡欧美发达国家，它融入了许多艺术元素，将歌剧、话剧等形式有机地融合在一起，吸引了大量的观众。

器乐的划分也有着多种形式，我们一般根据不同的器乐种类和它们的演奏方法，将其分为弦乐、管乐、弹拨乐和打击乐四个种类。根据演奏方式的不同，器乐还可以分为独奏、重奏、齐奏、伴奏、合奏等多种类型。从体裁形式来划分，器乐又可以分为序曲（如韦伯的《自由射

手序曲》）、组曲（如柴可夫斯基的《胡桃夹子组曲》）、夜曲（如肖邦的《降B小调夜曲》）、进行曲（如莫扎特的《土耳其进行曲》）、谐谑曲（如肖邦的《B小调谐谑曲》）、叙事曲（以肖邦的作品最为出名，如代表作品《G小调叙事曲》）、狂想曲（如李斯特的《匈牙利狂想曲》）、随想曲（如柴可夫斯基的《意大利随想曲》）、舞曲（如冬奥会赛场上耳熟能详的《溜冰圆舞曲》）、协奏曲（如维瓦尔第的《四季协奏曲》）、交响音画（如穆索尔斯基的《荒山之夜》）、曲式规整且气势宏伟的交响曲（如贝多芬的《第九合唱交响曲》）等不同类型。

在音乐这种艺术形式中，旋律、节奏、和声、曲式、调式等是其主要语言特征。交响乐可以说是音乐艺术创作的最高形式，主要是用西方民族乐器来演奏。交响乐队与中国民族乐队构成如下（表3-2）。

表3-2　交响乐队与中国民族乐队构成

交响乐队	弦乐组	第一小提琴、第二小提琴、中提琴、大提琴和低音提琴
	木管组	短笛、长笛、双簧管、单簧管、英国管、大管等
	铜管组	圆号、小号、长号、大号等
	打击乐组	定音鼓、小军鼓、大鼓、三角铁、钹、锣等
	色彩乐器组	钢琴、竖琴、排钟、管风琴等
中国民族乐队	吹管乐组	笛、箫、笙、唢呐、管等
	拉弦乐组	高胡、二胡、中胡、大胡、低胡等
	弹拨乐组	柳琴、琵琶、中阮、大阮、扬琴、筝、三弦等
	打击乐组	定音鼓、锣、鼓、钹、碰铃、木鱼、云锣等

音乐演奏和情感表达之间存在着密不可分的关联。《毛诗序》就曾提出："情发于声，声成文谓之音。"人在情感涌动之时，不自觉地通过声音来抒发与表达，声音有了一定的规律和美感就成为音乐。音乐"以声表情"、处处有情，"声"和"情"是音乐最为重要的特点和组成部分。其本身没有实体、仅靠声音传播来传达审美意象的特性，决定了音乐对表现感情得天独厚的优势。

音乐作为人类历史上最古老的艺术种类之一，拥有着自人类文明初始阶段至今悠久的历史和传承。乌克兰境内原始人遗址中的长毛象骨骼制成的乐器是迄今为止发现的人类历史上最古老的乐器，浙江余姚河姆渡遗址发现的骨哨和陶埙是我国迄今为止发现的最早乐器。这类吹奏乐器最初的用途可能是诱捕禽鸟。

我国的音乐历史源远流长，自原始社会开始，音乐便成为众多祭祀仪式中不可或缺的仪式礼仪。从先秦时期开始，伴随着百家争鸣的思想大爆发浪潮，音乐也得到迅速发展。孔子曾对音乐的属性特质有着尽善尽美的高度评价，"子谓《韶》，'尽美矣，又尽善也'；谓《武》，'尽美矣，未尽善也'"。同一时期出现了很多著名的音乐家，如伯牙、晏婴。在乐器制造方面，先秦时期也有突飞猛进的发展。1978 年，我国湖北随州曾侯乙墓出土了一套庞大而精美的编钟，编钟共有 64 件，重量高达 2500 千克以上，令人赞叹的是，它的音色和音域都极为精准，堪称上乘，这件文物的出土是音乐发展史上至关重要的发现。到了汉魏时期，以平调、清调、瑟调为基础的相和歌和清商乐都有发展。汉武帝时期正式建立乐府，负责采集民歌等工作。隋唐时期，西域音乐流入，乐器呈现出文化交融、样式丰富的艺术特色。宋、元、明、清时期的民间音乐开始崛起，元杂剧、散曲、明代四大声腔（海盐腔、昆山腔、余姚腔、弋阳腔）等音乐形式蕴含着中国传统音乐的丰富文化内涵。我国近现代音乐史上，还涌现出以聂耳、冼星海、华彦钧（阿炳）、王洛宾、雷振邦等为代表的一大批优秀的音乐家。

近现代欧洲音乐史上主要的流派有：古典乐派、浪漫乐派和民族乐派。古典主义时期是 1750 年至 1827 年（贝多芬逝世）这一时期的音乐。这一时期的古典乐派追求理性的情感、和弦的对位与庄严，音乐风格严肃统一。其中以维也纳乐派的海顿、莫扎特和贝多芬三位音乐家最为出众，他们是古典主义大师，同时也是西方音乐史中最具代表性的音乐家，他们的杰出音乐作品和音乐风格被称为近代欧洲音乐艺术的"经典"。德国作曲家贝多芬的代表作品有《英雄交响曲》《命运交响曲》《合唱交响曲》，其中《D 小调第九交响曲"合唱"》是贝多芬唯一一部加入人声的作品，其第四乐章还加入了以德国诗人席勒诗歌谱曲的合唱《欢乐颂》。莫扎特（1756—1791）的代表作品有歌剧《费加罗的婚礼》第一幕《你再不要去做情郎》《女人心》《唐璜》等，其中《费加罗的婚礼》是喜歌剧史上具有里程碑意义的作品。海顿（1732—1809）的《惊愕交响曲》、清唱剧《四季》等都是广为流传的佳作。

浪漫主义时期一般指 19 世纪前后一个多世纪。贝多芬上承古典主义，下启浪漫主义。不同于古典时期音乐的统一性，浪漫主义音乐更加注重个人色彩以及民族性，这一时期的作品开始有了转调，许多作品也加入了半音，所以我们一提到浪漫主义时期的风格，往往会用到这样一个成语来形容——天马行空。浪漫主义的音乐家及其代表作有：理查德·瓦格纳（1813—1883）的

《尼伯龙根的指环》《罗恩格林》，瓦格纳是浪漫主义歌剧的改革者、乐剧的倡导者，有"乐剧巨匠"的美誉；韦伯的《魔弹射手》；舒伯特的《鳟鱼五重奏》、声乐套曲《冬之旅》；约翰·施特劳斯的圆舞曲《蓝色多瑙河》等。伟大的浪漫主义音乐家还包括：法国的柏辽兹、意大利的罗西尼、匈牙利的李斯特、波兰的肖邦和俄罗斯的柴可夫斯基等。作为浪漫主义音乐分支的民族乐派，诞生于 19 世纪中叶，并一直延续到 20 世纪，它反映民族历史与生活，借鉴民族民间音乐素材，代表作品有俄罗斯格林卡的交响幻想曲《卡玛林斯卡亚》、鲍罗丁的《伊戈尔王》、交响音画《在中亚细亚草原上》、穆索尔斯基钢琴组曲《图画展览会》等。20 世纪的音乐艺术流派可谓是"百花齐放，百家争鸣"。其中具有代表性的是以德彪西、拉威尔为首的印象派。"印象派"一词源于绘画艺术，这一派别特别注重音色，很多钢琴作品都十分看重手指的触键，同时印象派旋律中也加入了很多五声调式，带给人一种朦胧的美，代表作品有德彪西的《版画集》、拉威尔的《水的嬉戏》。除了印象派之外，爵士乐、电子乐、摇滚乐、简约主义、拼贴音乐等音乐也逐渐兴起。除了这些人们熟知的音乐风格外，偶然音乐也占有一席之地，其中最有代表性的就是美国约翰·凯奇（1912—1992）的《4 分 33 秒》，在一场演出中，约翰·凯奇上台坐在琴凳上，并像往常一样擦拭钢琴，当观众以为他要演奏时，他却一直在琴凳上坐着，一分钟过去了，两分钟……直到第 4 分 33 秒，约翰·凯奇这才站起来说他的演奏结束。这种"无声音乐"的行为艺术在当时遭到了抗议与争论，不过我们不得不承认，约翰·凯奇特别的美学思想深深影响了西方音乐的创作和发展。20 世纪音乐不同流派的出现也代表着音乐发展已经走向多元化，许多音乐理念至今还影响颇深。

3.2.2 舞蹈

舞蹈艺术是人们通过不同的肢体动作变换组合而形成的一种连贯的艺术表演，通过节奏、表情、构图等多种要素的编排塑造，表达出一定的情感需要和思想内容。

舞蹈艺术最主要的特征就是动作性，舞蹈的表演是通过肢体动作来表现的，不同的舞蹈注重的肢体表达方式也不尽相同。古希腊、古印度时期的古典舞蹈中，手势是重要的演绎表达方式。印度古典舞蹈中流传最广、最古老的舞种婆罗多舞，是专门祭祀舞蹈之神湿婆的舞蹈，通常表演团队由 5 人组成，乐队中的伴唱和歌词体现舞蹈的内容，帮助观众理解舞蹈。在舞蹈表演中婆罗多古典舞以手势为主要表现方式，舞蹈手势分为单手势和双手势，不仅可以通过手势模仿事物的物理特征，而且还通过一种类似文学修辞中通感手法的方式，表达抽象感受及内心的情感。而同样为印度古典舞蹈之一的奥迪西舞则与艳丽如火的婆罗多舞蹈在动作上有着不同风格，奥迪西舞的动作温婉流畅，如弱柳扶风，着重凸显舞女的柔美线条。可见动作性对舞蹈艺术的情感表达和艺术张力有着至关重要的影响。在莎士比亚名剧《罗密欧与朱丽叶》中，朱丽叶有一段在自家楼上与楼下罗密欧对话的片段，编者为了更加直观地展示两人内心情感的迸发，修改了原本对话的方式，改为用一段双人舞来表达这对恋人的柔情蜜意。

抒情性也是舞蹈艺术重要的特征之一。汉代《毛诗序》写道："情动于中而形于言，言之不足，故嗟叹之；嗟叹之不足，故永歌之；永歌之

不足，不知手之舞之，足之蹈之也。"早在汉代，人们就注意到了舞蹈擅长抒情这一特性，在言语、感叹、歌唱都不足以表达内心丰富情感的时候，舞蹈自然而然地展示出其表情达意的艺术魅力。新中国成立之后，全国民众为新生活振奋欢庆，由长春市歌舞团创作、中央歌舞团改编并演出的舞蹈《红绸舞》中，舞者们以翩翩飞舞的红绸组成一幕幕美丽动人的画卷，表达了老百姓对于新中国成立无比喜悦的心情和对新生活的无限期待和向往。在新中国的建设过程中，也出现了《丰收歌》《喜送粮》《喜雨》《分配的喜悦》《赶圩归来阿哩哩》等生动喜庆的舞蹈作品，展现了新时代农村欣欣向荣，农民辛勤劳作、喜获丰收的繁荣景象，抒发了人民群众高涨的爱国热情。在著名芭蕾舞剧《天鹅湖》中，公主被魔王施加魔咒变成天鹅，魔王派自己的女儿假冒公主接近王子，王子识破诡计后历经殊死搏斗最终打败了魔王，使公主恢复了真身，两人最终过上美好幸福的生活。整个舞蹈中，王子与公主纯真坚定的互相守护以及王子面对魔王激烈的反抗，使人物形象和情感表达饱满而鲜明，让观众感受到善恶美丑的强烈对比与表现。

舞蹈可以说是与音乐联系最密切的艺术形式。舞蹈与音乐有着密不可分的关联，舞蹈的表演必然伴随着音乐。在舞蹈出现的最初时代，便有敲击的声音或有节奏的人声与之相伴和。在表演结构方面，舞蹈的结构常常受惠于音乐结构，舞蹈的风格与音乐风格、曲式、乐句、乐段始终保持和谐统一的关系。舞蹈会以音乐为基础而编排，音乐也会根据舞蹈的需要而做出相应的改编。如借用了乐曲《沂蒙山小调》编排的舞蹈《春天》就是通过舞蹈和音乐相互协同、配合、调整，特别是原曲变化后的重复与典型动作的有

机结合，达到了完美的艺术效果。在节奏方面，音乐与舞蹈也需要融合统一，舞蹈是音乐节奏具象化的表现与展示，例如新疆舞《摘葡萄》仅以鼓点节奏为音乐，就表现出了成熟和未成熟的葡萄不同的味觉感受，在舞蹈演绎中发挥了不可替代的作用。在旋律方面，舞蹈、音乐也是浑然一体的，旋律贯穿整个舞蹈艺术的动作展现、情绪表达以及精神展现的环节。只有将二者的旋律有机结合起来，使艺术风格趋于统一，才能使舞蹈表演展示出其完整、动人的审美特征。

舞蹈是人类历史上最古老的艺术之一。早在远古时代就已出现了图腾舞蹈，形式常常表现为歌、舞、乐三者合一，既充当巫术仪式，又是一种歌舞活动。在青海大通县出土的舞蹈纹彩陶盆上，栩栩如生地展现了 5000 年前原始舞蹈的风姿。在中国王朝建立之后，舞蹈更是得到了多样化的发展和演变，例如商代的巫舞、周代的文舞与武舞、春秋战国的优舞等，均是历朝历代盛极一时的表演艺术。到了唐代，舞蹈艺术更加蓬勃发展，著名的《霓裳羽衣舞》便是宫廷舞蹈的代表作。民间的舞蹈表演也十分盛行，在重要的节日或丰收祭祀时都要举行舞蹈表演活动。宋代盛行的"舞队"、明清流行的戏曲，都是极具民族特色的舞蹈表演艺术。

从性质上看，舞蹈艺术通常分为生活舞蹈和艺术舞蹈。生活舞蹈，顾名思义与人们的日常生活有着密不可分的联系。生活舞蹈的目的主要是在社会生活中进行娱乐或社交活动，例如起源于欧洲的交谊舞，20 世纪以来，历经不同时期和地域的发展，在近现代出现了舞姿轻巧优雅的华尔兹和布鲁斯、节奏明快活泼的拉丁舞。20 世纪 70 年代以后，出现迪斯科、霹雳舞等深受青年人喜欢的舞种。除了交际舞外，生活舞蹈还有

体育舞蹈、教育舞蹈、习俗舞蹈、宗教舞蹈等多种多样的细分舞种，为人们的生活增添多姿多彩的审美情致。艺术舞蹈是指业务舞者或专业舞者在舞台上表演的艺术作品。艺术舞蹈根据表演者数量来划分，可以分为独舞（由一位演员表演，如蒙古舞《额尔古纳河的女儿》、独舞《一条大河》等）、双人舞（由两位演员表演，芭蕾舞剧《天鹅湖》中的"白天鹅双人舞"和"黑天鹅双人舞"、舞剧《罗密欧与朱丽叶》、三人舞（独立三人舞《金山战鼓》、《天鹅湖》中的大天鹅舞、女子三人舞《高原女人》等）、群舞（四人及以上合作表演，如女子群舞《八女投江》《红绸舞》等）、组舞（将相对完整的几个舞蹈段落组织编排到一起来表现特定主题，如《情醉水乡》《俄罗斯组舞》）、歌舞（将歌舞融合表现的一种表演形式，《编钟乐舞》、梅州大型民系风情歌舞《客家意象》）、情节舞（通过故事来塑造人物表达主题，如《孔乙己》《胖嫂回娘家》）、舞剧（以舞蹈为主要艺术手段，配合音乐、舞美等多种艺术手段的综合性舞蹈作品，如大型古典芭蕾舞剧《睡美人》、我国的大型民族舞剧《宝莲灯》、现代舞剧《雷和雨》）等类型。

从表演风格来看，舞蹈又可分为古典舞和现代舞、民间舞和宫廷舞等。民间舞是指在民间普遍流传的舞蹈形式，这种舞蹈形式深受广大群众喜好以及民间生活的影响，具有强烈的民族风格和地方特色，反映了不同地区和民族多种多样的生活习惯、当地风俗及审美特点。民间舞常常以歌舞作为主要表现形式，如秧歌、二人转等，同时，民间舞经常使用特殊道具来增强舞蹈表现力，如舞龙、舞狮、踩高跷、腰鼓舞等。由于我国是多民族国家，各民族几乎都有自己的传统舞蹈，舞种繁多复杂，各有特色，风格也不尽相

同，如蒙古族的安代舞、筷子舞；维吾尔族的赛乃姆、多郎舞；朝鲜族的扇子舞、长鼓舞；瑶族的铜鼓舞；藏族的弦子舞；傣族的孔雀舞等，众多民族舞蹈筑就了我国民间舞蹈丰富多彩的艺术盛况。

芭蕾舞起源于意大利，形成于法国。古典芭蕾舞有着极其严格的准则规范，尤其是对脚部动作及脚尖舞的技巧要求极高，这也是芭蕾舞与其他舞种最显著的区别。芭蕾舞剧是以舞蹈为主要的表现手段，同时将音乐、戏剧等融合进去，来刻画人物形象、表达人物情绪、展现故事情节，著名的大型古典芭蕾舞剧有《天鹅湖》《睡美人》《罗密欧与朱丽叶》《吉赛尔》《堂吉诃德》《胡桃夹子》等。

3.3　综合艺术

综合艺术是指融合了音乐、舞蹈、文学等各门艺术的特长，使用多种类艺术语言和媒介，形成的一门综合性的艺术种类。综合艺术博采众长，将时间艺术与空间艺术、视觉艺术与听觉艺术、造型艺术与表演艺术等不同艺术形式有机结合到一起，因而产生了更加强烈的情感表达。

综合艺术最主要的特征就是综合性。戏剧、电影、电视等综合艺术在创作时都吸收了多种艺术形式的表现手段。例如电影艺术，就是在综合了音乐、舞蹈、美术、雕塑、摄影、文学、建筑、戏剧等多门艺术的基础上，将这些艺术中的元素有机融合，形成自己独具一格的艺术特色。又如中国戏曲，不仅综合了舞蹈、杂技、武术、美术等艺术的精华，将舞、歌、诗、剧有机地综

合在一起，同时巧妙地将时间与空间艺术、视觉与听觉艺术、表演和造型艺术结合，实现表现形式和审美高度上的新突破，给人们带来新的审美感受。

戏剧、戏曲、电影、电视剧等综合艺术都属于叙事性艺术，都需要人物和人物间的关系来构成故事情节、塑造人物形象、凸显矛盾冲突，最终达到表达主题和主旨的目的。叙事性艺术离不开情节，情节的核心是事件和人物，往往具有强烈冲突和曲折的故事性，曹禺（1910—1996）的戏剧作品《雷雨》通过多个人物的形象塑造和情感纠葛，表现了封建色彩下备受压迫、思想畸变的人民群众充满压抑、痛苦、愤懑的思想感情。电影和电视作品中也经常采用戏剧性情节，折射人物思想和社会现实，如电影《大红灯笼高高挂》《十面埋伏》《霸王别姬》《一出好戏》等，电视剧《渴望》《永不磨灭的番号》《觉醒年代》《潜伏》等，通过戏剧性的表达，充分展现了影视艺术的特性。美国电影《三块广告牌》中，一位母亲为找出杀害女儿的真凶不惜一切代价，在外界对于这看似疯狂的举动的不解和不屑声中，母亲从始至终都坚定着复仇决心。故事塑造了一个坚强、果决的母亲形象，突出了伟大母爱所蕴含的强大力量。

综合艺术必须经过二度创作才能产生舞台形象、银幕形象或荧屏形象。一度创作的核心通常是文学，而二度创作则主要体现在表演艺术上。一部戏剧或影视作品的开始通常是从剧作者编写剧本开始的，导演、演员的创作必须建立在初始的剧本之上，因此文学性在综合艺术的创作中占据重要地位。例如老舍（1899—1966）的《茶馆》中，通过叙述旧北京城一个茶馆中不同时期发生的人物对话和情景，高度概括地展现了从戊

戌变法到抗战胜利近 50 年的社会变迁历程。而表演性主要是指导演、演员在剧本基础上，按照剧本规定的情景和角色特点，在表演实践中进行二次创作的过程。不仅需要导演对于剧本有深刻的理解，再经过个人体会进行阐释，还需要演员设身处地用心体会角色所处的时空背景，再用自身的肢体动作或语言表达展示角色、展开情节。

同时我们也应看到，虽然同为传统艺术，戏剧、戏曲的艺术特点也不尽相同，例如戏曲注重于表现生活，道具和布景较为简单，主要靠演员通过唱、念、做、打等表演手法以及虚拟性的表演来展示特定的背景和活动场景：演员手中的一只马鞭就可以让观众联想到人物正在策马奔腾的情景。而源于西方的话剧，则注重于再现生活，话剧的布景和道具强调写实和具象化，包括舞台布景、装造、灯光、道具等都力求真实，为演出创造出身临其境的氛围，演员的表演也基于对剧本的深刻理解和真实演绎，通过肢体动作、脸部表情、台词语言等塑造人物形象、展现故事情节。

3.3.1 戏剧

戏剧是由演员扮演角色，在舞台上进行现场表演的艺术门类，主要表现手段是肢体动作和语言对话。广义上的戏剧包括话剧、戏曲、歌剧、舞剧、音乐剧，狭义上的戏剧主要指以对话为主的话剧。话剧有两个重要组成部分，即基础的文学剧本以及在剧本基础上通过导演、演员进行二度创作后表演的过程。

戏剧有四个主要要素，即导演、演员、剧本、舞美。在戏剧发展之初，还未出现导演这一明确的职业，通常由有经验的演员来兼任这一职责；剧本则是戏剧的基础，最终呈现在观众面前

的故事情节和人物特色都是源于剧本，以剧本为依据进行二度创作而成的；舞台美术包括布景、妆造、灯光、道具等要素，根据不同剧种的要求进行布置和准备。

戏剧的总体特征是由演员扮演角色、现场表演、展示故事情节，除此之外，戏剧还有其他几个方面的特征。动作性是戏剧最鲜明的特点，戏剧的一切内容，包括人物形象、故事情节和主题都需要通过演员的直接表演和人物形象的塑造来直接体现，戏剧表演不能离开行动。二度创作的过程就是通过行动来进行的，因此在剧本创作的过程中，创作者也必须考虑到将语言文学转换为舞台行动的原则，否则剧本便无法称之为剧本，而只能称为仅可用于阅读的文学作品。戏剧冲突也是戏剧艺术作品中必不可少的"激变"要素，戏剧冲突表现为人与人、人与自然或社会之间的矛盾与抗争，促进戏剧情节的发展。可以说，戏剧动作与戏剧冲突缺一不可，动作是冲突的载体，冲突是动作的内核。

戏剧一般分为喜剧、悲剧、正剧三大类，在影视艺术蓬勃发展的今天，也有历史剧、现代剧等分类方式，此处主要按照传统分类方式来举例论述。悲剧的思想内涵主要是表现人物在一定的背景之下遭受挫折和失败，美好希望和理想破灭，惩恶扬善，给观众以启迪和激励，发人深省，具有教育作用。悲剧起源于古希腊，多数源于神话传说和英雄史诗，古希腊悲剧作家代表人物有埃斯库罗斯、索福克勒斯、欧里庇得斯。根据不同的故事题材，悲剧又可以分为四种类型，包括英雄悲剧、性格悲剧、命运悲剧、社会悲剧。例如古希腊悲剧《被缚的普罗米修斯》，普罗米修斯为了给人类运送火种，不惜惹怒天神，被宙斯锁绑在高加索山上日日受到秃鹰啄食，属

于英雄悲剧。再如中国传统戏曲《梁山伯与祝英台》，演绎了一段在封建社会压迫下两人身不由己、爱而不得的爱情悲剧，是当时社会现状的一个缩影，属于社会悲剧。

喜剧具有可笑性、滑稽性，但它也深刻反映社会内容。元代杂剧《李逵负荆》，演绎了两个歹徒冒充宋江和鲁智深抢了店主王林的女儿满堂娇，李逵得知此事后赶回梁山大闹聚义堂，与宋江和鲁智深对峙，最终发现是误会一场，于是负荆请罪，抓住两个歹徒救了王林的女儿。在剧中，人物的目的和出发点是积极正面的，但所做的事情却与出发点相去甚远，正是这种反差提供了笑点，让人在轻松愉快的氛围中品味作品的含义。

正剧则不拘泥于悲剧和喜剧的划分，巧妙融合这两者，使故事的寓意更加深刻，表现力更为丰富。正剧到了 19 世纪超越了喜剧和悲剧成为主流，代表性作品有瑞士剧作家迪伦马特的《老妇还乡》、易卜生的《玩偶之家》、契诃夫的《三姐妹》等。

广义的戏剧艺术中，还包括了戏曲与音乐剧。戏曲是中国传统的艺术形式，是中国传统的戏剧形式，除了歌舞中"唱、念、做、打"四种类型外，在角色行当的划分（生、旦、净、末、丑）、化妆（脸谱、翎子等）、服装和道具（刀枪、马鞭）、音乐唱腔（西皮、二黄等）上都有程序化表达。代表性作品有关汉卿的《窦娥冤》、王实甫的《西厢记》，是戏剧史上的不朽作品。音乐剧是音乐、舞蹈和戏剧结合的典范，在音乐艺术一节中也略有介绍。音乐剧最早起源于欧洲的通俗歌舞剧，后来在美国得到发展，代表性作品有《俄克拉荷马》《音乐之声》《合唱班》《猫》等。

3.3.2　电影与电视艺术

电影与电视艺术是最年轻的艺术之一，也是当今时代发展最快、影响最广的新兴艺术形式。电视和电影在审美特征上有许多相同之处，同为综合艺术，又都是现代科学技术的产物，在艺术表达上有相同之处，也因媒介差异都有独立的审美特点。电视的观看方式是单独的、家庭式的，电视剧、综艺节目等荧屏艺术的内容应贴近日常生活、契合家庭观看的氛围和主题，同时调用各种艺术手段来吸引观众，在故事情节、人物塑造、表演表达方面精心设计，达到引人入胜的效果。电影的画面面积大，更为适合呈现较为宏大的场景，镜头运用上在电视作品的基础上加入远景、全景拍摄；电影的观看方式是集体的、剧场的，一部电影一次性放映完毕，篇幅和时长都有严格的限制，因此故事节奏比较紧凑、描述简练，相比于电视作品有更高的概括性。下面就来分别介绍一下它们。

1. 电影艺术

电影通过画面、声音、蒙太奇等语言，塑造出典型人物形象，再现故事情节，被誉为是继音乐、舞蹈、戏剧、绘画、雕塑、建筑之后的"第七艺术"。电影艺术的技术发展见表 3-3。

表 3-3　电影艺术的技术发展

续表

技术发展阶段	具体内容	时间与代表作品
从无声到有声	从"默片"，即无声电影，发展到有声音加入，包括歌曲、台词和纯音乐伴奏，电影由纯视觉艺术升级为视听综合艺术	1927 年美国电影《爵士歌王》首次加入四首歌曲和一些台词、纯音乐伴奏。中国第一部有声片是 1931 年的《歌女红牡丹》
从黑白到彩色	从黑白影像发展为彩色影像	1935 年第一部使用彩色胶片拍摄的美国电影《浮华世界》诞生，彩色电影诞生。中国第一部彩色片是 1948 年的戏曲艺术片《生死恨》
踏入高科技时代	运用计算机三维动画、数字和多媒体技术等高新技术手段，丰富内容和艺术效果，增强电影艺术的魅力	20 世纪 90 年代至今，美国电影《泰坦尼克号》中的合成效果、《哈利波特》中的魔法效果、《阿凡达》中的 3D 技术等都展示了高科技在电影中的应用

电影主要分为四大类，包括故事片、美术片、科教片、新闻纪录片。故事片是以叙事为表达方式，通过刻画人物形象、描述故事情节来反映生活和表达思想感情的电影艺术体裁。故事片以电影剧本为基础，创作主体为导演和演员，配合摄影、美术、音响等重要构成因素，具有广泛的群众性和感染力。美术片是指采用美术手段进行创作的影片。例如动画片用绘画、木偶片用雕塑来进行实体的创作，主要用于童话、神话、民间故事、科学幻想等体裁的拍摄。科学教育片是以传播科学知识和推广技术经验为主要目的，主要围绕科学常识原理、科学领域新发现、新技术应用等内容进行拍摄创作。新闻纪录片是直观的新闻报导内容，直接客观地反映新闻发生现场的实际情况，具有极强的真实性、说服力。这两种类型极力追求客观、真实地反映实际情况，但在拍摄和创作的过程中也努力追求艺术性。

影视艺术语言包括画面、声音和蒙太奇。画面有景别、焦距、运镜、角度、光线、色彩、画

面构图等。声音是指人声、音乐、音响三类，音画结合，增强艺术感染力。蒙太奇为画面、镜头、声音结合的拼接组合方式，包括以下三层含义：一是音画剪辑；二是指一种重新组合声音画面的思维方式和创作手段；三是影视艺术的独特思维方式，持续过程从剧本创作开始，一直贯穿到演绎拍摄过程。

电影的综合性体现为三个层次：其一，电影是多门艺术的综合；其二，电影是艺术和科学的结合体；其三，电影艺术可以说是美学的集大成者。电影艺术综合了视听艺术、时空艺术等多种表现艺术，吸收各门艺术的长处，通过编、导、演、摄、美、录、服、化、道等多个职能有序分工，将这些艺术手法有机融合到一起，达到最优的表达效果。

2. 电视艺术

电视艺术是现代科学技术高度发展的产物，是依靠最新的录制和传播手段来发展和普及的一种视听艺术，涉及的内容涵盖新闻、知识传播、市场信息等方方面面，是 20 世纪人类最伟大的发明之一。

20 世纪 60 年代，加拿大传播学家马歇尔·麦克卢汉（1911—1980）提出，电视和卫星等技术的出现，使地球"越来越小"。这就是"地球村"的概念：人类已经跨越了时间、空间的限制，实现了声音、画面等信息瞬时跨地区传播，因而地球在我们的脑海中缩小成了一个村庄。1936 年 11 月 2 日，英国广播公司在伦敦郊外的亚历山大宫播出的歌舞表演，标志着第一座电视台开播，也是电视事业的开端。第二次世界大战后，随着科学技术的发展，电视业发展迅速。中国第一座电视台——北京电视台于 1958 年 5 月 1 日试验播出，6 月 15 日播放的第一部

电视剧《一口菜饼子》，标志着中国电视艺术的开端。目前，中国的电视节目类型包括电视剧、综艺节目、电视艺术片、电视专题文艺节目、访谈类节目等，配合手机、平板、电脑等终端设备的普及，电视艺术蓬勃发展。

电影与电视艺术虽有差别，但在使用艺术语言、创作艺术作品时也有着许多共同特征。首先，它们都有着运动的画面语言，电影可以利用拍摄完成的胶片创造蒙太奇效果。蒙太奇是通过镜头之间的组接获得更多深层含义，表达效果比单一镜头更为丰富。不止人物或剧情的运动，镜头的运动也是电影和电视艺术中必不可少的要素。其次，二者都是音画结合。电影和电视作品中的声音，包括音乐、对话、自然音等，例如一个画面的配音不一定是当下人物所在的真实环境音，而可能是配合故事发展方向的背景音乐或是人物内心独白。再次，电影与电视艺术都具有时空转换的自由性。影视艺术通常会占用或横跨一定的时间和空间来完成人物塑造和故事情节的展开，这也是电影艺术分幕分场的重要原因。科技发展让电影和电视艺术的创作超越了时间和空间的限制，只要剧情需要，天南地北或者昼夜古今的场景都可以展现。最后，电影与电视艺术追求逼真的要求。追求真实是艺术本性的要求，影视艺术可以通过远近景特写等手段来强调细节和放大某个情节，所以对人物演绎方面特别求"真"，在演员选择方面也有严格的标准。对于某些需要和实际生活贴近的场景，也会通过应用新的技术手段，达到最好的呈现效果。

20 世纪初，广播、电影、电视等新型艺术传播手段逐渐普及，电子媒介的出现标志着大众共享信息时代的开始，在传播史上具有重大的划时代历史意义。而今天，随着科学技术的不断进

步和新技术的更新迭代，互联网已经走入人们生活的方方面面，数字技术的成熟以及电信、电视、电影、电脑多位合一的发展趋势，手机、平板电脑等新的移动终端设备的革新，充分体现了大众传媒的发展态势，对人类社会生活产生了重大而深远的影响。电影和电视已经成为记录、保存、传播文化的重要手段，甚至可以与人类历史上文字、印刷术等文明载体的发明相媲美。电影和电视的出现，改变了以往通过书籍、报刊等印刷品来保存、传播、交流文化的方式，电影和电视已经成为当代最具影响力、最普遍和大众化的传播媒介。从长远来看，建立在现代数字化手段和网络传播媒介基础上的多媒体文化，降低了文化艺术传播的门槛，将对人类社会的观念形态、生活方式和思维习惯产生巨大的持续不断的影响。

3.4　语言艺术

语言艺术通常指的是传统意义上的文学，包括小说、诗歌、散文、剧本等体裁，由于文学使用语言作为艺术媒介和基础材料塑造艺术形象，因此在文艺学角度，文学也被称为语言艺术。

文学以语言为媒介的特征较为特殊，区别于以物质材料为艺术媒介的其他艺术种类，所以常被人认为与艺术并列于文化领域之中。事实上，在人类历史文化进程中，作为艺术门类的文学蓬勃发展，形成了自己独特的审美特征与发展规律。在文学体裁的划分上，中国古代的"二分法"将文学分为韵文和散文；欧洲传统划分方式"三分法"，将文学分为叙事文学、抒情文学、戏

剧文学；而目前最普遍使用的"四分法"则是把文学体裁分为了诗歌、散文、小说、剧本四种。

文学形象因使用语言表达而具有间接性，创作者和接收者需要先理解语言中的含义才能进行思考，不如通过视觉听觉来欣赏的影视艺术直观，这虽然是语言艺术的局限，但又使它在创作和传播的过程中赋予创作者和接收者无与伦比的想象和发挥空间，成为它的可贵之处。语言艺术通过语言描述来激发读者的想象，使人物形象在读者自己的理解后活灵活现地呈现在脑海中。当然由于读者自身经历和理解能力的差异，不同读者对同一作品的解读可能大相径庭。英国著名推理小说家阿加莎·克里斯蒂（1890—1976）的《无人生还》讲述了十个互不相识的人被同时约到一个孤岛酒店中，在大家的兴奋、疑惑、探索过程中，岛上的人一个接一个地离奇死亡，小说通过描写十个人物的行为举止和表现，侧面反映出每一个人的性格特点，激发读者对每个人物的背景和这些陌生人之间的关系进行联想和猜测，在最后揭露凶手和谋杀动机时达到极佳的戏剧性效果。

艺术作品离不开情感性和思想性，而由于语言艺术在描绘人物内心世界方面独具特色，其情感性和思想性格外突出。《撒哈拉的故事》中，当代作家三毛（1943—1991）以轻松、简洁的语言叙述了她与丈夫荷西在撒哈拉沙漠中的乐事、悲事、趣事，那些在我们眼中艰苦恶劣的环境、重重苦难被三毛用轻松，甚至浪漫的笔调——诉说，字里行间透露着三毛对于梦中之地、所爱之人的灿烂热情，勇敢、尽情地燃烧自己生命的自由和浪漫。

文学作品的结构和语言是构成文学作品的重要因素。结构是指作品中各个组成部分的整体

编排，包括人物、情节、环境如何被有机地组织到一起，情节线索和故事展开的脉络如何安排，是决定一部作品成功与否的重要因素。如《安娜·卡列尼娜》由两条线索构成，相互映衬；《五号屠场》中将精神分裂的主人公三条不同的意识线分别单独发展，但又互相交错辐射，使这部作品阅读起来更加引人入胜；路遥的《平凡的世界》通过分别叙述同一家庭几代人的独立故事，巧妙地将几代人的人生交织到一起，同时将人物的成长经历和历史的变迁结合在一起，既塑造了深刻的主人公形象，又反映了当时社会的曲折发展状况。由此可见，巧妙的叙事结构和背景交融是作品成功的关键因素。

3.4.1 诗歌

诗歌是用语言来塑造形象和表达思想感情的艺术。作为历史最悠久、流行范围最广的文学体裁，诗歌在古今中外有着很多形式丰富、内容优秀的作品。按照作品的性质和塑造形象方式的不同，分为抒情诗和叙事诗。中国的抒情诗不胜枚举，如表达思乡的《静夜思》，表达游子情怀的《游子吟》等。叙事诗则通过讲述故事情节或塑造人物来表达诗人的所思所感，将主观感情融入叙事过程中。《孔雀东南飞》是汉乐府民歌中的一篇叙事诗，讲述了焦仲卿在其母亲的逼迫下被迫与爱妻刘兰芝分离并双双殉情的故事，"君当作磐石，妾当作蒲苇，蒲苇韧如丝，磐石无转移"是对夫妻二人真挚坚定的爱情的赞颂。"其日牛马嘶，新妇入青庐。奄奄黄昏后，寂寂人定初。'我命绝今日，魂去尸长留！'揽裙脱丝履，举身赴清池。府吏闻此事，心知长别离。徘徊庭树下，自挂东南枝"描述了二人无法反抗家人与社会的重压，约好一同赴死，体现出对封建礼制

的抗衡和追求自由的反叛精神。

按照诗歌的历史发展以及是否有格律的特点，分为格律诗和自由诗。格律诗是指按照一定的字句格式和音韵规律创作出的诗歌作品，每首诗歌的对仗、平仄、押韵方面均有着严格规范，甚至对每句诗歌的字数也有着严格限制，比如中国古典诗歌中的五绝、七绝、五律、七律，欧洲的十四行诗等。自由诗则是与格律诗不同，在句式、行数、字数、音韵上没有严格的要求，只求合辙押韵，注重内容表达。一般认为19世纪美国诗人沃尔特·惠特曼（1819—1892）是自由诗的创始人，代表作是《草叶集》。我国自从"五四"运动时期开始流行自由诗，经典作品有郭沫若（1892—1978）的《凤凰涅槃》，借凤凰神话"集香木自焚，复从死灰中更生"象征中华民族的再度崛起，抒发了作者强烈的爱国主义情怀。

诗歌是从歌、舞、乐"三位一体"的原始艺术形式中发展而来，由于与歌舞的密切联系，诗歌生来便具有节奏性和韵律性，我国古代的宋词、元曲便是典型例子。为了使诗句具有优美的韵律和节奏，诗人往往在创作过程中字字斟酌。例如，杜甫（712—770）的"无边落木萧萧下，不尽长江滚滚来"（《登高》）；崔颢（约704—754）的"晴川历历汉阳树，芳草萋萋鹦鹉洲"（《黄鹤楼》）；李商隐（约813—约858）的"相见时难别亦难，东风无力百花残"（《无题》）等都充分体现了诗歌独特的韵律美。

诗歌往往表达诗人强烈丰富的感情和思想，集中反映社会现实，这也是最具有本质意义的特点。例如李白（701—762）的《将进酒》中，"君不见黄河之水天上来，奔流到海不复回。君不见高堂明镜悲白发，朝如青丝暮成雪"借黄

河的声势浩大和宏伟气魄，抒发对人生苦短的感叹；苏轼《江城子》中"十年生死两茫茫，不思量，自难忘"短短两句词讲述了和亡妻生死相隔多年一直纠缠在内心中那不减反增、永生难忘的苦痛悲思，抒发对妻子的无尽思念；王安石（1021—1086）《泊船瓜洲》中写道，"春风又绿江南岸，明月何时照我还"，上半句用景色变换描述时间的流逝，下半句以疑问的语气结尾，顺着上一句对时间流逝的描写，表达作者长久以来对故乡的眷恋思念之情。

诗歌被认为是一种最集中地反映社会生活的文学样式，通常是以精练的文字抓住所描述事物具有的特色和典型来描写，选择最使人感动的内容来突出体现，构成一个较为完整的境界。如王安石《泊船瓜州》中对"春风又绿江南岸"一句中"绿"字的推敲，又如王勃（650—676 或 684）《郊兴》中"雨去花光湿，风归叶影疏"中"湿"字的运用，尽显诗情画意，用字尽妙于此。短诗与长诗比较，短诗更接近于诗的本质，更能展示诗歌的丰富性。像陈子昂（约 659—702）的《登幽州台歌》，短短几十个字就表达了对宇宙时空的独特体验，震撼心灵。王维（693 或 694 或 701—761）的《鸟鸣涧》中，"人闲桂花落，夜静春山空。月出惊山鸟，时鸣春涧中"描绘出一幅静谧的春山月夜图。闲、静、空、落四字连成一片，谱就了短诗的基调。陶渊明（约 365—427）的《饮酒》中，"采菊东篱下，悠然见南山"中"见"一字，巧妙地描述出山色是诗人在采菊的无意间抬头看到的，而不是有意为之。欧阳修（1007—1072）的《临江仙》中，"柳外轻雷池上雨，雨声滴碎荷声"中的"碎"字生动自然地描写出雨滴掉落击打在荷叶上的声音盖过了荷叶在风中摇曳碰撞发出的声音，让

读者仿佛听到了大雨中荷叶池边，雨声掉落荷叶、荷叶声沙沙作响的一曲大自然和谐美妙的交响乐。王维的《使至塞上》中"大漠孤烟直，长河落日圆"一句，"直""圆"二字，准确描绘了沙漠中苍茫荒凉、黄河映衬落日的壮观景色，并借此表达了作者孤寂的感受，自然景色与心情的巧妙融合，造就了这首千古流传的名诗。白居易（772—846）《暮江吟》中，"一道残阳铺水中，半江瑟瑟半江红"中"铺"字，贴切地再现了已经贴近江面的落日散发的余光与河水融为一体的景色，给人一种温暖、柔和的感觉。

3.4.2 散文

散文一般分为抒情散文、叙事散文、议论散文三类。抒情散文注重在描写人或事的过程中主观感情的表达，通过托物言志、借景抒情等手法，表达作者的独特感情世界。如冰心（1900—1999）的散文作品《往事》通过描写作者在三个不同夜晚赏月的不同感受，抒发了思乡之情；朱自清（1898—1948）的散文《春》用生动、富有诗意的语句描写了春天万物复苏、生机勃勃的景象，讴歌了春天的美好和带来的无尽希望，也是作者内心世界的真实写照，表达了作者昂扬向上的精神以及对自由世界的美好向往；史铁生（1951—2010）的散文作品《我与地坛》中，诉说了作者在双腿瘫痪、身体和精神遭受沉重打击后，在地坛得到新的生命启迪和人生感悟，以细腻自然的文笔表达了自己对母亲的追悔和怀念之情，以及自己和地坛不可分割的深厚感情。

叙事散文主要包括报告文学、特写、速写、传记文学、游记等，侧重于叙述人物、景物或生活中真实发生的事件，将主观情感蕴藏在叙述之中。在《藤野先生》一文中，鲁迅赞扬了藤野先

生的严谨治学与孜孜不倦的教学与治学品格以及他对中国人民的真挚友谊，以此缅怀自己留学时期的经历，表达了对藤野先生的尊敬与怀念。同时，这篇叙事性散文的内在严谨地突显了作者的家国之爱以及与帝国主义力量进行斗争的坚定决心。朱自清在《背影》中叙述了父亲送他到火车站的场景，令作者记忆深刻的是父亲在月台上忙着为他购橘子时奔波忙碌的背影。整篇文章的语言质朴，作者运用白描及侧面阐述等手法叙述了两次看到背影三次落泪的情形，描写了平凡现实中的父爱。

议论散文是通过感性思维展开理性议论的特殊散文形式，在"说理"与"审美"之间建立平衡，呈现出独特的文本特征。其常以幽默、讽刺的语言，用比喻、反语等艺术手法塑造情理交融的艺术形象。它以哲理性作为精神内核，通常表达对社会、人生的看法，其目的在于发表富有哲理的观点，以启发和教育人们如何体验生活。

散文创作自由灵活，题材广泛，艺术手法和风格多种多样。它的词句段落可长可短，不像诗歌讲求韵律，也不像小说需要人物、情节、环境三要素的协调完整。从散文的描写对象来看，它几乎无所不包，且不受时间和空间的限制，日月星辰、山川河流、花鸟虫鱼、风景名胜、人情冷暖、社会现状都可以作为散文创作的题材。从散文的表现手法来看，无论什么类型的散文，叙述、抒情和议论都是必不可少的要素。抒情散文建立在叙述和议论的基础上，叙事散文离不开夹叙夹议的创作手法，议论散文依靠叙述和抒情来增加适读性，不至于像枯燥的说教。散文还具有真实性，散文中所描绘的人与事等往往都是实际存在的。例如范仲淹（989—1052）的《岳阳楼记》，王勃的《滕王阁序》。鲁迅《从百草园到三味书屋》中的环境、人物、事件，季羡林《海棠花》中的盎然景致，都是在现实存在的景色基础上进行描写创作的。

散文的另一个重要特征表现为形散神不散。尽管在结构形式上不讲究对称、押韵等，但优秀的散文作品总是具备凝练集中的主题与深刻的哲理思辨。不论抒情、叙事还是说理，散文的思想意图都深深蕴藏在不拘一格的结构形式之中，像一根线，将散文中的旁征博引、铄古切今串联起来，以生活中的人物或事件为对象，借以抒发作者的情感与思想。可以说，散文作品这种外在形式上的"散"与内在精神中的"不散"形成了辩证统一的关系。

3.4.3 小说

小说也是文学的基本体裁之一。最常用的分类方法是基于篇幅，将小说分为长篇、中篇和短篇三种类别。长篇小说篇幅较长，蕴含着复杂多层次的情节及大量真实生动的人物形象，承载着深刻的时代内涵与哲理思考。短篇小说较为精简，包含的人物少，情节与环境密集，通常通过个别经历或生活片段从特定视角展现生活特定的部分。中篇小说则介乎两者之间。一般来说，人物、情节和环境是创作一部小说必不可少的三要素。

人物形象的塑造对于小说创作起到关键性作用。小说常常借助对人物的外貌、动作、行为的描绘揭示人物性格，然后进一步深入人物的内心世界，通过心理描写创造更加生动立体的人物角色。这种深层次的心理描写是小说创作独特的艺术手法，它能够在复杂的社会背景中刻画出相应的人物形象，塑造出既具有审美价值又具有丰富复杂人性的典型形象。每部优秀的小说，无一例

外，都会提供给读者有血有肉、独特难忘的人物形象。玛格丽特·米切尔（1900—1949）在小说《飘》中，塑造了斯嘉丽这一经典的女性角色，斯嘉丽从小养尊处优，内心有着世俗普遍的拜金倾向，但突如其来的战争彻底改变了她的生活，斯嘉丽不得不为了温饱问题开始奔忙劳碌，巨大的落差感让她一瞬间难以接受，但她挺住了并坚强地直面一切，用自己瘦弱的肩膀支撑起了整个庄园，重新过上了自己想要的生活。斯嘉丽的故事激励读者在困境中不屈服不放弃，要学会接受，为生活而战斗，给读者留下深刻的印象。欧内斯特·海明威（1899—1961）的《老人与海》中通过对老人的肖像描写，表现出无情岁月给老人留下的一道道深刻痕迹，同时刻画出"硬汉"形象的突出特点，更衬托出老人勇敢、坚强、充满力量的形象。

情节是小说另一个基本的构成要素。小说的情节要求跌宕起伏、真实感人，既要引起人们情绪上、心理上的好奇和注意，又要符合人类情感需求与感性冲动，并且要具备一定的真实性。余华的小说《活着》中，通过第一人称视角讲述生活在社会底层的主人公福贵在这一生中遭受的种种不幸与苦难，他生命中所有的亲人都先后离他而去，只剩下他孤零零一人，最后仅剩年老的福贵与一头同名的老牛相依为命。大量平铺直叙的人生故事情节，展示了福贵所历经的磨难、坎坷与打击，通过描述"死"来突出"生"，也就是"活着"的主题，以最冷静的笔触提醒读者要珍惜生命中的一切，告诉我们活着的意义。简·奥斯汀（1775—1817）的代表作《傲慢与偏见》中，讲述了出生于小地主家庭的女主人公伊丽莎白为豪门子弟达西所追求，并被达西求婚，但伊丽莎白却因对达西心存偏见，对于达西因身份阶级而对自己产生的居高临下的傲慢态度而不满，拒绝了达西，而在后续的故事中，伊丽莎白亲眼观察和目睹了达西的为人处世和所作所为，偏见逐渐被消除，达西也为伊丽莎白做出了改变，最终两人消除误会，终成眷属。最初两人发生矛盾情节的设置，使故事后续情节发展自然流畅、颇有趣味。钱钟书（1910—1998）的《围城》淋漓尽致地描写了主人公方鸿渐人生的酸甜苦辣千般滋味，"城外的人想冲进去，城里的人想逃出来"，婚姻如此，工作亦如此，作者通过描述主人公的曲折人生，喻示着存在主义的深刻思想。

环境是人物的活动场域。鲁迅先生的《呐喊》短篇小说集中收录的《狂人日记》《孔乙己》《药》《阿Q正传》《故乡》等14篇小说，讲述了在封建腐朽糟粕思想的社会环境下，我们看到反抗"吃人"被看作疯子而最终妥协的狂人、深受科举制度戕害的读书人孔乙己、善于使用"精神胜利法"进行自我麻痹的阿Q等经典形象，揭露了当时封建社会制度和陈腐的传统观念给民众带来的毒害和影响，表现了作者深刻的忧患意识以及对社会变革的强烈愿望。正是社会环境的塑造，使看起来不可思议的事情有了合理的解释，同时也为小说增添了更深刻的思想含义与更丰富的情感内涵。

第 4 章 艺术文本

艺术作品是指艺术家运用一定的物质媒介，使用艺术语言，将自己头脑中的审美意态具象化所创作出的内容与形式相统一的艺术生产成果。马克思的艺术生产理论指出，艺术作为一个整体，由艺术创作、艺术作品、艺术鉴赏三个环节组成。艺术作品处于艺术生产的中游：作为艺术家精神生产的成果，它寄托着艺术家对社会生活的反馈与情感，是客观世界的主观反映的实体；作为艺术鉴赏的对象，艺术作品又是传情达意的具象表达，使鉴赏者产生美的体验。

4.1 文本要素

我们认识艺术作品时首先应该了解，虽然艺术作品是整体展现的，但其构造具有多层次性，包括艺术语言、艺术形象、艺术意蕴。艺术语言是艺术作品的外衣，由线条、色彩、声音、画面等外在结构构成；艺术形象是艺术家审美意识的具象化体现，由视觉形象、听觉形象、文学形象等内在形式构成；艺术意蕴是艺术作品最深层次的内核，古今中外优秀的艺术作品都毋庸置疑地拥有深刻的思想性与哲理性，这种"只可意会不

可言传"的审美体验只有鉴赏者仔细品味才能感受到。

除此之外，我们还应看到，艺术作品拥有多种特性，如独创性、审美性、科学性、民族性与时代性、思想性、典型性、内容与形式统一等性质，是一个多样复杂的审美成果。下面我们就来逐一介绍艺术作品的要素。

4.1.1 语言符号

艺术家通过运用各艺术门类特定的表达方式和手段，借助相应的物质媒介，传达自己的思想、情感和观点，从而创造出独特的艺术作品。观众可以通过解读艺术语言来欣赏艺术作品，领略艺术家的创作意图，感受艺术作品所传递的美感与情感。

各门艺术都有自己独特的艺术语言。线条、色彩、构图等是绘画的艺术语言，画家通过运用这些语言来表达时代或社会主题、个人情感和思想观点；身体动作、舞台表现等是舞蹈的艺术语言，舞者通过这些元素来表达舞蹈作品中的情感与故事；旋律、节奏、和声、音色等是音乐的艺术语言；角色表演、对白、舞台布景、灯光等是戏剧的艺术语言。艺术鉴赏者在欣赏艺术作品的同时，不只被它的艺术形象所感染，同时也为其

精彩绝伦的艺术语言而折服。提香·韦切利奥（1488或1490—1576）是威尼斯画派的代表人物，在绘画中对色彩的绝妙使用贯穿了他艺术创作的一生。在《酒神与阿里阿德涅》中，提香以惯用的金色光线为画面增添了一丝温暖热烈的氛围，画面色彩热烈、对比明显，人物动作奔放，体现出强烈的戏剧性与世俗的欢乐。正是对色彩的完美把握，对艺术语言的巧妙运用，才令这幅作品穿越几百年风雨仍然有让人心旷神怡的审美特质。

创造艺术形象是艺术语言最主要的功能。艺术家运用独特的表现方式和手段，借助特定的物质媒介，将头脑中的审美意象具象化为艺术形象。艺术语言是艺术家传达创作意图、思想和情感的途径与外在载体。由于艺术语言不同，被创造的艺术形象也有所区别，例如绘画中的人物、风景等是具象艺术形象，而音乐中的旋律、舞蹈中的舞姿等则是抽象艺术形象。以摄影艺术语言来说，光线、色彩、影调、线条、形状、平衡性、质感、焦距、景深等艺术语言都会对最终摄影作品的呈现产生影响。在肖像摄影中，由于光线的方向和强弱不同，对人脸的骨骼呈现也有差别，同一个模特在不同光线下能够体现出不同的性格特征，甚至会出现外貌"判若两人"的情况；摄影的色彩能够直接表达作品的情绪特征，色彩的饱和度和色深对照片的整体情感表现会产生很大的影响；摄影的景深能够突出画面的主体形象，虚实有度以着重刻画重心。艺术家正是通过艺术语言将所思、所想、所感具象化呈现出来，观众可以通过解读艺术语言去感知艺术形象，并且与艺术作品产生共鸣和情感交流，艺术语言在艺术作品的层次中是最基础也是最本质的。

各门艺术都非常重视对于艺术语言的研究和运用。小提琴协奏曲《梁山伯与祝英台》将民间戏曲音乐表现手法引入西方交响乐中，以鲜明、生动、新颖的艺术语言塑造了梁山伯与祝英台的爱情悲剧形象，以极富中国民间特色的音乐艺术语言成功将音乐结构与剧情发展有机结合，小提琴细腻流畅的特殊音色使整个爱情悲剧的主题和情感都得到充分的抒发。在中国画中，笔墨是非常重要的艺术语言之一。中国画以笔、墨为主要艺术表现手段，对于笔墨的运用有着独特的技巧和严格的要求。墨是中国画的基本材料之一，墨色的细腻或浓重不同，艺术家表达出的意象和情感也有所差别，而笔则是表现中国画形体与意境的主要工具，艺术家通过不同的笔法和笔触，创造出丰富的线条、纹理和质感，呈现画面中的人物、景物，表达画家的审美情感。中国画的笔墨运用非常注重灵活性和技巧性。例如郑板桥画墨竹，以墨的浓淡表现竹叶的成熟程度以及竹子之间的远近，以笔触体现竹子的刚劲与坚韧，虽寥寥几笔却形神兼备。中国画的技法丰富，包括勾、勒、皴、点等笔法，烘、染、破、积等墨法，以及工笔、写意、白描等传统画法。有"马一角"之称的南宋著名画家马远（1140—1225）善用大笔皴擦，在《踏歌图》中笔墨皴法变细密为粗犷，表现出山石陡峭、梅干斜塞的山水景色，画面下方四个小人踏歌而行，表现出一派丰平景象。

艺术语言不仅可以塑造艺术形象，同时自身也具有审美价值，因此各艺术门类都不吝于在艺术语言方面的探索与创新，以不断促进艺术的进步和发展。通过探索新的材料和媒介，运用新的技术和工具，或者将不同的艺术形式和风格融合在一起，艺术家们意图打破传统的束缚，创造

出新的艺术效果和视觉体验。徐悲鸿（1895—1953）画的骏马将西方光影与东方传统绘画相结合，追求画面的明暗与体积感，马的臀部和背部大面积留白，以借明暗效果来表现马的雄健肌肉。艺术家们对于艺术语言的探索与创新，带来了许多令人眼前一亮的新的艺术风格与艺术作品，使艺术表现更加多姿多彩，富有创造力和时代感。正是由于艺术家们孜孜不倦地探索并扩展艺术语言的边界，艺术才能够与时俱进、不断向前。

科技进步在很大程度上推动了艺术语言的发展，尤其是在现当代艺术中，数字技术的快速发展为艺术家们提供了新的艺术创作媒介，使艺术家可以在构筑艺术形象时使用虚拟现实等科技创作手段。这种建立在科技进步上的艺术语言可以进一步提高艺术鉴赏过程中的沉浸感和参与度，更丰富了艺术的表达方式。

任何艺术作品与艺术形象的塑造都离不开物质传达手段对象化、物质化的过程，因此，艺术语言的运用和艺术符号的表达是艺术创作不可或缺的环节。艺术家对于其所置身于其中的世界进行感知，而后将素材内化于心生成心象，最终物化为人文艺术作品。当然，艺术语言并不只是单纯创作艺术形象的手段，它的潜在意味在于对艺术意蕴的塑造与表达。

4.1.2　艺术形象

艺术形象是艺术作品的核心，它是指艺术家通过审美主体与审美客体的碰撞创造出来的具象艺术成果。从艺术构成的层次来看，线条、色彩、文字、声音等艺术语言是艺术形象的感性外观。艺术家通过对客观现实生活的观察和思考，将其提炼、加工并赋予感性的表达，创造出具有

感情色彩和审美性的艺术形象。这些形象可以是通过绘画、雕塑、摄影等艺术表现形式创作出来的具体形态，也可以是通过音乐、舞蹈、语言等艺术表现形式展现出来的情感和意象。

艺术形象按照感知方式来划分，包括视觉形象、听觉形象、综合形象和文学形象。这些形象既存在一定的共性，又各自具有不同的个性。视觉形象是指通过视觉感知方式去直接感受的艺术形象，包括绘画、雕塑、摄影等空间艺术表现形式中所包含的形象。它们具有直观、具象的特点，能够直接触动观众的视觉感官。摄影艺术最主要的特征就是纪实性，其拍摄对象在作品呈现上几乎与现实一模一样，如实地反映了客观事物的面貌。加拿大著名摄影家尤素福·卡什（1908—2002）拍摄的《二次大战时的丘吉尔》，真实地再现了丘吉尔愤怒的瞬间，让观赏这幅摄影作品的观众直观地感受到画面中展现的艺术形象所想表达的情绪。听觉形象指的是通过听觉直接感知到的艺术形象，主要出现在音乐这一艺术领域。听觉形象通过声音、音调、旋律等音乐艺术元素来表达情感和意义，通过将时间上流动的音响有秩序地排列组合来引发观众心理上的想象与情感上的共鸣，因此音乐艺术在具有抽象性、抒情性的同时也存在着模糊性与多义性。综合形象是指刺激人们多种感知方式运作的艺术形象，常见于戏剧及影视艺术作品。综合形象通过影像、声音、音乐、文学等多种艺术元素的有机组合，塑造出的艺术形象，往往更加立体饱满。另外，综合形象一般情况下是集体创作劳动的结晶，由于其所需艺术语言众多，通常需要多部门协调工作去完成最终的综合艺术形象。文学形象是通过文字和语言为媒介创造出来的艺术形象，主要出现在诗歌、小说、散文等文学作品中。文

学艺术的创作手段意味着它的艺术形象是间接表达出情感和思想的，因而在阅读过程中，非常依赖读者自身的修养阅历以及想象力等审美手段。正如西方谚语所说："一千个读者就有一千个哈姆雷特。"文学形象的间接性也为读者带来了更广阔的鉴赏空间与更自由的审美体验。

艺术形象不仅具有具体可感的形象性，还具有概括性。艺术家通过艺术形象将广泛的生活内容概括其中，通过表达形象的特点和视角来传达对生活的把握和理解。同时，艺术形象还具有情感性和思想性。艺术家在创作艺术形象时，通常会融入自己对生活的情感、感受和思考。艺术形象可以是艺术家对喜、怒、哀、惧、爱、恶、欲望等情感体验的表达，也可以是对社会、人性、价值观等思考和评价的体现。这些情感和思想的体现使得艺术作品更加丰富有深度，引发观众共鸣和思考。此外，艺术形象还具有审美意义。艺术家的审美理想和审美情趣会贯穿于艺术形象的创作中，从而赋予作品一种独特的美感和审美价值。艺术形象的构图、色彩运用、线条表现等方面都能够体现艺术家对美的追求和创造，同时，这种审美的艺术传达也给予欣赏者美的享受。

4.1.3 艺术意蕴

艺术意蕴不同于艺术的审美形式感，它内化于作品的形式之中，在很多情况下往往以一种模糊、朦胧的状态呈现。艺术意蕴往往不容易用准确的语言描述出来，而是通过一种哲理、诗情或神韵的方式存在于作品中。艺术意蕴常常是只可意会，不可言传。艺术家通过作品所表现的形象、情感、意象等，以及艺术形式所包含的符号、色彩、线条等元素，传递出一种深层次的思考和感悟。黑格尔认为，艺术作品不仅仅是表面

上的形象和表达，更重要的是其中蕴含的意蕴和思想。艺术作品通过隐喻、象征、符号等方式，传递出更深层次的含义和情感，进而引发观者的共鸣和思考。这种意蕴是超越直接表达的，它呈现了一种丰富、多层次的美学体验和感受。因此，黑格尔主张艺术应该超越纯粹的表象和形式，以更深远的方式展现思想和情感。优秀的艺术作品往往具有超越感性和实用性的"纯粹性"特质，即艺术作品通过自身的形式和结构，传达出一种纯粹而无须外在解释的意义和情感。

作为一种"只可意会不可言传"的艺术层次，每个人心中都有自己对它的理解，为了更好地理解艺术意蕴，本节将从以下几个层次加以分析。

艺术意蕴的第一个层次是艺术语言的意蕴。艺术语言的意蕴常常是艺术家通过选择和组织形式、材料、色彩和构图等元素，创造出一种独特的视觉或听觉体验。这种体验超出了日常生活的局限，形成了对美、情感、真理等无限维度的探索和表达。绘画的线条、色彩，音乐的节奏、韵律，文学作品的遣词造句等各有不同的欣赏价值与情调。可以说，人们在对艺术作品鉴赏的同时，也是在对作品艺术语言进行鉴赏。汉代骈文以极其对称的格式被人称道，我们在欣赏这类作品时，同时也是在欣赏其华丽的辞藻、骈丽的韵脚、协调的声律等艺术语言的意蕴美。

艺术意蕴的第二个层次是艺术形象的意蕴。艺术形象的意蕴常表现出其背后潜在的含义，并且能够在作品中呈现出如"愤怒""忧郁""激情""欢乐""哀愁"等情感和情绪。元代诗人马致远（约1250—不详）在《天净沙·秋思》中，仅用"枯藤老树昏鸦，小桥流水人家，古道西风瘦马"九个物象，就表达出游子漂泊在外凄苦惆

怅之感。

　　艺术意蕴的第三个层次就是艺术作品所蕴含的文化意义。艺术作品不仅仅是个体创作者的表达，更承载着一定时代、地域和社会背景下的文化认知、价值观念和思想观念。首先，艺术作品反映了特定的文化背景。每种文化都拥有自己特殊的符号、象征和语言体系，艺术作品通过这些符号和语言体系传递出对特定文化的认知和理解。中国古代绘画中的山水意境体现出中国传统文化对自然与人文的独特理解，王昌龄（698—756 或 757）在《诗格》中认为，"诗有三境，一曰物境，二曰情境，三曰意境"。唐代文艺理论家司空图（837—908）提出"象外之象，景外之景"，都可看出意境在中国传统美学中的重要地位。其次，艺术作品传递了一种特定时代和社会的价值观念。不同历史时期和社会环境下的人们对真、善、美的理解和追求会影响到艺术作品的创作和主题。文艺复兴时期的艺术作品就追求人性的光明与理性，打破了对宗教的无限服从，反映了当时对个性解放和自由平等的追求。此外，艺术作品承载了人类的共同人文精神。不同民族、不同文化之间存在着普遍共通的价值和情感。艺术作品能够触发观者的情感共鸣和共识感，超越语言和文化的界限，以人类共有情感和体验，如生存、死亡、爱情、亲情等为基础，传递出跨越时间和空间的人文关怀和理解。通过对艺术作品所蕴含的文化含义和人文精神的解读和赏析，我们能够更好地理解和感受不同文化和时代的独特价值观念和思想观念，其在跨文化交流和人类共同情感与理解上起到了重要的作用。

　　此外，艺术意蕴还具有无限性、普世性与模糊性。每个人独特的背景、经验、情感等都会导致对艺术意蕴理解的不同，因此，艺术作品的意蕴是一种开放性和多样性的存在，给观者带来了更多的思考空间和想象力的发挥。艺术作品在有限的形式和表达中，体现出无限的内涵和意义。艺术作品不受时间、空间和个人差异的限制，具有普世性的意蕴。艺术作品中个别的表达和触发的情感内核包含着普遍的人类经验和共识。艺术意蕴还具有模糊性与多义性。艺术家创造过程的直观性和非理性性质；艺术作品采用符号、隐喻等艺术手法；不同鉴赏者自身的学识、经验有一定差别……这些因素都表现出艺术意蕴的传达往往因人而异，具有模糊性与多义性的特点。但这种模糊性和多义性并非无益的，它们能够激发鉴赏者的想象力和思考，促使他们去探索与深入思考作品背后的意义。

　　艺术意蕴可以增添作品的深度与内涵，使之超越简单的娱乐属性。总的来说，艺术意蕴并不是每一个艺术作品都必须具有的层次，但它是艺术作品中一种更高级、更抽象的表达方式，可以丰富作品的内在表达和观者的外在体验，为作品赋予更加丰富的思想意义和艺术价值。

4.1.4　文本特征

　　艺术作品是艺术家精神创造的结晶，以物化形式存在并代表了艺术家创作的成果，同时它也是艺术接受的开始。因此，了解艺术作品的特征对我们认识艺术生产过程起着重要的作用。

　　独创性是艺术作品的首要特征。艺术是创造的赞歌，因此，艺术作品必然具备独创性，否则，千篇一律和缺乏新意的流水线工程会让人感到索然无味。成功的艺术作品凝结了艺术家独特的审美体验和情感，并呈现其独特的创作风格和艺术个性。这样的艺术作品是无可替代和不可复制的，它们在题材的选择、主题的挖掘、风格的

创造和艺术表现形式的创新等方面，都展现了对独创性的追求和对内容与形式创新的探索。

艺术与历史紧密相连，我们应当"站在巨人的肩膀上"，但不可拘泥于传统。如果艺术作品过于"新奇"，与传统脱节，其作品便可能因为缺乏与观众已有审美经验的联系而难以理解；反之，如果创作过于依赖传统，观众可能会因过于熟悉而失去兴趣。通常，那些能引起一定"陌生感"的作品更容易激起观众的兴趣。伟大的艺术家总是能通过高超的创作技法展现对生活独特的审美认识和感受，并运用多种艺术手段和表达方式，打破常规，创造新的技法或风格。毕加索的作品风格强烈且新奇，他的艺术生涯经历了蓝色时期、玫瑰色时期、黑人时期、分析时期、综合时期、超现实时期、牧歌时期等多个阶段，每个阶段的作品都展现了他的独创性特征。艺术的生命力来源于创造和创新，创新不仅意味着超越他人，更意味着超越自己。每件优秀的艺术作品都应具有独特的个性，因为它们是艺术家个性化审美、创造性精神的体现。这些作品阐释了艺术家的生命悸动，凝聚了艺术家的智慧和努力，并且体现出他们的学识、审美理想和情感表现。

艺术作品的第二个特征是包含着深刻的民族性与时代性。它反映了一定时期、一定地区的文化特征和人们的生活状态。可以说艺术是一种历史的记录，它描绘了人类文明的发展和变迁，也反映了人类心灵深处的需求和追求。人类社会所蕴含的各种民族文化，以及相伴随的独特民族性格，都深深铸造了我们的生活方式和世界观。艺术的民族性体现在对民族本质特征的呈现上，地理环境、经济背景、文化传统等都会影响艺术作品的风格和特征。尼德兰绘画风格纤巧精细，以细密画与祭坛画为主，人物较为写实，充满生活气息；法国绘画就常展示出华丽浪漫的一面，这与民族气质密不可分。艺术还总是蕴含深厚的时代印记。以青铜器为例，殷商时期的青铜器纹饰主要以"饕餮纹"为主，具有奴隶社会的时代特征。随着时间的推移，这些纹饰逐渐减少，反映出社会的变迁；春秋战国时期，青铜器纹饰则展现了丰富的生活场景，凸显了社会的巨变。在今天的全球化背景下，保持民族性的艺术不仅是对传统的尊重，也是对文化多样性的保护。真正的艺术不仅仅是对美的追求，更是对文化、历史和生活的深入思考。在创作时，艺术家应该深入了解自己的文化根源，传达时代的声音。

艺术作品的第三个特征是典型性。以文学作品为例，艺术作品无法将世间百态纳入一本书中，因此在形象的塑造上往往选择具有代表性的人物或事件进行描绘。典型形象既有个性，又体现出人类的共性，因此俄国批评家维萨里昂·别林斯基（1811—1848）曾称艺术作品中的典型人物为"最熟悉的陌生人"。《红楼梦》中，泼辣狠毒的王熙凤、多愁善感的林黛玉等典型人物形象，令人仿佛看见一个个活灵活现的人在"贾府"里生活，同时，我们也能从中看到当时社会的影子。创作典型形象要求艺术家对日常生活中的客观现实进行艺术总结，从现实生活中发掘典型人物的原型，然后再通过艺术加工和想象重新塑造人物形象，以此构建出具有高度典型性的艺术形象。

艺术作品作为艺术创作的成果或产品还具有商业性。在当代社会，艺术作品在市场流通中往往显示出某种商品特性，但这并非其主要或本质特征。艺术作品是一种特殊商品，它主要作为欣赏对象，是精神的产物，与其他普通商品有所不同。

4.2 风格与流派

中外艺术史上，凡是青史留名的艺术家无一不具有自己独特的风格。这种风格往往贯穿艺术家一生的艺术创作，也成为后人辨认其作品的依据之一。例如同为五代花鸟画家，徐熙（生卒不详）与黄筌（约903—965）的绘画风格就截然不同：徐熙落墨为格、放荡不羁，黄筌工笔细致、傅色富丽，二者的艺术风格常被称为"黄家富贵，徐熙野逸"。

在归纳中外艺术史的时候，我们还会发现，某一历史时期，艺术理念、审美思想和艺术风格相近的一批艺术家会形成一定的流派和思潮。如威尼斯画派、普罗旺斯画派、枫丹白露画派、象征派、印象派、巡回展览画派等。

艺术风格促进了艺术流派的形成，而艺术流派又反过来扩大了艺术风格的影响力。二者相互作用，彼此促进，共同筑起缤纷多彩的艺术天地。

4.2.1 艺术风格

艺术风格是艺术作品整体呈现出来的具有代表性的面貌，它包含了艺术家个人的思想、情感、审美观念、技巧等，同时也受到作品所表达的主题、对象和形式的影响。它是通过艺术作品表现出来的相对稳定、深刻、真实的时代、民族、文化及艺术家个性等内在特征的外部印记。它不仅是艺术家个人艺术成就的标志，也反映了特定时代和文化的特征。

艺术风格的内部因素主要来自艺术家自身，这些因素对艺术风格的塑造起到关键作用。

性格决定了艺术家看待世界和表达自我的方式。如性格豪迈奔放的李白，他的诗歌风格大气磅礴、意境壮阔，是"君不见，黄河之水天上来，奔流到海不复回""人生得意须尽欢，莫使金樽空对月"的豁达，是"白发三千丈，缘愁似个长"的想象和创造，豪迈奔放的性格使得他的诗歌具有强烈的感染力，让人感受到他对自由、理想的追求和对人生的热爱。杜甫性格沉郁内敛，忧国忧民。他的诗歌风格深沉凝重、情感真挚，"国破山河在，城春草木深。感时花溅泪，恨别鸟惊心"，是他对国家命运的担忧和对人民苦难的同情，具有深刻的思想内涵和强烈的社会责任感。

气质是人的心理活动的动力特征，是艺术家内在精神特质的外在表现，不同的气质会赋予作品独特的风格。倪瓒（1301—1374）是元末明初的画家，他的山水画多描绘太湖一带的景色，画面构图简洁，常采用"一河两岸"式的构图，近景是坡石树木，远景是山峦，中间隔以大片湖水。如《渔庄秋霁图》，整个画面给人一种空灵、悠远的感觉。他用墨淡雅、笔法疏松，这种艺术风格体现了他超脱世俗的气质，追求一种宁静、自然、纯净的精神境界，仿佛作画不是为了描绘现实世界，而是为了表达内心的精神寄托。

人生经历是艺术家创作的重要源泉，不同的经历会塑造出不同的艺术风格。朱耷（1626—约1705）是明朝皇族后裔，明亡后经历了巨大的人生变故。他的作品风格独特，充满了遗民情感和对命运的悲愤。他的绘画常常以象征手法表达自己的心境。例如他画的鸟和鱼，多是眼珠向上翻，呈现"白眼向人"的姿态，这是他内心痛苦和不屈的外在表现。他的作品构图、笔墨简洁而富有表现力，通过这种独特的风格，他抒发出国破家亡后的孤寂、悲愤以及对旧王朝的眷恋，苦

难的经历让他的作品蕴含着深刻的情感、体现出冷峻的风格。

天赋与才华是艺术家先天具备的艺术感知和表现能力，以及后天的发展形成的创作能力和创新思维，它们共同作用于艺术风格的形成。有敏锐观察力的艺术家能够捕捉到常人忽视的细节，再加上创新的才华，能够形成独特的风格。比如东晋顾恺之就是一位极具天赋的画家，他天生对人物的神态和气质有着敏锐的捕捉能力。在绘画理论方面，他提出了"传神写照，正在阿堵中"，强调人物画中眼神的重要性。顾恺之根据曹植的《洛神赋》而作《洛神赋图》，凭借其天赋，将曹植与洛神之间复杂的情感，以及洛神的飘逸姿态和超凡气质，通过细腻的笔触和巧妙的构图表现得淋漓尽致。

艺术家对美的本质、价值以及表现形式的认知与判断，在艺术风格的形成与发展中起着至关重要的作用。从本质上看，审美观念为艺术风格奠定了基础，决定了艺术家对艺术的追求方向和价值取向。它如同一个指南针，引导着艺术家在创作过程中选择与运用元素。荷兰画家皮特·科内利斯·蒙德里安（1872—1944）的审美观念促使其在作品中运用简洁的几何图形和高纯度色彩，其作品《红、黄、蓝的构成》，以红、黄、蓝三种基本颜色的正方形和长方形进行组合排列，呈现出简洁、纯粹、理性的艺术风格，给人以强烈的视觉冲击，同时也传达出他对秩序与和谐之美的独特追求。在形式表现方面，审美观念直接影响着艺术风格的外在形态。艺术家的审美观念决定了他们对艺术语言的运用方式。如果艺术家崇尚古典之美，那么他们可能会借鉴传统的艺术形式和技法，注重比例、对称和和谐，从而使作品呈现出严谨、庄重、典雅的艺术风格。如

意大利文艺复兴时期的画家拉斐尔·桑西的《雅典学院》。相反，如果艺术家追求现代之美，他们可能会打破传统的束缚，尝试新的材料、技法和表现形式，以创造出富有创新性和时代感的艺术风格。比如西班牙画家巴勃罗·毕加索的《格尔尼卡》。在主题选择上，审美观念也起着决定性的作用。艺术家的审美观念会引导他们关注特定的题材和主题。那些具有深刻人文关怀的艺术家，往往会选择表现人类命运、社会问题等的主题，通过作品表达对人性的思考和对社会现实的关注，如法国写实主义画家居斯塔夫·库尔贝（1819—1877）的《石工》。而那些追求自然之美的艺术家，则可能会将大自然作为创作的主题，通过对自然景观的描绘来传达对生命的敬畏和对美的感悟，如张大千（1899—1983）晚年的泼墨泼彩山水画《庐山图》。此外，审美观念还影响着艺术风格的情感表达。不同的审美观念会带来不同的情感倾向。追求宁静、平和之美的审美观念会使艺术风格传达出舒缓、柔和的情感；而强调激情、冲突之美的审美观念则会使艺术风格充满强烈的情感张力和冲击力。

以上形成艺术风格的主观因素，实际上是不可分割的。性格与气质奠定了艺术家的底色，艺术家的个人经历以及由此产生的情感会进一步塑造性格与气质，成为艺术创作的催化剂和内容源泉，而艺术天赋与才华是实现风格的手段和工具，审美观念进一步使艺术风格更加具体而独特。它们之间相互关联、影响，共同塑造了艺术家的艺术风格。

艺术风格形成的外部因素主要包括社会文化背景、历史时期、地域文化以及艺术交流等方面，这些因素对艺术风格的形成起着重要的推动和塑造作用。

社会文化背景为艺术风格的形成提供了广阔的土壤。不同的社会文化环境会孕育出不同的艺术风格。例如，在中国古代，儒家、道家、佛家思想相互交融，对艺术风格产生了深远影响。儒家强调"文以载道"，使得一些艺术作品具有强烈的道德教化功能和社会责任感。如唐代阎立本（601—673）的《步辇图》，以宏大的历史场景和严谨的人物造型，展现了唐太宗接见吐蕃使者的情景，体现了儒家文化对国家政治和礼仪的重视。道家追求自然无为、顺应天道，这种思想影响下的艺术作品往往呈现出空灵、自然的风格。如宋代米芾的山水画，以水墨点染表现山水的神韵，追求自然天成的意境。佛家的禅意也在一些绘画和书法作品中有所体现，如王维的诗"行到水穷处，坐看云起时"传达的深邃禅境。

不同的历史时期具有不同的时代精神和审美需求，从而影响艺术风格的形成。例如，文艺复兴时期，欧洲社会经历中世纪的黑暗压抑，人们开始重新关注人的价值和尊严，追求人文主义精神。这一时期的艺术风格强调真实地描绘人体，表现自然和生活的美。列奥纳多·达·芬奇、米开朗基罗·博那罗蒂等艺术家的作品都体现了这一特点。而在现代主义时期，社会经历了工业革命、世界大战等重大变革，人们的思想观念和生活方式发生了巨大变化，艺术风格也变得更加多样化和个性化，如立体主义、表现主义、超现实主义等流派的纷纷涌现。

地域文化也是艺术风格形成的重要因素之一。不同的地域有着不同的自然环境、风俗习惯和民族传统，这些都会反映在艺术作品中，形成独特的地域风格。例如，中国的江南地区，山水秀丽、气候温和，孕育了婉约细腻的江南文化。江南的绘画、书法、园林等艺术形式都体现了这种风格。在非洲，不同的部落文化也形成了各具特色的艺术风格。非洲的木雕、面具等艺术作品通常具有夸张的造型、强烈的色彩和神秘的宗教寓意。

艺术交流是促进艺术风格形成和发展的重要动力。不同国家和地区的艺术家之间的交流与融合能够带来新的艺术观念和表现手法，丰富艺术风格的多样性。例如，19世纪欧洲绘画与日本浮世绘艺术的交流，对印象派的形成产生了深远影响。浮世绘的色彩、构图和平面化表现手法启发了印象派画家，使他们在绘画中更加注重光影和色彩的变化，追求瞬间的视觉感受，如奥斯卡·克劳德·莫奈的《印象·日出》。

认识艺术风格意义重大。对欣赏者，可提升审美体验、拓宽视野；对艺术史研究者，是梳理脉络、划分流派及揭示社会文化变迁的依据；对艺术家，有助于确立定位与创新；在文化传承交流方面，作为载体促进不同文化相互了解融合。要认识艺术风格的意义，首先应当理解艺术风格的基本特征。

1. 独创性

艺术风格的独创性是其最为核心的特质之一。每一位艺术家都是独一无二的个体，他们的性格、经历、情感以及对世界的认知方式各不相同。这些独特的因素融合在一起，赋予了他们的艺术作品一种无法复制的独创性。艺术家通过自己的艺术风格，将内心深处的情感、思想和观念以独特的形式表达出来。如巴洛克艺术的首要特性是华丽和豪奢，也富有浪漫精神，强调无边的想象和非理性。作品中充满了紧张的戏剧性风格。激情、动感、空间性质和综合性都是其核心元素。彼得·保罗·鲁本斯（1577—1640）的《劫夺留西帕斯的女儿们》，画面中的

人物动作生动，肌肉线条强健，充分体现了巴洛克艺术的动态感和力量感。而洛可可风格的特点是精妙、华丽、矫饰，其颜色明亮柔和，设计和绘画反映出曲线之美以及非对称原则。让一安托万·华托（1684—1721）在《舟发西苔岛》中用优雅的笔法和艳丽的色彩描述了一个逐渐消逝的贵族欢乐世界，情侣们离开神话中的爱岛，重新融入现实，每个人物的动态都蕴含与爱意关联的情绪。鲜亮的大海、宁静的斜坡、艳丽的树花，整幅画面都充满了浓厚的情感。弗朗索瓦·布歇（1703—1770）在《狄安娜出浴》这幅画中所描绘的女性体态柔美，在环境映衬下明亮眩目，色彩透明感的技巧启发了印象派，其作品呈现出温柔静谧的美感。

2. 稳定性

艺术风格的稳定性是艺术家在创作过程中逐渐形成并保持的一种相对固定的创作模式和表现方式。这种稳定性源于艺术家对自身艺术理念和创作方法的不断探索和确认。一方面，艺术家在长期的创作实践中，逐渐形成了一套适合自己的表现手法、题材选择和审美倾向。例如，齐白石擅长用简洁的笔墨描绘花鸟鱼虫等生活中的常见事物，画面充满了生活气息和童真趣味，他在数十年的绘画生涯中，始终坚持这种风格，不断地在题材和表现手法上进行深化和拓展。他对虾的描绘堪称经典，通过简洁而富有神韵的笔触，将虾的形态和动态表现得淋漓尽致。这种稳定性使得齐白石的作品具有很高的辨识度，也让观众能够在欣赏他的作品时感受到一种熟悉而亲切的艺术魅力。另一方面，艺术风格的稳定性也与艺术家的个性和艺术追求密切相关。艺术家的个性决定了他们对世界的独特感受和表达方式，而艺术追求则是他们在创作中不断努力的方向。一旦

艺术家找到了与自己个性和追求相契合的艺术风格，他们就会在一定程度上保持这种风格，以实现自己的艺术理想。如法国画家保罗·塞尚（1839—1906）通过对物体形态和色彩的重新构建，展现自然的本质结构。塞尚找到了与自己个性和追求相契合的艺术风格，即强调画面的形式感和色彩的稳定性。他在众多作品中，如《圣维克多山》等，始终坚持以独特的几何形状构建画面，用沉稳的色彩表现自然，这种风格在他的创作生涯中保持了较高的稳定性，充分体现了他对自己艺术理想的执着追求。

然而，艺术风格的稳定性并不是绝对的。艺术家在保持风格稳定的同时，也会随着时代的变迁、个人经历的丰富和艺术观念的发展而进行适度的调整和创新。这种调整和创新是在保持核心风格特征的基础上进行的，不会完全颠覆原有的风格。例如，毕加索的艺术风格经历了多个阶段的演变，从蓝色时期的忧郁深沉到立体主义时期的创新突破，但在每个阶段都能看到他对形式和色彩的独特探索以及对艺术创新的不懈追求，这种演变体现了艺术风格稳定性与变化性的辩证统一。

3. 多样性

艺术风格的多样性是艺术世界丰富多彩的重要体现，来源于多个因素的影响和交织，不同的历史时期有不同的社会文化背景和艺术哲学思潮，这对艺术风格的塑造产生了深远影响。从艺术家个体的角度来看，每位艺术家都有自己独特的创作风格。由于艺术家的性格、经历、审美观念和艺术技巧的不同，他们的作品呈现出千差万别的风格。艺术流派的多样性也是艺术风格多样性的重要表现。不同的艺术流派有着不同的创作理念、表现手法和审美追求。例如，古典主义强

调理性、秩序和完美的形式，追求庄重、典雅的艺术效果；浪漫主义则注重情感的抒发、想象力的发挥和个人主义的表达，作品充满了激情和幻想；现实主义则致力于真实地描绘社会现实和人民生活，强调作品的社会意义和批判性。这些不同的艺术流派在不同的历史时期和文化背景下产生，相互影响、相互竞争，共同推动了艺术的发展和进步。此外，不同的国家和地区有着不同的文化传统、价值观和审美观念，这些因素影响着艺术家的创作，形成了具有地域特色的艺术风格。例如，中国传统绘画注重意境的营造、笔墨的韵味和哲学思想的表达，以山水、花鸟等题材为主，追求一种空灵、悠远的艺术境界。而西方绘画则更注重对物体的真实再现、色彩的运用和立体感的表现，题材广泛，包括人物、风景、历史事件等。同时，不同的时代也有不同的艺术风格。古代艺术风格往往受到宗教、神话和贵族文化的影响，具有庄重、神秘的特点；现代艺术风格则更加多元化、个性化，反映了社会的变革和人们思想观念的解放。

4.2.2　艺术流派

艺术流派的形成通常源于艺术家对于艺术表现方式、审美观念以及对社会、政治和文化环境的态度的共同追求。每个艺术流派都代表了一种独特的艺术思潮和创作风格，并在一定的时间和地域范围内对艺术产生了深远的影响。其形成原因通常包括以下几个方面：

特定的历史时期、社会变革和文化思潮深刻地影响着艺术家的创作观念和风格，进而促使艺术流派的形成。在历史时期和社会变革方面，以文艺复兴时期为例，这一时期欧洲正经历着从中世纪向近代的重大转变。城市的兴起、商业的繁荣以及新兴资产阶级的崛起，带来了社会结构的巨大变化。人们开始对封建神学的统治产生质疑，追求人性的解放和现世的幸福。这种社会变革为艺术的发展提供了新的土壤。人文主义思潮在此时兴起，强调人的价值和尊严，主张以人为本，反对中世纪的神权统治。在这种思潮的推动下，艺术家们的创作观念发生了根本性的转变。他们不再仅仅为宗教服务，而是开始关注现实生活中的人和自然。古典主义艺术流派在这个时期得以发展，艺术家们借鉴古希腊罗马的艺术传统，追求形式的完美和秩序的和谐。他们以严谨的构图、精准的造型和细腻的表现手法，展现出人体的美和自然的壮丽。

文化思潮也是艺术流派形成的重要因素。不同的文化思潮会引发艺术家们对艺术的不同思考和探索。例如 19 世纪的浪漫主义思潮，强调情感的抒发、个性的张扬和对自然的崇拜。在这种思潮的影响下，浪漫主义艺术流派应运而生。艺术家们摆脱了传统的理性束缚，以奔放的情感和丰富的想象力来创作作品。他们常常选择历史、神话、传说等题材，通过夸张的表现手法和强烈的色彩对比，表达对自由、爱情和理想的追求。欧仁·德拉克洛瓦（1798—1863）的《自由引导人民》就是浪漫主义艺术的经典之作。画面中，自由女神高举三色旗，引领着人们奋勇前进。强烈的色彩、动态的构图和激昂的情感，充分展现了浪漫主义艺术的特点。

艺术家们对传统艺术的不满和创新追求常常是新艺术流派诞生的动力。在艺术发展的过程中，传统艺术形式往往会在一定时期内形成相对固定的模式和规范。然而，随着时代的发展和艺术家们对艺术本质的不断探索，一些艺术家开始对传统艺术感到不满。他们渴望突破传统的束

缚，寻找新的表现方式和艺术语言。印象派画家们就是在这样的背景下对传统绘画的写实风格进行了突破。在 19 世纪，传统绘画注重对物体的精确描绘和刻画细节，强调画面的稳定性和立体感。而印象派画家们则认为传统绘画过于注重形式和细节，忽视了对光影和色彩的瞬间感受的捕捉。他们走出画室，来到大自然中，直接观察和描绘自然光线和色彩的变化。印象派画家们用松散的笔触、明亮的色彩和瞬间的印象来表现物体，强调画面的生动性和瞬间感。如莫奈的《印象·日出》，以模糊的轮廓、斑斓的色彩和灵动的笔触，展现了日出时分港口的景象。它打破了传统绘画的固有模式，开启了一种全新的绘画风格。印象派的出现不仅改变了人们对绘画的认识，也为现代艺术的发展奠定了基础。

不同的地域有着独特的文化传统和审美观念，这为具有地域特色的艺术流派的形成提供了条件。中国的岭南画派就是地域文化因素影响形成的艺术流派。岭南地区地处中国南方，气候温暖湿润，自然风光秀丽。这里的文化传统融合了中原文化、岭南本土文化和海外文化的特点，具有开放、包容、创新的精神。岭南画派的艺术家们在这种地域文化的熏陶下，形成了独特的艺术风格。他们融合了岭南地区的文化特色和西方绘画技法，注重写生，强调对自然的真实描绘和色彩的运用。岭南画派的代表人物高剑父（1879—1951）、高奇峰（1889—1933）、陈树人（1884—1948）等，他们的作品既具有中国传统绘画的笔墨韵味，又吸收了西方绘画的透视、光影等表现手法。例如高剑父的《鹰》，画面中的鹰造型准确、气势磅礴，同时运用了西方绘画的光影效果，增强了画面的立体感和真实感。岭南画派的形成不仅丰富了中国绘画的艺术形式，也为中国现代绘画的发展做出了重要贡献。

总之，社会文化背景、艺术创新与突破以及地域文化因素等多方面的因素共同作用，促使了艺术流派的形成。这些艺术流派不仅反映了特定历史时期的社会风貌和文化思潮，也展现了艺术家们的创新精神和对艺术的不懈追求。

艺术流派的形成有多种类型：

第一种是自觉的组织类型，这些艺术流派是由一群具有共同理念和追求的艺术家主动组织起来的。他们通过创建艺术团体、创办刊物、发表共同宣言等形式来明确表达自己的艺术主张和创作目标。这类流派通常具有明显的组织结构和艺术风格，旨在推动特定的艺术革新或运动。达达主义即是由一群对战争和传统价值观绝望的艺术家自觉组织起来的艺术流派。他们在苏黎世的伏尔泰酒馆聚集，成立团体，以让·阿尔普（1887—1966 年）、特里斯唐·查拉（1896—1963）等为代表。通过创办《达达》杂志、发表《达达主义宣言》等形式明确表达反对传统美学观念和文化秩序。代表作如马塞尔·杜尚（1887—1968）的《泉》，以打破常规、颠覆传统艺术定义的方式体现对创新和反传统的追求。又如新月派，是中国现代新诗中自觉组织的艺术流派，以徐志摩（1897—1931）、闻一多（1899—1946）等为代表的诗人主动聚集，成立并创办《新月》月刊等刊物。他们发表理论文章和宣言，主张诗歌格律化，强调音乐美、绘画美和建筑美，如闻一多的《诗的格律》系统阐述了这一理论。在创作中，徐志摩的《再别康桥》等作品充分体现了新月派的追求，致力于创作出既有深刻情感内涵又有高度艺术美感的诗歌，以改变新诗创作过于随意、缺乏规范的状况。

第二种是集体创作类型，有些艺术流派的形

成是由于一群艺术家在相同的时间和地域内，受到相似的艺术潮流或外部环境的影响，而形成了共同的创作风格和主题。这种流派的形成可以是无意识的和自然的，如巴比松画派。19 世纪 30 至 70 年代，法国巴比松村的一群画家在社会变革及对传统绘画反思的潮流下，受乡村自然环境吸引，聚集于此。他们热衷于描绘乡村自然风光和农民生活，注重户外写生，以自然的色彩和自由的笔触捕捉乡村的真实与宁静。代表作如卡米耶·柯罗（1796—1875）的《孟特芳丹的回忆》和亨利·卢梭（1844—1910）的《枫丹白露森林的入口》，展现出巴比松画派在特定时期和地域中受外部环境影响形成的共同创作风格和对自然热爱的主题。还有中国的"海上画派"，19 世纪中叶至 20 世纪初的上海，开埠通商后西方文化涌入，商业氛围浓厚。一群画家受西方绘画技法和观念及当地商业文化影响，形成海派绘画流派。其作品融合西方绘画表现手法与中国传统笔墨韵味，除传统题材外，还描绘城市生活和市井风情。任伯年（1840—1896）的作品体现了海派绘画在特定时间和地域下，受多种因素影响形成的灵动活泼、色彩丰富的共同创作风格和广泛的主题。

第三种为后期总结类型，一些艺术流派是艺术评论家或历史学家在特定历史时期结束后，对某段时间内的艺术活动进行总结和分类而形成的。这类流派的名称和界定往往是后来才被赋予的。如哥特式艺术流派主要兴盛于中世纪欧洲，当时宗教占据重要地位，各地建造的大教堂如巴黎圣母院、科隆大教堂等在结构和装饰上有高耸尖塔、彩色玻璃窗等相似特征，手抄本插画和宗教绘画也具相应风格。起初并无该称谓，后来艺术评论家及历史学家对中世纪这一时期的艺术活动总结后，将具有这些共同特征的创作归纳为哥特式艺术。

除了前面提到的类型，一些艺术流派的形成还与当时的社会政治环境直接相关。艺术家们通过他们的创作表达政治观念，对社会不满，或者对某种社会运动的支持。例如，俄国的社会主义现实主义即是在俄国革命之后，艺术家们以揭示社会问题为目的而形成的流派。还有一些艺术流派的形成与特定的文化传统和价值观息息相关，这些流派通过对传统文化进行批判、颠覆或者演绎，塑造了独特的艺术风格和表现形式。另外，一些艺术流派的形成与当时的艺术技术和创新有关，艺术家们运用新的技术和媒介，创造出不同以往的艺术表现方式，形成了新的艺术流派。在艺术流派的形成中，社会历史条件也起着至关重要的作用，这些条件可以是政治、社会、文化、技术等方面的，对艺术家们的创作思想和表现方式产生了深远影响。

在艺术发展史上，艺术流派不仅是艺术家们创造力与个性的集中体现，更是时代精神与社会文化的生动反映。从激发创新的艺术创作到塑造多元的审美观念，再到承载历史文化与推动文化交流融合，艺术流派的影响贯穿了艺术发展的各个层面。

在艺术创作方面，艺术流派激发创新精神，为艺术家提供新的创作思路与方法，如印象派突破传统绘画束缚，激励艺术家大胆尝试。同时，流派之间的竞争与交流推动艺术进步，不同流派为彰显独特性不断探索创新，相互借鉴融合，为艺术创作带来更多可能。此外，艺术流派丰富艺术表现形式，每个流派都有特定表现形式，涵盖绘画笔触、色彩运用、雕塑造型材质、文学叙事语言、音乐旋律节奏等，为艺术表现增添丰富元

素，且促使不同艺术门类相互影响融合，启发其他领域艺术家。

在艺术欣赏和审美观念方面，艺术流派拓宽审美视野，其多样性为观众提供丰富审美体验，不同流派作品各具特色，让观众培养出多元审美眼光。同时艺术流派演变反映不同历史时期审美变化，帮助观众理解艺术与时代的关系。艺术流派还引导审美潮流，具有影响力的流派往往引领当时审美潮流，其作品受关注追捧，艺术理念和风格影响社会审美取向，如现代主义推动审美观念更新，建筑、设计、时尚等领域也受其影响。艺术流派通过艺术批评、展览、媒体传播等引导公众审美，提升社会整体审美水平。

在艺术史和文化传承方面，艺术流派有着重要作用。一方面，艺术流派是特定历史时期社会、文化、思想的反映，以艺术形式记录人类历史发展变迁，不同流派作品蕴含当时社会风貌、生活状态、价值观念等信息，成为后人研究历史文化的重要资料，传统艺术流派传承有助于保护文化遗产，为后人提供学习传承途径。另一方面，艺术流派在不同国家地区传播促进文化交流融合，具有国际影响力的流派影响其他地区艺术发展，激发当地艺术家创作灵感，促进不同文化艺术交流，不同国家地区艺术家吸收外来流派影响结合本土文化创新，形成新流派，艺术流派交流还促进不同文化相互理解尊重，各国艺术展览和文化活动展示不同流派作品，提供了解欣赏不同文化的平台。

4.3　文本的解读与评价

艺术作品作为艺术生产的成果，其价值不仅体现在它是艺术家劳动的结晶，还体现在全人类的普世文化价值之中。对艺术作品的解读与评价是艺术生产的最后一个步骤，既是对艺术生产成果价值的肯定，也是对艺术作品蕴含的意味的肯定。对艺术作品的解读与评价离不开对其内容与形式的分析，也离不开对艺术作品审美价值的判断。不可否认，正是有了艺术作品，我们才有可读可评的对象；同时，对艺术作品的解读与评价也在一定程度上促使着艺术作品更符合人类的普世价值，更贴合人类生活的现实需求。

4.3.1　文与质

艺术作品的内容源于艺术家对生活的洞见与阐释，呈现出他们与人生、社会的精神交流成果。虽然艺术作品中的生活、情感表征与客观物质世界中的生活体验可能有所相似，但二者并不等同。艺术作品是一种特别的精神创造，是艺术家基于个人经验，结合自身审美理想、情感和意志，观照并重塑生活的创作。因此，艺术创作主体的情感、意志等主观因素必然渗透到艺术作品中，成为内容的核心成分。同是羊羔，自然环境下的小羊洁白肥嫩，而画家笔下的羊羔则单纯可爱：前者传达的是物质性信息，让人有吃的欲望；艺术作品中塑造的羊则传递着精神性信息，触动人的心灵，给予人审美快感。

艺术作品的内容并非笼统的概述，而是对主题、题材、情节等多方面综合的诠释。其中，主题是艺术家希望传达的中心思想，它是作品的灵魂。题材则是艺术家选择来表现主题的具体内

容，如风景、人物、事件等。情感是艺术家在创作过程中的内心体验，它赋予作品情感色彩和意志力量。技艺则体现在艺术家对于材料、颜色、构图等的巧妙运用，是形式与内容的桥梁。

艺术作品之所以具备内容，是因为其表现形式赋予了内容以客观存在。形式即是内容在作品中的具体表现方式，主要由作品的内在结构和外在的艺术语言共同构成，内在结构称为内部形式，而艺术语言则是外部形式，两者在作品中紧密相连，互相渗透，不可分割。艺术作品的结构指的是作品内各局部间以及题材因素之间的内在联系和组织方式，理解作品结构就是对其目的性与功能性的理解。

在美术理论中，美术作品的结构常被称为"布局""构图"或"经营位置"。这些术语充分解释了结构在美术作品中的作用和意义。在小说等叙事作品中，结构的功能体现在故事的编排上，涉及人物关系的建立，细节、情节和环境的设置，主副线索的组织，开篇和结尾的设计，事件的详略处理，以及叙述顺序的安排等。小说和造型艺术一样，也有"经营位置"的问题。总之，只有通过合理的组织结构，作品的各个部分和各个因素之间的关系才能得到妥善的处理和安排，从而使作品内容得到充分的表现。

艺术作品的形式与内容是兼容并蓄且可以互相转化的，它们彼此配合，塑造出无数优秀的艺术作品。《文心雕龙》中写道："夫缀文者情动而辞发，观文者披文以入情：沿波讨源，虽幽必显。"写文章的人有了感情而写作表达出来，而欣赏文章的人要先通过文字（形式）才能赏析到这种情感（内容）。内容与形式并不能缺失彼此：失去了内容，线条、文字、音符只是无意义的排列；失去了形式，内容也只是杂乱的堆砌。

艺术美的重要特点之一，就是内容与形式的统一。艺术之美在于形式，但并非孤立于内容，它是两者有机统一的体现。事实上，我们对每种艺术的鉴赏都离不开对其形式美的欣赏。经过长期的历史发展，各个艺术门类都在运用美的法则积累丰富的创作经验。这些规则并非固定不变，随着艺术实践的深入，艺术形式也在不断转变和创新。艺术家们致力于探索和发现美的形式，选择最恰当的方式来呈现内容，扩大艺术的表现力，使得艺术形式之美得以持续发展。例如西方的绘画技巧，古希腊时期的绘画质朴天真，多是建筑的装饰，到了文艺复兴时期，透视法与生理学、光学等知识的应用，使得绘画形式更加真实优美，以此来反映人们内心对自由与民主的向往。

4.3.2 艺术美

艺术美并非凭空而来，也并非机械地从人们的主观意识中勾勒出来，它是现实美在艺术家的心灵和头脑中映照而成的产物。现实美是指对人类社会生活中具体事物美的理解和认识，它超越人的主观认知，以客观的方式存在。艺术美通常被理解为现实美的反映、升华和深化，是人类"合目的性"与"合规律性"的艺术实践活动。

首先，我们需要理解的是，一个传达美的艺术品必须是完整的，即内容与形式应该是和谐统一的。艺术内容与形式的协调统一是构成艺术品的必要条件。任何违和割裂的内容和形式都将对艺术品的完整性造成破坏，进而影响到艺术作品的美感。同时，我们也应注意，没有纯粹的形式美，即使形式上再工整，单纯的符号和线条也无法构成优美的诗词。只有当内容与形式达到完美融合，我们才会看到艺术之美。此外，实现艺术

美还需考虑艺术作品的内涵、意象、风格、调性等等因素，这些因素彼此交相辉映，共同塑造了艺术美。

艺术美来源于生活，在现实生活的基础上，艺术家通过描绘、提炼和反映形成美的意义。然而，另外，艺术作品中的美已与现实生活的原始美有了本质区别。约翰·沃尔夫冈·冯歌德（1749—1832）称艺术作品中的美为"第二自然"，即它是一个新的现实、新的存在。现实生活总是处于流动、变化、转瞬即逝的状态中，无法停滞。艺术作品中的美却能捕捉生活的瞬间，将其转化为富有意义的形式。这样，艺术的美便超越了生活的变化性，获得了永恒性。艺术美的永恒性也意味着它能超越艺术家有限的生命，使其成为不朽的精神传承。

现实生活是无止境的，而艺术作品中的美则能通过特定的物质和艺术语言，从现实生活中提炼出值得传达的部分。如果说画框和舞台是将艺术作品与现实生活隔离开来的屏障，那么艺术语言则是让现实生活以一种新的方式呈现在作品中的途径。毛泽东指出："人类的社会生活虽是文学艺术的唯一源泉，虽是较之后者有不可比拟的生动丰富的内容，但是人民还是不满足于前者而要求后者。这是为什么呢？因为虽然两者都是美，但是文艺作品中反映出来的生活却可以而且应该比普通的实际生活更高、更强烈、更有集中性、更典型、更理想，因此就更带普遍性。"①

艺术美的另一主要特性是其创造性。实际生活及其美是原始的，它是自然的存在，而艺术美则是艺术家对现实生活及其美的再现和创造。艺术家的个性、理念和对生活的洞察力，能够将生活的原始状态转化为艺术形象，使作品具有创造性。我们之所以说艺术美超越了现实美，与之通过艺术家的创造性工作，将现实生活中的真、善、美融入艺术作品中的特性是分不开的。

艺术的审美性与"丑"的关系也值得思考。在《西游记》中，存在着许多妖怪的形象，它们性格各异，图谋不轨：白骨精贪婪狡诈，蝎子精阴险狠毒，但在一定程度上反映了社会现实和人性。"丑"的事物经过艺术家的创造性劳动，在艺术作品中也能以审美特征表现出来。这就意味着，生活中的"丑"经过艺术家的创造变成了艺术美。

4.3.3 文本的接受

艺术生产不仅是意识的体现，也是社会中的实践活动。它涉及艺术家的创作、作品的社会传播和受众的接受，艺术生产的每一阶段都是一个互联的、动态的过程。在艺术作品诞生但未被公众接受之前，它有两层意义：首先，受众的参与使作品从可能性转变为现实性。其次，艺术作品需要受众的参与来赋予其真正的意义和价值。虽然艺术作品需要物质来展现，但其真正的本质是情感、思想和社会内容的结合。

然而，人们接触艺术有不同的方式和角度。例如，一个历史学家可能从历史的角度研究《清明上河图》，将其作为宋代民风民俗的参考资料。在这种观点下，其审美特性被历史特征遮盖。因此，欣赏艺术作品及其真正的审美属性需要采纳所谓的"审美态度"，即非功利的欣赏态度。

接受美学主张读者在艺术鉴赏中扮演核心角色。艺术作品为读者提供了审美客体，读者不是被动接受，而是主动参与其中进行"审美再创造"活动。接受美学理论中，最突出的是汉

① 毛泽东选集 [M]. 北京：人民出版社，1991：861.

斯·罗伯特·姚斯（1921—1997）的"期待视野"和沃尔夫冈·伊瑟尔（1926—2007）的"留白"理论。"期待视野"理论认为读者在鉴赏文学作品时会带入背景知识、期望和审美趣味。为了达到艺术的新颖性，作品应当突破读者的预期，但又不应过于超前以至于不被读者理解。此外，由于每个读者的背景和经验都是独特的，他们对同一作品的解读和反应也将是多样的。伊瑟尔用"留白"和"不确定性"来凸显读者的参与对文本意义的影响。他强调，这些"留白"把文本从视觉结构中剥离出来，同时激发了接受者的想象力。"留白"指的是未在文字中直观表述的那部分，它需要读者借助自身的想象去解读。因此，伊塞尔认为每件文学作品都存有"不确定性"，这些作品存在的本质就是一种"召唤机制"，饱含着众多的"留白"。当读者注入自我独特的经历和设想，充实这些"留白"时，才赋予作品真正属于读者的一面，将其艺术世界转化为读者的精神领地，让其未定性得以确定，从而实现审美价值。

艺术接受是一种复杂的审美再创造活动，其中蕴含着多方面的审美心理机制。注意、感知、联想、想象、情感、理解等审美心理因素相互作用，相互影响，共同支撑起审美心理结构。作为接受者的一方，还会受自身学识、眼界、人生阅历、审美经验等影响。譬如，只有了解俄国卫国战争的社会背景以及俄国风土人情时，我们才能真正领会《战争与和平》的人物行为和思想内涵。

此外，艺术作品的鉴赏不仅仅局限于内容的理解，还需对作品的形式、艺术语言和表现手法有深入的了解和掌握。这些元素不仅有助于揭示作品的主题，还能够展现艺术形式自身的独特美学价值。通过对艺术作品的深入理解和鉴赏，欣赏者可以更全面地把握作品的内在价值和外在表现，更加准确地理解和评价作品的美学价值和艺术特性。

艺术批评是建立在艺术接受基础上，并从一定理论或立场出发的鉴别与评价。艺术批评在艺术创作与受众之间起到了至关重要的中介和桥梁作用。他们不仅为艺术家提供反馈，调节艺术创作的方向，还为广大受众提供审美的引导，深化对艺术的理解。由于各种限制和条件，大多数艺术作品无法由创作者直接展示给受众，因次，这些艺术作品必须通过如美术馆、音乐厅等中介机构参与艺术接受。这些中介环节并非毫无选择地接受所有艺术家的作品，他们对作品的质量和内涵有严格的标准，只有达到这些标准的作品才能得以向公众展示，这种对艺术作品的判断工作就是由艺术评论家来实施的。

艺术批评的桥梁作用还体现在批判艺术作品会对创作者的创作活动产生影响。艺术批评通过对作品的分析和评论，总结艺术创作的经验教训，不仅能指导观赏者提高欣赏作品的水平，而且还会对艺术家的创作活动起到调节的作用。魏晋南北朝时期，绘画评论与绘画史的理论体系逐渐创立，此前，绘画评论仅存在于零散的篇章中。顾恺之的《论画》、宗炳（375—443）的《画山水序》和王微（414—453）的《叙画》都是这个时期的艺术批评著作。南朝谢赫（生卒年不详）也在绘画评论领域做出了重要贡献，其著作《古画品录》是对 27 位魏晋时期的画家及其作品的评价，明确指出了绘画"明劝诫，著升沉，千载寂寥，披图可鉴"的社会作用，并在此基础上提出了六个品评画家高下的标准——气韵生动，骨法用笔，应物象形，随类赋彩，经营位

置，传移模写。认为优秀绘画作品的首要特征是生动地展现人物的精神状态和性格特征，使作品具有强烈的感染力。这"六法"不仅影响着中国传统绘画日后艺术批评的标准，而且也影响着画家在绘画创作中的艺术表现。正是艺术评论的倾向性特征和价值判断，赋予其调节和引导艺术创作的力量。而艺术创作的改变，反过来又会影响和改变艺术接受的状态。

艺术批评对艺术创作的调节作用也反映在其影响艺术作品的社会接受程度上。艺术家创作艺术作品的目标不仅是传情达意，更是为广大受众提供精神食粮。因此，艺术家不能无病呻吟，而是应当在关注和理解广大受众的精神需求和审美喜好下进行艺术创作。在这种情境下，艺术评论者就扮演了一个桥梁的角色，他们既分析和解读艺术作品的内在价值，又体现和传达大众的审美需求和期望。因此，当评论者对某一作品或某一艺术流派给予高度赞扬或严厉批评时，艺术家们会加以注意，并据此调整自己的创作方向和策略。

此外，由于艺术批评往往基于深厚的艺术史知识和艺术理论背景，因此艺术批评家的评价和指导对于普通受众来说具有极高的审美和参考价值。当受众在面对一件复杂或难以理解的艺术作品时，艺术批评可以为他们提供一个更加明晰和系统的理解框架，帮助他们更好地接受和鉴赏艺术作品。

第 5 章　艺术创作

艺术创作是艺术活动中最重要的组成部分，承载着无尽的创造力和表达力。它是人类观察、思考和感知世界的独特方式，是抒发和传达情感、思想、理念的媒介。艺术创作不仅仅是艺术家的个人创作行为，更是一种追求美、追求真理的探索，是对文化、历史、社会的见证和记录。

5.1　艺术创作的特点与主体

创作的形式多种多样，除了艺术创作，还有文学创作、学术创作、科技创作、媒体创作、商业创作、设计创作、编程创作以及社交媒体创作等。这些创作形式都需要创作者具备相应的知识、技能和创造力，以表达自己的想法、观点或情感，并与观众、读者或用户产生共鸣和交流。

5.1.1　艺术创作的特点

艺术创作的本质在于艺术家通过创造力和表达方式，将内心的情感、思想和观念转化为艺术作品，与观众进行交流和共享。它是一种自由的、个性化的情感表达，并且具有思考反思的过程，通过艺术语言和形式唤起观众的情感共鸣和

思考。艺术创作具有创意性、表现性、反思性、可解读性等多个特点。

1. 创意性

艺术创作的创意性是指艺术家在创作过程中通过独特的思维和创造力，创造出新颖、与众不同的艺术作品。创意性是艺术创作的核心特征之一，是艺术家与众不同的关键。艺术家通过独特的观点和思维，发现和挖掘出与众不同的艺术创作主题和表达方式。他们能够以不同的视角看待世界，从中发现新的灵感和创意，运用创造力和想象力，将内心的感受、情感、思想和观念转化为艺术作品，并且在创作过程中突破常规的思维方式，创造出新的形式和表达方式，采用独特的表现手法和技巧，将自己的创意和想法表达出来，创造出独特的艺术风格和个性化的作品。

同时，艺术创作的创意性还体现在艺术家个人的创作风格和独特性上。每个艺术家都有自己独特的创作方式和视角，这是一个艺术家之所以成为艺术家的关键。通过具有创意性的艺术创作，他们能够给观众带来新的视觉和思想的冲击，引发观众的思考和共鸣。比如西班牙画家毕加索的作品《格尔尼卡》（图 5-1）。这幅画是毕加索对 1937 年发生在西班牙小镇格尔尼卡的轰炸事件的回应。毕加索通过独特的表现方式和形

图 5-1 [西] 毕加索,《格尔尼卡》, 1937 年, 布面油画, 349.3 厘米 ×776.6 厘米, 西班牙马德里国家索菲亚王妃美术馆藏

式语言,创造出了一幅充满战争恐怖和痛苦的画作。他以立体主义的手法,将人物和动物的形象分解成几何形状和碎片化的表现。毕加索的创意性体现在他对战争和暴力的独特诠释和对人类苦难的深刻表达上。这幅作品不仅展示了他对形式和结构的独到见解,也表现了他对社会问题的关注和艺术的社会责任。

2. 表现性

艺术创作的表现性是指艺术作品所传达的情感、思想、意义和主题。它是艺术家通过创作表达自己内心世界和观点的能力。艺术创作的表现性通过多种形式来体现,如绘画、雕塑、音乐、舞蹈、戏剧等。艺术家通过色彩、线条、形状、音符、动作、语言等艺术元素的运用,传递自己的思想和情感。这种表现性是主观的,每位艺术家都有自己独特的表达方式和风格,也是与观众之间的沟通桥梁。观众在欣赏艺术作品时,根据自己的经历、情感和观点去理解和解读作品的表现性。通过与作品的互动,观众从中获得情感上的满足和思想上的启示。著名的音乐家路德维

希·凡·贝多芬的《第九交响曲》在音乐史上具有重要意义,其中第四乐章中的合唱《欢乐颂》尤为著名。贝多芬通过音乐的表现性,传达了对人类团结、和平与幸福的追求。这部交响曲以其宏大、庄严的音乐语言表达了贝多芬内心深处的情感和对人类命运的思考。尤其是《欢乐颂》这一部分,通过合唱团和独唱者的共同演唱,展现了人类心灵的共鸣和团结的力量。

3. 反思性

艺术创作的反思性是艺术家在创作过程中对自己的作品、创作方法和创作意图进行深入思考和评估的能力。这种反思性涉及艺术家对作品的内在意义和表达效果的思考,以及对创作方法和技巧的反思。艺术家会思考自己的创作目的和作品所要传达的信息,以及观众对作品的理解和感受。他们会思考自己的创作决策是否达到了预期的效果,是否能够准确地传达自己的意图。同时,艺术家也会思考自己选择的创作媒介、艺术语言和表现形式是否适合表达自己的创作意图。他们会反思自己的艺术风格和技巧是否能够充分

展现自己的创作特色和个人风格。此外，艺术创作的反思性还涉及对自身创作过程的反思。艺术家会思考自己的创作方法和工作流程是否能够高效地达到自己的创作目标，以及自己的创作习惯和工作态度是否能够持续地激发创作灵感和创造力。艺术创作的反思性对于艺术家的成长和进步至关重要，通过反思自己的作品和创作过程，艺术家能够不断提升自己的艺术水平和表达能力，同时也能够更好地理解观众的反馈和期望，进一步改进和完善自己的作品。

4. 可解读性

艺术创作的可解读性是指艺术作品能够被观者解读和理解。艺术家通常通过艺术作品表达自己的思想、情感和观点。观者可以从作品所呈现的主题出发，通过观察、分析和思考，理解艺术家所要表达的思想和情感。同时，艺术作品中常常使用符号和象征来传递特定的意义，观者可以通过对这些符号和象征的解读，理解艺术家所要表达的深层意义。此外，每个艺术家都有自己独特的艺术风格和表现手法，观者可以通过对作品的风格和技巧的解读，理解艺术家的创作特点和个人风格。观者也可以将自己的个人经验、情感和思考带入对艺术作品的解读中，赋予作品更加个性化的意义。艺术创作的可解读性使得观者与作品进行互动和对话，获得丰富的艺术体验和思考的空间。不同的解读和理解为作品赋予了多样的意义和价值，使艺术作品具有更加广泛和深远的影响。例如，一幅抽象画作可能给不同的观者带来不同的情感体验，每个观者都可以根据自己的经历和感受，赋予作品独特的个人意义和情感解读，如图 5-2 所示。

图 5-2　[俄] 康定斯基，《圈中圈》，1923 年，布面油画，98.7 厘米 ×95.6 厘米，美国费城艺术博物馆藏

5.1.2　艺术家的角色和责任

在广义上，艺术创作的主体指的是参与艺术创作活动的所有人或机构，包括艺术家、艺术团体、艺术学院、艺术机构等。这些主体在艺术创作过程中扮演着不同的角色，他们通过创作、表演、传播等方式，共同构成了艺术创作的生态系统。在狭义上，艺术创作的主体主要指的是艺术家，即具有艺术创作能力和艺术创作经验的个人。艺术家是艺术创作的核心和灵魂，他们通过自己的独特视角、创造力和技巧，将内心的情感、思想和理念转化为艺术作品，通过作品与观众进行交流和共鸣。艺术家不仅是创作者，更是思考者、观察者、传递者和社会参与者。他们通过独特的灵感和创造力，将内心世界转化为可见、可感知的形式，与观众进行精神上的对话和交流。

1. 艺术家是创造者

创造力在艺术创作中扮演着重要的角色。它使艺术家能够以独特的方式表达自己，并推动艺

术的创新和发展。创造力使艺术家敢于挑战传统观念和艺术规则，通过创新的手法和表现形式，推动艺术的突破。创造力还使艺术家能够深入观察和感知世界，并将观众带入一个新的视角。通过实验和探索，艺术家推动艺术领域不断拓展和丰富。

艺术家作为创造者，拥有独特的想法和创造力，通过创作来表达自己的内心世界，并与观众进行交流和对话。他们的艺术作品不仅仅是为了自我表达，更是为了传达自己对世界的理解，以及对人类情感和人生意义的探索。

艺术家运用他们的创造力，以独特的方式表达自己，从而推动艺术的发展和创新。他们敢于挑战传统观念和艺术规则，通过创新的手法和独特的表现形式，将他们的想法和感受转化为艺术作品。例如，印象派艺术家们通过独特的色彩运用和光影效果，打破了传统的绘画规则，创造出一种全新的视觉体验。他们放弃了传统的细腻描绘和明确轮廓的方式，而是通过快速的笔触和色彩的自由运用，捕捉和表现光线、气氛和情感。莫奈的《睡莲》系列作品就展现了他对自然景色的独特观察和表达方式，通过模糊的笔触和大胆的色彩运用，创造出一种梦幻般的效果。

艺术家的创造力还使他们能够以深入的方式观察和感知世界。他们以敏锐的洞察力和独特的思考方式，发现并展现出平凡事物中的美和意义。他们的创作，将观众带入一个全新的视角，激发了观众对世界的思考和感受。以萨尔瓦多·达利的作品中的时钟元素为例，达利凭借他的创造力和想象力，将时间的概念转化为艺术作品中的元素。他将钟表部件重新组合和变形，创造出了流动的钟表形象。这些作品不仅仅是对时间的一种视觉化诠释，更是对现实和梦境之间边

界的探索。达利通过他的创造力，将观众带入了一个超现实的世界，激发了观众对时间和现实的思考（图5-3）。

此外，艺术家的创造力也体现在他们的实验和探索中。他们不断尝试新的材料、技巧和风格，以寻求新的艺术表达形式。他们勇于冒险和创新，通过不断的实验和探索，推动了艺术的发展和进步。例如，数码艺术家们利用计算机和数字技术创造出了全新的艺术形式和体验。他们通过数字绘画、虚拟现实和互动装置等媒介，将观众带入一种与传统艺术不同的感官和思维体验。这些作品通过创造力的发挥，赋予了艺术更多的可能性和表现手法。

图5-3 ［西］达利，《记忆的永恒的解构》，1952—1954年，布面油画，25厘米×33厘米，美国圣彼得堡萨尔瓦多·达利博物馆藏

2. 艺术家是观察者

艺术家作为观察者，具备敏锐的观察力和感知力，他们能够细致地观察周围的世界，并通过艺术作品来呈现自己的观察和感知。他们从日常生活中汲取灵感，捕捉到生活中的细节和情感，并将其转化为艺术作品，以唤起观众对于现实的关注和关怀。

艺术家通过作品展现对周围世界的观察。艺

术家往往比普通人更善于观察周围的环境和世界，会从平凡的日常生活中看到社会或事情的本质，并通过自己的作品将自己观察到的现象或问题揭示出来。例如，作家约翰·斯坦贝克（1902—1968）的小说《愤怒的葡萄》是他对社会不公的观察和反思。这部小说以大萧条时期的加利福尼亚农场为背景，描述了农民工阶级的贫困和被剥削的境况。斯坦贝克通过细腻的描写和生动的人物塑造，展示了社会的不公和人性的复杂。他的作品深入剖析了社会阶级差距和人类困境，引发读者对社会公平和人性道德的思考和反思。这些作品不仅是对社会不公的观察，更是对人类命运和社会改变的观察和思考。

艺术家通过作品展示对社会问题的观察。艺术家经常通过他们的作品探索和反映现实生活中的社会问题，如政治、环境、社会不公等。他们可以通过绘画、雕塑、摄影、电影等形式，传达对这些问题的观察和思考。由张艺谋执导、根据余华的同名小说改编的电影《活着》（1994）（图 5-4）讲述了一个农民在中国历史重大事件背景下的生活故事。影片通过讲述农民在政治和社会变革中的遭遇，揭示了中国社会的变迁和个人命运的无奈。

艺术家通过作品展示对人类情感和内心世界的观察。例如，作家弗兰茨·卡夫卡（1883—1924）的小说《变形记》是对现代人内心困惑和孤独的观察。通过描述主人公格里高尔·萨姆沙的变形，卡夫卡揭示了现代人在社会压力和人际关系中的困境和无助。他的作品通过对人类内心世界的观察引发了观众对人类情感和存在的思考。

3. 艺术家是反思者

艺术家作为反思者，能够透过自己的作品和创作过程，提供对社会、人类经验和内心世界的深刻反思。艺术作品常常是艺术家对现实和情

图 5-4　张艺谋，《活着》，1994 年

感的抒发，同时也是一种探索、质疑和思考的方式。

艺术家通过他们的作品可以传达复杂的思想、观点和情感。他们用隐喻、象征或抽象的方式来表达，让观众在欣赏作品的过程中不仅能够得到视觉或听觉的享受，还会去思考作品背后的意义和目的。艺术作品有时候会引发观众的情感共鸣，或者让人们对自身和周围世界有更深刻的认识。

艺术家的创作过程也是一种反思的过程。在创作的过程中，他们会不断地思考自己的灵感来源、创作动机以及作品的整体结构。这种内省和反思有助于艺术家更好地理解自己，也有助于他们创作出更有深度和内涵的作品。

另外，艺术家的作品往往涉及一种观察和分析现实世界的能力。他们还会关注社会问题、人类行为、文化变迁等，然后将这些观察融入自己

的作品中，从而引发观众对这些议题的反思和讨论。艺术家还通过作品来挑战传统的文化价值观。他们以自己的创造力和创新精神打破传统的束缚，提出新的观点和思考。例如，马塞尔·杜尚（1887—1968）的作品《泉》（图 5-5）就对传统的审美观念进行了颠覆。这幅作品展示了一个倒置的便池，完全打破了人们关于艺术和美的传统观念。通过这样的作品，艺术家试图引发观众对传统文化价值观的重新思考。

图 5-5　[法] 杜尚，《泉》，1917 年，陶瓷，法国国立现代艺术美术馆藏

4. 艺术家是传递者

艺术家作为传递者，通过作品传递自己的情感、思想和观点。他们借助各种艺术形式，如绘画、音乐、电影、文学等，将内心世界转化为可感知的艺术语言，与观众进行沟通和交流。艺术家的作品不仅仅是个人的表达，更是一种文化的传递和共享。

艺术家通过作品传递情感。例如，音乐家贝多芬的交响乐曲《命运交响曲》以其激烈的旋律和动人的乐音，传递出强烈的情感和内心的冲动。这首作品展现了贝多芬内心深处的斗争与挣扎，引发了观众对命运和人生意义的思考。

艺术家通过作品传递思想和观点。例如，画家凡·高的作品《星夜》以明亮的繁星和流动的色彩传递出关于自然和宇宙的浪漫主义观点。这幅作品展现了凡·高对自然界的敬畏和对人类与宇宙的联系的思考，激发了观众关于宇宙和人类存在的哲学思考。

艺术家作为传递者，希望观众能够通过欣赏和解读艺术作品与艺术家的内心共鸣，并引发关于人类共同体验的思考和对话。通过作品的传递，艺术家和观众之间建立了一种情感的纽带，以及跨越时空和文化的交流。这种交流不仅是艺术的传递，更是对人类情感、思想和价值观的共享和探索。

5. 艺术家是社会参与者

艺术家是社会参与者，因为他们通过自己的创作和表达，积极参与和影响社会的发展和变革。艺术家可以通过艺术作品呈现社会现象、问题和议题，引起公众的关注和思考。他们以独特的视角和表达方式，揭示社会的不公与不平等，探索人类的命运和存在意义。透过艺术作品，艺术家传递对社会现实的关注、批判和希望，成为社会议题的重要代言人。

艺术家的创作和表达也能够激发公众的情感共鸣和参与。艺术作品可以触动人们内心深处的情感，引发共鸣和反思，激发公众对社会问题的关注和行动。艺术家的作品不仅是个人的创作，更是一种社会的呼声，能够唤起公众对社会问题的关注、讨论和改变。例如，美国女作家哈珀·李（1926—2016）的小说《杀死一只知更鸟》通过揭示种族歧视和不公正的故事，呼吁人们关注平等和正义的重要性。这部作品在当时的

美国社会引起了巨大的反响,推动了社会对于种族平等的深刻反思和改变。

此外,艺术家还可以通过参与社会活动和项目,积极推动社会变革。他们可以与其他社会参与者合作,通过艺术活动、展览和公共项目,引起公众对社会议题的关注和行动。艺术家可以利用自己的影响力和资源,为社会公益事业发声,推动社会的进步。

总而言之,艺术家的角色和责任是多维度的,他们的创作不仅是为了个人的表达,更是为了影响观众的情感和思想,激发社会的思考和行动,为社会和文化的进步做出贡献。通过艺术创作,艺术家与观众共同构建了一个交流、反思和启迪的空间,为人类的精神世界注入新的活力和意义。

5.2 艺术家的风格、主题和意图

艺术家的风格、主题和意图是艺术创作中不可或缺的要素,它们共同塑造了艺术家独特的创作风格和个人表达方式。艺术家的风格是指在艺术作品中所表现出的独特的艺术手法和风格特征,这是艺术家对形式和技巧的独特运用和创新,体现了其个人审美追求和艺术才华。而主题则是艺术家所选择的表达内容和情感,它可以是对现实生活、自然景观、人类情感或抽象概念的思考和诠释。此外,艺术家的意图是指在创作过程中所追求的目标和意义,它可以表达情感、传递信息、探索思想或唤起观众共鸣等。艺术家通过独特的风格、深刻的主题和明确的意图,能够在作品中传达出独特的艺术语言,引发观众的思

考和情感共鸣。艺术家的风格、主题和意图相互交织,共同构成了艺术作品的独特魅力和内涵,为观众带来了视觉和情感上的享受与启迪。要理解艺术家在艺术创作中的风格、主题和意图,可以从以下几个方面进行分析。

5.2.1 技巧和表现形式

技巧和表现形式在艺术创作中起着至关重要的作用。艺术家通过熟练掌握和灵活运用各种技巧和表现形式,使作品在形式上展现出独特的艺术风格。

绘画技法。艺术家可以通过选择不同的绘画技法来表现自己的风格。例如,凡·高的浓重笔触和明亮色彩的运用赋予他的作品强烈的表现力和情感冲击力,毕加索的立体主义绘画技法则展现出他对形式和结构的独特认知。

雕塑手法。雕塑是一种立体艺术形式,艺术家可以通过雕塑手法来塑造独特的风格。例如,米开朗琪罗的大卫雕像利用他对人体比例和肌肉结构的精准把握,体现出戏剧般的效果和磅礴的气势。

摄影技术。摄影作为一种艺术表现形式,也有各种技术和手法可以展示艺术家的风格。例如,安塞尔·亚当斯(1902—1984)以其精湛的黑白摄影技术,捕捉大自然的壮丽景色,呈现出他对自然的敬畏和追求。而莎莉·曼的肖像摄影则通过构图和光线的运用,创造出独特的情感和氛围,展现出她的个性化风格。

通过研究艺术家在技巧和表现形式上的创新和运用,我们可以更深入地了解他们的独特艺术风格。这些技巧和表现形式与艺术家的个人经历、审美观点和创作理念密切相关,通过运用不同的技巧和表现形式,艺术家能够在作品中体现

出自己独特的艺术语言和风格。

5.2.2　主题和情感表达

主题和情感表达在艺术作品中是非常重要的因素。艺术家通过选择不同的主题和运用多样的情感表达方式，传达他们对社会、人性、自然等方面的思考和情感体验。

社会现象的思考和表达。艺术家常常选择社会现象作为主题来反映和批判社会问题。例如，毕加索的《格尔尼卡》以描绘西班牙内战的恐怖和痛苦为主题，表达了对战争和暴力的强烈谴责。法国画家欧仁·德拉克洛瓦（1798—1863）的《自由引导人民》描绘了1830年七月革命期间巴黎人民起义的壮丽场面。画中一位象征自由的女性领袖手持法国三色旗帜，引导着人民冲向自由与正义。这幅作品反映了革命精神和对权力的反抗，获得了广泛认可。

人性的思考和表达。艺术家通过作品来探索和表达人性的复杂性和多样性。例如荷兰黄金时代画家约翰内斯·维米尔（1632—1675）的代表作之一《戴珍珠耳环的少女》展现了一位女性的侧脸。作品中女性的目光和神情被认为是多样和丰富的，反映了艺术家对人性特质和情感的深刻观察。罗丹的《思想者》描绘了一个沉思的男性形象，通过人物姿态和肌肉力量，表达了人物思想的挣扎和矛盾，展现了人类思维和情感的复杂性。

自然景观的思考和表达。艺术家通过作品来表达对自然景观的赞美和对环境保护的关注。例如，安塞尔·亚当斯的摄影作品常常以大自然的壮丽景色为主题，通过光影的运用和构图的选择，传达了对自然的敬畏和对环境保护的呼吁。另外，华特·迪斯尼（1901—1966）的动画电影《狮子王》以非洲草原的动物世界为背景，通过角色和故事情节，表达了对自然的热爱和对生态平衡的关注。

通过研究艺术家对于主题的选择和情感的表达方式，我们可以更深入地了解他们的艺术思想和情感体验。每位艺术家都用自己独特的方式来表达对社会、人性和自然的思考和情感，这些主题和情感的表达方式也成为他们作品的独特标志和艺术风格的一部分。

5.2.3　艺术家的背景和影响

了解艺术家的背景和影响对于理解他们的作品非常重要。一个艺术家的生平背景、文化背景以及与其他艺术家的交流和影响，都会对其创作的风格、主题和意图产生深远的影响。

生平背景。艺术家的生平背景包括他们的成长环境、教育经历、个人经历等。这些经历会对艺术家的视角和创作灵感产生影响。莫奈是印象派重要的画家之一，他的作品深受他的生平背景和体验的影响，他的重要作品如《干草垛》《白杨树》《鲁昂大教堂》和《花园》等，都是到吉维尼之后完成的，特别是印象派之大成《睡莲》系列，都与他在吉维尼花园水园中的所见所感有着紧密的联系。这些作品充满了光影的变化和色彩的流动，显示出他对自然景观和抽象表现的深刻理解。莫奈在晚年身体状况恶化，这些作品也反映了他在困境中寻找宁静和和平的愿望。

文化背景。艺术家所属的文化背景对他们的创作风格和主题选择也有很大的影响。不同的文化有不同的艺术传统和审美观念，这些都会在艺术家的作品中体现出来。例如，中国画家徐悲鸿的作品中常常融入中国传统艺术的元素和主题，而美国艺术家凯斯·哈林（1958—1990）则受到

美国流行文化和大众媒体的影响。

与其他艺术家的交流和影响。艺术家之间的交流和相互影响也是他们创作过程中的灵感来源。艺术家们常常会在艺术圈内相互交流、合作或竞争，从中获得灵感和思考。例如，保罗·塞尚（1839—1906）和印象派艺术家们的合作和交流对他们创作风格和主题的转变产生了深远影响，而安迪·沃霍尔（1928—1987）与当代艺术家的合作和互动则推动了波普艺术的发展。

通过了解艺术家的背景和影响，我们可以更好地理解他们的作品背后的意图和主题选择。艺术家的个人经历、文化背景和与其他艺术家的交流都是塑造他们独特艺术风格和表达方式的重要因素，也为我们解读和欣赏他们的作品提供了更多的线索和视角。

5.2.4　反思和批判精神

反思和批判精神在艺术家创作中的重要性不容忽视。艺术家通过对社会、政治、文化等方面的批判和反思，展现出他们对现实问题的关注和思考方式。这种反思和批判的精神使得艺术作品不仅是表面的艺术形式，更具有深刻的意义和内涵。

艺术家可以通过艺术作品传达出他们对于社会问题的思考和关注。他们通过绘画、雕塑、摄影、电影、音乐等不同的艺术形式，运用自己的独特视角和表达方式，呈现出对社会现象的批判和反思。

艺术家的反思和批判精神不仅是对问题的指责，更是对问题的深入思考和理解。他们试图通过艺术作品呈现出对问题背后原因和影响的思考，并引起观众对这些问题的思考和关注。艺术作品往往是一种表达情感和观点的方式，艺术家用自己的作品可以唤起观众的情感共鸣，从而引发对社会问题的思考和关注。

艺术家的反思和批判精神也是社会发展的推动力量。艺术作品的影响力可以突破时间和空间的限制，通过传播和传承，艺术家的观点和思考可以影响更多的人，进而推动社会的变革和进步。因此，反思和批判精神不仅仅是艺术家个体的表达方式，更是社会进步的重要推动力量。

例如，美国摄影师路易斯·韦克斯·海因（1874—1940）被誉为社会纪实摄影的先驱之一。他在 20 世纪初的美国，通过摄影记录了工业化和城市化时期的社会现实，特别是关注儿童劳动和劳工条件等社会问题。韦克斯·海因的代表作之一是《纽约市帝国大厦建造工地上的钢铁工人》（*The Steel Workers*），该系列作品记录了纽约帝国大厦的建造过程，展示了工人们在高空中的危险工作环境。这些照片直观地展示了工人们艰苦的劳动和生活条件，引起了公众的关注。他还拍摄了一系列关于儿童劳动的摄影作品，如《煤矿中的浴室》（*Bathroom in Coal Mine*）、《纺织工厂的小女孩》（*Little Spinner in Cotton Mill*）等。这些作品记录了儿童在工厂和矿山中辛苦劳作的情景，揭示了儿童劳动的残酷现实，引起了社会对儿童劳动问题的重视。

艺术家的反思和批判精神不仅可以引起观众对现实问题的关注，还可以促使社会对这些问题进行深入的思考和反思。通过艺术作品，艺术家传递出自己独特的意图和思想，激发观众对社会、政治、文化等方面的讨论和思考，推动社会变革和进步。

5.2.5　个人特质和审美追求

个人特质和审美追求是艺术家在作品中展现

出的重要方面。每位艺术家都有自己独特的个人
特质和审美追求，这些特质和追求在他们的作品
中得以体现。通过对艺术家在形式、色彩、构图
等方面的偏好和追求进行分析，我们能够更深入
地理解他们在创作中的个性风格和意图。

在艺术创作中，艺术家的个人特质和审美追
求可以体现在作品的形式上。例如，一些艺术家
可能更偏好抽象的形式，他们通过简化和几何化
的手法来表达自己的审美观。而另一些艺术家则
可能更偏好具象的形式，他们通过细腻的绘画技
巧和真实的形象来展现自己的个人特质。例如，
毕加索的抽象绘画作品和达·芬奇的写实绘画作
品就展示了他们不同的个人特质和审美追求。

艺术家的个人特质和审美追求也可以在作品
的色彩运用上得以体现。一些艺术家可能偏好明
亮鲜艳的色彩，他们通过丰富的色彩表现力来传
递自己对于生命和活力的追求。而另一些艺术家
可能更倾向于使用柔和谐的色彩，他们通过温
暖而柔和的色调来传达自己的内心感受。例如，
凡·高的明亮色彩和莫奈的柔和色彩都反映了他
们不同的个人特质和审美追求。

此外，艺术家的个人特质和审美追求也可
以在作品的构图上得以体现。一些艺术家可能更
偏好对称和平衡的构图方式，他们通过精确的布
局和平衡的形态来展示自己对于秩序和和谐的追
求。而另一些艺术家则可能更倾向于采用非对称
和破碎的构图方式，他们通过不规则的形态和突
破传统的布局来传递自己的个性特质。例如，毕
加索的非对称构图和蒙德里安的秩序性构图都展
示了他们不同的个人特质和审美追求。

通过深入理解艺术家在作品中展现出的个人
特质和审美追求，我们可以更加全面地认识和欣
赏他们的创作。这也有助于我们更好地理解艺术

作品所传递的意义和内涵，以及艺术家在创作中
所要表达的思想和情感。

5.3　艺术创作的过程

艺术创作是一个充满创造力和表现力的过
程，它将想象力、技巧和情感融合在一起，创造
出独特而引人入胜的作品。无论是绘画、音乐、
舞蹈还是文学等领域，艺术创作都是艺术家用来
表达内心世界、探索现实和传递信息的一种方
式。在这个过程中，艺术家与自己的创作素材和
媒介进行对话，通过不断的实验、反思和修正，
逐渐呈现出他们所追求的最终形态。艺术创作的
过程充满了挑战和曲折，但也带来无限的乐趣和
满足感。通过艺术创作，我们可以窥探艺术家的
内心世界，体验他们的情感和思想。

5.3.1　创作灵感的来源

艺术创作是艺术家表达内心世界、观察外部
世界的独特方式。而创作的灵感来源是艺术家创
作过程中至关重要的因素。无论是自然景观、人
物情感、文学诗歌还是社会历史事件，都能激发
艺术家的创作灵感。而有些艺术家则通过抽象思
维和概念来创作艺术作品。无论灵感来自何方，
它都是艺术家心灵的火花，为艺术作品注入生命
力。每个艺术家都有自己独特的灵感来源，而这
些灵感源泉也成为他们作品风格和主题的根基。

1. 自然景观

自然景观是艺术创作中常见且重要的灵感来
源之一。大自然的美景、季节变化以及动植物的
多样性都能够激发艺术家的创作灵感。艺术家通

过观察和感受自然界的美丽和奇妙，从中汲取灵感，将其转化为艺术作品。例如，山水画家常常以山水风景为主题进行创作，通过细腻的笔触和色彩的运用，表达出对大自然壮丽景色的赞美和敬畏之情。他们通过描绘山峦的起伏、水流的奔涌以及植被的茂盛，呈现出自然界的宏伟和生命力。自然景观不仅给艺术家带来视觉上的美感，还能够唤起人们内心深处的情感共鸣，引发对自然与人类关系、生命的意义等问题的深刻思考。因此，自然景观作为灵感的源泉，不仅滋养了艺术家的创作，也丰富了观者对艺术作品的体验和理解，如图 5-6 所示。

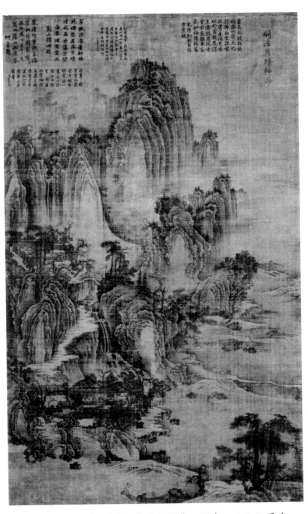

图 5-6　（五代）荆浩，《匡庐图》，绢本，185.8 厘米 × 106.8 厘米，台北故宫博物院藏

2. 人物和情感

人物形象和情感经历是艺术创作中重要的灵感来源之一。艺术家可以通过描绘人物形象和表达情感来传递自己的思想和观点。人物形象是艺术家创作中的重要元素，他们可以通过绘画、雕塑、摄影等形式将人物形象栩栩如生地展现出来。艺术家可以通过表现人物的表情、姿态、服饰等细节，捕捉并传达人物的个性、心理状态和生活经历。这些人物形象可以是真实存在的人，也可以是虚构的角色，无论哪种形式，都能够激发观者对人性、社会问题和人类命运的思考。

情感经历是艺术家创作中的另一个重要灵感来源。艺术家可以通过自己的情感经历，将内心的喜怒哀乐等情感转化为艺术作品。他们可以通过色彩、线条、音乐等艺术元素的运用，表达出自己的情感状态，让观者产生共鸣和情感共享。艺术家通过表达情感，能够深刻触动观者的内心，引发思考、感悟和情感的共振。

达·芬奇的绘画作品《蒙娜丽莎》是世界上最著名的绘画之一。他通过对蒙娜丽莎人物形象的描绘，展现了她神秘的微笑和内心的复杂情感，让观者对她的思想和情感产生了无尽的想象和猜测。贝多芬通过《命运交响曲》这部交响乐作品表达了自己对生命、命运和人类情感经历的思考。通过音乐的旋律、节奏和情感表达，他将自己的内心世界和情感经历融入其中，让观者能够感受到他的思想和情感的冲击力。

3. 文学和诗歌

文学作品和诗歌是艺术创作中常见的灵感来源之一。艺术家可以从文学作品和诗歌中汲取灵感，将其中的意象、情感和主题转化为视觉和听觉的艺术作品。一位艺术家可以通过阅读一部小说或一首诗歌，感受其中的情感和意象，并

通过绘画的方式将其中的场景、人物或情感表达出来。他们可以运用色彩、线条和纹理等艺术元素，创造出与文字所描述的情景相呼应的画面。英国画家约翰·埃弗雷特·米莱斯（1829—1896）创作了一幅以莎士比亚剧作《哈姆雷特》中的人物奥菲利亚为灵感的绘画作品《奥菲利亚》（图5-7）。他通过绘画将奥菲利亚在悲剧中的心理状态和情感表达出来，让观者能够感受到这个角色的内心世界。

图 5-7 ［英］米莱斯，《奥菲利亚》，1851—1852年，布面油画，76厘米×112厘米，英国伦敦泰特美术馆藏

艺术家还可以通过雕塑的方式将文学作品中的形象和意象具象化。他们可以根据小说或诗歌中的描述，塑造出具有视觉冲击力的雕塑作品，让观者能够感受到文字所传递的情感和意义。法国作家安托万·德·圣-埃克苏佩里（1900—1944）的小说《小王子》是世界文学经典之一。艺术家可以通过阅读这部小说，受到其中蕴含的友谊、成长和人性等主题的启发，创作出具有小王子形象的雕塑作品《小王子》，让观者能够感受到小说中的哲学思考和情感体验。

音乐也可以受到文学作品和诗歌的启发。作曲家可以通过阅读诗歌或故事，从中找到音乐的灵感，将其中的意象和情感转化为音乐作品。他们可以运用旋律、和声和节奏等音乐元素，表达出文字所传达的情感和意义。德国作家歌德的戏剧作品《浮士德》是文学史上的经典之作，作曲家舒曼通过阅读这部作品，受到其中人物形象和情节的启发，创作出了交响曲《浮士德》，将戏剧中的意象和情感转化为音乐的形式。

4. 社会和历史事件

社会和历史事件是艺术创作重要的灵感来源。艺术家通过描绘这些事件，可以反映现实，探索人类的命运和社会问题，表达对社会变迁和历史进程的思考和感知。

对社会和历史事件的描绘可以通过各种艺术形式来实现，如绘画、雕塑、音乐、文学、戏剧等。艺术家可以选择具象或抽象的方式，通过色彩、线条、形状、音乐旋律、文字和表演等艺术元素，来表达对事件的理解和情感。例如《义勇军进行曲》是中国著名的革命歌曲，也是中华人民共和国的国歌，它的创作背景与中国的历史事件密切相关。这首歌曲创作于1935年，当时中国正处于生死存亡的紧要关头。《义勇军进行曲》成为中国民众抗日斗争的象征之一，激励人们团结起来，奋勇抵抗，捍卫祖国的独立和尊严。另外在长征过程中，红军面临着艰苦的环境和严峻的战斗，但他们坚定地追求着革命事业和民族解放。《义勇军进行曲》的歌词反映了红军战士们的英勇斗争精神和坚定的决心，鼓舞了红军队伍的士气。

通过艺术创作，艺术家可以呈现出社会和历史事件的多个层面和维度，如事件的起因、经过和结果，事件对个人和群体的影响，以及事件背后的社会、政治、经济和文化背景等。艺术作品可以通过感性和审美的方式，引起观者的共鸣和思考，激发其对事件的深入思考和对社会问题的

关注。同时，艺术作品也可以成为社会和历史事件的见证和记录。通过艺术家的创作，这些事件可以得到更加生动和富有表现力的呈现，使观者能够更深入地了解事件的背景和内涵，受到关于人类命运和社会问题的启示。

5. 抽象思维

抽象是一种艺术创作的方法和手段，抽象思维是一种能力，即可以从具体情境中提炼出共同特征和普遍规律。它能够简化和归纳复杂的事物，以更高层次的思维方式来理解和解决问题。许多艺术家利用这种方式来创作艺术作品。通过抽象思维，艺术家可以超越具体的形象或对象，以更抽象的方式表达自己的观点、情感和思想。

在抽象思维的艺术创作中，艺术家可能会通过形状、颜色、线条、纹理等元素来表达自己的意图。这些元素可以被重新组合、变形、扭曲或重复，以创造出独特的视觉效果和艺术语言。艺术家可能会以抽象的方式表达情感、思考和内心世界，使观者通过观察，沉浸在艺术作品中，去感受和理解其中的意义。例如荷兰画家皮特·科内利斯·蒙德里安的作品《座右铭》和《复合红、黄、蓝色》运用了简化的几何形状和鲜明的原色，以表达他对平衡、和谐和秩序的追求。

抽象艺术作品通常不直接呈现具体的对象或场景，而是通过形式上的变化和符号化的表达，来传递艺术家的观点和情感。观者可以根据自己的理解和感受去解读这些作品，与之产生共鸣和交流。抽象艺术作品的意义通常是开放和多样的，不同的人可能会有不同的解读和理解，如图 5-8 所示。

通过抽象思维，艺术家可以突破常规的表达方式，创造出独特的艺术形式和语言。他们可以

通过抽象化的方式，探索人类的情感、思考和人类存在的意义，引发观者的思考和感知。抽象艺术作品常常具有一种独特的魅力和深度，能够激发人们的想象力和思维的自由流动。

图 5-8 [荷] 蒙德里安，《红、黄、蓝的构图》，1937—1942 年，布面油画，72.7 厘米 ×69.2 厘米，英国伦敦泰特现代艺术馆藏

5.3.2 创作策划与构思

艺术创作策划与构思是艺术家在进行创作之前进行的重要工作。它涉及确定创作目标、选择主题、确定表现手法和形式等方面。艺术创作策划与构思可以帮助艺术家更好地组织思维，明确创作方向，并为后续的创作提供指导。艺术创作策划与构思需要完成以下任务。

1. 选择合适的题材和形式

题材是艺术作品所涉及的主题或内容，是艺术家在创作过程中选择和表现的对象。它可以是具体的事物，抽象的概念、情感、思想等。题材可以根据不同的艺术形式和创作领域进行分类。常见的题材分类包括人物题材、风景题材、动物

题材、静物题材、宗教题材、历史题材、社会题材和抽象题材。人物题材以人物为主要表现对象，涵盖人物肖像、历史人物、社会角色等；风景题材以自然景观、城市景观等为主要表现对象；动物题材以动物为主要表现对象；静物题材以静物为主要表现对象，如花卉、水果、器物；宗教题材涉及宗教信仰、神话传说等；历史题材以历史事件、历史人物等为主要表现对象；社会题材关注社会现象、社会问题等；抽象题材则以抽象的概念、情感、思想等为主要表现对象。艺术家可以根据自己的创作需求和兴趣选择合适的题材进行表现，创作题材一经固定，说明艺术家对创作对象已经实现了聚焦，为后续艺术创作奠定了基础，圈定了范围。

选择合适的题材和形式在艺术创作中非常重要。首先，题材是艺术作品的灵魂，直接关系到作品的内涵和表达。选择合适的题材可以使作品更加有深度和内涵，使观众能够从中获得更多的启示和思考。艺术家可以根据自己的创作理念和表达意图，选择与之相符的题材，以便更好地传达自己的观点和情感。

其次，形式是艺术作品的外在表现方式，包括艺术形式、艺术语言和艺术技巧等。选择合适的形式可以使作品更加生动，具有感染力和表现力。不同的题材可能适合用不同的形式来表现，艺术家需要根据题材的特点和自己的创作风格，选择合适的形式。例如，对于抽象的概念题材，可以选择抽象艺术形式进行表达；对于风景题材，可以运用绘画、摄影等形式来展现自然美景。

最后，选择合适的题材和形式还能够与观众产生共鸣和情感连接。艺术作品的价值在于能够引起观众的共鸣和情感体验。艺术家选择与观众共同关注的题材，并以恰当的形式进行表现，观众更容易与作品产生共鸣，从而加深对作品的理解。

总之，选择合适的题材和形式在艺术创作中至关重要。它不仅决定了作品的内涵和表达，还能够提升作品的艺术价值和观赏效果。艺术家需要深入思考和选择，以确保作品能够达到预期的艺术效果。

2. 选择具体的主题或概念

艺术家选择一个具体的主题或概念作为创作的核心是非常重要的。首先，选择一个具体的主题可以帮助艺术家在创作过程中明确自己的创作意图和表达目的。通过选定一个具体的主题，艺术家可以有针对性地探索和表现自己感兴趣的领域或问题，从而使作品更加有深度和内涵。例如，选择自然界作为主题的艺术家可以通过作品展现大自然的美丽和力量，传达对自然环境的保护意识；选择人类生活作为主题的艺术家可以通过作品反映人类的情感、思想和社会关系等方面，引发观者对人类存在的思考。这样，艺术家的创作就不再是漫无目的的，而是有目标和意义的。

其次，选择一个具体的主题可以帮助艺术家在创作过程中有更明确的创作方向和方法。主题可以为创作提供一个框架和范围，使艺术家在创作过程中有所依据和引导。这有助于艺术家集中精力，深入研究和探索所选主题，并从中发现创作的灵感和可能性。同时，主题还可以帮助艺术家确定合适的艺术形式和语言，以更好地传达自己的创作意图和观点。通过选择一个具体的主题，艺术家可以更好地掌握创作的方向和方法，使作品更具有艺术性和表现力。

最后，选择一个具体的主题可以使艺术作品

更具有独特性和个性化。在众多的创作中，艺术家通过选择独特的主题或概念，可以打造出独特的艺术风格和表现形式，从而使作品与众不同。观者也更容易认识到并记住这位艺术家在某一特定领域的独到见解和创意。通过选择一个具体的主题，艺术家可以在作品中展现自己的个性和创造力，从而在艺术界脱颖而出。

选择主题或概念是艺术创作中的关键一步，选择主题或概念时，艺术家需要充分思考和研究，了解所选主题的内涵和相关的背景知识。这有助于艺术家深入挖掘主题的多样性和深度，以便更好地进行创作表达。以下方向可以作为参考。

兴趣和热情。选择自己感兴趣的主题或概念可以激发艺术家的创作热情和动力。思考一下自己对什么事物或领域特别感兴趣，可以是自然界、人类生活、历史事件等。找到自己的兴趣点，有助于保持创作的持久性和专注度。

个人经历和观察。艺术家可以从自己的个人经历、观察和体验中获得灵感和创作素材。回顾一下自己的生活经历，思考哪些事件或情感对自己有重要影响，这可能成为创作的起点。同时，通过仔细观察周围的人和事，也可以发现许多有趣的主题和概念。

社会和文化问题。艺术家可以选择关注社会和文化问题，通过创作表达自己对这些问题的思考和观点。社会问题可以包括性别平等、环境保护、人权等，而文化问题可以包括传统文化、跨文化交流等。选择这些主题可以使艺术家的作品更具有社会意义和触动力。

当代议题和趋势。时代在变化，艺术家可以选择关注当代的议题和趋势，通过艺术作品反映和探索这些变化。例如，科技发展、社交媒体、全球化等都是当前的重要议题，艺术家可以选择这些主题来创作具有时代感的作品。

独特性和个性化。选择一个独特的主题或概念可以使作品与众不同，展现艺术家的个性和独到见解。思考一下自己在艺术创作中的特长和特点，选择与之相契合的主题，可以使作品更具个人风格和创新性。

3. 确定表现手法和形式

艺术家在创作过程中需要仔细考虑如何通过特定的表现手法和形式来呈现自己的创作。选择合适的艺术媒介是非常重要的，因为不同的媒介具有不同的表现能力和语言特点。绘画、雕塑、摄影、装置等艺术媒介都有各自独特的表现方式，艺术家需要根据自己的创作意图和所要表达的内容来选择合适的媒介。例如，绘画可以通过色彩、线条和形式来表达情感和观点；雕塑可以通过立体空间和质感来呈现观念和形象；摄影可以通过光影和构图来捕捉瞬间，表达主题；装置艺术则可以通过物体和空间的安排来创造具有互动性和观念性的作品。

除了选择合适的媒介，艺术家还需要运用具体的技巧和风格来表达自己的创作意图。技巧包括绘画的笔触和色彩运用、雕塑的造型和材料处理、摄影的构图和后期处理等。通过熟练掌握和运用这些技巧，艺术家可以更准确地表达自己的创作意图，并将观众引导到他们想要传达的情感和思考上来。此外，艺术家的个人艺术风格也是表达自己创作的重要因素。艺术家可以通过形成独特的艺术风格，如写实主义、立体主义、抽象表现主义等，来使自己的作品具有个性和辨识度。艺术风格不仅是艺术家的创作标志，也是他们与观众进行沟通和互动的桥梁。

总之，艺术家需要考虑如何通过特定的表现

手法和形式来呈现自己的创作。选择合适的艺术媒介、运用具体的技巧和风格，可以帮助艺术家更好地表达自己的创作意图，与观众建立情感共鸣和思考的连接。这样的选择和运用，不仅能够使艺术作品更具个性和独创性，也能够为观众带来更丰富和深入的艺术体验。

5.3.3 不同艺术形式中的创作过程和技巧

艺术创作是一个独特而神奇的过程，通过各种艺术形式，艺术家们能够将内心的思想、情感和想象力融入作品中，与观众进行心灵的交流。然而，不同的艺术形式涉及不同的创作过程和技巧。绘画、雕塑、摄影、舞蹈和音乐等艺术形式，每一种都有着独特的创作过程和技巧。在这个引人入胜的艺术世界里，艺术家们需要通过不断的探索和实践，提升自己的技巧和表达能力，以创作出令人赞叹的艺术作品。以下是几种常见的艺术形式以及它们的创作过程和技巧。

1. 绘画

绘画是一种通过绘制图像来表达艺术家的思想和情感的艺术形式。它可以用来描绘现实的场景、人物和物体，也可以用来表达抽象或想象的概念和情感。

在绘画的创作过程中，艺术家通常会经历以下几个步骤：

选择主题和构图。艺术家首先要确定自己想要表达的主题或内容，并根据主题来构思画面的布局。构图是指在画面上安排人物或物体的位置和比例，以达到视觉上的平衡和美感。

选择合适的画材和工具。根据自己的绘画风格和创作需求，艺术家需要选择合适的画材和工具。常见的绘画材料包括铅笔、炭笔、彩色铅笔、水彩、油画颜料等，而工具则包括画笔、刷子、调色板等。

进行素描或底稿的制作。在正式绘画之前，艺术家通常会先进行素描或底稿的制作。素描是指用简单的线条勾勒出形体和轮廓，以帮助构建画面的结构和比例。底稿则是在素描的基础上进行更加详细和准确的描绘。

上色和修饰。当素描或底稿完成后，艺术家会根据自己的创作意图选择合适的上色方式。上色可以使用不同的颜料和技法，如水彩的透明叠加、油画的厚重质感等。在上色的过程中，艺术家需要注意色彩的运用，如冷暖色调的对比、明暗的处理等。修饰是指对绘画作品进行细节的润饰和加工，以使其更加完美和精致。

在绘画创作中，艺术家需要熟悉不同的绘画技巧，以达到自己想要表达的效果。例如，线条的运用可以表现出物体的形态和质感，色彩的运用可以营造出不同的氛围和情绪，光影的表现则可以增加画面的层次和逼真感。艺术家通过不断的实践和探索，逐渐熟练掌握这些技巧，并在创作中运用自如。

绘画是一个充满挑战和创造力的过程，每个艺术家都有自己独特的风格和表达方式。绘画作品可以以各种形式呈现，如静物画、风景画、肖像画等，每一幅作品都是艺术家内心世界的一次展示。通过绘画，艺术家可以用自己的触角去感知世界，用画笔去记录和传达自己的情感和思想，同时也为观众带来美的享受和启示。

2. 雕塑

雕塑是一种通过雕刻、塑造等方式来创作立体艺术品的艺术形式。它通过对材料的加工和形态的塑造，以及艺术家的创造力和技巧，将静态的材料变成了具有生命力和表现力的作品。

雕塑的创作过程通常包括以下几个步骤：

确定雕塑的主题和形式。在创作雕塑之前，艺术家需要明确自己想要表达的主题和所采用的形式。主题可以是人物、动物、自然景观等，形式可以是抽象、写实、象征等。

选择合适的材料。雕塑可以使用各种不同的材料来进行创作，如石膏、石头、木材、金属等。选择什么材料取决于艺术家对材料的理解和运用，以及作品需要达到的表现效果。

进行模型或底稿的制作。在进行实际雕刻之前，艺术家通常会先制作一个模型或底稿，用于确定雕塑的形态和细节。这个过程可以帮助艺术家更好地把握作品的整体结构和比例，减少后期的修改和调整。

雕刻和修饰。一旦模型或底稿完成，艺术家就可以开始雕刻了。他们会运用各种雕刻工具，如刀、锤、凿等，将材料逐渐地削减、切割和塑造，以达到他们所追求的形态和表现效果。在雕刻的过程中，艺术家需要保持耐心和专注，同时也需要根据实际情况进行修饰和调整，以使作品更加完美。

雕塑艺术家需要具备精湛的雕刻技巧，并能够熟练运用雕塑材料。他们需要对不同材料的特性和可塑性有深入的了解，以便在创作中能够充分利用材料的特点。同时，艺术家还需要具备创造力和想象力，能够将自己的思想和情感通过雕塑作品表达出来。例如，著名的雕塑家米开朗琪罗创作的《大卫》就是一件经典的雕塑作品。该作品创作于公元1501年至1504年，使用的材料是大理石。米开朗琪罗通过精湛的雕刻技巧和对人体结构的深入研究，创造了一个栩栩如生的大卫像。这件作品不仅展现了大卫英勇的形象，还通过肌肉的线条和动态的姿态表达了力量和勇气的美感。米开朗琪罗的雕塑作品在艺术史上占有重要地位，成为文艺复兴时期雕塑艺术的巅峰之作。

3. 摄影

摄影是一种通过摄影器材记录现实世界的影像艺术形式。它通过摄影师的构思和技巧，将瞬间的美和情感凝固在影像中，让观者感受到拍摄主题的独特之处。

摄影的创作过程通常包括以下几个步骤：

选择拍摄主题和构图。在进行摄影创作之前，摄影师需要选择拍摄的主题和构图。拍摄主题可以是人物、风景、建筑等各种不同的元素，构图则是指摄影师在取景时对画面的布置和安排。通过选择合适的主题和构图，摄影师可以更好地表达自己的视觉观点和艺术创意。

确定摄影器材和光线条件。摄影师需要根据拍摄主题的特点和自己的创作需求，选择合适的摄影器材。不同的摄影器材有不同的功能和特点，合适的摄影器材可以帮助摄影师捕捉到更准确和生动的影像。此外，光线条件也是摄影创作中非常重要的因素之一。摄影师需要根据拍摄主题和场景的特点，合理利用自然光或人工光源来创造出理想的光影效果。

进行拍摄和后期处理。一旦确定了拍摄主题、构图和器材，摄影师就可以开始拍摄了。他们会运用各种摄影技巧和角度，捕捉到最佳的瞬间。在拍摄完成后，摄影师还需要进行后期处理。后期处理包括对影像进行剪裁、调色、修饰等操作，以使影像更加符合摄影师的创作意图，并增强影像的艺术效果。

摄影艺术家要善于捕捉瞬间的美，通过构图和光线的运用来表达自己的视觉观点。如著名的摄影师安塞尔·亚当斯以其对自然风景的捕捉

和表达而闻名。他的作品《月亮上升》（图 5-9）展示了一片苍茫的山脉和一轮明亮的月亮。亚当斯通过巧妙的构图和光影的运用，将山脉的壮丽和月亮的神秘感融合在一起，创造出了一幅富有诗意和戏剧性的影像。这件作品不仅是一张记录自然景观的照片，更是摄影师对自然界的敬畏和情感的表达。安塞尔·亚当斯的这一作品以其卓越的技巧和艺术感染力成为摄影史上的经典之作。

图 5-9 ［美］亚当斯，《月亮上升》，1941 年，拍摄于美国新墨西哥州

4. 舞蹈

舞蹈是一种通过身体的动作和姿势来表达情感和故事的艺术形式。它是一种非语言的交流方式，能够通过肢体语言和舞蹈动作来传递情感、展现故事情节，并与观众产生情感共鸣。

舞蹈的创作过程一般包括以下几个步骤：

选择舞蹈的主题和风格。在进行舞蹈创作之前，舞蹈艺术家需要确定舞蹈的主题和风格。主题可以是爱情、友谊、自由等各种情感或具体的故事情节，而风格则可以是古典芭蕾、现代舞、民族舞等不同的舞蹈风格。通过选择合适的主题和风格，舞蹈艺术家能够更好地表达自己的舞蹈理念和情感。

编排舞蹈动作和舞步。舞蹈艺术家需要根据自己的创作灵感和舞蹈技巧编排舞蹈动作和舞步。舞蹈动作是指舞蹈中运用的各种动作元素，如转身、跳跃、伸展等，而舞步则是指这些动作元素在时间和空间上的组合方式。编排舞蹈动作和舞步需要舞蹈艺术家具备丰富的舞蹈技巧和良好的身体控制能力，同时还需要有创造力和艺术感觉，使舞蹈动作和舞步能够准确地表达出所要传达的情感和故事。

进行排练和表演。一旦舞蹈动作和舞步编排完成，舞蹈艺术家就需要进行排练和表演了。排练是指舞蹈艺术家通过反复的练习，熟悉舞蹈动作和舞步，提高舞蹈技巧和表演水平的过程。表演则是将经过排练的舞蹈作品呈现给观众的过程。舞蹈艺术家需要通过表演，将自己内心的情感和所要表达的故事情节真实地展现给观众，与观众产生情感共鸣。

舞蹈创作需要舞蹈艺术家具备丰富的舞蹈技巧和良好的身体控制能力，同时还需要有创造力和表达能力。现代舞舞者和编舞家玛莎·格雷厄姆（1894—1991）被认为是现代舞的先驱之一，她在舞蹈领域的创新和突破为后来的舞蹈艺术家们树立了榜样。玛莎·格雷厄姆开创了许多独特的舞蹈动作，如著名的 "contraction and release"（收缩与释放）技巧。这种技巧需要舞者具备极强的身体控制能力，能够准确地表现出内在情感和力量的变化。同时，玛莎·格雷厄姆的创造力也是无可辩驳的。她常常通过舞蹈表现出情感、内心挣扎和人类精神的探索。例如，她创作的作品《阿巴拉契亚的春天》（*Appalachian Spring*），通过舞者们优美的动作和独特的编舞风格，表达了对美国草原生活和拓荒精神的赞美和思考。最重要的是，玛莎·格雷厄姆擅长运用表达能力，

将自己的情感和观念通过舞蹈准确地传达给观众。她的作品常常引起观众共鸣，让他们感受到深刻的情感和内在触动。

总之，不同的艺术形式有着各自独特的创作过程和技巧。艺术家需要通过不断的实践和探索，持续提升自己的技巧和表达能力，以创作出令人赞叹的艺术作品。

第 6 章　艺术接受

艺术接受指的是人们对艺术作品进行感知、理解和欣赏的过程。在艺术接受中，观众与作品之间建立了一种互动关系，通过对艺术作品的感知、思考和情感体验，观众可以获得审美享受和心灵上的满足。艺术接受和艺术消费是两个相关但不同的概念。艺术接受强调的是观众与艺术作品之间的互动和感知过程，注重的是观众对艺术作品的理解、欣赏和情感体验。在艺术接受中，观众主动与作品对话，通过感知、思考和情感表达，获得审美的享受和心灵上的满足；而艺术消费则更加注重的是对艺术作品的市场价值和交易过程。艺术消费强调的是观众作为消费者，通过购买、拥有或使用艺术作品来满足个人的审美需求或展示社会地位。在艺术消费中，观众更加关注作品的商业价值、流行趋势和投资收益。虽然艺术接受和艺术消费有一定的关联，但它们的关注重点和目的不同，一个注重观众与作品的互动和感知，另一个注重作品的市场价值和交易过程。艺术接受是一种主动的参与过程，需要我们用心去观察、感受和思考。每个人对艺术的理解和感受都是独特的，因为我们每个人都有不同的经历、背景和情感。通过与艺术作品的互动，我们可以拓宽自己的视野，丰富内心的世界，同时也能够与他人分享和交流。艺术接受不仅是一种审美的体验，更是一种思想的碰撞和心灵的触动，它可以让我们更加深入地理解自己和他人，以及世界的多样性和复杂性。

6.1　艺术接受的主体

艺术接受的主体指的是观众或欣赏者，也就是那些参与艺术作品感知、理解和欣赏的人。观众是艺术作品的消费者和最终的接受者，他们通过与艺术作品的互动，获得审美的享受和心灵上的满足。观众的个人背景、教育经历、情感状态以及对艺术的认知水平等因素都会影响他们对艺术作品的接受和理解。因此，观众在艺术接受中起着至关重要的作用，他们通过自己的感知、思考和情感表达，赋予艺术作品以意义和价值。艺术作品与观众的互动是艺术接受的核心，只有观众参与其中，才能真正实现艺术的传达和沟通。

6.1.1　接受主体的主观条件

艺术无国界，但是每个人都有自己独特的审美观点和体验。不同观众对于艺术作品的感受和理解往往是多样且丰富的。这种多样性源于观众

的文化背景、个人经验、教育背景、个人性格、情感状态以及社交和群体影响等多重因素的交织。只有通过深入分析不同观众的审美观点和体验，我们才能更好地理解艺术作品在不同人群中所引发的共鸣和反响，以及艺术在塑造多样而丰富的人类文化中的重要性。

1. 文化背景

观众的审美观点和体验受到其文化背景的影响。不同的文化对美的定义和价值观有所差异，观众会根据自身的文化背景对艺术作品有不同的理解和评价。

每种文化都有其独特的审美观念和价值体系。不同的文化对于美的定义和认知有着不同的侧重点和标准。例如，东方文化强调内在的和谐，注重细腻和隐晦的表达方式，而西方文化则更加强调个体的自由和个性的表达。这些差异会反映在观众对艺术作品的接受上，他们会根据自身的文化背景和价值观对艺术作品进行不同的解读和评价。意大利文艺复兴时期的画家桑德罗·波提切利（1445—1510）的《维纳斯的诞生》（图6-1）是其代表作之一。在西方文化中，这幅画作被广泛认为是对古希腊神话中维纳斯诞生的再现，强调女性的美和优雅。然而，在东方

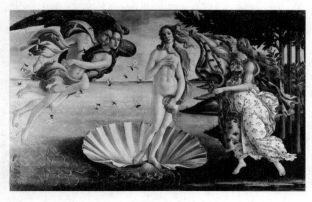

图6-1 [意] 波提切利，《维纳斯的诞生》，1484年，布面蛋彩画，172厘米×278厘米，意大利佛罗伦萨乌菲兹美术馆藏

文化中，受传统保守观念的影响，部分观众认为对裸体的描绘是有悖伦理道德的，因此东方观众可能对这幅画作有不同的审美观点和体验。

文化背景也影响着观众的审美经验。观众通过自身的文化背景和经验来解读艺术作品，对其中的符号、象征和意义有着不同的理解。例如，对于中国观众来说，中国传统文化中的符号和意象可能更容易引起共鸣；而对于西方观众来说，西方文化中的符号和意象可能更容易被理解和欣赏。观众的文化背景和经验会影响他们对艺术作品的情感体验和认知过程，从而产生不同的审美观点和体验。例如，巴黎圣母院大教堂是法国文化的象征之一，也是世界上最著名的哥特式建筑之一。对于了解法国文化的观众来说，巴黎圣母院具有深厚的历史和文化意义。他们能够欣赏到教堂的建筑风格、雕塑和玫瑰窗等的艺术价值和精细工艺。然而，对于不了解法国文化的观众来说，他们则需要储备更多的背景知识才能理解。虽然他们不难欣赏到教堂的美丽和壮观，但审美体验与法国观众必然有所不同。

观众的文化背景还会影响他们对艺术作品所传达的故事和主题的理解。比如，在中国传统文化中，龙被视为吉祥、权威和神秘的象征，在中国的绘画和雕塑中，龙常常被描绘为雄伟和威严的形象。而在西方文化中，龙通常被视为凶猛和恐怖的象征，艺术作品中，龙往往被描绘为可怕和具有破坏力的形象。

观众的文化背景对艺术作品的审美观点和体验有着重要的影响。不同文化背景下的观众会根据自身的价值观、符号系统和意义框架来解读艺术作品，因此对于同一件作品，不同文化背景的观众可能会有截然不同的理解和感受。这种多样性和丰富性使得艺术成为一个跨越文化界

限的交流媒介，促进了不同文化间的相互理解和交流。

2. 主观情感和情绪状态

人们对艺术作品的理解和感受是通过情感的滤镜来进行的。当观众欣赏艺术作品时，作品所传达的情感可能会引起观众的情感共鸣，从而影响他们对作品的理解和感受。

观众处于愉悦的情绪状态下时，比如开心、满足或放松，他们可能会更加开放地接受新的艺术体验，对作品产生积极的情感反应；相反，当观众处于不愉悦的情绪状态下时，比如悲伤、愤怒或焦虑，他们可能会对艺术作品表现出消极的情感，或者难以真正投入到作品中去。

不同的情绪状态会对观众的感知和注意力产生影响。当观众感到紧张或焦虑时，他们可能会更加关注作品中的细节和紧张感，而对整体的美感和表达可能没有那么强烈的体验。情绪状态还可能影响观众对作品的解读和理解。当观众感到愉悦和放松时，他们可能更容易从作品中寻找积极的意义和美好的感受，而当他们感到沮丧或愤怒时，他们可能更容易寻找作品中消极或悲伤的意义。

观众的情绪状态也可以与艺术作品之间建立情绪共鸣。当观众的情绪状态与作品中表达的情感相吻合时，他们可能会更容易感受到作品的力量，引起共鸣。例如，当观众感到悲伤时，一幅表现悲伤情绪的画作可能会引起他们更深层次的共鸣，因为作品中的情感与他们当前的情绪状态相呼应。

观众的主观情感和情绪状态对其审美观点和体验产生重要影响。不同的情感状态会影响观众对艺术作品的感知、注意力和解读，同时也可能与作品之间产生情绪共鸣。艺术作品的效果和观众的情感状态之间的互动是审美体验的重要组成部分。

3. 个人偏好和价值观

每个观众都有自己独特的审美偏好和价值观，这是因为每个人的个性、经历和文化背景各不相同。这些因素会影响观众对艺术作品的评价和体验，使他们对作品的理解和感受产生差异。

不同的观众可能对不同类型、风格或题材的作品有着不同的偏好。一位喜欢抽象艺术的观众可能会对一幅抽象画作给予高度评价，因为他们欣赏作品中的非具象表达和抽象形式的美感；而一位偏好写实艺术的观众可能对同样的抽象作品并不感兴趣，因为他们更倾向于对真实物象的描绘和细节的追求。

此外，观众还会根据自己的价值观对作品的内涵和表达形式进行评价。例如，一位关注社会问题的观众可能会对一幅作品中所传达的社会意义和批判性思考给予高度评价。相反，一位更倾向于纯粹艺术表达的观众可能更加重视作品的美学价值和情感共鸣。

例如对于一部电影，一位观众可能因为其扣人心弦的剧情和深刻的情感表达而对其评价甚高；而另一位观众可能因为其太过悲伤或暴力而对其产生负面评价。这是因为不同的观众有不同的情感偏好和对于情感表达的容忍度。

每个观众都有自己独特的审美偏好和价值观，这会影响他们对艺术作品的评价和体验。观众的个性、经历和文化背景会使他们对作品的理解和感受产生差异。因此，艺术家和创作者需要意识到观众的多样性，并在作品中尽可能地传达多重层次的内涵，以满足不同观众的需求和欣赏。

6.1.2　观众与艺术作品的互动关系

在艺术领域中，观众与作品之间的互动关系是一种独特而神奇的交流方式。艺术作品不仅是独立的存在，还通过观众的参与和理解，获得了意义和生命力。观众的角色不再局限于被动接受者，而是成为具有创造意义、赋予作品情感共鸣和个人理解的重要主体。他们通过观察、思考、感知和对话与艺术作品进行深度互动，从中获得新的观看视角、情感体验和思考启发。观众与作品的互动关系不仅丰富了艺术的内涵和影响力，也为每一个参与者带来了独特的艺术体验和感悟。观众与艺术作品的互动关系可以从以下几个方面进行考察。

1. 情感共鸣和情绪体验

情感共鸣和情绪体验是观众与艺术作品互动中的重要方面，它们能够深刻地影响观众的情感和观感体验。当观众从艺术作品中引发情感共鸣时，他们能够与作品之间建立起一种情感上的联系，共享和理解作品所传达的情感和主题；而情绪体验则是观众能否感知到作品所营造的情绪和氛围，从而产生情绪上的共鸣和体验。情感共鸣和情绪体验是观众与艺术作品互动的核心要素，可以从以下几个方面加以阐释：

主题和故事情节。艺术作品通常通过主题和故事情节来传达情感和情绪。观众能否从作品中找到自己的共鸣点，能否与作品中的人物、事件或情感产生共鸣，是情感共鸣的关键。例如，电影《摔跤吧！爸爸》讲述了一位父亲为了女儿的梦想而奋斗的故事。观众可能会从中产生对亲情、奋斗和坚持的情感共鸣，因为这些主题是普遍而深刻的。

艺术形式和表现方式。不同的艺术形式和表现方式会产生不同的情绪体验。音乐、绘画、舞蹈、戏剧等艺术形式都有自己独特的表现方式，能够通过声音、色彩、动作和表情等元素来传递情感和情绪。例如，一首悲伤的音乐会引发观众内心的悲伤情绪；一幅色彩明亮的绘画作品会带来喜悦和活力的情绪体验。

观众个人经历和背景。观众的个人经历和背景会影响他们对艺术作品的情感共鸣和情绪体验。不同的观众可能会因为个人经历和背景的差异，对同一件作品产生不同的情感共鸣和情绪体验。例如，一位经历过失恋的观众可能会对一幅描绘失恋主题的绘画作品产生更深刻的情感共鸣，因为他能够从中找到自己的情感体验。

2. 主动参与和思考

观众能否主动地与艺术作品进行思考和探索，能否提出问题、解读作品并与之进行对话，对于情感共鸣和情绪体验的深入理解和发展至关重要。

首先，主动参与意味着观众不仅是被动的接收者，还是积极的思考者和参与者。观众可以通过提出问题来引发对作品的思考和探索。例如，在观看一部电影后，观众可以提出关于主题、人物动机或情节发展的问题。这样的思考过程能够激发观众对作品更深入的理解和感悟。

其次，观众还可以通过解读作品来与之进行对话。每个人对艺术作品的理解都是个体化的，观众可以通过自己的观点和解读来与作品进行对话，并从中获得情感共鸣和情绪体验。观众也可以运用自己的知识、经验和情感来解读作品，与作品进行互动和对话。例如，在欣赏一幅画作时，观者可以根据自己对色彩、构图或主题的理解，提出自己的解读和感受，并与作品进行对话。

最后，观者还可以通过与他人分享和交流来

深化对作品的理解。与他人的讨论和交流可以促使观者从不同的角度思考和解读作品，开阔自己的眼界和思维。观者可以参加艺术讨论会、参观展览或与朋友一同观看电影，通过分享和交流来丰富自己对作品的理解和体验。

3. 观察和感知能力

观察和感知能力是观者对艺术作品进行深入理解的重要能力。观者通过对艺术作品的细致观察和敏锐感知，能够发现作品中的细节、符号和意义，并从中获得新的视角和理解。

首先，观者通过观察作品中的细节，能够发现隐藏在作品中的深层信息和情感。例如，在一幅油画中，观者可以通过仔细观察画面中的颜色、线条、构图等细节，发现画家所表达的情感和意义。细微的色彩变化、线条的运用和画面的构图等，都可能蕴含着画家对于主题的独特见解和表达方式。观者对这些细节的观察，能够更加深入地理解作品所传达的情感和意义。

其次，观者通过感知作品中的符号和象征，能够获得新的视角和理解。艺术作品常常使用符号和象征来传达深层次的信息和意义。观者通过对这些符号的感知，解读作品所传递的隐含信息和主题。例如，在一部电影中，导演可能使用特定的道具、服装和场景来代表某种象征意义，观者通过对这些符号的感知和解读，从中获得新的视角和理解。这样的感知能力使观者能够更加深入地理解作品所探讨的主题和意义。

最后，观者还可以通过感知作品中的细微变化和情感表达，获得新的视角和理解。艺术作品往往通过细微的表情、姿态和声音来传达人物的情感和内心世界。观者通过对这些细微变化和情感的感知，能够更好地理解作品中人物的复杂性和情感状态。例如，在一部戏剧演出中，观者通

过演员的表演和音乐的节奏变化，感知到人物角色的情感起伏和内心世界的变化，从而获得对作品更深入的理解和体验。

4. 文化和背景的影响

观者的文化和背景对艺术作品的理解和感受产生重要影响。观者的文化、教育背景和经验会塑造他们对艺术作品的认知框架和审美标准，从而影响他们对作品的理解与感受。这一影响考察观众是否能够从自己的文化背景出发，与作品进行对话和交流。

首先，观者的文化背景会深刻地影响他们对艺术作品的理解。不同文化拥有独特的价值观念、传统和符号体系，这些元素会渗透到艺术作品中。因此，观者的文化背景直接影响他们对作品中符号、象征和意义的解读。例如，对于中国观者来说，红色往往象征着喜庆和幸福，而对于西方观者来说，红色可能被视为热情和力量的象征。因此，观者的文化背景在解读艺术作品时起到了重要的作用，决定了他们对作品的理解和感受。

其次，观者的教育背景和经验也会影响他们对艺术作品的理解和感受。教育背景和经验决定了观者对于艺术领域的知识储备和敏感度。观者受过艺术教育或拥有相关艺术经验，可能更加了解艺术作品的创作技法、历史背景和风格特点，从而能够更深入地理解和欣赏作品。例如，一个学习过音乐的观者可能能够更加敏锐地感知音乐作品中的节奏、和声和旋律结构，从而更好地理解作品的意图和风格。

最后，观者能否从自己的文化背景出发，与作品进行对话和交流，也是重要的因素。观者的开放心态和跨文化理解能力，决定了他们是否能够超越个人文化背景，真正理解和欣赏来自不同

文化的艺术作品。这种能力使观者能够站在作品的创作者的角度，理解作品所传递的信息和情感，与作品进行对话和交流。例如，一位具有跨文化理解能力的观者在欣赏一幅中国山水画时，可能会体会到其中所蕴含的自然与人的和谐，尽管他自己的文化背景可能与中国文化不同。

5. 创造力和想象力的发挥

观者的创造力和想象力对艺术作品的理解和感受也是十分重要的。观者是否能够通过与艺术作品的互动，发挥自己的创造力和想象力，从中产生新的想法和联想，是衡量观者艺术参与度和深度的关键因素。

首先，观者的创造力可以帮助他们在欣赏艺术作品时提供独特的解读和理解。艺术作品常常具有多重解读的可能性，而观者的创造力可以帮助他们探索作品背后的深层含义和意义。观者可以运用自己的创造力，将作品中的元素、符号和情感与自己的经历、知识和想象力相结合，进行独特的解读和理解。例如，当观者欣赏一幅抽象画时，他们可以通过自己的创造力，发挥联想和想象，将画中的形状、颜色和线条与自己的情感和经验联系起来，从而产生个人独特的解读和感受。

其次，观者的想象力可以帮助他们在艺术作品中发现新的想法并产生新的联想。艺术作品常常是创作者用自己的想象力和表现力创造出来的，而观者的想象力可以让他们进一步拓展作品所传递的意义和信息。观者可以通过想象力，将艺术作品中的元素、情节和情感与自己的想法、经验和知识相结合，产生新的想法和联想。例如，当观者观看一部电影或阅读一本小说时，他们可以运用想象力，将故事中的情节和人物扩展到自己的生活，从而产生新的想法和联想。在阅读名著《红楼梦》时，观者发挥想象勾勒小说中无数女子的形象和性格，并带入自己的视角，这才有了无数的"黛钗之争"。

观者的创造力和想象力不仅可以丰富他们对艺术作品的理解和感受，而且可以促进他们对艺术的参与和创造。当观者通过与艺术作品的互动，发挥自己的创造力和想象力，他们不仅是被动的观看者，还是积极的艺术参与者。观者可以通过创造力和想象力，表达自己对作品的理解和感受，甚至创造出自己的艺术作品。例如，一位观者可以通过参观艺术展览，发挥自己的创造力，将观察到的艺术作品与自己的想法和经验相结合，创造出新的艺术作品，展现自己的创造力和艺术才华。

6. 反馈和回应

反馈和回应是观者与艺术家之间的重要交流方式，对艺术家的创作和作品的发展具有重要意义。观者积极地与艺术家进行交流和互动，可以为艺术家提供有价值的参考和反馈，还可以促进艺术作品的进一步发展和完善。

首先，观者的反馈和回应可以为艺术家提供有价值的参考。艺术作品往往是艺术家对自身经验、观点和情感的表达，而观者的反馈和回应可以帮助艺术家了解自己作品的传达效果和影响。观者的反馈是对作品内容、形式、技巧等方面的评价和意见，这些反馈可以帮助艺术家认识到自己作品的优点和不足之处，从而对作品进行进一步的改进和提升。例如，当观者对一幅画作提出对构图或色彩运用的建议时，艺术家可以通过观者的反馈来调整和改进自己的创作方式，使作品更符合观者的期待和需求。

其次，观者的反馈和回应可以促进艺术作品的进一步发展和完善。艺术作品是一个不断演化

的过程，而观者的反馈和回应可以为艺术家提供新的灵感和创作方向，激发艺术家的创造力，帮助他们在作品中加入新的元素和主题，从而使作品更为丰富和多样化。观者的回应也可以帮助艺术家了解观者对作品的需求和期待，从而调整自己的创作方式和风格，使作品更具吸引力和影响力。例如，当观者对一部电影提出对剧情或角色刻画的意见时，艺术家可以根据观者的反馈来调整剧本和表演，进一步提高电影的质量。

除了对艺术家的创作和作品的发展具有重要意义之外，观者的反馈和回应也可以增强其与艺术作品之间的互动和参与感。当观者感觉到自己的反馈和回应被艺术家重视和接纳时，他们会更加愿意参与和关注作品的创作过程和展示活动。这种互动和参与感可以促进观者对作品的深入理解和欣赏，同时也加强了观者与艺术家之间的联系和共鸣。例如，艺术家可以通过社交媒体平台与观者进行互动，回复观者的评论和问题，使观者感受到自己的反馈和回应被重视，从而建立起更加紧密的艺术家与观者的关系。

6.2 艺术接受的特征

艺术接受是一个充满魅力和无限可能性的过程。它凭借着主观性、体验性、逻辑性、多样性、互动性和再创造性等特征，为观者提供了一个与艺术作品亲密接触、共同创造的机会。在艺术接受中，观者不只是被动地接收作品的信息，更是通过自己的感知和思考，赋予作品以个人的意义和价值。每个人对同一件艺术作品的理解和

感受都是独一无二的，因为我们每个人都有自己独特的背景、情感和观点。同时，艺术接受还鼓励观者与作品互动，通过思考、讨论和参与，激发观者的创造力和想象力。观者可以重新诠释作品，赋予其新的意义和形式，为艺术创作注入新的生命力。艺术接受是一个充满探索、分享和创新的过程，它让我们与艺术作品建立起深厚的情感联系，并且不断地拓展我们的审美视野和思维方式。

6.2.1 主观性

艺术作品的主观性是指每个观者对艺术作品的理解、感受和评价是基于个体的主观经验和观点而形成的。这种主观性来源于每个人的独特背景、文化、情感和观念等因素，使得每个人对同一件艺术作品产生不同的感知和解读。

首先，艺术作品本身就是通过艺术家的个人创作表达其独特的思想、情感和观点。每个艺术家都有自己的艺术风格、表达方式和主题选择，这就使得作品的内容和形式都带有个体化的烙印，以反映艺术家的独特视角和价值观。因此，观者在接受艺术作品时会受到艺术家主观意图的影响。安东尼·高迪（1852—1926）是西班牙著名的建筑师和设计师，被誉为"现代主义建筑的先驱"。他的建筑作品以其独特的有机形态、色彩斑斓、异材质应用、细节精致、功能与美学的结合而闻名。如圣家族大教堂，该教堂采用了高迪标志性的曲线和有机形态的设计，与传统教堂的直线和对称设计相比，呈现出更加流畅和自然的外观。其塔楼上的弯曲线条和装饰窗，以及建筑整体的动感形状，展现了高迪对自然的敬畏和对流动性的追求。大教堂立面装饰丰富多样，包括浮雕、雕塑、彩色陶瓷等元素，每一个细节都

经过精心设计和制作。这些装饰不仅是为了美观，更重要的是体现了高迪对建筑的整体性和完美主义的追求。高迪注重功能性与美学的结合，他在设计中考虑了建筑的实用性和舒适度。圣家族大教堂不仅外观令人惊叹，而且在内部，高迪设计了合理的空间布局和充足的自然光线，以提供舒适的礼拜环境。此外，高迪赋予教堂独特的象征意义，将自然界的元素融入其中，使其成为一座具有生命力和神秘感的建筑。圣家族大教堂是高迪设计艺术的典范，也是巴塞罗那的地标之一（图6-2）。

图6-2　[西] 高迪，圣家族大教堂

其次，观者的主观经验和观点也在艺术作品的理解和感受中发挥重要作用。观者的个人背景、文化背景、教育经历和情感状态等因素会影响他们对作品的解读和评价。同一件作品对于不同观者可能产生截然不同的反应和感受，因为每

个人对艺术作品的理解和情感体验都是独特的。例如达·芬奇的《蒙娜丽莎》是世界上最著名的艺术作品之一。不同观者对于这幅画的解读和感受可以截然不同。有些人可能将其视为神秘和妩媚的象征，而另一些人可能认为她是忧郁和神秘的代表。观者的个人情感状态和文化背景会影响他们对于这幅画的解读和感受。再如抽象艺术作品常常没有明确的主题或形象，而是通过形状、色彩和线条等元素来表达情感和观点。观者对于抽象艺术作品的解读和感受可以因个人背景的差异而有所不同：有些人可能会感受到作品中的活力和动感，而另一些人可能会将其视为冷漠和无意义的表现。

此外，艺术作品的主观性还体现在观者赋予作品的个人意义和价值上。观者会根据自身的生活经验、情感需求和审美偏好来解读作品，并赋予其个人的意义。每个人对作品的解读和价值评判都是主观的，因此不同观者之间可能存在差异甚至争议。

艺术作品的主观性也反映了艺术本身的开放性和自由性。艺术家在创作时往往以自己的内心世界为基础，表达个人的情感、思考和体验，而这种独特性正是艺术作品的魅力所在。观者在欣赏艺术作品时，也可以根据自己的主观感受和体验，与作品进行对话和互动。这种互动性使得艺术作品在不同观者之间产生了丰富多样的对话和共鸣，使艺术成为一个开放的平台，容纳了各种观点和情感的交汇。尽管艺术作品的主观性带来了多样化的解读和评价，但正是这种多样性使得艺术成为一个充满活力和争议的领域。每个人都可以从自己的主观角度去理解和欣赏作品，而这种多元性不仅丰富了观者的艺术体验，也为艺术的发展提供了更广阔的空间。艺术作品的主观性

激发了观者的思考和创造力，使他们成为作品的共同创作者，为作品赋予了新的意义和价值。

6.2.2 体验性

艺术接受的体验性是指人们在欣赏艺术作品时所产生的感受和体验。艺术作品通过视觉、听觉、触觉等感官的刺激，引起观者的情感共鸣和思考。这种体验不仅是感官上的享受，更是一种思想、情感和精神上的交流和沟通。艺术作品的体验性涉及观者的感知、情感、认知和审美等多个层面，对于艺术的理解和欣赏有着重要的影响。

首先，艺术作品的体验性与观者的感知和感官的刺激密切相关。通过视觉、听觉、触觉等感官的刺激，观者可以感受到作品所表达的形式、色彩、音乐、声音等方面。例如，在观看一幅画作时，观者可以感受到画面的构图、色彩的运用、线条的表现等，这些感知的刺激会直接影响到观者对作品的理解和感受。在《阿凡达》这部电影中，观者可以感受到导演通过精美的特效、绚丽的色彩和紧凑的剧情来营造出一个充满奇幻和冒险的世界。观者通过视觉刺激的感知，可以更加深入地理解电影所要表达的主题和情感。在凡·高的《向日葵》（图 6-3）中，观者可以感受到画家运用粗犷的笔触和鲜艳的色彩来表现向日葵的生命力和美丽。观者通过视觉刺激的感知，可以更加深入地理解画作所要传达的情感和意义。

其次，艺术作品的体验性与观者的情感和情绪共鸣相关。艺术作品通过独特的表现形式和情感表达，引发观者内心深处的情感共鸣。观者可以通过作品所表达的情感，如喜悦、悲伤、愤怒、温暖等，与自身的情感相联系。艺术作品通

图 6-3 [荷] 凡·高，《向日葵》，1888 年，布面油画，91 厘米 ×72 厘米，德国慕尼黑新绘画陈列馆藏

过情感的共鸣，使观者产生共鸣和共情的体验，从而与作品建立起一种情感上的联系。例如在莎士比亚的戏剧《罗密欧与朱丽叶》中，观者可以感受到年轻情侣之间的热烈爱情与无奈命运的冲突，这种情感共鸣可以引发观者内心的悲伤和失落。

再次，艺术作品的体验性还与观者的认知和思考相关。艺术作品往往具有丰富的意象、符号和隐喻，需要观者通过思考和解读来理解其深层的内涵和意义。观者通过对作品的认知和思考，与作品进行互动和对话，从而逐渐深入理解和感知作品所要传达的信息和思想。在诗人李白的诗作《静夜思》中，观者可以通过对诗中意象和隐喻的认知和思考，理解诗人所表达的情感和思想。观者可以通过思考诗中的明月、床前明月光和地上霜等意象与作品进行互动，并从中感受诗

人对自然和人生的思考和领悟。

最后，艺术作品的体验性与观者的审美相关。审美是人们对美的感知和评价的能力和倾向。艺术作品通过其独特的美感和美学价值，引发观者的审美情感和思考。观者通过对作品的审美体验，可以获得美的愉悦和满足，同时也可以提升自身的审美能力和欣赏水平。

艺术接受的体验性是一种多维度的体验，涉及感官的刺激、情感的共鸣、认知的思考和审美的评价等方面。通过对艺术作品的体验，观者可以获得美的享受、情感的共鸣、思想的启迪和审美能力的提升。艺术作品的体验性不仅仅是个人的感受，更是一种文化和社会的交流和沟通，通过艺术的体验，不同的观者可以共同感受和分享，形成一种共同的文化和审美体验。因此，艺术接受的体验性对于艺术的理解、欣赏和传播具有重要的意义和价值。

6.2.3 逻辑性

艺术接受的逻辑性是指在欣赏和理解艺术作品时，观者所进行的思维过程和思维方式具有一定的逻辑性。这种逻辑性体现在观者对作品内在结构、表现手法和意义等方面的理解和分析上。艺术作品虽然具有独特的形式和表达方式，但是观者可以通过一系列的逻辑思考来解读和理解作品，从而获得更深入的艺术体验。

首先，艺术接受的逻辑性体现在观者对作品内在结构的理解上。艺术作品往往有一定的结构和组织形式，观者可以通过观察和分析作品的构图、色彩运用、线条组织等方面，来理解作品的整体结构和组织逻辑。例如，萨尔瓦多·达利的《记忆的永恒》（图6-4）是一幅著名的超现实主义油画作品。观者可以通过观察作品的构图和线条组织，来理解作品的整体结构和组织逻辑。这幅作品呈现了一种梦幻般的场景，画面中有一个巨大的钟表融化在一个树枝上，而树枝上又有两个人物。观者可以通过观察画面的布局和物体间的空间关系，来理解作品的空间结构和视觉层次。这种对作品内在结构的理解，需要观者通过观察和思考来分析作品的构成要素和关系。

图6-4 [西]达利，《记忆的永恒》，1931年，布面油画，24厘米×33厘米，美国纽约现代艺术博物馆藏

其次，艺术接受的逻辑性还体现在观者对作品表现手法的理解上。艺术作品通过独特的表现手法来传达情感、思想和意义，观者可以通过理解和分析作品的表现手法，来深入理解作品所要传达的信息。斯坦利·库布里克（1928—1999）的电影《闪灵》采用了大量的镜头运动和剪辑手法来表现主人公的精神错乱和恐怖氛围。观者通过观察电影中的镜头切换、视角选择以及镜头运动等，来理解电影的叙事结构和情感表达。例如，电影中使用了大量的长镜头和追逐镜头，使观者产生紧张和恐怖的感觉。观者还可以通过分析电影中的剪辑手法，如快速剪辑和跳剪，来理解电影中的时间流逝和精神错乱的表现。这种对作品表现手法的理解，需要观者通过思考和分

析来揭示出作品的表现逻辑和艺术手法的运用方式。

最后，艺术接受的逻辑性还体现在观者对作品意义的理解上。艺术作品往往具有深层的内涵和意义，观者可以通过思考和解读作品中的符号、隐喻和意象等，来理解作品所要传达的思想和主题。观者需要通过观察和思考，对作品中的各个元素和细节进行关联和解读，从而揭示作品的意义和思想内核。这种对作品意义的理解，需要观者进行逻辑思考和推理，对作品中的各个要素和线索进行整合和分析，从而得出对作品意义的理解。例如，《肖申克的救赎》中的"自由"和"希望"是该电影的核心主题。观者可以通过分析电影中的符号、对话和情节等，来理解作品对自由和希望的探讨以及囚犯们追求自由的意义。

艺术接受的逻辑性体现在观者对作品内在结构、表现手法和意义的理解和分析上。观者通过观察、思考和分析，揭示作品的组织逻辑、表现逻辑和意义逻辑，从而获得更深刻的艺术体验。艺术接受的逻辑性不仅丰富了观者的思维过程，而且使观者与作品建立起一种深层的联系。通过逻辑思考和分析，观者可以更加全面地理解和欣赏艺术作品，从而获得更丰富和深入的艺术体验。

6.2.4 互动性

艺术接受的互动性是指观众与艺术作品之间的互动关系。传统上，艺术被视为一种单向的表达方式，艺术家通过作品传达自己的情感、思想和观点，而观众则被视为被动接受者。然而，随着时间的推移，人们对艺术的理解和期望逐渐改变，艺术接受的互动性成为一个重要的议题。

首先，艺术接受的互动性使观众在艺术作品中寻找个人的意义和体验。每个人都有不同的背景、经历和观点，因此对于同一件作品的理解和感受也会有所不同。观众在欣赏艺术作品时，会将自己的个人经验和情感投射到作品中，从而赋予作品更多的意义和内涵。艺术作品成为观众与自己内心对话的媒介，帮助他们探索和理解自己的情感和思想。阅读一本小说或诗歌作品时，读者可以将自己的个人经验和情感与作品中的人物、情节和主题联系起来。不同的读者可能会有不同的理解和感受。例如，一本关于爱情的小说可能会引发不同读者对爱情的不同理解和体验，有些人可能将作品中的情节与自己的感情经历进行类比，而另一些人可能会从作品中探索关于性别、权力或社会问题的意义。

其次，艺术接受的互动性促进了观众与艺术家之间的对话。传统上，艺术家通常是通过作品来表达自己的声音和观点，观众则是被动地接受这些信息。然而，现代艺术强调观众的参与。观众通过参观展览、参加座谈会和工作坊等形式，与艺术家进行互动和交流。这种互动可以是观众对作品的反馈和评论，也可以是观众提问和探索艺术家的创作动机和意图。艺术家通过与观众的对话，可以更好地了解观众的需求和期望，进一步改进自己的创作方式和内容。例如，观众参观完一场艺术展览后，填写反馈表或留下评论来表达他们对作品的看法和感受。艺术家可以通过这些反馈了解观众的观点和意见，从而更好地了解自己的作品在观众中的影响。观众参加艺术家主持的工作坊，亲身参与创作过程来理解艺术的技巧和创作思路，观众也可以与艺术家一起探索不同的艺术媒介和表现形式，深入了解艺术的创作过程和挑战。艺术家也可以通过工作坊与观众直接互动，了解他们的兴趣和需求，为后续的创作

提供灵感和方向。

再次，艺术接受的互动性还促进了观众之间的对话和交流。观众在欣赏艺术作品时，可以与其他观众分享自己的观点和感受，进行交流和讨论。这种对话可以促进观众对作品更深入的理解和思考，同时也可以拓宽观众的视野。通过与其他观众的交流，观众可以获得不同的观点和理解，从而更全面地认识艺术作品。观众可以通过在线平台，如艺术论坛、社交媒体等，与其他观众分享自己对艺术作品的看法和感受。他们可以发表评论，回复其他观众的观点，并展开讨论和交流。这种线上对话可以打破地域限制，让来自不同地方的观众相互交流，共同探索和理解艺术作品。

最后，艺术接受的互动性还可以推动观众参与艺术创作的过程。一些艺术项目和社区活动鼓励观众积极参与艺术创作，与艺术家一起合作完成作品。观众可以通过绘画、摄影、音乐等方式，表达自己的创造力和想法。这种参与式艺术创作的过程，不仅可以帮助观众更好地理解和欣赏艺术作品，而且可以提升观众的艺术素养和创造力。一些社区艺术项目鼓励观众积极参与艺术创作，例如在公共空间进行壁画创作或雕塑制作。观众可以与艺术家一起合作，参与设计和创作过程，将自己的想法和创造力融入作品中。这种参与式创作不仅能够增强观众对艺术作品的理解和欣赏，而且能够加强社区的凝聚力和身份认同感。

艺术接受的互动性是观众与艺术作品之间的互动关系。艺术接受的互动性使观众能够在作品中寻找个人的意义和体验，促进观众与艺术家之间的对话，促进观众之间的对话和交流，推动观众参与艺术创作的过程。艺术接受的互动性为观众提供了更丰富、更有意义的艺术体验，也使艺术更加生动和有趣。

6.2.5 再创造性

艺术接受的再创造性是指观众在接触艺术作品时，通过个人的理解和创意，重新塑造和诠释作品的意义和形式。观众可以通过不同的方式和角度来解读和欣赏艺术作品，从而赋予作品新的生命和意义。艺术接受的再创造性是观众与艺术作品之间的互动过程，是观众主体性的表现，也是艺术作品的价值和意义的延伸。

艺术作品是艺术家创作后的产物，艺术家通过自己的创作和表达，将内心的情感和思想运用艺术形式传递给观众。然而，每个观众都是独立的个体，他们有着不同的背景、经历、观点和价值观，因此对艺术作品的理解和感受也是不同的。观众在接触艺术作品时，会将自己的情感、思考和经验带入其中，与作品产生共鸣或冲突。这种观众的主体性和个体差异，使得艺术接受的再创造性成为可能。

首先，观众的情感共鸣和个人解读是艺术接受的再创造的一种体现。艺术作品往往能够唤起观众的情感，触动他们的内心。观众可能因为作品中的情感表达、形象描绘或音乐旋律而产生共鸣。这种情感共鸣是观众与艺术作品之间的情感交流，是观众对作品情感的再创造。例如，当观众欣赏一幅画作时，他们可能会因为画面中的色彩和构图而产生愉悦或沮丧的情感体验。这种情感体验是观众对艺术作品的再创造，是他们根据自己的感受和理解赋予作品新的情感意义。

其次，观众的艺术创作和互动参与也是艺术接受的再创造的一种表现。艺术作品往往需要观众的参与和互动才能得以完整呈现。观众可以通过不同的艺术形式，如绘画、摄影、音乐等，表

达自己的创造力和想法。他们可以通过观察、思考和实践，对艺术作品进行重新创作。观众的创作和互动参与使得艺术作品得到了观众的个性化和多样化的表达。例如，观众可以参加艺术工作坊，亲手创作绘画作品。他们可以通过选择和创作的过程，赋予作品新的意义和表达。

观众的社会和文化背景也会对艺术接受的再创造性产生重要影响。观众的社会和文化背景决定了他们的观点、价值观和审美观。观众在接受艺术作品时，会根据自己所处的社会和文化环境，对作品进行不同的解读和理解。观众会将自己的文化传统、社会经验和历史背景带入艺术作品的欣赏中，赋予作品新的意义和价值。例如，同一幅画作在不同的文化背景下，观众可能会有不同的诠释和认知。这种社会和文化背景的解读是艺术接受的再创造的一种体现。

此外，观众的艺术评论和批评也是艺术接受的再创造的一种表现。观众在接受艺术作品时，往往会产生自己的评论和批评。观众可以通过文字、演讲等形式，对艺术作品进行分析和评价。观众的评论和批评是对艺术作品的再创造，是他们根据自己的观点和价值观对作品进行思考和评价。例如，一位观众对一部电影进行评论时，可以从自己的观点和价值观出发，给予作品新的思考和评价。这种评论和批评促进了观众对艺术作品的深入思考和理解，也为作品赋予了新的解读和意义。

总之，我们可以看到艺术接受的再创造性在观众的情感共鸣和个人解读、艺术创作和互动参与、社会和文化背景解读以及艺术评论和批评等方面得到体现。观众通过个人的理解和创意，赋予作品新的生命和意义。这种再创造的过程，不仅丰富了观众对艺术作品的理解和欣赏，也促进

了观众的思考和创造力的提升。艺术接受的再创造性使得艺术作品与观众之间建立起了互动和对话的桥梁，使艺术作品的价值和意义得到了延伸和拓展。

6.3 艺术作品的社会影响与意义

艺术作品作为一种独特的表达方式，不仅仅是为了满足审美的需求，更是具有深远的社会影响与意义。它们能够反映社会问题和现实，塑造文化认同和价值观，促进社会变革和进步，引发情感共鸣，进行心灵抚慰，促进审美体验和文化交流。艺术作品不仅仅是为了观赏和欣赏，更是通过表达和传递，引发观众对社会、文化和人类情感的思考和共鸣。在这个多元而复杂的世界中，艺术作品扮演着重要的角色，激发人们的思想，推动社会的发展。无论是音乐、绘画、电影还是文学，每一种艺术形式都有其独特的社会影响与意义，为我们带来了更加丰富和有意义的人生体验。

6.3.1 反映社会问题和现实

艺术作品作为反映社会问题和现实的媒介，具有独特的表达力和影响力。通过多种形式，艺术家可以揭示社会中存在的不公正、不平等和不道德现象，引起观众的关注和思考。

首先，艺术作品可以通过符号、象征和隐喻等手法来表达对社会问题的批判。艺术家可以运用抽象的形式和意象来呈现社会现象，使观众在审美的过程中产生共鸣和思考。例如，许多现代艺术作品通过抽象的形式来揭示社会中的不公正

现象，如阶级差别、种族歧视和性别不平等。

其次，艺术作品可以通过具体的故事情节和人物塑造来反映社会问题。通过刻画社会中的不道德行为和不正义现象，艺术家能够引发观众的共鸣和思考。例如，文学作品中的主人公遭受不公正待遇，电影作品中的反派角色展示出不道德行为，都能够引起观众对这些问题的关注和思考。电影《辛德勒的名单》（图6-5）是史蒂文·斯皮尔伯格（1946—）根据真实故事改编，讲述了纳粹德国时期一位企业家救助犹太人的故事。这部电影引发了观众对种族歧视、人道主义和正义的思考。

最后，艺术作品还可以通过对社会现象的批判性再现来引发观众的思考。艺术家可以通过绘画、摄影、雕塑等形式将社会问题以真实的方式呈现给观众，以此激发他们对这些问题的关注和

图6-5 [美]斯皮尔伯格，《辛德勒的名单》剧照，1993年

思考。例如，一幅描绘环境污染的油画作品、一张展示贫困生活的摄影作品，都能够引发观众对环境问题和社会公平的思考。美国摄影师史蒂夫·麦凯瑞（1950—）的摄影作品《阿富汗少女》展示了一位阿富汗少女伤痕累累的面孔，突出了战争对普通人的影响。这幅作品引发了观众对战争和难民问题的思考。

艺术作品作为反映社会问题和现实的媒介，能够通过多种形式来表达对社会不公正、不平等和不道德现象的批判。通过艺术作品，观众能够对社会问题关注和思考，从而促进社会的进步和改变。

6.3.2 塑造文化认同和价值观

艺术作品在塑造文化认同和价值观方面具有重要作用。它们通过反映和表达文化、促进文化认同、传承和保护文化遗产、指导和影响价值观，以及增进跨文化交流和理解，为个体和社会建立了丰富的文化认同和共同价值观，以更好地了解和认同自己的文化身份，进而增强对自己文化的认同感和自豪感。

艺术作品可以通过绘画、音乐、文学等形式，以独特的方式展示和传达一个社群或国家的文化。它们可以呈现特定文化的价值观、传统、信仰和习俗，帮助人们更好地理解和欣赏不同文化之间的差异与多样性。电影作品《寻梦环游记》这部由迪士尼和皮克斯出品的动画影片以墨西哥传统节日"亡灵节"为背景，通过一个少年追寻梦想的故事，展现了墨西哥文化的丰富和独特之处。电影中的音乐、画面和角色塑造，以及对家庭、传统和记忆的探索，都加深了观众对墨西哥文化的认同和价值观的理解。

艺术作品可以激发人们对自己所属文化的

认同感。通过描述和描绘特定文化的场景、人物和故事，艺术作品能够让人们感受到自己的文化身份，并增强对所属文化的自豪感和归属感。彼得·伊里奇·柴可夫斯基（1840—1893）的经典芭蕾舞剧《天鹅湖》（图 6-6），通过跌宕起伏的交响乐编排和寓意深远的剧情，表达了爱、勇气和自由。它是文化认同和价值观的象征，具有全球范围内的影响力，成为国际舞台上的经典之作。

图 6-6　[俄] 柴可夫斯基，《天鹅湖》剧照，1876 年，芭蕾舞剧

艺术作品承载着历史和传统的记忆，是文化遗产的重要组成部分。通过艺术作品的呈现和传播，人们可以更好地了解和保护自己文化的传统、价值观和艺术技艺，使之得到传承和延续。中国国画是中国传统艺术的重要组成部分，通过细腻的笔触和独特的表现手法，展现了中国人民对自然、道德和哲学的理解和追求。中国画中常常描绘山水、花鸟等元素，反映了中国人对自然

理想生活的向往，同时也强调了中国传统价值观中的中庸、谦和和自然之美。如齐白石的《残荷》（图 6-7），描绘了一片水面上残存的荷叶和盛开的荷花，营造出宁静而恬淡的氛围。在中国传统文化中，荷花被视为高洁与清雅的象征，而荷叶则象征着坚韧不拔的品质。通过画家的笔触，荷花和荷叶被精细地描绘出来，呈现出自然的真实与美丽。这种对自然的描绘和赞美，展示了中国人对自然界的敬畏和追求内心宁静的态

图 6-7　齐白石，《残荷》，1947 年，纸本，104 厘米 × 35 厘米，北京画院美术馆藏

度。这些绘画作品不仅仅是艺术的表现，更是中国文化认同和价值观的重要象征。

艺术作品对人们的价值观产生深远的影响。通过艺术的表现形式和内容，艺术家可以传递关于道德、正义、平等、自由等核心价值观的信息。这些艺术作品可以引发观众的思考和讨论，帮助塑造个体和社会的价值观。贝多芬的交响乐作品《第九交响曲》以强大的音乐语言和深邃的情感表达，传递了关于人类团结、自由和希望的理念。尤其是其中的合唱部分《欢乐颂》，成为世界和平与团结的象征，深深影响了人们对人类共同价值观的认同和追求。

艺术作品是文化交流和理解的桥梁。通过艺术作品的欣赏和体验，人们可以更好地了解和尊重其他文化的差异和独特之处，促进跨文化的交流和和谐发展。例如，爵士乐作为美国的一种独特音乐形式，通过其独特的节奏和即兴演奏的特点，展现了美国人对自由、个人表达和多元文化的尊重。爵士乐作品如迈尔斯·戴维斯（1926—1991）的 *Kind of Blue* 和埃拉·菲茨杰拉德（1917—1996）的 *Summertime* 等，成为美国文化认同和价值观的重要象征，传递了美国音乐文化的独特魅力。

艺术作品通过描绘和表达特定文化背景，帮助人们更好地了解和认同自己的文化身份。无论是电影、绘画还是音乐作品，它们都能够增强人们对自己文化的认同感和自豪感，塑造和传递文化认同和价值观。

6.3.3 促进社会变革和进步

促进社会变革和进步是艺术作品的一项重要功能。艺术作品不仅仅是为了娱乐和享受，它们也可以通过激发人们对社会变革和进步的渴望来发挥积极作用。

艺术家通过各种形式的艺术作品，如电影、绘画、音乐、文学等，传达他们对社会正义和改革的追求。这些作品可以反映社会不公、种族歧视、性别歧视等社会问题，唤起观众对这些问题的关注和思考。例如，一部展现种族歧视问题的电影可以通过讲述一个真实或虚构的故事，揭示种族歧视对个体和社会的破坏性影响。这样的电影可以通过引发观众对种族平等的呼吁和行动，推动社会意识的觉醒。观众在观看这样的电影后可能会更加关注种族平等的问题，参与到相关组织或运动中，为实现平等和正义而努力。电影《美丽人生》讲述了一对犹太父子身处纳粹集中营，父亲用乐观的人生态度为儿子编织出精神乌托邦，保护了他幼小心灵的故事。影片在喜剧外壳下，以荒诞表达深刻的悲剧内核，以幽默表达对种族主义的蔑视，同时歌颂了伟大的父爱。

除了电影，绘画也可以成为促进社会变革和进步的媒介。一幅描绘社会不公的绘画作品可以通过表现不同的社会阶层、人们的生活条件以及他们所面临的挑战来传达艺术家的观点。这样的作品可以引起观众的共鸣，激发他们对社会不平等的思考和关注。例如爱德华·蒙克（1863—1944）的《呐喊》（图6-8）表现了一个身体畸形、面容扭曲的人物，象征了内心的恐惧和孤独。这幅作品通过艺术家个人的情感和体验，呈现了现代社会中普遍存在的心理困扰和精神健康问题，引起观众对这些问题的关注和反思。

艺术家还可以通过音乐和文学作品传达他们对社会变革和进步的渴望。一首歌曲可以通过歌词和旋律表达对社会正义的追求，鼓励人们团结一致、争取自由和平等。一本小说可以通过故事情节和人物形象展现社会问题，并唤起读者对

图 6-8 [挪]蒙克,《呐喊》,1893 年,蛋彩木板画,91 厘米×73.5 厘米,挪威奥斯陆国家美术馆藏

这些问题的关注和思考。琼·贝兹（1941—）的《我们将战胜》（We Shall Overcome）这首歌曲是美国民权运动的代表之一,通过歌词和激励人心的旋律,表达了对种族平等和社会正义的追求。这首歌曲激发了人们的团结和抗争精神,成为反对种族歧视和争取平等权利的象征。

6.3.4 提供情感共鸣和心灵抚慰

艺术作品的力量在于它们能够触动人们的情感,带给他们共鸣和心灵上的抚慰。通过艺术作品,观众可以找到与自己相似的情感体验,从而感受到他人的理解和关怀。这种情感共鸣和心灵抚慰可以在各种艺术形式中体现,音乐作为其中之一,具有独特的力量。以一首悲伤的音乐为例,当我们处于悲伤、失落或者痛苦的时候,这样的音乐可以成为我们情感宣泄和释放的出口。

音乐的旋律、和弦和歌词都能够触动我们内心深处的情感,让我们感受到自己并不孤单,有其他人也曾经或正在经历着相似的情感困扰。这种情感共鸣使我们感到被理解和关怀,同时也让我们感到自己的情绪并不是异常或孤立的。这样的音乐作品能够让我们找到情感上的安慰,给予我们心灵上的抚慰。著名的贝多芬的《命运交响曲》,就是一首能够给人们带来情感共鸣和心灵抚慰的作品。这首交响曲描绘了人生的起伏和命运的无常,其中的悲壮和悲伤的旋律引发了听众内心深处的情感共鸣。无论是面对个人挫折还是社会困扰,这首曲子都能够让人们找到共鸣,释放负面情绪并获得心灵上的慰藉。

除了音乐,文学、绘画、电影等各种艺术形式也能够提供情感共鸣和心灵抚慰。例如,一部描写战争的小说可能让读者感受到作者对于战争带来的痛苦和伤害的深刻理解,使读者与小说中的人物一同经历情感的起伏和痛苦,从而在作品中找到自己的情感共鸣。这种共鸣和理解可以带给读者一种情感上的安慰和释放。总而言之,艺术作品具有独特的能力,可以为观众提供情感共鸣和心灵抚慰。通过表达人类情感和内心世界的作品,艺术家能够帮助观众找到情感的共鸣和安慰。这种共鸣和抚慰可以帮助人们面对自己的情感困扰,找到情感上的平衡和安宁。

6.3.5 促进审美体验和文化交流

艺术作品在人们的生活中扮演着重要的角色,不仅仅是一种表达方式,更是一种桥梁,可以促进观众的审美体验和文化交流。通过欣赏和理解不同风格、题材和文化背景的艺术作品,观众可以开阔自己的审美眼界,拓宽自己的文化视野,并与他人进行跨文化交流。

首先，艺术作品可以带给观众独特的审美体验。不同类型的艺术作品，如绘画、音乐、文学、电影等，通过独特的形式和表现手法，激发观众的情感和想象力。观众通过欣赏和体验艺术作品，可以感受到艺术家的情感和创造力，从而得到独特的审美享受。

其次，艺术作品是不同文化之间交流的重要桥梁。每个文化都有独特的艺术表达方式和艺术传统，这些艺术作品可以传达文化的价值观、信仰和历史。通过欣赏和理解不同文化的艺术作品，观众可以更好地了解和尊重其他文化，拓宽自己的文化视野。艺术作品可以拉近不同文化之间的距离，促进跨文化的对话和理解。观看一部来自不同国家的电影可以使人们更好地了解和欣赏其他文化的艺术表达方式。比如，日本导演宫崎骏（1941—）的动画电影作品，如《千与千寻》和《龙猫》，以其独特的绘画风格、精彩的故事情节和深刻的主题吸引了全球观众的关注。通过欣赏这些电影，观众可以领略日本文化的独特之处，深入体验不同文化背景下的审美魅力。这样的跨文化体验不仅能够拓宽观众的审美视野，而且能够促进不同文化之间的相互交流和理解。

此外，艺术展览也是促进审美体验和文化交流的重要途径。当观众参观一场国际艺术展览时，他们有机会接触到来自世界各地的艺术家的作品，这些作品可能代表着不同的艺术风格、传统和观念。观众可以通过欣赏和解读这些作品，体验到不同文化的独特之处，并通过与其他参观者的交流和讨论，进行跨文化的沟通和理解。

艺术作品也可以激发观众对社会问题的思考和讨论。因此，艺术作品在促进个人的成长和社会的进步方面具有重要的作用。

第 7 章 艺术与个体发展

艺术是人类创造力的最高表现之一，它与个体的发展有着密不可分的关系。通过艺术，人们可以表达自己的情感、思想和经验，探索内心世界的深处，以及与外界进行互动。艺术不仅能够培养个体的创造力和想象力，而且能够促进身心的健康成长。在这个快节奏、高压力的现代社会中，艺术成为个体自我发展和心灵愉悦的一种重要途径之一。无论是审美体验还是文化交流，艺术都扮演着不可或缺的角色，为个体的成长和发展作出了独特的贡献。

7.1 艺术对个体发展的影响

艺术对个体发展的影响是多方面的。它可以培养个体的情感表达能力、创造力和想象力，帮助个体建立自我认同和自信心，增强个体的文化理解和社会参与能力。

7.1.1 情感表达与认知发展

艺术作为情感表达的媒介可以帮助个体更好地理解和表达自己的情感和体验。通过艺术形式的选择和创作过程中的自由表达，个体能够将内心的情感转化为具体的艺术作品，从而达到情感的宣泄和调节。艺术给予了个体一个自由的表达空间，让他们能够真实地表达自己的情感。艺术创作过程中的自由表达有助于个体理解和认识自己的情感，通过思考和反思自己的内心世界，个体能够更好地了解自己的情感和体验。艺术作品的创作和欣赏过程都能够实现情感的宣泄和调节，将负面情绪转化为创造力和积极能量。艺术作为情感表达的媒介在个体的情感健康和心理平衡中起着重要的作用。

例如，通过绘画，个体可以用色彩、线条和形状等元素来表达内心的情感。比如，一位艺术家可能会选择用深沉的色彩和扭曲的线条来表达内心的痛苦和抑郁，或者用明亮的色彩和流畅的线条来表达内心的喜悦和自由。凡·高的《星夜》（图 7-1）就是他对内心情感的独特表达，通过画面中明亮的星星和流动的笔触，传递出他内心的激情和矛盾。舞蹈是一种通过身体表达情感的方式。通过舞蹈动作的选择和编排，个体可以展示出内心的情感状态。例如，当一个人感到快乐和兴奋时，他可能会选择跳一支欢快的舞蹈，通过舞蹈的动作和节奏来表达自己的喜悦和活力。而当一个人感到沮丧和无助时，他可能会选择跳一支缓慢、沉重的舞蹈，通过舞姿和表情

来表达内心的痛苦和困惑。

图 7-1 [荷] 凡·高,《星夜》,1889 年,布面油画,73.7 厘米 ×92.1 厘米,美国纽约现代艺术博物馆藏

艺术也能够激发个体的观察力、思考力和创造力,促进认知的发展。艺术作品往往包含着丰富的细节和隐含的意义,通过欣赏和解读艺术作品,个体可以培养自己的观察力和思考力,学会从不同的角度去看待事物。例如,在绘画中,个体需要观察和理解画面中的线条、色彩和构图,以及画家想要传达的情感和意义。这种观察和思考的过程,能够提升个体的感知能力和思维能力,培养个体的细致观察和逻辑思维能力。

同时,艺术也可以激发个体的创造力,促进个体想象力的发展。在艺术创作的过程中,个体可以自由发挥想象,创造出独特的艺术作品。当一个音乐家创作一首曲子时,他可以自由发挥想象,通过音符的组合和节奏的变化创造出独特的音乐作品。同样,一个作家在写作时,可以通过想象创造出丰富的情节、细腻的描写和鲜明的人物形象,从而打动读者的心灵。而对于视觉艺术,比如绘画和雕塑,艺术家可以通过色彩、形状和材料的选择创造出独特的艺术作品,展现他们的想象力和创造力。此外,艺术作品也可以

激发观众的想象力,触发他们的联想和思考。比如,一幅抽象的绘画作品可能没有明确的主题和形象,但它可以引发观众的想象力,让他们自由地联想和思考作品背后的意义和故事。

7.1.2　创造力与想象力培养

艺术创作是一个开放和自由的过程,个体可以根据自己的想法和感受,自由地表达和创造。在艺术创作中,个体需要使用自己的想象力来构思和设计作品。无论是音乐、绘画、舞蹈还是戏剧,艺术家都可以通过自由发挥想象力,创造出独特的艺术作品。例如,音乐家可以运用创意和想象力,通过音符和乐器的组合,创作出旋律优美、动人心弦的音乐作品。绘画艺术也是一个充满想象力的领域,艺术家可以运用色彩和形状的自由组合,创造出独特的艺术作品,表达自己的情感和观点。而在舞蹈和戏剧表演中,艺术家可以通过角色扮演和情节创作,展现出他们对人物形象和故事情节的想象力,创造出生动、真实的舞台效果。艺术创作的自由性和开放性使个体能够尽情发挥想象力,创造出独一无二的作品,同时也让观众能够感受到艺术的独特魅力和创意的魅力。明代画家黄公望(1269—1354)的《富春山居图》(图 7-2),以静谧和宁静的氛围,描绘了一个山水幽静的美好世界。黄公望通过细腻的笔触和独特的构图,展示了他对山水的想象力。

艺术教育也是创造力和想象力培养的重要环境。在艺术教育中,个体有机会接触到不同的艺术形式和风格,学习和掌握各种艺术技巧和表现方式。通过学习艺术的历史和理论知识,个体可以了解到不同文化和时代的艺术成就,从中汲取灵感,受到启发。同时,在艺术教育中,个体

图 7-2　（元）黄公望，《富春山居图》（无用师卷局部），纸本，33 厘米 ×636.9 厘米，中国台北故宫博物院藏

也会接受专业的指导和反馈，培养批判性思维和审美能力。这些教育和培养的过程，能够帮助个体拓宽视野，培养独立思考和创造性解决问题的能力。

创造力和想象力的培养不仅对艺术领域有益，也对个体的其他领域发展起到积极的推动作用。在工作和学习中，个体面对各种问题和挑战，需要有创造性地提出解决方案。通过艺术的创造过程，个体可以锻炼自己的创造力和想象力，培养出独特的思维方式和解决问题的能力。例如，一个经营者可以通过艺术的创造过程来培养创新思维，从而在市场竞争中找到差异化的竞争优势；一个科学家可以通过艺术的创造过程来培养想象力，从而在科研中发现新的领域和观点。

7.1.3　自我认同与自信心建立

在艺术创作中，个体可以表达自己内心深处的情感和思想，展现自己独特的视角和个性。通过艺术作品的呈现，个体可以更清晰地认识自己的兴趣、价值观和才能。例如，一个摄影师通过自己的作品展现对自然景观的热爱和敏锐的观察力，从而更加了解自己对大自然的深刻感受；一个诗人通过写诗表达内心的情感和思考，从中认识到自己对文字表达的独特才能。

在艺术作品的创作和展示过程中，个体还会得到他人的认可和赞赏。这种赞赏和认可对于个体的自尊心和自信心的建立起到了重要的作用。当个体的艺术作品受到他人的肯定和赞赏时，个体会感受到自己的价值和能力。例如，一个画家的作品在艺术展览中受到专业人士和观众的好评，这会让他更加自信地坚持自己的艺术追求；一个音乐家的演奏赢得观众的热烈掌声，这会让他对自己的音乐才华更加自信。这种赞赏和认可不仅来自专业人士，也来自普通观众。每一个赞赏和认可的声音，都可以为个体建立起更坚实的自我认同和自信心。

通过艺术创作和欣赏，个体可以更好地了解自己、认同自己，并建立自信心。艺术作品是个体个性和特点的体现，通过艺术创作，个体可以表达自己独特的思想和情感。同时，在艺术作品的展示过程中，个体可以得到他人的认可和赞赏，这对于个体的自尊心和自信心的建立至关重要。这样的自我认同和自信心，不仅可以在艺术领域中发挥作用，而且可以在个体的其他生活领域中带来积极的影响。

7.1.4　文化理解与社会参与

艺术作品的多样性展示了不同文化背景的艺术表达方式和艺术价值观。每个文化都有其独特的艺术形式和风格，通过欣赏和理解这些艺术作品，个体可以更深入地了解其他文化的艺术传统和审美观念。例如，欣赏日本浮世绘作品可以让人们感受到日本文化的细腻平和；而欣赏非洲部落雕塑可以让人们领略到非洲文化的原始力量和丰富多样性。

艺术作品还可以成为不同文化背景的个体进行交流和互动的媒介。它能够超越语言和文化的障碍，让个体可以与他人共同欣赏和讨论并分享自己的观点和感受，从而促进跨文化交流和理解。例如，参观国际艺术展览或参与艺术交流活动，个体可以与来自不同国家和文化背景的人进行对话，探索彼此的艺术观念和创作理念，从而促进文化的交流和融合。

通过参与艺术活动，个体还可以增强自己的社会参与感和社会责任感。艺术作品常常反映社会问题和价值观，通过对这些作品的理解和欣赏，个体可以对社会问题产生思考和关注，并积极参与社会活动，推动社会变革。例如，一些艺术家利用绘画、雕塑或摄影等形式表达对社会不平等、人权问题或环境破坏的关注，激发观众反思自己对这些问题的态度，并鼓励他们采取行动，为社会变革做出贡献。

综上所述，通过欣赏和理解不同的艺术作品，个体可以更好地了解和欣赏其他文化的艺术表达方式，促进个体与不同文化背景的人进行交流和互动，同时增强个体的社会参与感和社会责任感。艺术作品在文化理解和社会参与中发挥着重要作用，为个体的成长和社会的进步做出了积极贡献。

7.2 艺术与创造力

艺术是创造力的最美妙体现之一，而创造力则是艺术的源泉和灵感之源。这两者之间的关系如同一对相互依存的孪生兄弟，彼此交织、相互促进。艺术家通过创造力的发挥，以各种形式创作出令人心驰神往的作品，将内心的世界呈现至观众的眼前。观众在欣赏艺术作品时，也因其独特的创造力而受到启发，激发个人的创造潜能。艺术与创造力之间的互动不仅促进了个体的成长与发展，更为社会的创新与进步带来了无限的可能。在这个充满创造力的世界中，艺术如同一面镜子，展现了人类思维的辉煌与无限的想象力。

7.2.1 创造力是艺术的基石

创造力是艺术的基石，它是艺术家通过创造性的思维和想象力创作出作品的能力。艺术家借助创造力，能够将内心的世界、思考和感受转化为具体的艺术形式，以此来与观众进行沟通和交流。创造力的重要性体现在艺术创作的各个环节中。

首先，在构思阶段，创造力能够帮助艺术家形成独特的创意和观点。艺术家通过激发自己的创造力，能够以不同的方式看待世界，发现平凡事物中的美和价值。他们可能会通过对自然、社会、人类关系等的观察和思考，找到独特的灵感和创意，从而为作品赋予个性化和独特性。

其次，在创作过程中，创造力能够帮助艺术家克服困难和挑战。艺术创作并非一帆风顺，艺术家可能面临形式、技术、表达等方面的困扰和难题。而创造力能够让他们寻找到创新的解决方案，突破传统的束缚，创造出独特的风格和技巧。

此外，创造力还能够让艺术家在作品中表达自己的内心世界。艺术是一种情感和思想的表达方式，艺术家通过创造力将自己的情感和思想转化为具体的艺术形式，传递给观众。例如，冼星海（1905—1945）的《黄河大合唱》，以黄河为背景，通过激昂的旋律和充满力量的歌词，表达

了中国人民在抗日战争时期不屈不挠的精神和对祖国的热爱之情。其中的乐章《保卫黄河》，节奏明快、旋律激昂，让人仿佛置身于那个战火纷飞的年代，感受到中华儿女为保卫祖国而奋勇抗争的坚定信念。这部作品激励着无数中国人为了国家的独立和民族的尊严而奋斗。

除了在艺术创作中的应用，创造力也在艺术欣赏和解读中扮演着重要的角色。观众在欣赏艺术作品时，往往需要发挥自己的创造力去理解和解读作品。艺术作品往往具有多重的意义和层次，观众需要通过自己的创造力去发现和诠释作品中的细节和内涵。每个人的创造力和经验不同，因此对同一件作品的理解和解读也会有所不同。

总之，创造力是艺术的基石，它在艺术创作的各个环节中起着重要的作用。通过创造力，艺术家能够创作出独特的作品，表达自己的内心世界和思想。观众则通过自己的创造力去理解和解读艺术作品。创造力与艺术之间的互动和交流，不仅推动了艺术的发展和进步，而且为人们带来了与艺术互动的美妙体验。

7.2.2 艺术是创造力的表现形式

艺术是创造力的表现形式，它是艺术家通过创造力的发挥而创作出来的具体产物。艺术家运用各种形式的艺术，如绘画、音乐、舞蹈、戏剧等，将内心的想法、情感和观点转化为可视、可听、可感知的艺术作品。

绘画是一种常见的艺术形式，艺术家通过绘画创作，将自己的观察和体验转化为图像。例如，著名画家达·芬奇发挥其创造力创作了《蒙娜丽莎》（图 7-3）。这幅画作通过精细的细节和神秘的微笑，展示了艺术家对人物形象的独特诠

释，引发观众对美和意境的思考。

图 7-3　[意] 达·芬奇，《蒙娜丽莎》，1503—1507年，板面油画，79.4 厘米 ×53.4 厘米，法国卢浮宫博物馆藏

音乐是另一种常见的艺术形式，艺术家通过音符和旋律的组合，将自己的情感和思想表达出来。例如，贝多芬的《命运交响曲》以其激情澎湃的旋律和强烈的表达，展示了艺术家对人类命运的思考和对自由意志的追求。这首音乐作品通过创造力的发挥，带给观众深刻的情感体验，引发共鸣。

舞蹈是一种通过身体语言来表达的艺术形式，艺术家通过创造力的发挥，将自己的情感和想法转化为舞姿和动作。例如，芭蕾舞作品《天鹅湖》通过舞者优雅的姿态和精湛的技巧，展示了艺术家对爱情、自由和悲剧的描绘。艺术家通过创造力的发挥，将故事情节和情感表达融入舞蹈

动作之中，为观众带来视觉和情感的双重享受。

戏剧是一种通过演员表演来展现剧本内容的艺术形式，艺术家通过创造力的发挥，将故事情节和角色的塑造融入舞台表演之中。例如，莎士比亚的经典戏剧《哈姆雷特》通过戏剧艺术的创造力，展示了人类内心世界的复杂性和矛盾性。艺术家通过角色的对白和表演，将人物的情感和冲突生动地展现出来，引发观众的共鸣和思考。

艺术作品的创造离不开艺术家的创造力，而创造力则通过艺术作品得以展现和传达。艺术家借助创造力，将内心的世界和情感转化为具体的艺术形式，为观众带来美感和启示。艺术与创造力的关系如同一对相互依存的孪生兄弟，彼此交织、相互促进，共同构成了丰富多彩的艺术世界。

7.2.3　艺术激发创造力

艺术作品可以激发观众的创造力。当观众欣赏艺术作品时，他们会从中汲取灵感，启发自己的创造力，并产生新的想法和观点。艺术作品以其独特的表现形式和内涵，引发观众的情感共鸣和思考，从而激发他们的创造力。

艺术作品的多样性为观众提供了广泛的创作灵感。不同类型的艺术作品，如绘画、音乐、舞蹈、戏剧等，都有其特定的艺术语言和表达方式。观众可以通过欣赏不同形式的艺术作品，接触到各种艺术元素和创作技巧，从而拓宽自己的艺术视野。例如，当观众欣赏一幅抽象画时，他们可能会受到艺术家对色彩、线条和形状大胆运用的启发，从而尝试在自己的创作中探索新的表现手法。

艺术作品的主题和内容也能够激发观众的创

造力。艺术家常常通过作品表达对社会、人类生活和自然界的思考与观察。观众通过欣赏这些作品，可以从中获得新的观点和见解，激发自己的创造力。例如，一部展现环保意识的电影可能会激发观众思考如何保护环境，从而启发他们创造出更环保的生活方式。电影《飞屋环游记》通过一个老人的冒险旅程，展现了对大自然的热爱和保护。影片通过描绘大自然的美丽和遭受破坏的场景，引发观众对环境保护的思考。观众在欣赏电影的同时，也被启发去关注环境问题，并寻找如何创造更环保的生活方式。

艺术作品中的情感表达也能够唤起观众的创造力。艺术家通过作品传递出丰富的情感，如喜怒哀乐、爱恨情仇等，观众在欣赏时会与艺术家的情感产生共鸣。这种情感共鸣可以激发观众的情感创造力，使他们能够更好地表达自己的情感。例如，一首充满悲伤情绪的音乐可能会引发听众对自己内心深处的情感的思考和表达，从而激发他们创作出具有情感共鸣的作品。

艺术作品中的创新和独特性也能够激发观众的创造力。艺术家常常通过创新的思维和独特的表现方式创作出令人惊叹的作品。观众在欣赏这些作品时，会被艺术家的创新精神所感染，从而激发自己的创造力。例如，当观众欣赏一幅结合了多种材料和技巧的立体艺术作品时，他们可能会受到艺术家对材料和技巧的创新运用的启发，从而尝试在自己的创作中探索新的可能性。

除了欣赏艺术作品外，参与艺术创作也能够激发观众的创造力。艺术家常常鼓励观众参与到艺术创作中，通过互动的方式与观众共同创造艺术。这种参与式的艺术创作过程可以激发观众的创造力，使他们从实践中体验到艺术创作的乐

趣和挑战。例如，一些博物馆和艺术展览会给观众提供进行互动创作的机会，观众可以在这些活动中自己动手创作艺术品，从而激发自己的创造力。

总之，艺术作品不仅仅是艺术家创造力的表现形式，同时也能够激发观众的创造力。艺术作品通过其多样性、主题内容、情感表达、创新性和参与式创作等方面，引发观众的思考和情感共鸣，从而激发他们的创造力。观众通过欣赏艺术作品和参与艺术创作，可以开拓自己的艺术视野，获得新的观点和见解，表达自己的情感和体验，并创造出独特的艺术作品。

7.2.4 艺术推动创新和社会进步

艺术推动创新和社会进步。艺术作品的创造力可以通过独特的视角，提出新的观点和思考方式，挑战现有的观念和传统，从而推动社会的变革和进步。艺术家在创作过程中，常常涉及社会问题、人类情感和价值观等，通过艺术作品传达出对这些问题的思考和观点，促使社会对这些问题进行深入讨论和改变。

艺术作品的创新力可以激发社会的创新。艺术家常常通过创新的思维和独特的表达方式创作出前所未有的作品，这些作品在形式和内容上挑战了传统的艺术观念和审美标准。这种创新的艺术作品不仅仅是为了艺术本身，更是通过其创新的元素和方式，激发社会其他领域的创新。例如，20 世纪初期的立体主义绘画运动，通过对物体的多角度观察和描绘，打破了传统绘画的透视规律和表现方式，这种创新的艺术手法不仅影响了绘画领域，也对建筑、设计等领域产生了深远的影响，如毕加索的《梦》（图 7-4）。

艺术作品的观点和思考方式可以促使社会

图 7-4　[西]毕加索，《梦》，1932 年，布面油画，130 厘米 ×97 厘米，斯蒂芬·A.科恩藏

对问题进行深入讨论和改变。艺术家通过创作作品，往往关注社会问题和人类情感，通过作品传达出对这些问题的思考和观点。这些作品引发观众的思考和共鸣，促使他们对社会问题进行深入的讨论，并可能促使社会对这些问题进行反思。例如，一部关于社会不公正的电影可能引发观众对社会公平和正义的思考，从而促使社会对不公正现象进行改变。

艺术作品的创造力可以打破旧观念和传统，推动社会的变革。艺术家常常通过作品表达对现状和传统的挑战与批判，提出新的观点和价值观，从而推动社会的变革。例如，20 世纪初期的达达主义艺术运动，通过对现有社会和文化的嘲讽和颠覆，提出了新的艺术观念和创作方式，这种挑战旧观念和传统的创造力不仅影响了艺术领域，也对社会的价值观和思维方式产生了影响。

艺术作品的创造力还可以促进不同领域之间的交流和合作，推动跨学科的创新。艺术家常常通过跨学科的方式进行创作，将不同领域的知识和技巧融合在一起，创造出独特的作品。这种跨学科的创新不仅仅是在艺术领域，也可以激发其他领域的创新。例如，艺术家和科学家合作可以促进艺术和科学的交流和融合，推动科学研究的创新。艺术家和工程师合作可以促进艺术和技术的结合，推动科技产业的发展。

艺术作品的创造力可以推动社会的创新和进步。艺术家通过独特的视角和创造力，提出新的观点和思考方式，挑战现有的观念和传统，推动社会的变革和进步。艺术作品在创新力、观点和思考方式、打破旧观念和传统、促进交流和合作等方面，都可以促使社会对问题进行深入讨论和改变，最终推动社会的创新和进步。

7.2.5 艺术与创造力的互动

艺术与创造力的互动是一个相互促进和互相影响的过程。艺术作品的创造离不开创造力，而创造力也可以通过参与和欣赏艺术来得到提升和发展。艺术作为一种表达和传达情感、思想和观点的方式，可以激发人们的创造力，同时创造力也可以促使艺术家在创作过程中产生更加创新和独特的作品。

首先，艺术作品的创作离不开创造力。艺术家在创作过程中需要通过自己的想象力和创造力，将内心的情感和思想转化为具体的艺术形式。无论是绘画、音乐、舞蹈还是文学作品，艺术家都需要有独特的创造力来构思和表达作品。例如，例如，傅抱石与关山月的《江山如此多娇》，他们在创作这幅巨作时以毛泽东的《沁园春·雪》为灵感，大胆地运用了浪漫主义的表现

手法。画面中，近景是江南的青山绿水、苍松翠柏，远景是白雪皑皑的北国风光，将祖国的大好河山完美地融合在一起。通过独特的笔墨技法，如奔放的皴法和绚丽的色彩，营造出宏大而壮丽的场景。他们将对祖国山河的热爱和对新时代的憧憬转化为这幅气势磅礴的艺术作品，展现出了卓越的创造力和艺术才华。

图 7-5　傅抱石、关山月，《江山如此多娇》，1959年，山水画，6.5米×9米，北京人民大会堂

其次，艺术作品可以激发人们的创造力。当人们欣赏艺术作品时，他们通常会被作品中的美感、情感和思想所吸引，这种吸引力可以激发观众的创造力。观众会从艺术作品中获得灵感，并将其应用于自己的创造过程中。例如，当一个作曲家欣赏一首优美的音乐作品时，他可能会从中获得灵感，并创作出一首属于自己的音乐作品；同样，一个诗人可能从一幅画作中获得启发，写下一首富有想象力和创造力的诗歌。

再次，对艺术作品的欣赏也可以促使人们开发和发展自己的创造力。当人们欣赏艺术作品时，他们会思考作品背后的意义和创作过程，这种思考过程可以激发他们的创造力。观众会开始思考如何以自己独特的方式表达自己的情感和思想，从而开发和发展自己的创造力。例如，当一

个观众欣赏一幅抽象艺术作品时，他可能会思考画家是如何运用形状、颜色和线条来表达情感和观点的，这种思考过程可以激发他对抽象艺术的创造力和理解能力。

另外，艺术与创造力的互动还可以促进跨学科的创新。艺术作为一种创造性的表达方式，常常与其他学科和领域进行交叉和融合。当艺术家与科学家、工程师、设计师等合作时，他们的创造力和想象力可以相互促进，创作出更加创新和独特的作品。例如，当一个建筑师和一个艺术家合作设计一座建筑时，他们可以将艺术的创造力和建筑的实用性相结合，创造出具有独特美感和功能性的建筑作品。

总之，艺术与创造力的互动是相互促进和互相影响的。艺术作品的创造离不开创造力，而创造力也可以通过参与和欣赏艺术来得到提升和发展。艺术作品激发人们的创造力，而人们的创造力又可以促使艺术家产生更加创新和独特的作品。艺术与创造力的互动不仅仅是在艺术创作中，也可以促进观众的创造力和思考能力的发展，促进不同领域之间的交流和合作，进而推动跨学科的创新。

7.3 艺术教育的重要性

习近平总书记在二十大报告中指出："教育是国之大计、党之大计。培养什么人、怎样培养人、为谁培养人是教育的根本问题。育人的根本在于立德。全面贯彻党的教育方针，落实立德树人根本任务，培养德智体美劳全面发展的社会主义建设者和接班人。"[①] 艺术教育是培养学生全面发展的重要组成部分。它不仅仅是教授绘画、音乐、舞蹈等艺术技能，更是一种培养学生创造力、情感表达能力和审美意识的综合教育方式。艺术教育不仅可以激发学生的想象力，而且可以培养他们的表达能力和思维方式。通过参与艺术创作和欣赏艺术作品，学生可以拓宽视野，加深对文化多样性的理解，并培养对社会问题的关注和思考能力。因此，艺术教育在培养学生综合素质、提高创造力和拓展思维方式方面具有不可替代的重要性。

7.3.1 创造力的培养

创造力是指通过独特的思考、想象和创造，产生新的、原创的、有创意的想法、概念、作品或解决方案的能力。它涉及从已有的知识、经验和观察中创造出新的东西，突破传统的思维模式和限制，提供新颖、独特、有用的创新。艺术教育在培养学生的创造力方面扮演着重要的角色。通过参与艺术创作和表演，学生得以锻炼自己的想象力、创造力和表达能力，从而培养他们独立思考和解决问题的能力。

艺术创作是一种自由表达的过程，可以鼓励学生从内心深处释放自己的创造力。无论是绘画、音乐、舞蹈还是戏剧，艺术作品的创作过程都需要学生不断尝试和探索不同的创意和表达方式。在这个过程中，学生必须面对各种挑战和困难，并不断寻找解决问题的方法。他们需要运用自己的想象力，将抽象的概念转化为具体的形

① 习近平. 高举中国特色社会主义伟大旗帜 为全面建设社会主义现代化国家而团结奋斗——在中国共产党第二十次全国代表大会上的报告［R/OL］.(2022-10-16)［2023-6-4］.https://www.gov.cn/xinwen/2022-10/25/content_5721685.htm.

式，从而创造出独特而有意义的作品。假设一个学生参与了戏剧表演的课程，在表演角色时，学生需要深入理解角色的内心世界，并找到合适的方式表达出来。他们可能需要通过观察和研究现实人物的行为和心理，同时运用自己的想象力来创造出一个真实而有生命力的角色形象。在排练和表演过程中，学生需要不断尝试不同的表演技巧和方法，找到最适合自己的方式来展现角色的特点和心理。这个过程不仅仅是对艺术技能的训练，更是对学生创造力和解决问题能力的培养。

艺术创作也给学生提供了一个实践和实验的平台，让他们可以自由地尝试和拓展自己的想法。艺术作品的创作过程需要学生思考和实践，他们可能会遇到各种挑战和困难。但正是通过面对这些挑战，学生才能培养出解决问题的能力。例如，一个学生可能面临着如何将自己的想法转化为具体的艺术作品的问题。他们可能需要不断尝试和调整创作过程中的方法和技巧，以达到自己的创作目标。这个过程中，学生不仅需要灵活运用自己的想象力，还需要学会从错误和失败中汲取教训，并找到改进的方法。

艺术教育中的创造力培养不仅仅体现在艺术创作和表演中，还能渗透到学生的日常生活和学习中。通过培养学生的创造力，他们将能够在各个领域中发现新的解决问题的方法和创新的思维方式。无论是在科学研究、工程设计还是企业创业中，创造力都是一种宝贵的能力。艺术教育的创造力培养可以为学生提供一个富有想象力和创新力的思维框架，使他们能够更好地应对未来的挑战。

7.3.2　情感与表达的发展

情感与表达在生活和学习中都具有重要作用。情感是人类的基本特征之一，它影响着我们的思维、决策和行为。通过情感，我们能够感受到快乐、悲伤、爱、恐惧等复杂的情绪，这些情绪可以激发我们内在的动力和热情。情感也是人际关系和社会互动的重要组成部分，它能够帮助我们与他人建立情感连接和共鸣。表达则是将内心情感转化为外在行为和语言的过程，它是有效沟通和交流的关键。通过表达，我们能够清晰地传达自己的想法、感受和需求，与他人分享和交流。在学习方面，情感和表达能够帮助我们更好地理解和吸收知识，激发学习的兴趣和动力。同时，它们也促进了创造力和创新力的发展，通过表达自己的想法和观点，我们能够与他人合作，共同进步。

艺术教育在帮助学生发展情感和表达能力方面发挥着重要的作用。艺术作品常常是艺术家情感和思想的表达，通过参与艺术活动，学生可以学会表达自己的情感和观点，并从中获得情感共鸣的体验。

艺术作品是艺术家情感的一种表达方式。艺术家通过绘画、音乐、舞蹈、戏剧等形式将自己内心深处的情感和思想转化为具体的艺术作品，传达给观众。艺术作品不仅仅是一种艺术形式，更是艺术家情感的载体。学生通过参与艺术活动，可以学习到艺术家的表达方式，借鉴他们的创作方法和技巧，从而更好地表达自己的情感和观点。假设一个学生参与了绘画课程。在绘画过程中，学生可以选择自己感兴趣的主题，并通过色彩、线条等绘画元素来表达自己的情感和思想。通过绘画，学生可以将内心的喜怒哀乐转化为具体的图像，让观众能够感受到他们的情感和

思想。学生可以选择绘制自然风景、人物形象或抽象的艺术作品，每一幅作品都是学生情感的表达和释放。通过绘画，学生可以宣泄自己的情绪，表达自己的观点，并获得他人的理解和共鸣。

艺术作品也可以引发学生的情感共鸣。艺术作品常常具有情感冲击力，能够触动人们内心深处的情感。当学生欣赏和接触到优秀的艺术作品时，可能会被作品传递的情感所触动，产生共鸣的体验。这种共鸣可以让学生更好地理解和表达自己的情感。通过欣赏和分析艺术作品，学生可以学会从作品中提取情感要素，了解艺术家想要表达的情感。这种情感共鸣的体验可以激发学生自己的情感表达欲望，让他们更加自信地表达自己的情感和观点。中国古代文人的诗词作品，如杜甫的《登高》、苏轼的《水调歌头》等，这些诗词以其优美的语言和深远的意境，传达了对自然景观、人生哲理和社会现实的情感表达。它们引发了读者对自然、人生和社会的共鸣和思考。王蒙创作此画时正处于社会动荡、战乱频繁的年代，他本人也在隐逸与出仕之间徘徊挣扎。画中的山水既有着世外桃源般的美好与宁静，又似乎蕴含着作者内心的矛盾与沧桑。

总之，艺术教育在帮助学生发展情感和表达能力方面起着重要的作用。通过参与艺术活动，学生可以学会表达自己的情感和观点，并从中获得情感共鸣的体验。艺术作品是艺术家情感的表达方式，学生可以借鉴艺术家的表达方式和创作方法，更好地表达自己的情感和思想。同时，欣赏和分析艺术作品也可以引发学生的情感共鸣，激发他们对艺术的热爱和对情感的敏感度。艺术教育在情感与表达方面的发展可以为学生的个人成长和终身学习打下坚实的基础。

图 7-6 （元）王蒙，《青卞隐居图》，水墨画，141 厘米 ×42.2 厘米，上海博物馆藏

7.3.3 审美意识的培养

审美意识是个体对美感和艺术的敏感度和认知能力。它不仅提升了生活品质，使人们能够从日常生活中发现美的存在并获得愉悦和满足感，还增强了人们的情感共鸣的能力，使人们能够更敏感地捕捉到艺术作品所传递的情感和思想。审美意识是人类独特的认知能力，它使人们能够感知和欣赏美的存在，并从中获得精神层面的满足和愉悦。具备审美意识的个体能够更好地体验和理解艺术、美学和文化，同时也能够培养自己的创造力，拓宽自己的视野。审美意识的培养是艺术教育的重要目标之一。艺术教育通过欣赏各种形式的艺术作品，帮助学生培养对美的感知能力和鉴赏能力。学生可以学习欣赏不同的艺术风格、表现手法和艺术家的创意，从而培养自己的审美标准和审美情趣。

第一，艺术教育可以培养学生对美的感知能力。美是主观的，每个人对美的感知都有所差异。通过艺术教育，学生可以接触到各种形式的艺术作品，如绘画、音乐、舞蹈和戏剧等。他们可以通过观察、聆听和感受艺术作品，提高对美的感知能力。例如，学生在绘画课上可以学习欣赏不同风格的绘画作品，通过观察画面的构图、色彩运用和线条表现等，培养自己对美的感知能力。

第二，艺术教育可以培养学生的鉴赏能力。鉴赏是对艺术作品进行评价和分析的过程。通过艺术教育，学生可以学习鉴赏艺术作品的方法和技巧，了解艺术作品的创作背景、艺术家的意图和作品的内涵。例如，在音乐课上，学生可以学习欣赏不同风格的音乐作品，了解作曲家的创作背景和作品表达的情感，从而培养自己对音乐作品的鉴赏能力。音乐作品《梁祝》是中国民间故事梁山伯与祝英台的音乐化表达，有多个版本和演绎。学生可以通过欣赏不同版本的演绎，了解不同演奏家对这个故事的诠释和表达方式。

第三，艺术教育还可以帮助学生学习欣赏不同的艺术风格和表现手法。艺术作品呈现了艺术家对现实世界的观察和表达，每种艺术风格和表现手法都有其独特之处。通过艺术教育，学生可以学习欣赏不同的艺术风格，如印象派、表现主义和抽象艺术等。他们可以了解不同风格的艺术作品所传达的情感和意义，培养自己对多样化艺术表现形式的欣赏能力。

第四，艺术教育还可以帮助学生了解艺术家的创意和艺术作品的内涵。艺术家在创作过程中表达自己的思想、情感和观点，艺术作品中蕴含着深刻的内涵和意义。通过艺术教育，学生可以了解艺术家的创意和作品背后的故事，从而更好地理解和欣赏艺术作品。例如，在戏剧课上，学生通过学习分析剧本和角色，了解剧作家的意图和戏剧作品所探讨的主题，从而深入理解和欣赏戏剧作品的内涵。

第五，艺术教育还可以帮助学生培养自己的审美标准和审美情趣。通过欣赏和鉴赏艺术作品，学生可以逐渐形成自己的审美偏好和审美情趣，可以通过自己的感受和体验，发展出对美的独特理解和喜好。这种培养的审美标准和情趣，将对学生的生活和职业发展产生积极的影响。

总之，艺术教育在培养学生的审美意识方面起着重要作用。通过欣赏各种形式的艺术作品，学生可以培养对美的感知能力和鉴赏能力，学习欣赏不同的艺术风格和表现手法，了解艺术家的创意和作品的内涵，培养自己的审美标准和审美情趣。这些能力将对学生的综合素养和个人发展产生积极的影响。因此，推动艺术教育的发展和

普及，对于培养学生的审美意识具有重要意义。

7.3.4 跨学科能力的培养

跨学科的重要性在现代教育和学术研究中变得越来越显著。综合视角、创新和创造力、解决复杂问题、跨界合作以及适应未来挑战是跨学科的重要任务。跨学科的学习和研究能够帮助我们从不同学科领域获取信息和观点，提供更全面、深入的理解；它促进创新和创造力的发展，通过将不同学科领域的知识和思维方式结合起来，产生新的观点和解决方案；同时，跨学科的学习和研究有助于解决复杂问题。艺术教育为学生提供了一个理想的平台，帮助学生发展和提升跨学科能力。艺术涉及许多不同的学科和领域，如绘画、音乐、舞蹈、戏剧等，通过艺术教育，学生可以学习不同学科的知识和技能，并将其应用于艺术创作和表演中，这有助于培养学生的综合能力和跨学科思维能力。

首先，艺术教育可以帮助学生在不同学科之间建立联系。艺术作品往往涉及多个学科的知识和技能。例如，绘画作品需要具备对色彩、形状和透视的理解，同时也需要对历史、文化和社会背景有一定的了解。学生通过艺术教育可以学习这些知识，并将其应用于自己的创作中。这种跨学科的学习和应用，帮助学生更好地理解不同学科之间的联系，从而提高他们的跨学科能力。北宋张择端的《清明上河图》（图 7-7）描绘了当时的都市生活景象，展示了对细节和人物塑造的精湛技巧，同时运用了透视和远近法来创造空间感。要深入理解这幅作品，不仅需要专业的绘画知识，还需要了解北宋时期的历史、文化和社会背景的状况。通过学习这些作品，学生可以深入了解艺术与其他学科的关系，培养跨学科的思维和创作能力。

其次，艺术教育可以培养学生的综合能力。艺术作品往往需要学生综合运用多种技能和能力，如创造力、想象力、表达能力、批判性思维和问题解决能力等，通过艺术教育，学生可以不断锻炼和提升这些综合能力。例如，学生在舞蹈课程中需要通过身体语言和动作来表达情感和故事，这需要他们综合运用空间感知、节奏感和情感表达等多种能力。

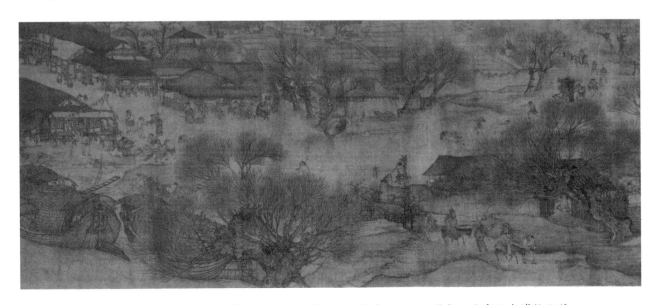

图 7-7 （北宋）张择端，《清明上河图》（局部），绢本，24.8 厘米 × 528.7 厘米，北京故宫博物院藏

再次，艺术教育还可以培养学生的创新能力和跨学科思维能力。艺术作品往往需要学生跳出传统思维模式，大胆尝试新的创作方式和表现手法。通过艺术教育，学生可以学习如何思考和解决问题的不同方式，培养他们的创新能力和跨学科思维能力。例如，学生可以通过戏剧表演来探索和解决社会问题，这需要他们跨越学科界限，综合运用社会学、心理学和艺术创作的知识和技能。

最后，艺术教育还可以培养学生的合作能力和团队精神。一些艺术创作和表演往往需要学生在团队中合作，共同完成一个项目。通过艺术教育，学生可以学习如何与他人合作、沟通和协作，培养他们的合作能力和团队精神。例如，在音乐课程中，学生需要与其他乐器手和歌手协调演奏，这需要他们相互配合与合作。

总之，艺术教育在培养学生的跨学科能力方面起着重要作用。通过学习和应用不同学科的知识和技能，学生可以建立不同学科之间的联系，提高综合能力和跨学科思维能力。此外，艺术教育还可以培养学生的创新能力、合作能力和团队精神，这些能力对于学生的综合素养和未来的发展都具有重要意义。因此，推动艺术教育的发展和普及，对于培养学生的跨学科能力具有重要意义。

7.3.5　文化认同与社会意识的培养

艺术教育可以培养学生的文化认同和社会意识。艺术作品是文化的重要组成部分，通过学习和欣赏不同文化背景下的艺术作品，学生可以了解和尊重不同文化的多样性。同时，艺术作品也常常反映社会问题和价值观，通过参与艺术活动，学生可以培养对社会问题的关注和思考能力。

首先，艺术作品是文化的重要表达形式。不同文化背景下的艺术作品展现了各种不同的美学观念、审美价值和创作手法。通过学习和欣赏这些作品，学生可以了解和尊重不同文化的多样性。例如，中国传统绘画以山水、花鸟为主题，强调画作的意境和气韵；西方现代绘画追求形式和色彩的变革与创新。学生可以通过欣赏这些作品，了解不同文化背景下的艺术创作特点和审美观念，从而培养自己对不同文化的认同和尊重。

其次，艺术作品常常反映社会问题和价值观。艺术家通过作品传递自己对社会现象和问题的观察和思考，引发观者对社会问题的关注和思考。通过参与艺术活动，学生可以接触到这些艺术作品，引发对社会问题的关注，培养思考能力。例如，一些戏剧作品通过剖析社会现象和人性弱点，引发观众对社会道德和价值观的思考；一些绘画作品通过揭示社会不公和弱势群体的命运，引发观众对社会公平和人权的关注。学生在参与艺术活动的过程中，可以通过观察和分析这些作品，了解艺术家对社会问题的思考和观点，从而培养自己对社会问题的关注和思考能力。

最后，艺术教育还可以通过创作活动培养学生的文化认同和社会意识。学生通过自己的创作，可以表达对本土文化的认同和对社会问题的关注。例如，在绘画课上，学生可以创作有本土文化特色的作品，如描绘家乡的景色或传统节日的场景。这样的创作过程可以帮助学生深入了解本土的文化，并强化对本土文化的认同和热爱。同时，在创作过程中，学生也可以选择表达对社会问题的关注和思考。例如，学生可以通过绘画、摄影或舞蹈等形式，表达对环境污染、贫困现象或人权问题的思考和呼吁。这样的创作过

程不仅可以培养学生的艺术创造力和表达能力，而且可以培养学生对文化和社会问题的认同和关注。

总之，艺术教育在培养学生的文化认同和社会意识方面起着重要作用。通过学习和欣赏不同文化背景下的艺术作品，学生可以了解和尊重不同文化的多样性；通过参与艺术活动，学生可以接触到反映社会问题和价值观的艺术作品，培养对社会问题的关注和思考能力；通过创作活动，学生可以表达对本土文化的认同和对社会问题的关注。这些能力将对学生的文化认同和社会意识的培养产生积极的影响。因此，推动艺术教育的发展和普及，对于培养学生的文化认同和社会意识具有重要意义。

综上所述，艺术教育对于学生的创造力、情感表达能力、审美意识、跨学科能力以及文化认同和社会意识的培养都具有重要意义。艺术教育可以为学生提供多样化的学习和成长机会，还可以培养他们的综合素质和人文素养，为他们的未来发展打下坚实而全面的基础。

7.4 艺术与心理健康

艺术与心理健康之间存在着一种神奇的互动关系，它们相互渗透、相辅相成，并为我们的内心世界注入了美与力量。艺术创作和欣赏不仅是一种审美的享受，更是一个疗愈的过程。当我们身心疲惫、情绪低落时，艺术可以给予我们情感的宣泄、心灵的抚慰；当我们面临挑战与压力时，艺术可以成为我们坚持与超越的动力。通过艺术的表达和体验，我们能够更好地了解自己、

调节情绪、提升自我认知与表达能力，进而促进心理健康的发展。

7.4.1 情绪调节

情绪调节是维护心理健康的重要方面，而艺术创作和欣赏在情绪调节方面发挥着重要的作用。无论是通过绘画、音乐、舞蹈还是其他形式的艺术创作，人们都可以借助艺术的力量来表达内心的情感、释放压力、缓解负面情绪，从而提升积极情绪，促进心理健康。

艺术创作可以成为情绪调节的一种有效途径。通过艺术表达，人们将内心的情感和压力转化为创造力和自我表达。艺术作品成为情绪宣泄和释放的出口，帮助人们理解和表达自己的情绪。无论是绘画、音乐、舞蹈还是写作，艺术创作都提供了一个安全的表达空间，让人们可以自由地表达内心的喜怒哀乐。在创作的过程中，人们沉浸于艺术的世界，忘却烦恼和焦虑，获得情绪的平衡和宁静。京剧是中国传统戏曲艺术的代表，通过歌唱、舞蹈、表演和化妆等形式，表达角色的情感和内心世界。演员们通过精湛的表演技巧和情绪的转换，将观众带入戏剧的世界，让人们体验到不同的情绪和感受。观赏京剧表演可以让人们在欣赏艺术的同时，释放和调节自己的情绪，比如我们欣赏《锁麟囊》（图 7-8），会被独特的声腔艺术和世态炎凉的描绘所吸引，暂时忘却现实生活的烦恼，体会到传统世俗题材体现的深刻哲理和人生价值。

音乐作为一种艺术形式，具有独特的力量，可以成为情绪调节的重要方式。音乐通过旋律、节奏和声音的变化，直接触动人们的感官和情感。不同类型的音乐可以唤起不同的情绪，如欢快的音乐能够激发愉悦和兴奋，柔和的音乐能够

图7-8 京剧《锁麟囊》剧照

带来安宁和放松。在面对压力、焦虑和情绪低落时，倾听音乐可以帮助人们转移注意力，舒缓紧绷的情绪，提升情绪的稳定性和积极性。音乐也可以成为情感宣泄和表达的出口，让人们倾听和感受到他人的情感，从而促进情绪的共鸣和理解。不论是演奏、欣赏还是创作音乐，都能够成为人们情绪调节的重要方式，带来心灵的平静和舒适。二胡是中国传统拉弦乐器，其独特的音色和表现力使其成为情绪表达的重要工具。二胡演奏可以通过悠扬的旋律和丰富的音色，唤起人们对爱情、故乡和人生的思考和回忆。例如，二胡曲《二泉映月》以其深情的旋律和细腻的表演，能够触动人们内心深处的情感，引发情绪的共鸣和释放。

舞蹈也是一种调节情绪的艺术形式。舞蹈不仅是一种身体的表达，更是一种情感的传递和释放。通过舞蹈的动作和形式，人们可以表达出内心的情感和感受，将压力和负面情绪通过舞蹈的展现和舞姿的舒展释放出来。现代舞《燃烧的地板》充满活力与激情，以强烈的节奏、大胆的动作设计和高能量的舞蹈风格，让舞者尽情释放内心的热情与活力。舞者在快速旋转、有力跳跃和富有表现力的肢体动作中，将压力和负面情绪转化为舞蹈动力，尽情宣泄情感。观众也会被热烈

氛围带动，激发内心的积极情绪，感受生命活力与激情。

除了艺术创作，欣赏艺术作品也是一种情绪调节的途径。艺术作品可以引发人们的共鸣和情感体验，帮助人们认识和处理自己的情感，提升情绪的稳定性和积极性。当人们欣赏一幅美丽的画作、一首动人的音乐或者一场精彩的舞蹈时，会被作品中蕴含的情感所触动，与作品发生情感上的共鸣。例如，芭蕾舞剧《胡桃夹子》，其优美的舞姿、华丽的场景和动人的音乐，营造出一个充满奇幻色彩的世界。观众在观看舞蹈表演时，会被舞者的精湛技艺和舞台上的美妙氛围所吸引，与作品中的欢乐、梦幻等情感产生共鸣，获得愉悦的情绪体验。

艺术作品还可以成为人们情绪调节的一种工具。例如，有人在生活中遭遇了困难和挫折，感到沮丧和失落。此时，他们可以选择欣赏一部励志的电影、阅读一本感人的小说或者听一首激励人心的歌曲，通过作品中的情节和故事，获得情感上的启发和力量。艺术作品中所蕴含的情感和能量，能够激发人们内心深处的希望和勇气，帮助他们积极面对困难，调整情绪，重拾信心，从而提升心理健康水平。

总而言之，艺术创作和欣赏在情绪调节方面发挥着重要的作用。通过绘画、音乐、舞蹈等形式的艺术创作，人们可以表达内心的情感，释放压力，缓解负面情绪，提升积极情绪。同时，欣赏艺术作品也可以引发人们的共鸣和情感体验，帮助他们认识和处理自己的情感，提升情绪的稳定性和积极性。艺术创作和欣赏成为人们情绪调节的有效途径，为我们的心理健康注入了美与力量。因此，我们应该重视艺术在心理健康中的作用，积极参与艺术创作和欣赏，从中获得情感上

的宣泄和满足，促进自身心理健康。

7.4.2　自我认知与表达

自我认知与表达是人类思维和情感的重要方面，艺术创作在这个过程中扮演着重要的角色。通过艺术创作，人们可以更深入地了解自己，提升自我认知的能力。艺术作品能够展现人们内心深处的想法、情感和经历，帮助人们更好地理解自己的内在世界，并且能够成为一种沟通和交流的媒介，提高人际关系的质量。

首先，艺术创作能够帮助人们更深入地了解自己。在艺术创作的过程中，人们需要反思自己的内心世界，思考自己的情感和经历。无论是绘画、音乐、写作还是舞蹈，艺术作品都是艺术家内心世界的投射和表达。通过创作，艺术家可以更加清晰地认识和了解自己的内心，将个人的体验和情感转化为艺术形式，从而达到更深入的自我认知。例如马可·奥勒留（121—180）的《沉思录》，作者通过文字记录自己的思考、体验和观察，深入探索和了解自己的内心。通过阅读和写作这样的文学作品，可以帮助人们反思自己的思想和情感，实现更深入的自我认知和理解。阿尔布雷特·丢勒（1471—1528）是德国文艺复兴时期一位杰出的艺术家和版画家，以精湛的技艺和对细节的追求而闻名。他给自己画过许多自画像（图7-9），这些自画像作品展示了丢勒对自己形象的不同表现方式和对艺术技巧的探索。他通过细致入微的细节和精确的描绘，展示了对自我形象和自我认知的深入思考。这些作品也反映出丢勒对艺术形式和技巧的追求，以及他作为一位杰出艺术家的自信和坚定信念。

其次，艺术作品也可以成为一种沟通和交流的工具，帮助人们表达自己的观点和情感，提高人际关系的质量。艺术作品具有普遍性和共鸣性，能够触动人们的心灵，引起他们对于作品的共鸣和理解。通过艺术作品的表达，人们能够更好地与他人进行交流，并且发展更深入的人际关系。导演李安（1954—）的《卧虎藏龙》讲述了武林世界中的爱情和江湖恩怨。这部电影以其精美的画面和动人的故事，展示了中国武术的魅力以及对于爱情和人性的思考，引发观众对于爱情和人性的共鸣，并通过这种共鸣来与他人分享他们对于爱情和人性的理解。

图 7-9　[德] 丢勒，《自画像》，1498 年，板面油画，52 厘米 ×41 厘米，西班牙马德里普拉多博物馆藏

总之，艺术创作在自我认知和表达方面发挥着重要的作用。艺术作品能够帮助人们更深入地了解自己的内心，提升自我认知的能力，并且能够成为一种沟通和交流的工具，提高人际关系的质量。无论是艺术家还是观众，艺术创作都能够帮助人们更好地认识自己和他人，促进个人和社会的发展。

7.4.3　增强应对压力的能力

现代科技的迅速发展给人们身心带来巨大的冲击，因此增强应对压力的能力对于人们的身心健康至关重要。艺术创作和欣赏可以成为人们缓解压力的有效手段。在压力和困难面前，通过艺术创作，人们可以找到一种自我调节和放松的途径，从而减轻焦虑和压力。艺术作品也可以给人以慰藉和启迪，让人们对生活保持乐观和积极的态度。

首先，艺术创作作为一种创新和自我表达的过程，能够帮助人们转移注意力，减轻压力。在艺术创作中，人们将注意力集中在创作的过程中，从而暂时忘记外界的压力和困扰。通过绘画、写作、音乐等方式，人们可以将自己的情绪和体验转化为艺术作品，将内心的压力和痛苦释放出来。艺术创作可以成为一种情感的宣泄和释放，让人们得到情感上的宽慰和满足。

其次，艺术作品可以给人以慰藉和启迪，让人们对生活保持乐观和积极的态度。艺术作品的美和情感表达可以打动人们的心灵，让人们感受到生活的美好和希望。通过欣赏艺术作品，人们可以暂时远离现实的压力和困扰，进入一个美好的艺术世界，感受艺术带来的愉悦和满足。例如通过阅读文学巨著《红楼梦》，读者可以置身虚构的世界中，暂时忘却外界的压力和困扰，并通过小说中的人物和故事来理解和表达自己的情感和体验。

艺术创作和欣赏可以成为人们减轻压力的有效手段。通过艺术创作，人们可以找到一种自我调节和放松的途径，缓解焦虑和压力。艺术作品也可以给人以慰藉和启迪，让人们对生活保持乐观和积极的态度。艺术的力量可以帮助人们更好地应对压力，促进身心健康。因此，艺术创作和欣赏应该被视为一种重要的心理疗法和生活方式。

7.4.4　提升自我肯定感与自信心

提升自我肯定感与自信心对于人们的个人发展和社交关系至关重要。艺术创作和欣赏可以帮助人们提升自我肯定感和自信心。通过艺术创作，人们可以体验到自己的创造力和独特性，从而增强自尊和自信。同时，欣赏优秀的艺术作品也可以让人们感受到美的存在，从而提升自我价值感和自信心。

艺术创作是一种自我表达和创新的过程，能够帮助人们发现自己独特的创造力和个性。每个人都有自己独特的思维和感受世界的方式，通过艺术创作，人们可以用自己的方式来表达内心的情感和思想。无论是绘画、文学、音乐还是舞蹈，都为人们提供了一个展示自己独特视角和个性的平台。艺术家能够通过画笔、文字或音符将自己的内心世界和情感状态转化为具体的作品，与观众分享自己的感受。艺术创作不仅帮助人们理解自己，也能够通过与他人的共鸣和理解，得到情感上的满足和认同。艺术创作是一种创新的过程，艺术家需要不断寻找新的创意和独特的表达方式。他们通过观察和思考，将自己的想法与观念融入艺术作品中，创造出独特的艺术风格和形式。艺术创作激发了人们的创造力，并鼓励他们挑战传统和常规，以新颖的方式来表达自己的想法和情感。通过艺术创作，人们能够发现自己的独特才华和创造力，得到的认可和赞赏会增强他们的信心和自豪感。艺术创作也需要勇气和冒险精神，因为艺术家需要面对自己的不足和挑战，不断追求更高的艺术境界，通过克服困难和挑战，培养出坚忍不拔的毅力，增强自我肯

定感和自信心。J.K. 罗琳（1965—）在创作《哈利·波特》系列小说时，生活一度陷入困境，她是一位单身母亲，依靠政府救济金生活，但她勇敢地面对生活的艰难和自己在文学创作上的挑战，坚持不懈地写作。她的作品在最初也遭到了多家出版社的拒绝，但她没有放弃，最终《哈利·波特》系列小说取得了巨大的成功。罗琳在这个过程中展现出了非凡的勇气和冒险精神，通过克服重重困难，培养了坚韧不拔的毅力，也收获了强大的自我肯定感和自信心。

　　欣赏优秀的艺术作品可以帮助人们提升自我价值感和自信心。艺术作品的美和情感表达可以打动人们的心灵，让人们感受到美的存在。通过欣赏一幅精美的绘画、一首动人的音乐或一部令人动容的电影，我们会被其中展现的美丽和真实所吸引，这种美的体验可以给人以积极的情绪和愉悦感，从而改善自己的情感状态，促进心理健康。同时，欣赏艺术作品也可以让人们感受到自己与艺术家之间的共鸣和连接，增强对自己独特体验和情感的认同感。艺术作品往往是艺术家对自己内心世界和情感状态的真实表达，当我们欣赏一幅表达孤独和渴望的画作，聆听一首或悲伤或欢乐的歌曲，会感受到与艺术家之间的情感共鸣。这种共鸣能够让我们感受到自己不是孤独的，而是与他人在情感上相通的。通过这种共鸣和连接，我们能够更好地理解自己的情感和体验，并从中获得一种对自我的认同感和自信心。

7.4.5　心流体验

　　心流体验是一种让人完全投入、全情沉浸的状态。即人们进行某项活动时，注意力完全集中在当前的任务上，忽略了时间的流逝和外界的干扰。艺术创作和欣赏可以帮助人们进入心流状态，并获得愉悦和满足感。在心流状态下，人们可以获得专注力和创造力的提升，同时也能够获得内心的平静和满足感。

　　艺术创作是一种需要全情投入和专注力的活动，它可以帮助人们进入心流状态。当人们参与艺术创作时，经常会完全投入到创作的过程中，脱离周围的干扰和压力。无论是绘画、写作、音乐还是舞蹈，艺术创作都需要人们全身心的投入和专注。在这个过程中，人们不仅会体验到自己的创造力和独特性，更能激发到自己的潜能。这种专注力和创造力会让人们感到愉悦和满足，进一步加深他们对艺术创作的热爱和投入。

　　除了艺术创作，欣赏优秀的艺术作品也可以帮助人们进入心流状态。通过欣赏艺术作品，人们可以感受到艺术家对美的追求和表达，进而体验到自己与艺术作品之间的共鸣和连接。在这个过程中，人们会获得内心的平静和满足感，进入心流状态，完全投入到艺术作品的世界中，忘记时间的流逝，尽情享受艺术带来的愉悦和满足。无论是艺术创作还是艺术作品欣赏，都可以成为人们追求心流体验的重要途径。因此，艺术在促进人们心理健康和个人发展方面起着重要的作用。

　　艺术与个体发展密不可分。它不仅影响个体的情感表达和认知能力，而且培养了个体的创造力和想象力，对个体的心理健康和综合素养形成积极的影响。首先，艺术作为一种情感表达的媒介，帮助个体释放内心的情感，并提升对外界事物的认知和理解能力。通过艺术，个体可以找到一个情感宣泄的出口，从而获得满足感和心理平衡。其次，艺术激发个体的创造力和想象力，成为个体展示独特才能和独立思考的平台。艺术作品本身就是创造力的载体，通过接触艺术，个体

可以激发自己的创造力，发掘自己的潜能，开拓创新的思维方式。艺术还推动了创新和社会进步，让个体在社会中发挥更大的作用。

此外，艺术教育对个体的发展具有重要意义。通过艺术教育，个体可以培养创造力、提升情感与表达能力、提高审美意识和跨学科能力。艺术教育不仅让个体获得多元化的能力和综合素养，而且促进了对个体的文化认同和社会意识的培养。艺术教育的价值不仅仅在于培养出优秀的艺术家，更在于让每个个体都能从艺术中获得成长和提升。

总之，艺术与个体发展是一种相互促进的关系，通过艺术的学习和参与，个体可以在情感、认知、创造力和心理健康等方面得到全面的提升和发展。因此，我们应该重视艺术教育，鼓励个体在艺术领域的探索和发展，为个体的成长和社会的进步共同努力。

第 8 章　当代艺术发展动向

当代艺术是一个充满创新和多样性的领域。传统的绘画、雕塑和摄影等媒介依然存在，但是艺术家们更注重艺术的跨界与融合。数字艺术、装置艺术和行为艺术等新兴艺术形式纷沓而至：数字艺术通过计算机和互联网等技术手段创造出虚拟的艺术作品，展现了科技与艺术的结合；装置艺术通过在展览空间中构建特定的物体或结构，创造出与观众互动的体验艺术；行为艺术则强调艺术家与观众之间的互动和沟通，通过身体动作和行为来表达思想和情感。同时，当代艺术关注社会问题和个人经验，艺术家们通过作品表达对社会现象和问题的思考和批判，呼吁人们思考和关注。此外，艺术家们还关注个人的内心体验和情感表达，以探索自我和人性的复杂。他们用个人的经历和故事来引发观众的共鸣和思考。在全球化的背景下，当代艺术呈现出多元文化的特点。艺术家们不再局限于本土的文化和传统，而是积极吸收和融合不同地域的文化元素，展现文化的多样性。通过多元化的表现形式、关注社会问题和个人经验以及跨文化的交流合作，当代艺术推动着艺术形式的前进，为观众带来了全新的艺术体验和思考。

8.1　当代艺术的走向

当代艺术作为一个充满无限可能的领域，一直在不断地探索和突破传统的边界。它的发展走向涉及多个方面，如多元化的表现形式、关注社会问题和个人经验、文化的多样性和交融、技术的应用与影响等。这些方面相互交织，共同推动着当代艺术的发展和演变。在这个引人入胜的艺术领域，我们可以看到不断涌现的新思潮和创新艺术形式，它们不仅给观众带来新的艺术体验，也为我们提供了更多思考和探索的空间。

8.1.1　多元化的表现形式

当代艺术以其多元化的表现形式而著称。与传统艺术相比，当代艺术不再局限于传统的绘画、雕塑和音乐等形式，而是以更广泛的媒介和技术进行创作。

首先，当代艺术展现了一种跨界的趋势，融合了不同的艺术形式和媒介。例如，装置艺术将视觉和空间元素结合起来，通过创造具有特定环境和互动性的艺术装置来引发观众的参与和思考；行为艺术则以行动和身体为媒介，通过表演和行为来传达艺术家的观念和情感；数字艺术利

用计算机和网络技术，创造出虚拟现实、互动艺术和数字媒体等形式，比如美国插画师迈克·麦凯恩就擅于在 iPad Pro 上的绘图软件 Procreate 中进行创作，*Barrier City* 就是他用 Photoshop 制作而成（图 8-1）。这种跨界的艺术形式打破了传统定义和界限，为艺术家提供了更广阔的表达和创作空间。

图 8-1　[美] 麦凯恩，*Barrier City*，2009 年，Photoshop 制作

其次，当代艺术注重思想和观念的表达。与传统艺术注重形式美和技巧相比，当代艺术更加关注艺术家对社会、政治、文化和个人经验等问题的思考和探索。艺术家通过作品传递自己的观点、抗议社会不公或探索自我身份等。这种观念导向的艺术形式使观众不仅欣赏作品的外在美，而且能够从中思考和反思自己的观点和价值观。

此外，当代艺术还注重参与性和互动性。观众不再是被动的观看者，而是被邀请参与到艺术作品中去。例如，一些装置艺术作品要求观众进

入其中，与作品进行互动，从而产生个人化的体验和感受。这种互动性使观众成为艺术创作的一部分，打破了传统的观众与作品之间的距离，使艺术更加贴近生活和人们的情感。

总之，当代艺术以其多元化的表现形式而闻名，跨越了传统的艺术形式，融合了不同的媒介和技术。同时，当代艺术注重思想和观念的表达，并强调观众的参与性和互动性。这种多元化的表现形式使当代艺术成为一个开放、创新和具有挑战性的领域，为艺术家和观众带来了更多的可能性和体验。

8.1.2　关注社会问题和个人经验

当代艺术家们不仅关注社会问题，而且注重表达个体经验，通过作品来反映和探讨这些议题。他们以政治、环境、性别等社会议题为创作灵感，传达个人观点和态度，同时也通过自身的经历和故事来激发观众的共鸣和思考。

艺术家们经常主动选择关注社会问题，通过艺术作品来表达他们对这些问题的思考和批判。他们通过各种形式和媒介，如绘画、雕塑、摄影、音乐、电影等，将社会问题呈现给观众。这些问题可能涉及环境污染、贫困、不平等、战争、性别歧视等，艺术家们试图唤起公众对于这些问题的关注和关心。他们通过作品中的符号、象征、隐喻等艺术手法，传达出对于社会问题的思考和批判。通过艺术作品，艺术家们提供了一个独特的视角和平台，让人们能够从不同的角度去思考和了解社会问题，从而促使人们更加关注和反思社会现象，以期推动社会进步和正义。多罗西娅·兰格（1895—1965）的作品《迁徙之母》（*Migrant Mother*）（图 8-2）这张纪实摄影作品展示了大萧条时期美国农民妇女的贫困和苦

难。通过捕捉妇女脸上的痛苦表情和艰难的生活环境，唤起公众对于贫穷和社会不公的关注。

图 8-2　[美] 兰格，《迁徙之母》，1936 年，拍摄于美国加州

　　环境问题也是当代艺术家们关注的焦点。全球化和工业化的迅猛发展导致环境污染、气候变化、生物多样性丧失等问题日益严重，这引发了艺术家们对于环境破坏和可持续发展的思考和担忧。通过绘画、摄影、装置艺术等多种形式，艺术家们将环境问题以独特的视角展现给观众。他们通过艺术作品，揭示人类活动对自然环境的影响，呼吁保护地球，倡导环境可持续发展。这些作品以其创新的表现形式和强烈的视觉冲击力，引起公众的共鸣和思考，促使人们重新认识和关注环境问题。艺术家们通过艺术的力量，成为保护环境的倡导者，为我们提供了一种深入思考环境问题的途径。

　　性别议题也是当代艺术家们关注的重要问题之一。在社会进步和女权主义运动的推动下，性别平等和性别身份认同成为全球范围内的重要话题。艺术家们通过绘画、摄影、雕塑、表演等多种艺术形式，探索和表达了性别角色、性别刻板印象、性别歧视等问题。他们以个人经历和社会观察为灵感，创作了引人深思的作品，引起社会对性别问题的关注和反思。通过艺术作品，艺术家们挑战传统的性别观念，探索性别身份的多样性，为性别平等和包容性的社会做出贡献。这些作品引起了公众对于性别议题的讨论和思考，推动了社会对性别问题的认识和改变。艺术家们以其创造力和勇气，为性别平等斗争提供了重要而独特的声音和视角。

　　除了关注社会问题，当代艺术家们也通过作品来探索和表达个人的内心体验和情感。艺术作为一种表达形式，允许艺术家们以自由的方式表达内心的情感和体验，通过艺术语言传达出自己的思考和情感。他们通过绘画、雕塑、摄影、装置艺术等各种媒介，将个人的内心世界显现出来，创造出独特而富有个性的作品。这些作品既是艺术家们对于自我认知和情感体验的探索，也是观众与作品进行情感共鸣和反思的途径。通过艺术作品，艺术家们创造了一个独特的情感空间，触动了观众的情感感知，引发了观众对于人类情感和存在的思考。这种个人情感的表达和共鸣，丰富了艺术的多样性，也为人们提供了一种与艺术作品对话、与自己内心对话的机会。

　　当代艺术家们关注社会问题和个人经验，通过作品来表达对社会现象和问题的思考和批判，同时也通过自身的经历和故事激发观众的共鸣和思考。他们用艺术作为一种语言和媒介，探索、传达个体和社会的存在和经历，引起观众对社会问题和个人体验的关注和思考。艺术的力量在于

它能够唤起人们内心深处的情感和思考，从而推动社会的变革和进步。

8.1.3 文化的多样性和交融

当代艺术展现了文化多样性和交融的特点。随着全球化的不断发展，各个文化之间的交流和互动变得更加密切，这也反映在当代艺术中。艺术家们跨越国界和文化背景，以多元的视角来创作作品，吸收和融合不同文化的元素和艺术风格，这种文化的交融使得当代艺术呈现出了丰富多样的面貌。

在当代艺术中，艺术家们将传统和现代相结合，将民族特色与全球化元素融合在一起，创造出独特而富有创意的作品。他们通过艺术语言和表现形式，探索和表达不同文化的共通性和差异性，展示了文化的多样性和丰富性。法国野兽派艺术家亨利·马蒂斯（1869—1954）的作品《舞蹈》（图8-3）展现了一群舞者翩翩起舞的场景。马蒂斯通过大胆而鲜艳的色彩和简练的形态，创造出了一种独特的视觉效果。《舞蹈》融合了当时的非洲艺术特点和西方绘画传统的技巧，将非洲雕塑的简约和几何形态引入作品中，同时保留

了西方绘画传统的柔和线条和人物表现。这种文化的交融使得作品具有了独特的视觉魅力和跨文化的意义。

同时，当代艺术作为一种全球性的文化表达形式，不仅仅是创造美的艺术品，更是促进不同文化之间对话和理解的重要媒介。艺术家们通过他们的作品跨越国界和文化背景，搭建了一个交流平台，使得不同文化之间可以进行交流和互动，打破了文化壁垒和偏见，使得人们更加开放和包容地对待不同文化。跨文化的艺术作品激发了人们对于文化多样性的兴趣和欣赏，促使人们主动去了解和尊重他人的文化背景，进而增进文化交流和相互理解。通过当代艺术，不同文化之间的对话和理解得以加强，人们能够更好地认识到文化的共通性和普遍性，从而建立起共同的价值观和信念。皮耶特·蒙德里安的《构图Ⅱ号》（图8-4）由一系列的红、黄、蓝的矩形形状组成，形式简洁而又精确。蒙德里安以这种几何形式的构图，表达了一种超越具体形象的纯粹精神状态。《构图Ⅱ号》展示了蒙德里安对于艺

图8-3 [法]马蒂斯，《舞蹈》，1910年，布面油画，260厘米×391厘米，俄罗斯圣彼得堡埃尔米塔什博物馆藏

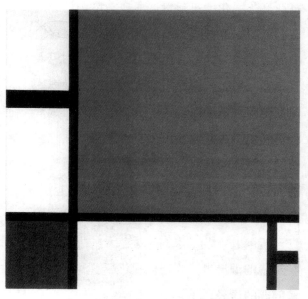

图8-4 [荷]蒙德里安，《构图Ⅱ号》，1930年，布面油画，86厘米×66厘米，私人藏

术的普遍性和超越性的追求：他通过简单的几何形状和基本的颜色，创造出一种抽象的艺术语言，超越了具体的文化和时代。这种抽象表达方式，使得观众无需具体文化背景的知识，就能够感受到作品所传递的纯粹精神状态。蒙德里安的作品因此成为一种跨文化的艺术形式，能够被不同文化背景下的观众所欣赏和理解。

在全球化的背景下，当代艺术呈现出了文化的多样性和交融特点。艺术家们通过创新的方式将不同文化元素融入作品中，展现了文化的丰富性和多样性。这种多元文化的表达方式使得当代艺术更具包容性和开放性，能够超越国界和文化差异，引起观众的共鸣和思考。这种开放性的创作环境也为艺术家们提供了更广阔的创作空间和机会，使得他们能够更自由地表达自己的观点和思想。

8.1.4 技术的应用与影响

随着科技的进步，当代艺术中的数字艺术和新媒体艺术等形式不断涌现。艺术家们运用计算机、互联网和虚拟现实等技术手段来创造艺术作品，展现科技与艺术的结合。技术的应用不仅丰富了艺术创作的形式，也对观众的体验和参与方式产生了巨大影响。

数字艺术是指利用数字技术和计算机工具进行创作和表达的艺术形式。它涵盖了各种艺术形式，包括绘画、雕塑、摄影、动画、音乐、影像、装置艺术等。数字艺术的特点是以数字化的形式存储、处理和呈现艺术作品，并使用计算机软件和硬件工具进行创作、编辑和展示。数字艺术的创作过程通常涉及数字图像处理、计算机生成图形、虚拟现实、算法艺术等技术和方法。艺术家可以利用计算机软件和工具进行创作和编辑，使用数字化的媒介和技术进行图像处理、色彩调整、特效添加等操作，创造出视觉和听觉上的新颖效果和体验。例如，数字动画是通过利用计算机技术对传统动画进行数字化改造的过程。迪士尼被认为是现代动画的奠基者，他们率先采用计算机图形技术作为辅助工具来完成动画制作。在 1995 年的 11 月 22 日，皮克斯（Pixar）动画工作室和迪士尼合作完成了第一部完全由计算机技术制作的动画长片《玩具总动员》。

数字艺术的发展得益于计算机和互联网技术的进步，它不仅改变了艺术家创作的方式和工具，还为观众提供了更加丰富多样的艺术体验和互动形式。数字艺术作品可以通过网络平台、数字展览、虚拟现实设备等多种方式进行展示和传播，使观众可以随时随地欣赏和参与其中。

新媒体艺术是指利用计算机、互联网和其他数字技术进行创作和表达的艺术形式。它与传统艺术不同，通过利用数字化媒介和技术，将艺术与科技相结合，探索数字化时代的艺术表达和文化变革。艺术家可以通过网站、社交媒体平台或者互动装置来展示作品。白南准（1932—2006）是韩国出生的美籍艺术家，以其对电视和媒体艺术的颠覆性、创新性贡献而闻名于世，并被认为是电视艺术的先驱和先锋之一。白南准的作品《电视钟》（*TV Clock*）是他最著名的作品之一，这件作品是一件由多个电视机组成的艺术装置，形成了一个类似于时钟的形状，每台电视机播放的是不同的时间。通过《电视钟》，白南准试图挑战传统的时间观念和艺术形式。他将电视机作为媒介，把时间的表示方式从传统的钟表转变为电视屏幕上的数字和图像。这种转变不仅改变了时间的呈现方式，还突破了传统艺术作品的静态性，使时间成为作品本身的核心组成部分。白南

准的《电视钟》作品具有独特的创意和深刻的思想内涵，它突破了传统艺术形式的边界，引领了电视和媒体艺术的发展方向。这件作品不仅在当代艺术界产生了广泛的影响，也为观众带来了对时间、媒体和社会的反思和体验。

技术的应用对观众的体验和参与方式产生了深远的影响。传统艺术作品通常是静态的，观众只能通过被动欣赏来进行体验。而数字艺术和新媒体艺术作品则提供了更丰富的参与方式。观众可以通过互动、操控甚至参与创作过程来与作品进行互动。这种互动性不仅使观众成为作品的参与者，而且可以激发观众的创造力和想象力。

此外，技术的应用也拓宽了艺术创作的边界。艺术家们可以利用不同的数字工具和软件来实现他们的创作想法。例如，虚拟现实技术可以为艺术家提供一种全新的创作环境，让观众身临其境体验艺术作品。通过虚拟现实技术，艺术家可以创造出与现实世界完全不同的艺术体验，打破了传统艺术形式的限制。

然而，技术的应用也带来一些挑战和问题。一方面，对于不熟悉科技的观众来说，面对数字艺术和新媒体艺术作品可能会感到陌生和困惑。另一方面，技术的快速发展也使得一些艺术作品过于依赖技术本身，而忽视了艺术创作的内涵和表达。因此，艺术家们需要在利用技术的同时，保持对艺术本质的思考和追求。

总之，随着科技的进步，数字艺术和新媒体艺术等形式不断涌现，丰富了艺术创作的形式。技术的应用提供了更多元化的艺术呈现方式，也对观众的体验和参与方式产生了影响。观众可以通过互动和参与创作过程，与作品进行深度互动，激发创造力和想象力。

8.2 数字艺术和网络艺术

数字艺术和网络艺术是当代艺术领域中崭新而引人注目的分支，它们借助科技的力量和互联网的普及，为艺术创作带来了前所未有的可能性。数字艺术以计算机和数字工具为媒介，通过创新的技术手段创作出丰富多样的艺术作品；而网络艺术则在互联网的广袤空间中展开创作与传播，通过在线平台和社交媒体与观众互动。这两种艺术形式不仅突破了传统艺术的限制，还赋予了观众更多的参与性和互动性。数字艺术和网络艺术的兴起，在艺术界引起了极大的关注，也对我们对艺术的理解和体验方式提出了新的挑战。

8.2.1 创作工具与媒介

数字艺术和网络艺术的创作离不开计算机、软件和互联网等技术工具和媒介。艺术家通过使用计算机软件和数字工具，可以创造出丰富多样的艺术作品。数字绘画是数字艺术的一种典型表现形式。艺术家使用数位板、绘图软件或者虚拟现实设备来进行绘画创作，与传统绘画不同的是，数字绘画通过软件进行后期处理和调整，使得作品更加丰富多样。艺术家使用各种绘画软件，如 Adobe Photoshop、Corel Painter 等，来创作出生动的数字画作。这些软件提供了丰富的绘画工具和特效，使得艺术家可以更加自由地表达自己的创意和想法。

除了数字绘画，计算机生成图像也是数字艺术的另一种表现形式。艺术家可以使用编程语言和图像处理算法来生成艺术作品。通过编写程序，艺术家可以控制图像的形状、颜色、纹理等属性，创造出独特的艺术效果。这种创作方式强

调了艺术家与计算机之间的合作与互动，使得艺术创作过程更具实验性和创新性。计算机生成图像作为数字艺术的一种表现形式，具有独特的特点和优势。艺术家可以通过编写代码和输入参数来控制图像的生成过程，实现对作品的精确控制。计算机的计算能力和精确性使得艺术家可以精细地调整图像的细节、颜色和形状，实现更精确和精细的艺术表达。此外，计算机生成图像还可以实现自动化创作，提高创作效率。交互性和动态性是这种表现形式的另一个特点。艺术家可以编写交互式程序或使用动画技术，创造出与观众互动的作品。数字化和网络化的特点使得艺术家可以将作品以数字形式保存和传播，并与其他数字技术结合，创造出更丰富和多样化的艺术体验。曼弗雷德·莫尔（Manfred Mohr）是一位德国艺术家，出生于 1938 年。他被公认为计算机生成艺术的先驱之一。莫尔的艺术实践始于 20 世纪 60 年代，那时他就开始使用计算机来生成艺术作品了。他的作品主要是基于数学理论和算法生成的。他使用计算机编写程序，通过输入数学公式和参数，计算机会根据这些输入生成艺术作品的图像。他的作品通常是抽象的、几何的，以线条和形状的组合为主要特征。莫尔的艺术作品被广泛展示和收藏，曾在许多国际艺术展览和博物馆展览中展出，包括纽约现代艺术博物馆（MoMA）、巴黎现代艺术博物馆（Centre Pompidou）和德国美术馆（Staatliche Museen zu Berlin）等。

虚拟现实是数字艺术的另一个重要领域。通过使用虚拟现实设备，艺术家可以创造出身临其境的艺术体验。虚拟现实技术可以将观众置身于一个虚拟的艺术空间中，使其与艺术作品进行互动和探索。丹麦－冰岛艺术家奥拉维尔·埃利亚松（1967—）在作品 Rainbow 中使用了虚拟现实技术，观众戴上 VR 头盔后，可以在虚拟的世界中观看到一道绚丽的彩虹。这种创作方式使得观众与作品之间建立了更加直接和亲密的联系，提供了一种全新的艺术体验方式。

网络艺术通过互联网和社交媒体等平台进行创作和传播，艺术家通过建立个人网站、社交媒体账号或在线展览等形式展示作品。网络艺术强调艺术作品与观众之间的互动和参与，艺术家通过网络平台与观众进行实时的交流和互动，使得观众成为艺术创作的一部分。

数字艺术和网络艺术的兴起以及创作工具和媒介的不断发展和创新，为艺术创作带来了前所未有的可能性。同时，数字艺术和网络艺术也提供了新的艺术体验方式，使得观众可以更加主动地参与到艺术创作和欣赏中。在数字化和网络化时代，我们有幸见证并参与这一艺术领域的革新与探索，领略科技与艺术的完美融合带来的无限魅力。

8.2.2　互动性和参与性

互动性和参与性是数字艺术和网络艺术的重要特点。与传统艺术作品相比，数字艺术和网络艺术作品更加注重观众的参与和互动，使观众成为作品的创作者和共同创造者。这种互动性和参与性不仅使得观众与作品之间建立了更加直接和亲密的联系，而且可以激发观众的创造力和想象力，推动他们成为艺术创作的一部分。

数字艺术作品中的互动性和参与性主要体现在观众可以通过操控或者参与创作过程来与艺术作品进行互动，某些数字艺术作品通过观众的手势、声音或者身体动作来触发特定的效果。艺术家使用传感器技术来捕捉观众的行为和动作，然

后将其转化为艺术作品的一部分。来自伦敦兰登国际（Random Internation）艺术团体所创作设计的 Rain Room 装置作品利用互联网和传感器技术创造了一个可以控制雨水的空间。观众在这个空间中自由行走，当雨水落下时，传感器会探测到观众的位置，从而停止雨水的降落，让观众在雨中保持干燥。这个作品结合了互动性和虚拟现实技术，展示了艺术与互联网技术的结合。

网络艺术作品的互动性和参与性则主要体现在观众可以通过点击、评论、分享等方式与作品进行互动。网络艺术作品通常可以在网上进行展示和传播，观众通过浏览器或者手机等设备与作品进行互动，通过点击、滑动等手势来浏览作品的不同部分，探索作品的内涵和意义。观众还可以通过评论、分享等方式与艺术家和其他观众进行即时交流和互动。

互动性和参与性的增强使得观众不再是被动的观赏者，而是成为作品的创作者和共同创造者。观众通过自己的行为和参与来改变作品的形态和意义，从而与作品进行真正的互动，这种互动性和参与性拓展了艺术的表现方式，更提供了一种全新的艺术体验方式。观众通过参与和互动来感受艺术作品的魅力和内涵，从而获得更加丰富和深入的艺术体验。

互动性和参与性的提升也带来了艺术创作过程的变革。艺术家不再是孤独的创作者，而是与观众共同创造作品的合作者。艺术家通过观众的参与和互动来获得反馈和灵感，从而不断改进和完善作品；还可以通过社交媒体等平台来与观众进行实时的交流和互动，使观众成为艺术创作过程的一部分。这种合作与互动的模式使得艺术创作更具实验性和创新性，同时也提供了一种与观众建立更加直接和亲密联系的方式。

总之，互动性和参与性是数字艺术和网络艺术的重要特点，它们使观众成为作品的参与者和共同创造者。这种互动性和参与性不仅改变了观众与作品之间的关系，也带动了艺术创作过程的变革。数字艺术和网络艺术的兴起为艺术创作和欣赏提供了新的可能性，使我们可以以全新的方式感受和理解艺术的魅力。

8.2.3 虚拟现实和增强现实

虚拟现实（Virtual Reality，VR）和增强现实（Augmented Reality，AR）是两种数字技术，在数字艺术和网络艺术中扮演着重要的角色。这两种技术可以为艺术家创造出一种与现实世界不同的艺术体验，使观众能够身临其境地感受艺术作品。

首先，虚拟现实技术通过创建一个完全虚拟的环境，使观众能够沉浸在一个全新的艺术体验中。在虚拟现实中，艺术家利用数字技术创造出各种视觉和听觉效果，使观众感受到逼真的场景和声音。例如，一些虚拟现实艺术作品可以让观众身临其境地探索一个虚构的世界，与虚拟人物互动或参与虚拟事件。这种全新的艺术体验不仅可以激发观众的想象力，还让他们在艺术作品中获得更深层次的参与感。

其次，增强现实技术可以将虚拟元素与真实世界相结合，创造出一种更加丰富的艺术体验。在增强现实中，艺术家利用数字技术将虚拟的图像、视频或音频叠加在现实世界中，使观众能够在现实场景中感受到虚拟元素的存在。例如，一些增强现实艺术作品通过手机或平板电脑的摄像头将虚拟图像叠加在现实场景中，使观众能够与虚拟元素进行互动或观察。这种将虚拟元素与真实世界相结合的艺术体验突破了传统艺术形式的

限制，创造出更具创新性和想象力的作品。

虚拟现实技术和增强现实技术在数字艺术和网络艺术中已经得到广泛的应用。许多艺术家利用这些技术创作出独特而引人入胜的作品。Tilt Brush 是一款由 Google 开发的虚拟现实绘画应用程序，它允许用户通过佩戴虚拟现实头盔和手柄，在虚拟三维空间中创作绘画作品。用户可以选择不同的画笔、颜色和纹理，通过手势和动作来绘制三维艺术作品，这样的艺术作品还能通过录制和分享功能与其他观众共享。Monument Valley 是一款虚拟现实游戏，通过视觉效果和音乐来创造一个梦幻般的虚拟世界。玩家在游戏中控制角色解决谜题和困难，同时欣赏美丽的虚拟景观。该游戏利用虚拟现实技术为玩家提供了一种身临其境的艺术体验，让他们沉浸在游戏世界中。

总之，虚拟现实技术和增强现实技术为艺术家提供了一个全新的创作维度，使观众能够身临其境地感受艺术作品。这些技术的应用不仅拓宽了艺术创作的边界，而且为观众带来了更加丰富和引人入胜的艺术体验。

8.2.4 数据艺术和信息可视化

数据艺术和信息可视化是数字艺术和网络艺术中的重要表现形式。数据艺术使用数据作为创作的基础，通过艺术家的加工和呈现，将抽象的数据转化为可视化的艺术作品；信息可视化则是将大量的数据和信息以图形化的方式呈现，帮助人们更好地理解和解释数据。

数据艺术和信息可视化的出现与数字时代的发展紧密相关，大量的数据和信息需要被处理和传达。通过艺术的手段，数据艺术和信息可视化能够提供一种更具有感染力和表达力的方式来呈现数据和信息。

在数据艺术中，艺术家可以使用各种形式的数据，如数字、文本、声音等，通过算法、可视化工具和交互技术来创作作品。这些作品以静态或动态的形式呈现，通过形象化的图像、动画或互动界面来展示数据的内涵和意义。数据艺术作品不仅仅是对数据的呈现，更是艺术家们对人类生活、社会问题、环境变化等诸多议题关注和表达的全新载体。

信息可视化则更加注重数据的传达和解释。通过图表、图形、地图等可视化工具，将复杂的数据和信息转化为易于理解和分析的形式。信息可视化能够帮助人们更好地发现数据之间的关联和趋势，从而更深入地理解数据的含义与价值。艺术家通过设计和创造力，将信息可视化提升到一个更高的艺术层面，使其更加美观、有趣和引人入胜。

数据艺术和信息可视化的应用领域非常广泛，包括科学研究、社会分析、商业决策等。在数字艺术和网络艺术中，数据艺术和信息可视化也扮演着重要的角色。它们通过将数据和信息转化为艺术作品，扩展了艺术的表达形式，并且可以让观众更深入地参与和理解作品。同时，数据艺术和信息可视化也为艺术家提供了丰富的素材和创作手段，使他们能够更好地探索和反映当代数字化社会的特点。

总之，数字艺术和网络艺术通过科技的应用和互联网的发展，呈现出一种全新的艺术形式。它们不仅使用计算机和互联网等技术工具和媒介进行创作，而且具有较强的互动性和参与性。同时，虚拟现实和增强现实等技术的应用也为艺术创作提供了更广阔的空间。此外，数据艺术和信息可视化的方式可以将抽象的数据转化为可视化

的艺术作品，传递出特定的信息和观点。通过这些方面的阐释，我们可以更好地理解数字艺术和网络艺术的独特魅力和影响力。

8.3 人工智能与艺术创作

随着科技的迅猛发展，人工智能已经成为现代社会不可忽视的一部分。然而，人工智能不仅仅是为了解决实际问题而存在，它正在逐渐渗透到艺术领域。人工智能与艺术创作的结合，给我们带来了前所未有的想象空间和创造力的释放。它不仅仅是一种工具，更是一种新的艺术形式。在这个人工智能时代，我们不禁要问自己，人工智能是否能够通过算法和数据创造出真正的艺术作品？它是否能够与人类艺术家共同创作，共同探索艺术的边界？

8.3.1 创作工具和技术

创作工具和技术一直是艺术家进行创作的重要支撑。随着人工智能的发展，它为艺术家提供了全新的创作工具和技术，使得艺术创作的过程变得更加高效和创新。人工智能通过生成算法和数据分析，能够生成虚拟现实场景、音乐、绘画等，为艺术家提供灵感和创作素材。

人工智能在虚拟现实（VR）方面的应用给艺术创作带来了巨大的变革。通过人工智能生成的算法，艺术家可以创造出逼真的虚拟现实场景，使观众身临其境地体验艺术作品。例如，虚拟现实艺术作品《蒙娜丽莎：越界视野》（*Mona Lisa: Beyond the Glass*）采用了人工智能技术，让观众进入到达·芬奇的名画《蒙娜丽莎》中，

与蒙娜丽莎近距离接触，感受她的微笑和神秘。

在音乐创作方面，人工智能也发挥着重要作用。人工智能可以通过学习大量的音乐数据，分析和理解音乐的结构和元素，生成全新的音乐作品。例如，谷歌的 Magenta 项目就是一个人工智能音乐创作工具，它可以通过分析音乐数据，生成新的旋律和和声，为音乐创作提供无限的可能性。此外，人工智能还可以根据不同的情绪和风格生成音乐，满足不同类型的音乐创作需求。

在绘画方面，人工智能也具备创作能力。通过深度学习和图像识别技术，人工智能可以分析大量的绘画作品，学习其中的规律和风格，然后生成全新的绘画作品。例如，艺术家 Robbie Barrat 使用人工智能算法生成了一系列的肖像画作品，这些作品融合了多种风格和元素，展现出独特的艺术魅力。

除了虚拟现实、音乐和绘画，人工智能还应用于其他艺术形式的创作。例如，在电影制作中，人工智能可以通过分析电影剧本和视觉效果，生成逼真的特效和场景，提升电影的视觉冲击力和艺术表现力。在舞蹈创作中，人工智能通过分析舞蹈动作和节奏，生成全新的舞蹈编排，为舞者带来更多的创作灵感。

人工智能作为创作工具和技术，可以为艺术家提供灵感和创作素材，还可以帮助艺术家突破传统的创作方式，探索艺术的边界。通过人工智能的辅助，艺术家可以更加高效地进行创作，节省时间和精力，将更多的精力投入到创作的思考和表达中。同时，人工智能还可以通过与艺术家的合作和交流，不断优化和改进自身的创作能力，为艺术创作带来新的可能性。

然而，人工智能在艺术创作中的应用也面临一些挑战。例如，虽然人工智能能够生成逼真的

虚拟现实场景，但它是否能够真正理解和表达艺术的情感和意义，依然是一个有争议的问题。另外，人工智能生成的作品是否具有独创性和创造力，也是需要进一步探讨和研究的问题。

总而言之，人工智能作为一种创作工具和技术，为艺术家提供了新的创作方式和可能性，它可以生成虚拟现实场景、音乐、绘画等，为艺术家提供灵感和创作素材。然而，人工智能与艺术创作的结合还需要进一步的探索和研究，以充分发挥其潜力和创造力，为艺术创作带来更多的创新和突破。

8.3.2　艺术形式创新

在艺术创作中，艺术家通常以自身的想象力和技巧来表达内心的情感和思考。然而，随着人工智能的发展，艺术家可以利用人工智能的创作能力和算法，创造出与传统艺术形式完全不同的艺术作品，从而实现艺术形式的创新。

一种新兴的艺术形式是抽象艺术。传统上，抽象艺术是由艺术家通过绘画、雕塑等手段创作的。但是，人工智能可以通过学习大量的艺术作品，分析其中的形状、颜色和纹理等要素，生成全新的抽象艺术作品。例如，艺术家马里奥·克林格曼（1962—）使用深度学习算法生成了一系列的抽象艺术作品，这些作品融合了多种形式和元素，展现出独特的艺术美感。这种通过人工智能生成的抽象艺术作品，不仅具有独特的创造力和想象力，而且能够挑战传统艺术形式的界限，给观众带来全新的艺术体验。

另一种新的艺术形式是计算艺术。计算艺术是指利用计算机和算法生成艺术作品的一种艺术形式。人工智能作为一种强大的计算工具，通过学习和分析大量的数据，能生成全新的艺术作

品。例如，艺术家雷菲尔·阿纳多尔（1985—）使用深度学习算法分析了洛杉矶市政厅的数据，然后通过投影和声音效果，将这些数据转化为一幅幅令人惊叹的艺术作品。这种通过计算机和算法生成的艺术作品，具有科技感和创新性，能够将数据和艺术相结合，呈现出全新的视觉和感官体验。

交互式艺术是另一种由人工智能创造的又一新艺术形式。传统的艺术作品通常是静态的，观众只能通过欣赏和解读来获得艺术体验。然而，通过人工智能的辅助，艺术家可以创造出具有交互性的艺术作品，使观众成为艺术作品的一部分。例如，艺术家克里斯·米尔克（1974—）通过虚拟现实技术和人工智能算法创作了一系列交互式艺术作品。观众通过戴上 VR 设备进入虚拟世界，与艺术作品进行互动，改变艺术作品的展示和形态。这种交互式的艺术形式，不仅能够让观众参与到艺术创作中，还能够创造出更加个性化和多样化的艺术体验。

除了抽象艺术、计算艺术和交互式艺术，人工智能还可以帮助艺术家创造出其他全新的艺术形式。例如，通过语义分析和自然语言处理技术，人工智能可以将文字转化为图像，从而创造出文字艺术；通过机器学习和音频处理技术，人工智能可以生成全新的音乐作品，创造出音乐艺术的新形式；通过深度学习和运动感知技术，人工智能可以生成全新的舞蹈动作，创造出舞蹈艺术的新形式。

总的来说，人工智能作为一种创作工具和技术，为艺术家提供了新的创作方式和可能性。它可以帮助艺术家创造出与传统艺术形式完全不同的艺术作品，实现艺术形式的创新。通过生成算法和数据分析，人工智能可以生成抽象艺术、计

算艺术、交互式艺术等新的艺术形式，打破传统艺术形式的束缚，为艺术创作带来新的可能性和体验。然而，人工智能与艺术创作的结合还需要进一步的探索和研究，以充分发挥其潜力和创造力，为艺术创作带来更多的创新和突破。

8.3.3　艺术作品的解析与评价

艺术作品的解析与评价是对艺术作品进行深入研究和理解的过程，旨在揭示作品的内涵、风格和艺术手法，以及评价作品的艺术价值和影响力。随着科技的发展，人工智能逐渐在艺术领域发挥重要作用，通过图像识别、语义分析等技术，人工智能能够对艺术作品进行更加精准和全面的解析与评价。

图像识别是人工智能在艺术作品解析中的重要应用之一。通过图像识别技术，人工智能可以分析图像的特征，识别出作品中的元素、色彩、线条等，并进一步判断作品的风格和表达方式。例如，对于一幅绘画作品，人工智能通过识别出作品中的人物、物体、背景等元素，并分析其构图、颜色运用、画笔技法等，从而推测出画家所倾向的风格和表现手法。这种通过图像识别进行解析的方法，可以帮助观众更好地理解作品的视觉语言和艺术特点。

语义分析是另一种人工智能在艺术作品解析中的关键技术。通过对文学作品、诗歌等进行语义分析，人工智能可以深入理解作品的情节、主题和情感。例如，对于一部小说，人工智能通过分析文本中的词语、句子结构、语义关联等，提炼出作品的主题、情节发展和人物关系等重要信息。这种通过语义分析进行解析的方法，可以帮助读者更好地理解作品的内涵和意义。

人工智能在艺术作品解析与评价中的应用不

仅仅局限于图像识别和语义分析，还可以结合其他技术，如情感分析、知识图谱等，进一步提升解析的准确性和深度。例如，情感分析可以帮助人工智能判断作品所传达的情感和情绪，进而评价作品的情感表达。知识图谱则可以帮助人工智能将作品与相关的历史、文化背景联系起来，从而更好地理解作品的时代特征和社会意义。

尽管人工智能在艺术作品解析与评价中的应用具有很大的潜力，但它仍然面临一些挑战和限制。首先，人工智能的解析与评价受限于算法和数据的质量。如果算法和数据不准确或不完整，可能会导致解析结果的偏差。其次，艺术作品的解析与评价涉及主观因素，不同的人可能会有不同的理解和评价，人工智能在这方面的表现还需要更多的研究和改进。

总之，人工智能通过图像识别、语义分析等技术，可以对艺术作品进行深入的解析与评价。这种应用有助于观众和读者更好地理解作品的内涵和艺术特点，同时也为艺术家和创作者提供了新的视角和灵感。然而，人工智能在艺术作品解析与评价中的应用仍然面临一些挑战和限制，需要进一步的研究和改进。

8.3.4　艺术与科技的融合

艺术与科技的融合是当代艺术领域的一个重要趋势。人工智能作为一种先进的科技手段，可以与艺术相结合，并创造出具有科技特色和艺术价值的作品。这种融合不仅拓展了艺术的表现形式和创作方式，还为观众带来了全新的艺术体验。

一种将人工智能与艺术相结合的方式是与机器人技术的融合。通过人工智能的算法和机器人技术，创造出具备情感和创造力的机器人艺术

家。这些机器人艺术家可以学习和模仿人类艺术家的创作风格和技巧，创作出具有独特风格的艺术作品。例如，一家名为"AI Gahaku"的公司开发了一种通过人工智能算法将用户的照片转化为绘画作品的机器人艺术家。用户只需上传自己的照片，机器人艺术家就会根据照片的特征和风格，创作出与人类艺术家相似的绘画作品。这种与机器人技术结合的艺术创作方式，不仅提供了更加个性化的艺术体验，而且为艺术创作者带来了更多的创作可能性。

另一种将人工智能与艺术相结合的方式是其与虚拟现实技术的融合。虚拟现实技术可以为观众创造出身临其境的艺术体验，人工智能则可以使虚拟体验更加智能化和交互化。例如，一些艺术展览利用虚拟现实技术和人工智能，创造出与观众互动的虚拟艺术体验。观众通过戴上虚拟现实设备，进入虚拟艺术空间，与虚拟艺术作品进行互动。人工智能则可以通过分析观众的行为和反馈，调整虚拟艺术作品的内容和形式，使艺术体验更加个性化和丰富。这种与虚拟现实技术结合的艺术创作方式，打破了传统艺术空间的限制，为观众带来了沉浸式的艺术体验。

除了与机器人技术和虚拟现实技术的融合，人工智能还可以与其他科技手段相结合，创造出更多具有科技特色的跨界艺术作品。例如，人工智能可以与音乐合成技术结合，创造出具有独特音乐风格的作品；可以与舞蹈编排技术结合，创造出具有复杂动作和舞蹈表演功能的机器人舞者。这些创作方式为艺术带来了新的表现形式，将科技与艺术融为一体，提升了作品的科技含量和艺术价值。

然而，艺术与科技的融合也存在一些争议。一方面，人工智能虽然具备了很强的模仿和创造能力，但是否能真正具备艺术创作的灵感和创造力仍然有待观察。另一方面，艺术与科技的融合也带来了一些伦理和社会问题。例如，机器人艺术家是否会取代人类艺术家的地位？虚拟艺术体验是否会削弱传统艺术的真实性和观赏价值？这些问题还需要在实践中进行深入探讨和思考。

总而言之，人工智能与艺术的融合为艺术创作带来了新的可能性和创新性。通过与机器人技术、虚拟现实技术等的结合，人工智能可以创造出具有科技特色和艺术价值的作品，并为观众带来全新的艺术体验。然而，这种融合也面临一些挑战和争议，需要在实践中进行进一步的探索和讨论。通过不断探索与创新，艺术与科技的融合将为人们带来更加丰富多样的艺术世界。

8.3.5　艺术创作的辅助与协作

艺术创作的辅助与协作是指人工智能与艺术家之间的合作关系。人工智能的辅助和协作功能可以为艺术家的创作过程提供支持和帮助。人工智能通过分析艺术家的创作风格和习惯，可以提供个性化的创作建议，或者通过与艺术家的协作，共同完成艺术作品的创作过程。

首先，人工智能通过分析艺术家的创作风格和习惯，可以提供个性化的创作建议。通过对艺术家过往作品的分析，人工智能可以了解艺术家的创作偏好、技巧和风格，并根据这些信息提供创作建议。例如，人工智能可以分析一位画家的画作，并提供关于画面构图、色彩搭配、细节表达等方面的建议。这些个性化的创作建议可以帮助艺术家更好地打造自己的创作风格，提高作品的质量。

其次，人工智能可以通过与艺术家的协作，共同完成艺术作品的创作过程。在这种协作模式

下，人工智能通过学习和模仿艺术家的创作风格和技巧，创作出与艺术家相似的作品。例如，一些艺术家与人工智能合作，通过提供自己的创作样本和指导，让人工智能学习并创作出与自己风格相似的作品。这种协作模式不仅丰富了作品的创作过程，而且为艺术家提供了更多的创作灵感和创作可能性。

除了个性化的创作建议和协作创作，人工智能还可以为艺术家提供其他方面的辅助功能。例如，人工智能可以通过智能搜索和分析，帮助艺术家发现和获取更多的艺术素材和参考资料；人工智能可以分析大量的艺术作品、艺术史和文化资料，为艺术家提供更广泛的创作背景和知识支持；另外，人工智能还可以通过自动化和智能化的工具，帮助艺术家更高效地完成一些繁琐的创作任务，例如图像处理、色彩校正等。

举个例子来说明，一位摄影师想要拍摄一幅具有浪漫氛围的城市夜景照片。他可以将自己过往的夜景照片提供给人工智能系统。人工智能系统会通过分析这些照片，了解摄影师的创作风格、构图习惯等。然后，系统根据这些信息，提供一些个性化的创作建议，例如选择合适的拍摄角度、设置适当的曝光时间等。此外，人工智能系统还可以通过智能搜索，为摄影师提供一些具有浪漫氛围的城市夜景的参考照片。摄影师可以参考这些照片，找到自己想要表达的主题和情感，并进行创作。

总之，人工智能在艺术创作中的辅助与协作功能，为艺术家提供了更多的创作支持和创作可能性。通过分析艺术家的创作风格和习惯，提供个性化的创作建议；通过与艺术家的协作，共同完成艺术作品的创作过程；或者通过其他辅助功能，如智能搜索和自动化工具，帮助艺术家更好

地完成自己的创作。这种人工智能与艺术家的合作关系，不仅提升了艺术作品的质量和创新性，而且为艺术家带来了更多的创作灵感和创作可能性。

8.4 艺术技术创新的前沿趋势和特点

在当今数字化和高科技发展的时代，艺术技术创新成为前沿趋势。艺术技术创新不仅推动了艺术的发展，而且改变了人们对艺术的观念和体验。这些前沿趋势具有跨界融合、数字化和网络化、互动性、参与性、创新性、实验性等特点。从跨界融合到创新，艺术家们不断探索新的技术应用于艺术创作的方式，使得艺术创作更具多样性、创新性和互动性。通过这些前沿趋势，艺术不再只是静态的展示，而是与观众之间形成了更密切的动态互动关系。这种互动性和参与性的特点为观众提供了更丰富、沉浸式的艺术体验。因此，艺术技术创新的前沿趋势正以其独特的特点和潜力，引领着艺术的未来发展。艺术技术创新的前沿趋势具有下述几个特点。

8.4.1 跨界融合

跨界融合既是艺术技术创新的前沿趋势，也是艺术技术创新的特点。它涉及多个领域的交叉融合，从而为艺术创作带来了更多的创新性和多样性。随着科技的快速发展，各个领域之间的界限变得模糊，艺术与技术的结合正日益紧密。这种跨界融合为艺术家提供了更多的创作工具和表现方式，也为观众带来了更丰富的艺术体验。

典型的例子是虚拟现实（VR）和增强现实（AR）技术的应用。虚拟现实技术通过计算机图像和感知技术，模拟出一种虚拟的环境，使观众能够身临其境地感受到其中的场景和体验。增强现实技术则是将虚拟元素与现实世界相结合，通过智能设备的摄像头和传感器，将虚拟内容叠加到真实场景中，使观众能够在现实世界中与虚拟元素进行交互。

在虚拟现实和增强现实技术的应用中，涉及了计算机科学、图像处理、感知技术和艺术创作等多个领域的知识和技术。计算机科学提供了虚拟现实技术和增强现实技术所需的计算和算法支持，图像处理技术用于处理和渲染虚拟场景中的图像，感知技术则用于跟踪和感知观众的动作和位置。艺术创作则是通过整合这些技术手段，创造出具有艺术性和表现力的虚拟现实和增强现实的作品。

例如，艺术家利用虚拟现实技术创造出一个完全虚拟的艺术展览，观众通过佩戴虚拟现实头盔，进入到虚拟展览空间中，欣赏艺术家创作的虚拟艺术作品。在这个虚拟展览中，观众可以自由游走，与艺术作品进行互动，甚至可以改变作品的形态和颜色。虚拟现实技术的应用使得艺术创作不再受到物理空间和材料的限制，艺术家可以通过虚拟世界创造出更加奇幻和想象力丰富的艺术作品。

另外，增强现实技术的应用也为艺术创作带来了新的可能性。艺术家利用增强现实技术将虚拟元素叠加到现实世界中，创造出与现实环境互动的艺术作品。例如，艺术家利用增强现实技术在城市街道上创作出一幅巨大的艺术壁画，观众通过手机或平板电脑的摄像头观看到这幅壁画，并与其进行互动，通过触摸屏幕、改变壁画的颜色和形态，甚至可以与虚拟的艺术家进行对话。增强现实技术的应用使得艺术作品不再局限于画布或雕塑，艺术家可以将虚拟元素与现实世界相结合，创造出更具创新性和互动性的艺术作品。

总之，跨界融合是艺术技术创新的前沿趋势之一，它将不同领域的知识和技术交叉融合，为艺术创作带来了更多的创新性和多样性。虚拟现实和增强现实技术的应用是一个典型的例子，它们结合了计算机科学、图像处理、感知技术和艺术创作等多个领域的知识和技术，创造出具有艺术性和表现力的虚拟现实和增强现实作品。通过跨界融合，艺术家们可以创造出更加奇幻和想象力丰富的艺术作品，观众也可以在虚拟和现实的交织中获得更丰富的艺术体验。

8.4.2　数字化和网络化

艺术技术创新的前沿趋势往往与数字技术和网络技术密切相关。数字化和网络化的特点为艺术家和观众带来了许多新的机遇和挑战。

首先，数字技术的应用使得艺术创作更加灵活多样。艺术家可以利用数字工具进行绘画、雕塑、摄影等创作，不再局限于传统的媒介和材料。例如，数字绘画软件可以模拟各种传统绘画效果，艺术家通过调整颜色、线条和纹理来创作出独特的作品。此外，虚拟现实技术也为艺术家提供了全新的创作空间，他们可以在虚拟环境中创作出逼真的三维艺术品。

其次，网络技术的发展使得艺术作品的传播和交流更加便捷。艺术家可以通过互联网将自己的作品上传至在线艺术平台或社交媒体，与全球范围内的观众进行实时分享和交流。观众可以在任何时间、任何地点通过网络观赏艺术作品，并与艺术家进行互动和评论。这种数字化和网络化

的方式打破了传统艺术作品的时空限制，让更多人能够接触和欣赏艺术作品。

例如，近年来，人工智能在艺术领域的应用引起了广泛关注。人工智能可以分析海量的艺术作品数据，学习艺术家的风格和创作方法，然后生成类似的艺术作品。这种人工智能创作的艺术作品既具有独特性，又能够与传统作品相媲美，一些艺术家甚至将人工智能作为合作伙伴，与其共同创作艺术作品。这种数字化和网络化的创作方式带来了新的艺术体验，也引发了对艺术创造力和创新性的讨论。

另一个例子是区块链技术在艺术交易领域的应用。区块链技术通过去中心化的方式记录和验证艺术品的交易信息和所有权，保证了交易的透明度和可信度。艺术家可以将自己的作品通过区块链技术进行唯一标识和认证，确保作品的真实性和独特性。同时，区块链技术也为艺术品的交易提供了更加高效和安全的方式，降低了中介机构的成本和风险。这种数字化和网络化的交易方式为艺术家和收藏家创造了更多的商业机会和市场空间。

然而，数字化和网络化也伴随着一些挑战。首先，艺术家需要不断学习和适应新的技术，以保持自己的创作竞争力。其次，数字化和网络化的艺术作品容易被盗版和侵权，需要加强版权保护和法律监管。此外，数字化和网络化的艺术作品也面临着信息过载和质量不一的问题，观众需要有一定的艺术鉴赏能力和信息筛选能力。

总之，数字化和网络化是艺术技术创新的前沿趋势，为艺术家和观众带来了许多新的机遇和挑战。通过数字技术的应用，艺术创作更加灵活多样；通过网络技术的发展，艺术作品的传播和交流更加便捷。然而，需要注意的是，数字化

和网络化也需要平衡艺术的创新性和保护艺术的权益，以及提高观众的艺术鉴赏能力和信息筛选能力。

8.4.3 互动性和参与性

艺术技术创新的互动性和参与性特征是当今数字艺术和网络艺术领域的重要趋势。互动性指的是观众与艺术作品之间的双向交流和互动，而参与性则强调观众在艺术创作和呈现过程中的主动参与和共创。

首先，互动性使观众成为艺术作品的共同创作者之一。传统的艺术形式通常是由艺术家单向呈现给观众，而在数字艺术和网络艺术中，观众可以通过互动的方式与作品进行交互，自主地探索和创造。例如，虚拟现实和增强现实技术可以让观众进入艺术作品的虚拟空间，与其中的元素进行互动和探索；而互动装置和交互式界面则可以让观众通过触摸、声音、运动等方式与作品进行互动。这种互动性使观众的体验更加丰富和个性化，也增强了观众与作品之间的情感联系和认同感。

其次，参与性强调观众在艺术创作和呈现过程中的主动参与和共创。数字艺术和网络艺术常常以开放性的方式呈现，鼓励观众通过上传、共享、评论等方式参与到艺术创作和展示中。例如，社交媒体平台上的艺术项目可以让观众通过上传自己的作品，以评论和交流的方式与其他观众和艺术家进行互动；在线协作平台可以让观众与艺术家一起合作创作作品。这种参与性不仅促进了观众之间的互动和交流，还为艺术家提供了更广泛的创作资源和反馈。

艺术技术创新的互动性和参与性特征的出现与数字技术的快速发展和普及密不可分。数字

技术为艺术创作和呈现提供了更多的可能性和灵活性，使观众与作品的互动和参与更加便捷和自由。同时，互联网的兴起也使观众和艺术家能够更直接地连接和交流，促进了观众与艺术的更深入的互动和共创。

总之，艺术技术创新的互动性和参与性特征是数字艺术和网络艺术的重要趋势。它们通过开放、互动和参与的方式，丰富了观众的艺术体验，扩展了艺术的表达形式，并且推动了观众和艺术家之间的交流和合作。

8.4.4　创新性和实验性

创新性和实验性是艺术技术创新的特点。在当今数字时代，艺术家和技术专家不断寻求新的创新方式，通过实验和探索来推动艺术的发展和进步。

创新性是艺术技术创新的核心特征。艺术家通过引入新的技术、材料和媒介，创造出前所未有的艺术表达形式。例如，数字技术的出现为艺术家提供了新的创作工具和媒介，如虚拟现实、人工智能、增强现实等，使艺术作品能够在数字领域中进行创新性探索，突破传统艺术形式的限制。此外，艺术家还通过跨学科的合作与融合，将科学、技术和艺术相结合，推动艺术创新的边界拓展。

实验性是艺术技术创新的重要手段。艺术家通过实验和探索新的艺术技术，在不断试错中创造新的艺术形式和观念。实验性艺术作品常常是艺术家对新技术和新媒介的探索和试验，具有未知性和风险性。艺术家通过实验性艺术作品，挑战传统的艺术观念和审美标准，激发观众对艺术的思考和反思。同时，实验性艺术作品也为艺术家和观众提供了一个共同创作的体验空间，促进了艺术和科技的跨界交流和合作。

创新性和实验性的艺术技术创新不仅推动了艺术的发展，也对社会和文化产生了深远影响。它们为观众带来了全新的艺术体验和感受，深化了观众对艺术的认知和理解。艺术技术创新也促进了科技和艺术的交叉融合，推动了科技的发展和应用，为社会和文化领域带来了新的思考和讨论，促进了社会的创新和进步。

总之，创新性和实验性是艺术技术创新的前沿趋势，它们鼓励艺术家在艺术创作中进行创新和实验。艺术家通过引入新的技术和工具，创造出新的艺术形式和语言，推动整个艺术领域的发展和变革。创新性和实验性的艺术创作不仅体现在艺术形式和技术的应用上，也体现在艺术创作的主题和观念上。它们为观众带来了全新的艺术体验，激发了观众对艺术和科技的思考和探索。

参考文献

1.［德］阿多诺.美学理论［M］.王柯平，译.成都：四川人民出版社，1998.

2.［美］阿瑟·C.丹托.何谓艺术［M］.夏开丰，译.北京：商务印书馆，2018.

3.［英］贡布里希.艺术发展史［M］.范景中，译.天津：天津人民美术出版社，2001.

4.［英］罗宾·乔治·科林伍德.艺术原理［M］.王至元，陈华中，译.北京：中国社会科学出版社，1985.

5.［美］H.C.布洛克.现代艺术哲学［M］.滕守尧，译.成都：四川人民出版社，1998.

6.［德］格罗赛.艺术的起源［M］.蔡慕晖，译.北京：商务印书馆，1984.

7.［美］苏珊·朗格.艺术问题［M］.滕守尧，译.南京：南京出版社，2006.

8.［美］房龙.人类的艺术［M］.衣成信，译.北京：中国和平出版社，1996.

9.彭吉象.艺术学概论［M］.5版.北京：北京大学出版社，2019.

10.王宏建.艺术概论［M］.北京：文化艺术出版社，2010.

11.彭一刚.中国古典园林分析［M］.北京：中国建筑工业出版社，1986.

12.［英］贡布里希.艺术的故事［M］.范景中，译.南宁：广西美术出版社，2008.

13.［美］高居翰.图说中国绘画史［M］.李渝，译.北京：生活·读书·新知三联书店，2014.

14.［英］安德鲁·格雷厄姆－狄克逊.图解艺术：世界名作全景导读［M］.王晨，于君，朱铁，译.北京：北京美术摄影出版社，2015.

15.李军.跨文化的艺术史：图像及其重影［M］.北京：北京大学出版社，2020.

16.朱光潜.西方美学史［M］.南京：江苏人民出版社，2015.

17.徐复观.中国艺术精神［M］.沈阳：辽宁人民出版社，2019.

18.［德］H.R.姚斯，［美］R.C.霍拉勃.接受美学与接受理论［M］.周宁，金元浦，译.沈阳：辽宁人民出版社，1987.

19.［法］弗里德里希·席勒.审美教育书简［M］.冯至，范大灿，译.北京：北京大学出版社，1985.

20.［德］汉斯－格奥尔格·加达默尔.真理与方法［M］.洪汉鼎，译.上海：上海译文出版社，1999.

21.窦可阳.接受美学与象思维［M］.北京：中央编译出版社，2014.

22.朱立元.接受美学［M］.上海:上海人民出版社,1989.

23.［美］阿瑟·艾夫兰.西方艺术教育史［M］.刑莉,常宁生,译.成都:四川人民出版社,2000.

24.［美］H·加登纳.艺术与人的发展［M］.兰金仁,译.北京:光明日报出版社,1988.

25.滕守尧.艺术与创生［M］.西安:陕西师范大学出版社,2002.

26.周冠生.艺术创造心理学［M］.重庆:重庆出版社,1994.

27.朱光潜.文艺心理学［M］.合肥:安徽教育出版社,2000.

28.［美］阿瑟·C.丹托.艺术的终结之后［M］.王春辰,译.南京:江苏人民出版社,2007.

29.［美］曼纽尔·卡斯特.网络社会的崛起［M］.夏铸九,王志弘,等译.北京:社会科学文献出版社,2001.

30.［英］冈布里奇.艺术与幻觉［M］.周彦,译.长沙:湖南人民出版社,1987.

31.［美］鲁道夫·阿恩海姆.视觉思维［M］.滕守尧,译.成都:四川人民出版社,1998.

32.朱狄.当代西方美学［M］.北京:人民出版社,1994.

后　记

历经一载,《艺术导论》的写作终于完成。在这个时刻,我们既有莫大的欢喜与满足,也有对过去这段创作旅程的怀念。这本教材的成功出版,离不开许许多多人的支持和帮助。

首先,衷心感谢学校领导的支持与鼓励。感谢学校领导对教材编写工作的重视,正是在他们的倡导和指引下,我们才有了机会开展这样一项富有创造性和艺术性的研究工作。

其次,感谢所有参与编辑这本书的人员,感谢清华大学出版社宋丹青老师无数次的沟通和交流。感谢研究生刘文哲同学在整理资料、搜集图片的工作中发挥的重要作用,她的辛勤努力确保了这本书的质量和完整性。

最后,我们希望通过这本书,为同学们提供全面而又系统的艺术引导,帮助他们更好地理解和欣赏艺术。同时,我们也深知,因为知识储备的欠缺和时间的紧迫,本书的编写还存在许多的不足,希望各位专家批评指正。

教师服务

感谢您选用清华大学出版社的教材！为了更好地服务教学，我们为授课教师提供本书的教学辅助资源。请您扫码获取。

 教辅获取

本书教辅资源，授课教师扫码获取

建议教学大纲

考试题目与要求

考试题目与评分标准

配套 PPT 课件

 清华大学出版社

E-mail: tupfuwu@163.com
电话：010-83470142
地址：北京市海淀区双清路学研大厦 B 座 508

网址：http://www.tup.com.cn/
传真：8610-83470107
邮编：100084